Cosmo-Eggs｜宇宙の卵——コレクティブ以後のアート

Reflections on Cosmo-Eggs at the Japan Pavilion
at La Biennale di Venezia 2019

本書について

同化や支配を前提とするのではなく、異なったモノたちが、異なったまま共存することは可能か？「共異体」の概念は、津波や地震という災害を避けられない時代に、人間を中心とする「共同体」の枠組みを見直す小さな手がかりです。異種協働の関係性のなかで、人間と大地・生物との関係を更新し、数百年・数千年の規模で未来の出来事に関係付けられるような実践が問われているんですね。「宇宙の卵」はユートピア的で荒唐無稽な物語ではなく、現代のリアルな神話ではないでしょうか。

<div align="right">（本書座談、石倉の発言より）</div>

本書は、第58回ヴェネチア・ビエンナーレ国際美術展 日本館の展示「Cosmo-Eggs｜宇宙の卵」の開幕後（2019年5月〜）から、その帰国展として開催されるアーティゾン美術館での展覧会（2020年4月開催）までの間につくられた。ヴェネチア・ビエンナーレのオープンに際しては、ビジュアルを中心とした展示のコンセプトブックとして『Cosmo-Eggs｜宇宙の卵』が出版されている。それから1年弱の期間を経て刊行される本書は、日本館での取り組みを振り返るテキストを軸に、構成している。

「Cosmo-Eggs｜宇宙の卵」の大きな特徴のひとつに、異なる専門性を持ったメンバーが集まった「コレクティブ」による展覧会であることが挙げられる。キュレーター（服部浩之）と4名の作家（下道基行、安野太郎、石倉敏明、能作文徳）を中心とし、グラフィックデザイナー（田中義久）をはじめテクニカルスタッフ、ドキュメンタリストや編集者など多様な人々と協力することで、チームとなっている。だが、誰がどの部分を担当したかは明白であり、いわゆるグループ展とは異なる。例えるなら、音楽のバンドのような距離感でつくられたと言えるだろう。

では、ひとつの表現（展覧会）として提示されていた「Cosmo-Eggs｜宇宙の卵」に、コレクティブを構成するメンバーの関心や意図はどのように反映されていたのか。本書は、この個々の思考にフォーカスし、紙幅を割いている。異なるものが共にあることを追求した同展においては、コレクティブを分解して伝えることも必要だと考えたからだ。結果的に、それらは、展覧会を一歩引いた立場から見直すコメンタリー（解説）でありながらも、広がりを持った現代美術のテーマを考えていくテキストとなった。

本書は、以下の構成となっている。
第1章 展覧会「Cosmo-Eggs｜宇宙の卵」について：
ヴェネチア・ビエンナーレ国際美術展 日本館／
アーティゾン美術館の展覧会情報
第2章 複数の総論：
キュレーターによるエッセイ、アーティゾン美術館の学芸員による論考、
チーム全員による座談

第3章　各論：

　　　各メンバーによるコメンタリー(解説)、それぞれの関心や

　　　テーマについてのテキスト

第1章は、既刊『Cosmo-Eggs｜宇宙の卵』の内容を中心に、主に展覧会の制作プロセスとドキュメントから構成されている。これに、全体像を振り返る第2章が続き、各メンバーが思考する、より普遍的なテーマを軸にしたコメンタリーである第3章が、第1章と第2章を一層外側から支える。この入れ子状の構成は、アーティゾン美術館で開催される帰国展の構成(日本館の展示空間を90%に縮小して再現した空間と、会場と再現空間の余白部分から成る)と呼応するものである。

　　　先述のとおり、コメンタリーとなる第3章は、対談やインタビューにゲストを迎え、とりわけ現在的な美術のトピックが反映されたものとなっている。東日本大震災の経験と、沖縄の津波石との出会いという場所も時間も異なる二つがオーバーラップしていった下道、沖縄の津波石やそれらにまつわる民俗に「共異体」を見出していく石倉、「時間」と「物語」というアプローチから、美術展という場における音楽作品のあり方に挑戦した安野、ティモシー・モートン以降の新しいエコロジー思想を模索する能作と思想家の篠原雅武、美術展のアーカイブをグラフィックデザインの立場から思考する田中と森大志郎、そして、展覧会というフォーマットそのものを疑う、ルアンルパのアデ・ダルマワンと服部によるアートコレクティブの実践。これらは、同時代のアートに関わる者たちに共通した問題意識の表れかもしれない。

副題を「コレクティブ以後のアート」としたのは、「Cosmo-Eggs｜宇宙の卵」という協働の実験を振り返る意味もあるが、近年、現代美術において取り組まれている「コレクティブ」のその後を考えたいという思いも込めている。成果よりもプロセスを、そこで生まれる「カンバセーション」の数々を、私たちはどう評価し、提示し、未来へ残していくべきか。

　　　コレクティブが持つ可能性を共有するための方法として、そして、私たちが対面する抜き差しならない現実を生きるためのTips(コツ)として、本書が活用されることを願う。

About this book

Let's think about whether it is possible for diverse beings to co-exist, as they are, instead of always presuming assimilation or dominance. The concept of the "co-diversity" offers us the chance to rethink the human-centered concept of the "co-mmunity" in an age of unavoidable disasters like earthquakes or tsunamis. Under this aspect of cooperations between diverse beings, we can re-think relationships between humans and the earth and other beings, and we can question actions that are relevant on timescales of several hundred, even several thousand years. The story of "Cosmo-Eggs" isn't an absurd, utopian tale but a true and relevant mythological story for our era. (Toshiaki Ishikura, part of a discussion with the "Cosmo-Eggs" team members)

This book was created in the time between the opening of the "Cosmo-Eggs" Japan Pavilion exhibition at the 58th Venice Biennale International Art Exhibition (May 2019) and the opening of the "Cosmo-Eggs" homecoming exhibition at the Artizon Museum in Tokyo (April 2020). The exhibition in Venice was accompanied by a visually-centered concept book called *Cosmo-Eggs*. This publication you hold in your hands, published almost a year later, focuses on text that reflect upon the exhibition at the Japan Pavilion and related events.

One of the most discerning features of the "Cosmo-Eggs" exhibition is that it emerged from a *collective* of members from entirely different fields. With four artists (Motoyuki Shitamichi, Taro Yasuno, Toshiaki Ishikura, Fuminori Nousaku) and a curator (Hiroyuki Hattori) at its center, a diverse group of people—from graphic designer (Yoshihisa Tanaka) to technical staff, documentalists, editors and so on—collaborated with each other as a single team. The process differed from that of group exhibitions, as each member had a clearly–defined responsibility for a certain part of the exhibition. In a way, the exhibition's creation process could be compared to the way a band or an orchestra create music. How have the intentions and interests of each member of the collective been reflected and integrated in "Cosmo-Eggs," which is presented as a singular piece of work (an exhibition)? This book devotes itself to the ideas that went into this collaborative project. In order to examine this exhibition that explored how different beings can exist together, it is necessary to disassemble the collective into singular parts. As a consequence, this book is also able to commentate on the exhibition itself from a slight distance, while providing texts that contemplate on the topic of contemporary art in a wider sense.

This publication is structured in the following way:
- Chapter one, About the "Cosmo-Eggs" Exhibition—documents and information about the exhibitions at the Japan Pavilion and at the Artizon Museum
- Chapter two, A General Outline from Multiple Perspectives—an essay each by curator Hiroyuki Hattori and a curator from the Artizon Museum, as well as a discussion involving all members of the "Cosmo-Eggs" team
- Chapter three, Detailed Commentary—texts by each of "Cosmo-Eggs'" members about self-chosen topics and issues

The first chapter focuses mostly on the creation processes and documents of the exhibition, using materials from the previously published concept book *Cosmo-Eggs*. The second chapter reflects on the project as a whole from a diversity of viewpoints. The third chapter, in which each member of the team reflects on their involvement with the project through a wider lens, engages with the first and second chapters from a further distance. The nested structure of this book is a reference to the composition of the Artizon's homecoming exhibition (itself made up of a reproduction of the Japan Pavilion's exhibition space shrunk down to 90% its original size, and a blank space emerging between the reproduced exhibition and the Artizon's own exhibition space).

Using essays, interviews and discussions with guests not involved in the project, the third chapter provides commentary by each member and focuses on contemporary art in a wider sense: Motoyuki Shitamichi, in whom the dissimilar time and space of the tsunami boulders of Okinawa and the experience of the Great East Japan Earthquake find an overlap; Toshiaki Ishikura, who draws out the "co-diversities" of the Okinawan tsunami boulders and the folk customs that surround them; Taro Yasuno, who challenges the experience of music within art exhibitions with a focus on time and narration; architect Fuminori Nousaku and thinker Masatake Shinohara, who explore new ecological thinking after Timothy Morton; Yoshihisa Tanaka and Daishiro Mori, who rethink the role of exhibition archives and catalogues from a graphic designers' perspective; and Hiroyuki Hattori and ruangrupa's Ade Darmawan, a skeptic of the very format of the art exhibition, who discuss praxis and implementation of collectives in art. These topics and texts may be an expression of a problem–consciousness that is shared by this generation of artists.

This book, of course, constitutes a look back at "Cosmo-Eggs" and its experiments in collaboration, but it is also an expression of the desire to consider the future of the collective, after its embracement by the art world in recent years. Rather than merely focusing on the outcome of collective practices, we want to question how both the processes of collectives as well as the conversations that emerged from them should be evaluated, presented, and preserved.

It is our wish that this publication may provide or inspire methods of sharing the potential inherent to collective practices, and offer tips for living within a reality with which we are inevitably faced.

目次

Contents

*only available in Japanese
**Japanese with English summary

Cosmo-Eggs
宇宙の卵

Artist: Motoyuki Shitamichi + Taro Yasuno + Toshi...
Curator: Hiroyuki Hattori

Questioning the Ecology of Coexistence through the Overlapping
Resonance and Discordance of Collaboration

宇宙の卵

太古の昔、太陽と月が地球に降りて一つの卵を産み落とした。蛇がやってきてその卵を
飲み込んでしまったため、太陽と月は再び地に降りて三つの卵を産み、それぞれ土と石と竹の
中に隠した。卵は無事に孵って、三つの島々の祖先が生まれた。彼らは成長するとそれぞれ
小舟を作り、東の島、西の島、北の島に移り住んだ。三つの部族は互いに舟で行き来し、
争うこともあったが、疫病や凶作を乗り越えて長いあいだ共存した。それぞれの島に、異なる
言語、音楽、しきたり、祭りが伝えられた。土の部族は虫と、石の部族は蛇と、竹の部族は鳥と
会話する能力を持っていた。

ある時、土の島の男が川の中で石を動かして、鯰を捕まえた。すると、大地がはげしく震動し、
熱い温泉と煮えたぎる溶岩が噴き出して島全体を覆った。島のすべての男たちが死に絶えたが、
洞窟の窪みに逃れた女が生き残り、海の魚と交わって人魚が生まれた。人魚は魚たちに
人の言葉を教えた。亀と蟹だけが沈黙を守ったが、他の魚たちは海の中で大騒ぎした。眠りを
妨げられた鮫たちは、うるさい魚たちを丸ごと飲み込んでしまった。鮫の腹の中の魚は溶けて、
海藻になった。人魚と幾つかの魚たちは鮫から逃げて、世界中の海をさまよった。クジラは
みずからの庇護を求める魚たちを助ける代わりに、彼らの言葉を再び取り上げて静かにさせた。
だが、クジラの髭の中に隠れた魚たちは、人間の言葉を覚えていた。

石の島では、ある若者が眠っている時、白鳥の群れが飛来して幾つもの大岩を空から畑に
落としてゆく夢を見た。翌朝、彼は磯で人間の言葉をしゃべる魚を釣り上げた。この魚は、自分を
食べないでほしいと懇願したので、若者は海に還そうとした。ところがそれを見た父親は、彼から
珍しい魚を取り上げて、見せしめに食べようとした。魚が助けを求めると、海の彼方から
とてつもなく大きな津波が押し寄せた。津波は白鳥が翼を広げるように襲いかかり、
島のすべての生物が大波に飲み込まれた。陸地には珊瑚に覆われた岩が残され、溺れた
生物はヤドカリになった。若者は妹を連れて島のいちばん高い山に逃れ、石にしがみついて
かろうじて生き残った。残された兄妹は飢餓を乗り越え、交わって新たな子孫を残した。

竹の島では、ある時巨大な海蛇が海底の穴を塞ぎ、海水が溢れて洪水になった。海に飲み
込まれたものたちの群れは珊瑚礁になった。そのうち海底から大蟹が現れて鋏で海蛇を
切り刻むと、ようやく海水が引き始めた。薪を集めにきていた一人の娘が、高台の森に逃れて
生き残った。ある朝、娘が竹の器で雨水を汲んでいると、どこからか赤い鳥がきて彼女の
目の前の木に止まり、陽光に包まれて飛び去った。それから娘が川のほとりで小便をすると、
十二個の卵が次々と産み落とされた。彼女は津波で運ばれた北の大岩の下に卵を隠し、
草や葉で覆った。数日後、娘が岩の下を覗くと、卵から孵った十二人の子供たちが遊んでいた。
子供たちは十二の方角に散らばっていった。春になると、それぞれの方角から渡り鳥が集い、
大岩の上に憩うようになった。

Cosmo-Eggs

A long time ago, sun and moon descended to earth and laid a single egg. A snake came and swallowed the egg, and so sun and moon visited earth once more to leave behind three eggs that they hid: one inside earth, one inside stone, and one inside bamboo. The eggs soon hatched, and born were the ancestors of three islands. Once grown up, they each built a small boat and travelled to different islands: one in the East, one in the West, and one in the North. The tribes of these islands visited each other by boat, and despite occasional fights, they overcame pestilence and poor harvests to live in peace for a long time. Each island passed down its own language, its own music, its own traditions, its own festivals. They each possessed the power to speak with the animals: the earth tribe spoke with the worms and the insects, the stone tribe with the snakes, and the bamboo tribe with the birds.

One day, a man on the earth island foraged through the stones of a river and caught a catfish. In the same moment, the ground began to shake violently, and seething hot springs and boiling lava gushed forth and covered the island. Every last man on the island died that day, but a woman who had fled into the back of a cave was able to survive. She mated with the fish of the sea and gave birth to the mermaids. The mermaids taught the language of man to the creatures of the sea. Turtles and crabs kept their silence, but all the other fish filled the ocean with their noise. The sharks, disturbed in their sleep, came and swallowed them whole. The fish dissolved inside the sharks' stomachs and turned into seaweed. The mermaids and a few fish had escaped the sharks and now wandered aimlessly through the oceans of the world. The whales offered them shelter but in return took man's language away from the fish, silencing them once again. Only the fish who had hidden inside the whales' baleens remembered how to speak the language of man.

On the stone island, a youth slept and in his dreams saw a flock of white birds drop giant boulders down from the skies and into the fields. On the seashore the next morning, he caught a fish that knew the language of man. It begged him not to be eaten, and so the youth made to return it to the sea. But the father who had watched the youth took the rare fish from him and, as a lesson, decided to eat it. The fish cried out for help, and from the sea arose a tremendous tsunami. Like a swan spreading its wings the tsunami swept over the island, and the enormous wave swallowed all living creatures. It left behind boulders covered in corals, and the animals it had drowned became hermit crabs. The youth, however, had fled with his sister to the island's highest mountain and, clinging to a rock, the two barely survived. They were able to overcome starvation, and brother and sister coupled and gave birth to new offspring.

Near the bamboo island, a giant sea snake covered the hole on the ocean floor. The water rose higher and higher, until the sea flooded the island. Some of what the sea had swallowed was turned into coral reefs. A giant crab rose from the bottom of the ocean, it cut the sea snake with its claws, and finally the sea could recede again. A girl gathering firewood had survived the flood inside a forest on the hills. One morning, as she collected rainwater in a bamboo bowl, a red bird appeared and landed on a tree before her. It wrapped itself with the rays of the sun and flew away. When the girl later went to relieve herself near a river, one by one twelve eggs dropped out of her. The girl hid the eggs underneath a giant boulder in the North, carried there by a tsunami long ago, and covered them with leaves and grass. When she peeked underneath the giant boulder again a few days later, she found twelve children had hatched from the eggs and were playing with each other. The children scattered into each of the twelve cardinal directions. When it became spring, migrant birds gathered from all twelve directions, and they found rest on top of the giant boulder.

協働の共振や不協和の折り重なりから、
共存のエコロジーを問う

服部浩之

プロジェクト「宇宙の卵」は、美術家、作曲家、人類学者、建築家という分野の異なる4名の表現者を中心とした協働から成る。それは、私たちがどのような場所で、どのように生きることができるのかを思考し、人間と非人間が共存するエコロジーを想像するためのプラットフォームを築く試みである。そして、異質な表現の混交と共存を模索する芸術実践から成る展覧会を、共存のエコロジーについて思考をめぐらす場へと開きたいと考えている。

　日本列島は自然災害の多発地帯で、2011年の東日本大震災では大津波による原発の大破という、近代化の歪みを経験した。21世紀に入り、人間活動の爆発的な増大がもたらす新たな地質時代「人新世」の到来に関する議論は活発化しているが、依然としてグローバルな企業活動に象徴される資本主義が地球を覆っている。このなかで、地球という惑星の薄皮程度の地表面に暮らす人間が、地球環境に甚大な影響を与えていることを、いかに考えるべきだろうか。

本プロジェクトは、美術家・下道基行が沖縄の宮古列島や八重山諸島で出会い、数年来撮影を重ねてきた《津波石》を起点とする。「津波石」とは、津波によって海底から地上へと動かされた巨石である。人々の生活のすぐ傍にありながら、植物が繁茂したり、渡り鳥のコロニーになったり、そのものが人間と非人間が共存するエコロジーのプラットフォームと言える。

　作曲家・安野太郎の、人間の呼吸不在でリコーダーを自動演奏させる《ゾンビ音楽》は、鳥のさえずりのようにも聞こえる音楽である。これを発展させた《COMPOSITION FOR COSMO-EGGS "Singing Bird Generator"》は、日本館のピロティから展示室まで突き抜ける巨大なバルーンが、リコーダーへ空気を供給する肺の機能を果たすことで、生成される。その音楽は、《津波石》の映像と共に会場空間を満たす。

「宇宙の卵」というタイトルは、世界各地に伝わる卵生神話に由来する。石も卵も、球体という循環や周期を比喩的に表す形状を持ち、卵の脆さは生成と破壊の両義的な関係を示している。神話研究を専門とする人類学者・石倉敏明は、沖縄や台湾を中心にアジア各地に伝わる津波神話を参照し、人間と非人間の関係を再考する新たな神話を創作した。

　展覧会の会場となる吉阪隆正設計の日本館は、正方形平面の中央の屋根に天窓、床に穴が穿たれている。その周囲には4本の柱が螺旋状に配されており、ル・コルビュジエが提起した「無限成長美術館」を想起させる。建築家・能作文徳は、この建築を読み解いた上で、異分野の作品群をつなぐと共に、それらと

建築空間との応答関係を築き、統合的な空間体験へと開いた。

　《津波石》の映像は1点ずつ独自の時間でループし、《COMPOSITION FOR COSMO-EGGS "Singing Bird Generator"》は自動生成により常に変化する。複数の場所に多様な共存の物語が刻まれるこの空間では、同じ瞬間が再び訪れることはなく、観客は自身の身体を通じて、映像・音楽・言葉が新たな出会いを重ねる瞬間の連続を体験する。映像と音楽が驚くほど共鳴する刹那に出会うこともあれば、空間全体が共振するような時間もあるだろう。逆に、すべてが不協和音を奏でるように、個がせめぎあう瞬間に遭遇することもあるはずだ。調和や融合のみではなく、ときに激しい衝突にも見舞われる。

「津波石」が共生・共存のエコロジーそのものであるように、異なった能力を持つ表現者による異質な創作物は、異質なまま重なり合う。本展は、このような、単純な共鳴や共振には留まらない生成変化を続ける場を開く「協働」を通じて、本質的な共生・共存のエコロジーを問うものである。

Questioning Ecologies of Co-Existence through Converging Collaborative Resonances and Dissonances

Hiroyuki Hattori

Through collaborative expression between an artist, composer, anthropologist, and architect, the "Cosmo-Eggs" project reconsiders the nature of the world we inhabit and presents an experimental platform to imagine a possible ecology of co-existence between humans and non-humans.

The Japanese archipelago, a region afflicted by frequent natural disasters, experienced a modernistic distortion in the form of a nuclear meltdown following the large tsunami of the 2011 Great East Japan Earthquake. At the beginning of the twenty-first century, as capitalism (in the form of ever-accelerating global corporate activities) seizes the entire planet, debate has flared up regarding the arrival of the so-called "anthropocene," a geological era named for the profound influence of humanity's rapid expansion on earth's geology and ecosystems. How are we to think of the massive impact on earth's environment caused by the human species which—seen in perspective—inhabits only the thin surface layer of the planet?

The starting point of this project is Motoyuki Shitamichi's series of *Tsunami Boulder*, which he documented for several years after encountering them on the Okinawan island chains of Miyako and Yaeyama. Tsunami boulders are large stones carried ashore from the depths of the sea by the power of tsunamis. They exist in close proximity to places of human everyday life; plants flourish on and around them, and migrating bird colonies use them as places to rest and nest. Each of these boulders provides a platform for an ecology of co-existence between human and non-human life.

Music composer Taro Yasuno's *Zombie Music*, an automatic performance piece in which recorder flutes are played without the use of human breath, sounds similar to bird-song. Large balloons, protruding into the exhibition space from the pavilion's pilotis, take over the function of human lungs and provide the air necessary to play the recorder flutes. The resulting musical piece, titled *COMPOSITION FOR COSMO-EGGS "Singing Bird Generator,"* complements the *Tsunami Boulder* videos playing in the exhibition space.

The project's title "Cosmo-Eggs" is rooted in a motif present in many mythological stories from around the world. Both eggs and stones—as round objects—figuratively represent a cycle, a recurring period, and eggs—with their brittle shells—express the ambiguous relationship between creation and destruction. Anthropologist Toshiaki Ishikura, who specializes in folkloristic mythologies, wrote a new mythological story which references common tsunami-related mythological stories told in Taiwan, the Okinawan islands and other places in Asia, and questions the relationship between humans and non-humans.

The Japan Pavilion, designed by Takamasa Yoshizaka in 1956 and reminiscent of Le Corbusier's "Museum of Unlimited Growth" (1931), combines a square layout with a skylight window at its center, a hole in the floor directly below it, and four columns arranged in a spiral layout around the periphery. With

careful thought, architect Fuminori Nousaku's design connects each of these distinct, dissimilar artworks with each other and establishes a responsive relationship between them and the architecture, forming an integral experience of the space.

The *Tsunami Boulder* videos each loop at their own distinct intervals while the *COMPOSITION FOR COSMO-EGGS "Singing Bird Generator"* piece continues to change and evolve as a result of its automatization processes. Within the exhibition space, with its numerous co-existing and intermingling stories, no same moment ever visits twice. The visitors experience a succession of unique instants created by the overlapping combinations of video, music and words within the space of the pavilion.

There will be times when music and video resonate to a surprising degree, and even moments when the entire space will seem to vibrate in unison. Conversely, there will also be moments of complete dissonance between each individual element. Visitors will not only encounter harmonization and pleasant fusions, but also occasionally be faced with harsh conflict.

As these distinct creative works, produced by collaborators with differing skills and expertise, are free to converge as they are, the exhibition itself takes on a role similar to the tsunami boulders and their symbiotic ecologies. Through its acts of true collaboration, "Cosmo-Eggs" enables a space of continuous creative evolution beyond the limits of simple resonance, and questions fundamental ecologies of co-existence and symbiosis.

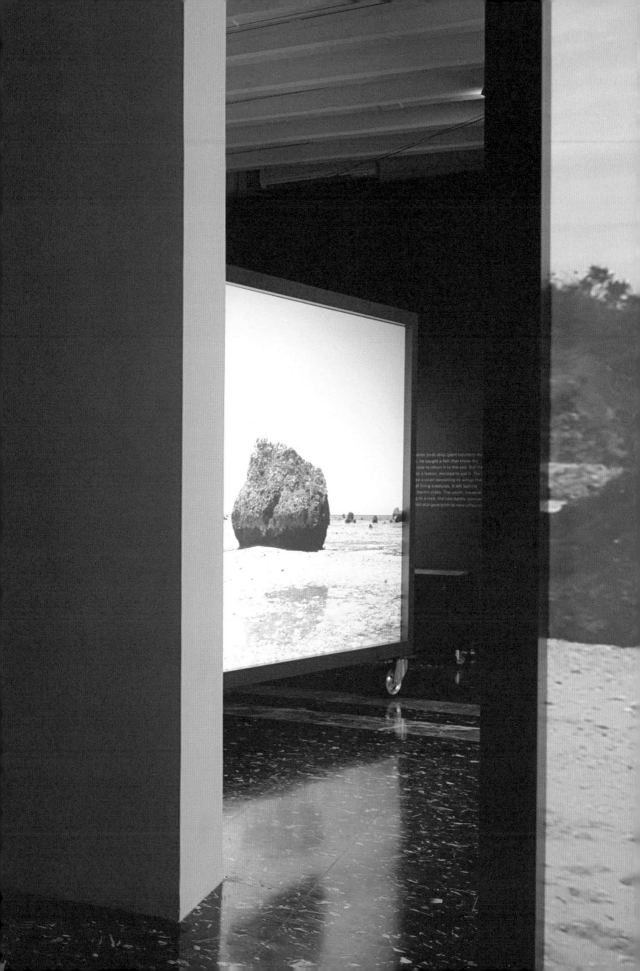

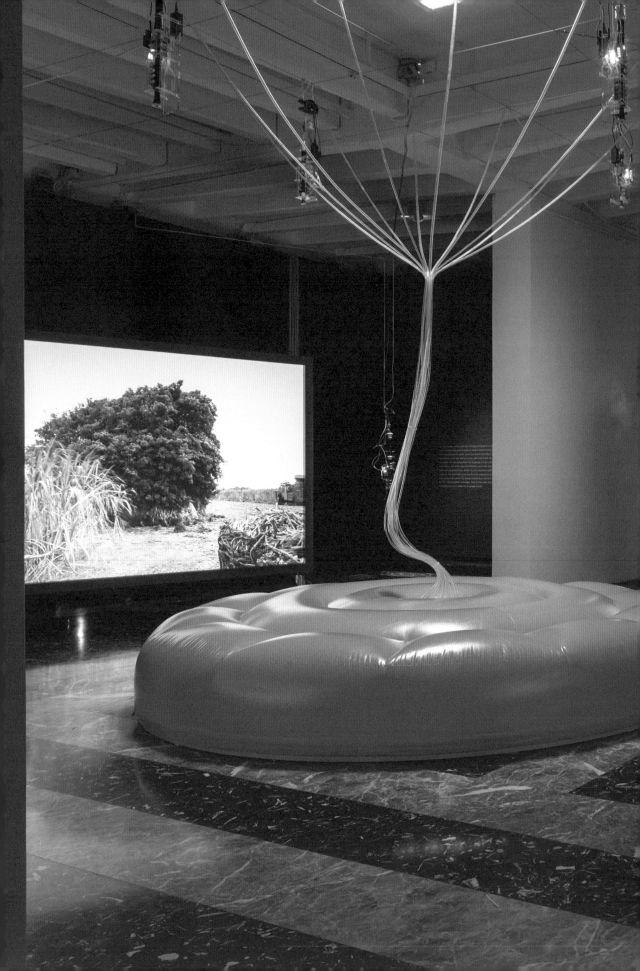

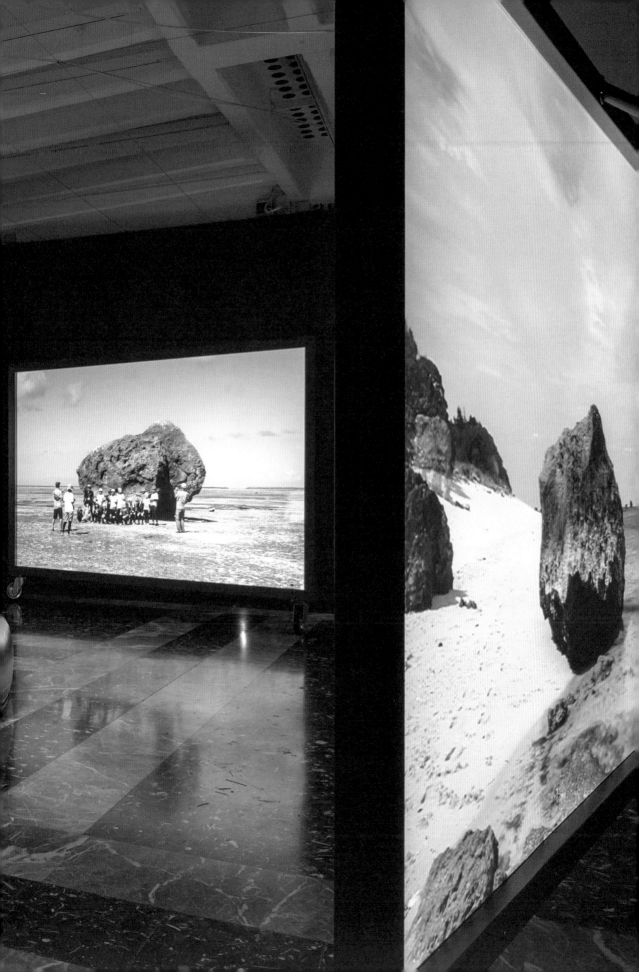

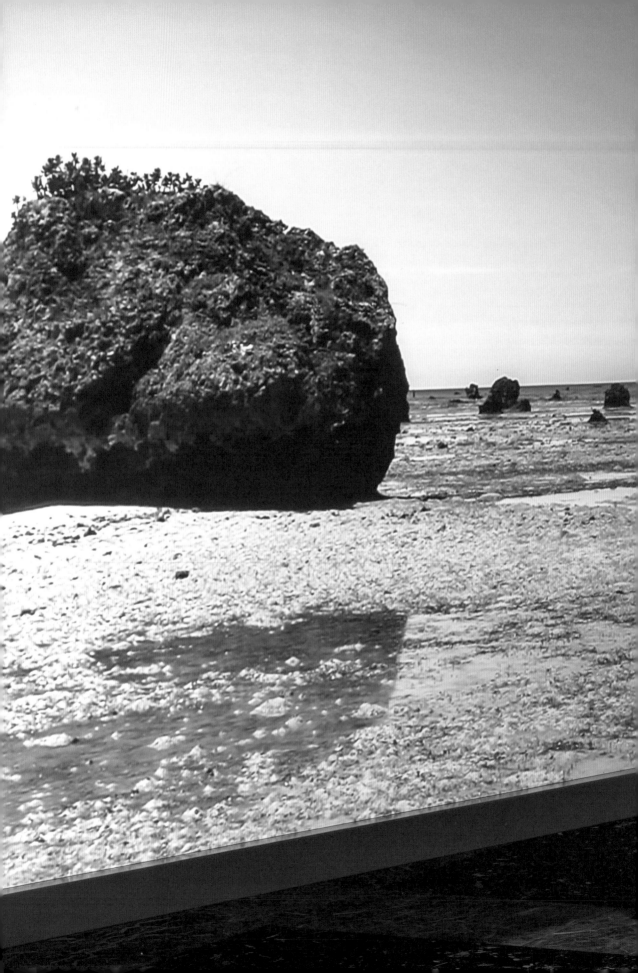

On the stone island, a youth slept and in his dreams saw a flock of white birds drop giant boulders down from the skies and into the fields. On the seashore the next morning, he caught a fish that knew the language of man. It begged him not to be eaten, and so the youth made to return it to the sea. But the father who had watched the youth took the rare fish from him and, as a lesson, decided to eat it. The fish cried out for help, and from the sea arose a tremendous tsunami. Like a swan spreading its wings the tsunami swept over the island, and the enormous wave swallowed all living creatures. It left behind boulders covered in corals, and the animals it had drowned became hermit crabs. The youth, however, had fled with his sister to the island's highest mountain and, clinging to a rock, the two barely survived. They were able to overcome starvation, and brother and sister coupled and gave birth to new offspring.

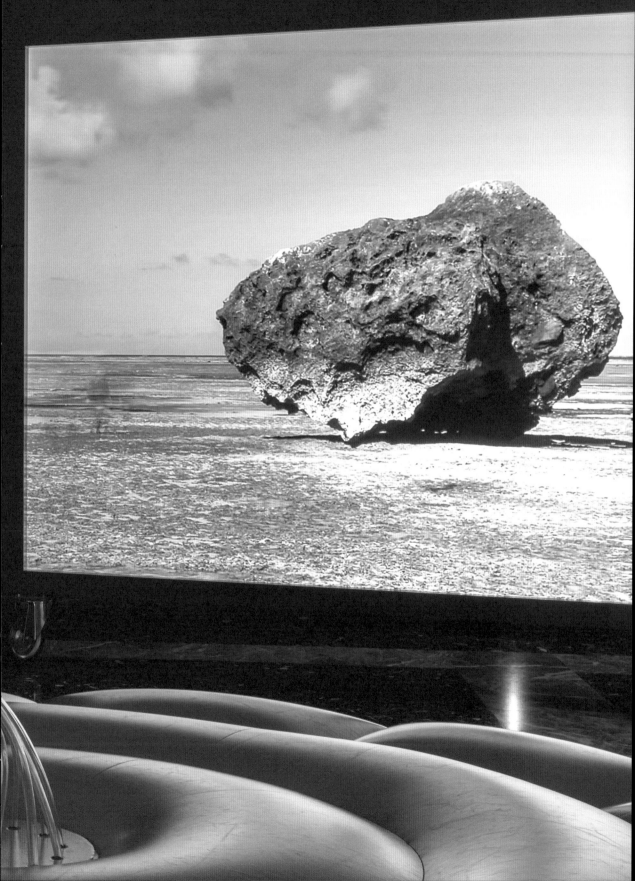

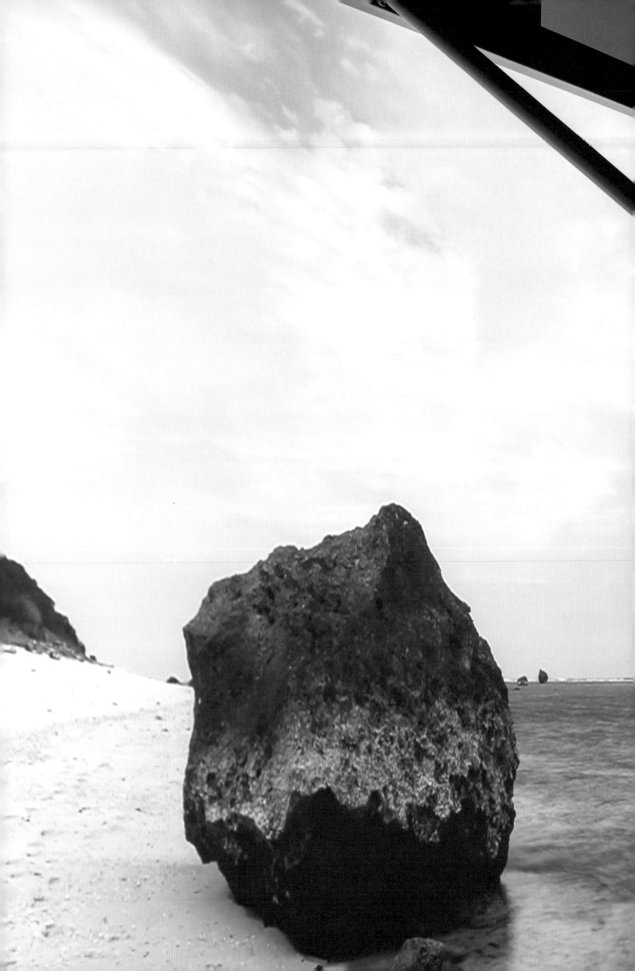

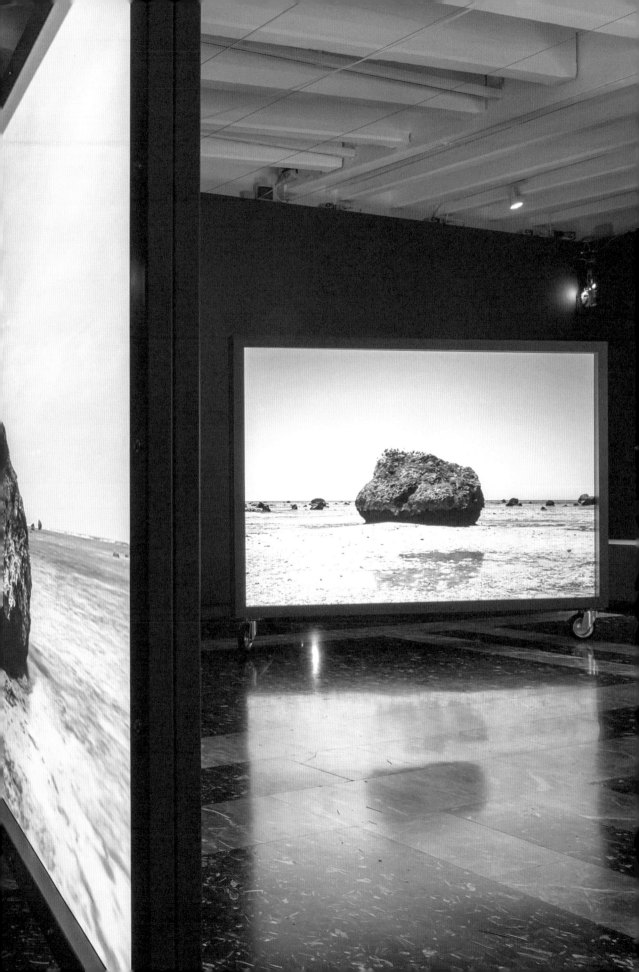

the East,

and despit

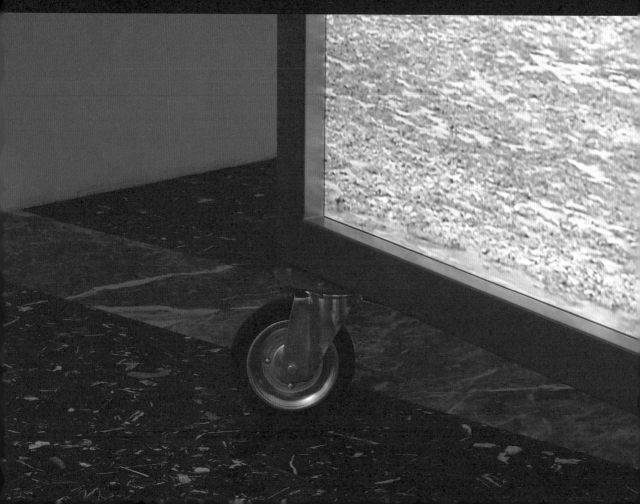

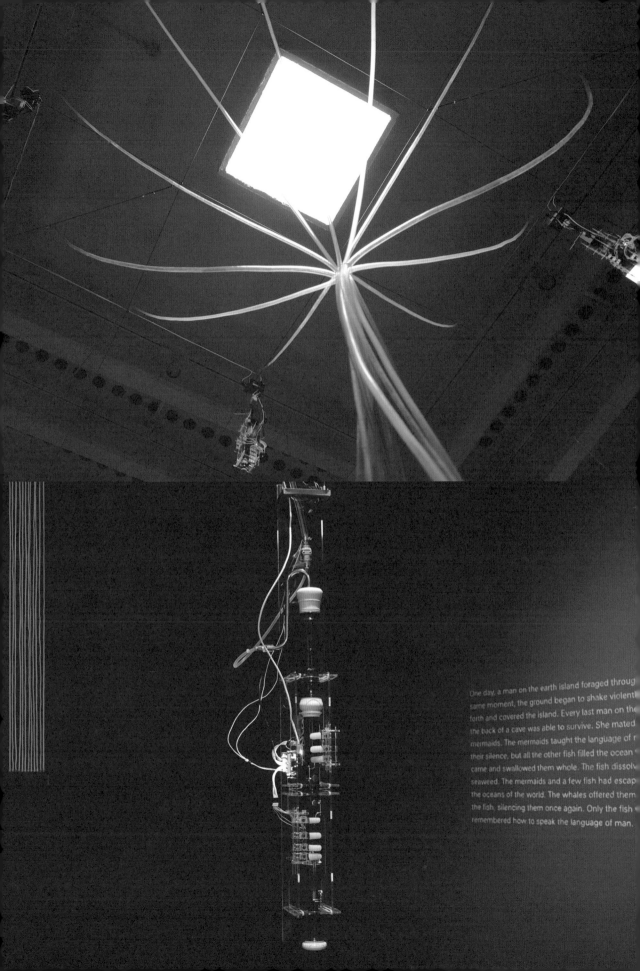

One day, a man on the earth island foraged throug
same moment, the ground began to shake violentl
forth and covered the island. Every last man on the
the back of a cave was able to survive. She mated
mermaids. The mermaids taught the language of m
their silence, but all the other fish filled the ocean
came and swallowed them whole. The fish dissolv
seaweed. The mermaids and a few fish had escap
the oceans of the world. The whales offered them
the fish, silencing them once again. Only the fish
remembered how to speak the language of man.

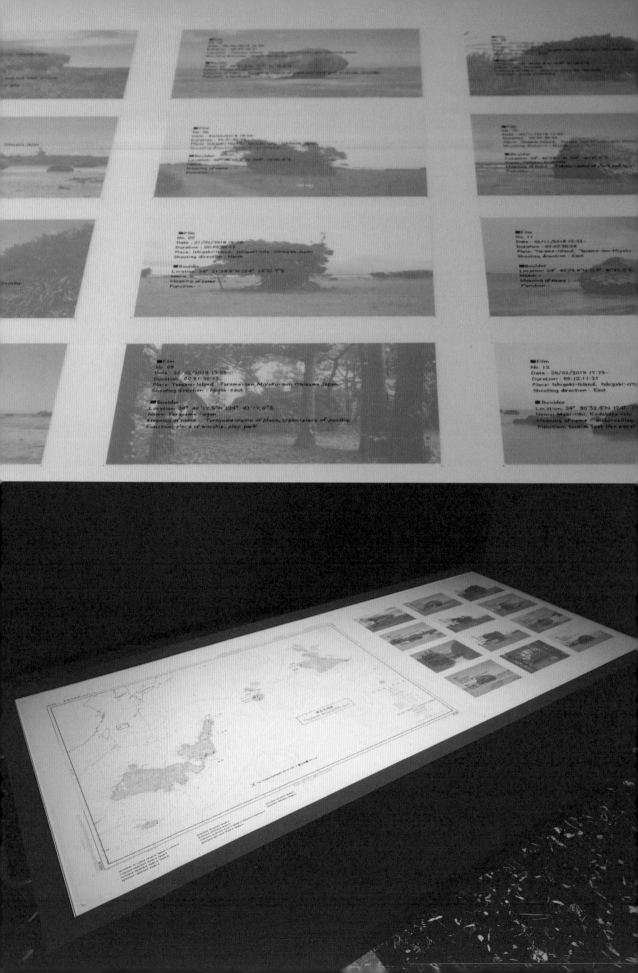

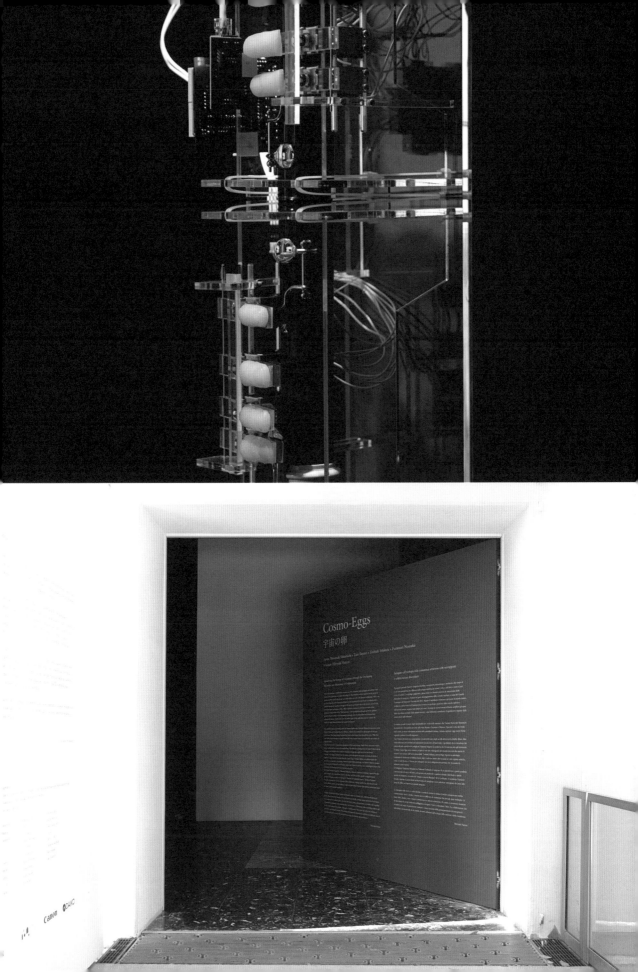

共異体的協働の方法論

服部浩之

＊本稿は、2019年発行の『Cosmo-Eggs｜宇宙の卵』に掲載したエッセイ「3つの共存のエコロジー——共異体的協働の方法論」から、ヴェネチア・ビエンナーレ日本館までのプロセスを解説した部分を中心に、抜粋・再構成したものである。本書69頁からの「ポータブル・ヘテロトピア——許容する共制作が生む、多様な時間が共存する場」とあわせて読まれたい。

本プロジェクト「Cosmo-Eggs｜宇宙の卵」は、異なる表現手法を持つ表現者たちの協働を通じて、「どこでどう生きるか」という問いを改めて思考する場を、現代に築くものだ。「協働」というと、現代芸術においては、アーティストが地域コミュニティや観客と協働する、いわゆる参加型アート[1]が容易に想像されるだろう。しかし、本プロジェクトは主に表現者同士の協働に焦点を当てている。もちろん、観客の存在や参加をないがしろにする意図はない。ただ、本展は巨大な機構であるヴェネチア・ビエンナーレのなかで展開され、顔の見えない不特定多数の観客が対象であり、現地の地域コミュニティへと接続していくことも容易ではない。加えて、上記の問いを思考する場を築くためには、異質な表現者による協働が最適だと判断したからである。

　　展覧会は、異質な表現の混交と共存を模索する、芸術実践の過程を経て形成されている。そして、私たちはこの展覧会を「異なったものとして、私たちはいかに共存できるか」という共存のエコロジー[2]について想像をめぐらせるプラットフォームへと展開したいと考えている。

「宇宙の卵」のプロセスから見出すエコロジー

私たちは、過去に日本館で行われた三つの展覧会[3]が、協働という観点において新たな「つくりかた」を見出す挑戦であることに可能性を感じ、その精神を継承しつつ「つくりかた＝プロセスの構築」を重視してプロジェクトを進めることにした。さらには、異なったフィールドで活動してきた表現者が、バラバラなままで共にある方法、つまり、異なるパースペクティブ（展望・主義・主張・表現）が共存するエコロジーを見出そうと試みた。以下、本プロジェクトにおける具体的な協働のプロセスを検証していく。

下道基行《津波石》

下道基行は、アジア各地の土地や人と向き合い、旅や移動を通じて出会う人やモノとの関係を取り結んできた。そのなかで、下道はある展覧会[4]への参加をきっかけに、2014年頃から沖縄に定期的に通うようになったという。

　　沖縄は、アジア広域の地図で捉えると、中国や台湾、フィリピンをはじめ、多

1. クレア・ビショップは、コミュニティ・アート、ソーシャリー・エンゲイジド・アートなど、観賞者の何らかの参加を求める作品群を「参加型アート」と総称した。クレア・ビショップ著、大森俊克訳『人口地獄 現代アートと観客の政治学』フィルムアート社、2016年。

2. 「共存のエコロジー」という考え方や頻繁に登場する「エコロジー」は、フェリックス・ガタリによる『三つのエコロジー』に着想を得て、探求された。詳細は2019年発行の『Cosmo-Eggs｜宇宙の卵』に掲載したエッセイ「3つの共存のエコロジー——共異体的協働の方法論」を参照のこと。

3. 磯崎新がコミッショナーを務め、「亀裂」をテーマに、3名の表現者の協働プロジェクトによって阪神淡路大震災に応答した、第6回建築展（1996）。伊東豊雄がコミッショナーとなり、東日本大震災で甚大な被害を受けた陸前高田に、乾久美子、藤本壮介、平田晃久ら3名の建築家の協同設計による「みんなの家」を実際に建てた、第13回建築展（2012）。そしてアーティストの田中功起とキュレーターの蔵屋美香による、「出来事への理解と経験共有のためのささやかなプラットフォーム」（https://2013.veneziabiennale-japanpavilion.jp/projects/statement.html#statement_j 掲載のステイトメントより）の構築を試みた、第55回美術展（2013）。

4. 『隣り合わせの時間』（企画：土方浦歌）の一環として、連続個展形式で開催された個展「漂泊之碑 沖縄／泊」（沖縄コンテンポラリーアートセンター、2014年11月9日–12月2日）。

くの国や地域へと海を介して隣接しており、東アジアにおいては多様な地域に接続する場所である。その海辺には、アジア各地（ときにロシアやアメリカなども）から色々なモノが漂着する。下道は、琉球ガラス職人の協力を得て、沖縄の島々の海岸で拾い集めた漂着瓶を溶かした、吹きガラスの器を制作している。これらは不純物が多いために、いつヒビが入ったり割れたりしてもおかしくない。だが、下道は、そのような脆さをも受け入れた美術作品として、《漂泊之碑》を提示した。

　この《漂泊之碑》制作の過程で、下道は石垣島を訪れ、「津波石」と出会う。このような石は、津波に襲われる地域に存在し、国内では東北の三陸地方、国外ではインドネシアやチリなどで確認されている。そして大津波が周期的に訪れる宮古列島や八重山諸島の島々にも、津波石は数多く残っている。この地域では、1771年の明和大津波が、ここ数百年で最も大きな津波とされており、その際に多くの石が陸地に運ばれたとされる（それ以前の津波で移動してきた石もある）。

　本プロジェクトに際し、下道は、沖縄の離島に存在する津波石の取材と撮影を続け、ノーカット無編集のモノクロのループ映像を作品化した。津波石自体は微動だにしないが、石の周囲の状況は、常に微細に変化している。植物が風にそよぎ、鳥が飛び回り、家畜が徘徊し、人がサトウキビを収穫するなど、それぞれの営為が淡々と続く。映像のなかの石は動かないが、石は津波により動かされた事実がある。「動く／動かない」の関係は、時と場合、そしてどこから捉えるかの視点により反転する。

石倉敏明 創作神話《宇宙の卵》

《津波石》に対するひとつめの「応答」が、石倉敏明による神話の創作である。そもそも本プロジェクトを構想する段階で、「どこでどう生きるか」を、生活や共存、コミュニティなどの観点から考えるために、人類学の知見は不可欠であった。特に、近年のマルチスピーシーズ人類学[5]の思考には参照すべきものが多く、その研究会の設立にも関与し、神話や宗教の観点から芸術と人類学の関係を模索している石倉の参加は、必然の帰結であった。石倉には、このプロジェクトのコンセプトメイキングの段階から参加を依頼し、キュレーターである私とも積極的に協働してもらった。結果、人間と非人間の共生に対する思考の深化が促され、プロジェクトは「共異体」[6]概念へと導かれることになった。加えて、彼の参画は、私自身が探求してきた「異なる表現者による協働」[7]に対する理論的骨格の補強と、「共存のエコロジー」への接続の重要な端緒にもなった。

　とはいえ、芸術作品の制作が専門ではない石倉に、表現者として参加してもらう方法を見つけるには、それなりの時間を要した。石倉が取り組んでいた、自然災害と創世を結びつける神話の調査と、チームのメンバーと対話を重ねるプロセスを経て、結果的に、芸術作品として新たな神話を創作することになった。

　石倉は、2018年8月と10月の2回に分けて、下道と共に宮古列島や八重山諸島を旅した。聞き取りや実地調査に加え、幸い石垣島の図書館などに豊富に郷土資料が所蔵されていたため、資料の収集も順調に進んだ。また、八重山諸島から近い台湾の台東にも、津波と創世にまつわる神話が残されていると知り、

5. マルチスピーシーズ人類学研究会による定義を抜粋すると、「異種間の創発的な出会いを取り上げ、人間を超えた領域へと人類学を拡張しようとする」試みである。詳細は、マルチスピーシーズ人類学研究会ウェブサイトを参照。http://www2.rikkyo.ac.jp/web/katsumiokuno/multi-species-workshop.html（2019年4月閲覧）

6. 韓国思想を研究する小倉紀蔵が提唱する概念（「東アジア共異体へ」『日中韓はひとつになれない』角川グループパブリッシング、2008）。互いが同じであることを示唆する「共同体」ではなく、「お互いが異なる」前提を認めた上で、異なったままで存在することを「共異体」と呼び、思考を展開している。

7. 筆者は、十和田奥入瀬芸術祭における梅田哲也（音楽家）、志賀理江子（写真家）、コンタクトゴンゾ（パフォーマンスグループ）の三者のコラボレーションにより実現した作品《水産保養所》（2013）や、あいちトリエンナーレ2016における西尾美也（アーティスト）と403architecture[dajiba]（建築ユニット）による《pubrobe》などの協働プロジェクトに、キュレーターとして関わってきた。

それらを調査し、津波と神話の関係を国境外まで拡張した。そして、多数の神話を参照し重ね合わせた、三つの島の三つの部族の生誕と共存の物語が生まれた。その創作神話は、下道が捉えた《津波石》の背景を描写しているようでもあり、後述する安野の音楽に情景を与えもする。そこには、人間と非人間から、異なる歴史や価値観を持つ人々まで、様々な共存のエコロジーに思いをめぐらせるきっかけが散りばめられている。

安野太郎《COMPOSITION FOR COSMO-EGGS "Singing Bird Generator"》

下道は、無音の映像作品である《津波石》に対して、何らかの音が重なる状態に早くから関心を寄せていた。これに、安野太郎という作曲家が取り組み、いわゆる効果音ではない、自律して存在する音楽を併置した。重要なのは、サウンドスケープや音環境の制作が安野の仕事ではないことだ。安野はあくまで作曲家の立場で楽曲を作曲し、《津波石》と同じ空間に独自の演奏が立ち現れる状態を重視した。そして、各作品がお互いを尊重するなかでぶつかり合い、ギリギリの均衡で成立する状態を目指した。

　安野の作曲は、メロディそのものを生むのではなく、音楽として成立する規則や構造の創作を前提とする。安野は、自身が続けてきた「ゾンビ音楽」シリーズ[8]の最新作として《COMPOSITION FOR COSMO-EGGS "Singing Bird Generator"》を制作した。これは、12本のリコーダーにひとつずつ小さな頭脳と言えるような基盤を設置し、各リコーダーがまるで意思を持っているかのように互いに応答しながら、演奏するものだ。人間の息ではなく、バルーンから機械的に送り込まれる空気によってリコーダーは音を発する。安野は、リコーダーを擬人化し、12本のリコーダーを12人の異なった演奏者と捉え、作曲を進めた。また、リサーチで訪れた宮古島で、津波石の周囲を渡り鳥が自由に飛び回っていた様子に触発され、空間内に散置された複数のリコーダーが、鳥のさえずりのように響き合う関係を築いた。

　安野は、《津波石》に直接的なアクションを起こさない。映像と音楽を同期することなく、リコーダーが勝手に演奏を続ける状況をつくっている。実際、渡り鳥も津波石に応答しているわけではなく、ただその周囲にいるだけだ。それが異質な存在が共存する、当たり前の形でもある。しかし、ときに下道の映像と安野の音楽が恐ろしいほど共鳴する瞬間も訪れる。これは、恣意的に寄り添うのではなく、あくまで対等な応答であるからこそ生まれる共振だ。また、安野は石倉による神話の調査から見出された、周期性や反復、循環、そして卵の構造にもインスピレーションを得て、楽曲の基本構造を生み出したことを付記しておく。

能作文徳「作品・建築への介入と美的な統合」

あくまで独立した存在である作品同士、さらには作品と展示空間の関係をひとつの体験へと取り結ぶのが、能作文徳による各作品と建築空間への介入だ。

8.「ゾンビ音楽」とは、安野が2012年から取り組む、リコーダーや自作の人工声帯が機械的に制御され人間不在で自動演奏をする音楽作品プロジェクトの総称。

能作は、下道の映像《津波石》を投影する方法として、「津波石」がかつて運ばれてきたときの巨大な力の存在を想像させる、新たな可動機構を発案した。これは、プロジェクターとスクリーンが一体化し、足元に車輪が付いた、三輪車のような構造物である。通常の上映では、スクリーンやフレームなどの存在を観客が気にしないように、なるべく映像のみが浮かび上がる工夫がなされる。だが、ここではむしろ巨大な石が「動く」可能性を示唆する形がとられ、巨石が孕む象徴性やモニュメント性を脱臼する効果を生んでいる。

　また能作は、建物中央部の天井から床までを貫通する穴の空いたデザインを、日本館建築の最もユニークな特徴のひとつと捉え、それを安野による音楽作品の構造に組み込んだ。コンペ時は、ピロティから展示室へと抜ける穴に、リコーダーに空気を送るバルーンの階段を設置し、観客がそこから展示室へ入る案だった。12本のリコーダーは、穴を囲む展示室の手すりに設置されていた。しかし、最終的にはこの穴を観客の動線とするのをやめ、バルーンがピロティから展示室まで貫通するプランとした。バルーン上部から展示室各所に向かってホースが放射状に広がり、その先に12本のリコーダーが吊られる。この変更によって、人の動線が変わっただけでなく、音楽の要素が空間全体に散りばめられることとなった。展示室のバルーンは円形の大きなベンチになっている。観客はそこに座ったり寝転がったりして、《津波石》の映像や音楽に向き合う。実際に人が座ると、音は若干歪められ、変化することがある。そして観客は自分の身体が作品に作用していることに気づく。

　2019年1月末に、石倉から創作神話のドラフト案が提示されると、状況は一変した。それは、伝承されてきた様々な神話をつなぐと同時に、新たな共存のエコロジーの可能性を提示するものだった。「津波石」および沖縄でのリサーチが反映されているだけでなく、渡り鳥が物語において重要な役割を担う点で、安野の《COMPOSITION FOR COSMO-EGGS "Singing Bird Generator"》にも応答している。これにより、二つの作品は一対一の応答関係を超え、より複雑に交わり合うようになった。展示空間においては、作品間の複雑な応答関係を生み出した創作神話の文字を、4面の壁面に直接彫り刻むこととし、神話の恒久性を表そうと試みた。

　ところで能作は、吉阪隆正[9]設計による日本館の建築に対して、建築家としていかに応答するかを継続的に思考してきた。日本館は、2014年に改修された際、展示をしやすいように、既存壁の手前に新たな白い壁面が四周にめぐらされた。能作は、既存の柱や天井は白いままで残し、壁面を緑がかった深い灰色に全面塗装した。これは、壁面の異質性を際立たせると同時に、同色に塗られた可動スクリーンの構造体を背景に溶け込ませる効果も生み出している。また、壁面が白から灰色に変わり、そのぶん室内の光の反射が減るため、展示室中央のトップライトから入る自然光も強調された。その効果が、作品空間を照らしだす、この建築本来の特性を際立たせている。

　もうひとつは、1階屋外スペースにあたる、ピロティへの介入だ。2018年に開催された建築展では、ピロティ全面にウッドデッキが敷かれ、空間を劇的に心地よい場所へと変えていた。私たちはこのデッキを引き継ぐことにしたが、オリジ

9. 吉阪隆正は1917年生まれの建築家。1950年から1952年まで、ル・コルビュジエのアトリエに勤務する。日本館は1956年に竣工した吉阪の代表作で、コルビュジエの「無限成長美術館」の理念が継承された建築である。

ナルの建築にあった彫刻台だけは、デッキを切り取って露にした。そして、これを取り巻く形でテーブルを設置し、本プロジェクトのコンセプトを体現するカタログを展示した。機能を失っていた彫刻台は、そうして展示の場へと引き戻された。

協働プロセスの設計というキュレーティング

典型的な展覧会が、キュレーターが明確なステイトメントを打ち立て、それに応答する形でアーティストが作品を制作する、あるいはステイトメントを実証するように複数の作家の作品を選び、立ち上げられるものだとしたら、本展はそうではない過程を踏んでいる。このプロジェクトで、キュレーターである私は、協働のための大きな土台を提示してきた。そして、多様な表現者による協働のなかで、度重なる変更を柔軟に受け入れつつも、完全なる崩壊は起こさない範囲で、やわらかに形を変えるフレームを築こうと努めた。職能の定型を乗り越えるように、キュレーターの立ち位置やあり方を流動化し、その位置や意味自体を常に模索してきた。

　私自身が実践したいのは、上からヴィジョンを提示し、人々がそれを受け入れるというピラミッド型の構造のなかでキュレーションすることではない。むしろ、下からも横からも上からも、未知なものを様々な角度から投げ入れるからこそ生まれる化学反応を期待する。そして、構造自体も変容していくなかで、突然変異的な「何か」が生まれる可能性を触発したい。それは無責任な態度と言われるかもしれない。しかし私は、「つくりかたをつくる」ことによって「ものごとが生まれていく過程」に、圧倒的な可能性を感じている。この、未見／未験のものごとが生まれる状況の構築こそ、「これからをどう生きるか」を考える契機になるのではないか。

　未知の化学反応が起きるよう、キュレーターとして非常に緩やかな枠組みを用意したものの、展覧会のコンセプトやステイトメントは、作家たちと対話を重ね、構想を練るなかで徐々に輪郭が浮かび上がってきた。例えば「宇宙の卵」というタイトルは、石倉の神話に関する知見をもとに見出されたものであるし、展示方法のアイデアや作品同士の関係も、下道を中心とする作家からの提案により大きく展開していった。ヴィジョンは、協働の過程で共有されていき、自然と立ち現れてきた、と言ってよいかもしれない。

Cosmo-Eggs｜宇宙の卵
制作プロセス

2018年3月—2020年4月

カタログ『Cosmo-Eggs｜宇宙の卵』
(2019)は、本プロジェクトの構築の
プロセスや作品にまつわる各作家の
資料などを収集した、設計資料集成の
ように位置付けられている。ここに記す
タイムラインは、キュレーターの服部浩之が、
プロジェクトの制作プロセスをコンペから
ヴェネチア・ビエンナーレ開幕まで順を
追って書き出した、既刊掲載の内容に、
アーティゾン美術館での帰国展開幕までの
プロセスを追記したものである。

2018年

3月8日
E-mailにて、第58回ヴェネチア・
ビエンナーレ国際美術展 日本館
キュレーター指名コンペティションへの
参加の依頼が届く。

3月9日
展覧会設営のために来訪中の
キューバにて参加を前向きに検討と返信。

3月17日
正式なコンペ参加の返事をE-mailにて
返信。

3月18日
愛知県の豊田市美術館で展覧会を
鑑賞したのち、日進市のモスバーガーで
下道基行と面会。ヴェネチアのコンペに
参加する旨を伝える。その場で、
作家としての参加についても相談。
最近の制作や活動について話を
聞くなかで「**津波石**」に興味を持つ。
また、チームで取り組むプロジェクトの
ようなことができないかなどを話す。

3月23日
秋田公立美術大学卒業式謝恩会
会場で、**石倉敏明**に、コンセプト
設計への関与や人類学の視点から
助言を依頼。

4月5日
スカイプにて、下道、石倉、服部で
ミーティング。

4月15日
名古屋市星ヶ丘のコメダ珈琲店にて
下道、服部ミーティング。安野太郎、
能作文徳に参加を打診する方向で
まとまる。

4月18日
安野太郎、能作文徳にE-mailで
プロジェクトへの参加を依頼。安野作品は
これまでにもいくつか体験しているが、
能作については、インターネットや書籍を
中心にリサーチをし、考え方などが最も
共感できそうな建築家ということで、
依頼を決める。友人から人物像に
ついて少し情報をもらった程度で、
時間もないなか、一か八かでの連絡。

4月23日
能作自宅兼事務所《西大井のあな》に
下道、服部で訪問。建築空間に衝撃を
受ける。とんでもない建築。思考や
行動など共感できる部分が多く、一緒に
プロジェクトをつくれるだろうと確信。

同日の午後、東京・新宿の喫茶らんぶる
にて、**安野、下道、服部**でミーティング。
《**津波石**》を軸にプロジェクトを展開する
ために、音楽家としてどう関わって
もらうかを相談。

5月4日〜5日
名古屋にて下道、安野、能作、服部が
集まりプロポーザルを固めるため合宿。
石倉はスカイプで参加。日本館の床穴や
壁面を実寸で描き出し、同時に模型も
見ながら構成を検討する。安野からは
複数の音楽プランが提案される。
本質的に彼が探求していることがサウンド
アートではなく、音楽の作曲であること
から、結果的にリコーダーを使う
《**ゾンビ音楽**》で、鳥のさえずりのような
音楽をつくるという方向でまとまる。
石倉から卵生神話の話が登場し、
「宇宙の卵」というタイトルが確定する。

5月6日
服部が企画書をまとめあげ、作家陣に
加筆修正をしてもらい、ほぼ完成。

5月7日
企画提案書を名古屋の自宅から東京の
国際交流基金まで持参し、**無事提出**。

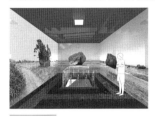

5月11日
国際交流基金で開催される選考会にて
6名のキュレーターが順次プレゼン
テーション。20分のプラン発表と15分の
質疑応答という構成。

5月17日
秋田の大学にて**プラン選出**の
電話連絡を受ける。

5月28日
記者発表に向けて、作家と服部で
若干の修正のためのスカイプ
ミーティング。選考委員から指摘された
課題点などについて話し合う。

6月7日
国際交流基金にて記者発表。
2019年の日本館参加作家、
キュレーター、プランが公開される。

7月5日
国際交流基金にて最初の全体
ミーティング。初めて4名の作家と
キュレーターが全員集まる。この日に、
2020年に開催するヴェネチア・
ビエンナーレ帰国展の共同主催者
である石橋財団を訪問し、顔合わせ。

7月7日〜9日
沖縄県の宮古島を調査。石倉の都合が
合わず、下道、安野、能作、服部と、
国際交流基金の佐藤で行う。

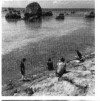

7月12日〜8月21日
安野が音楽作品のバルーン制作会社を
探す。

7月19日
展示設営と作品の技術的サポートを
依頼する美術専門の施工チーム
HIGURE 17-15 casにて施工関係
ミーティング。主に、プロジェクターの
機材やスクリーンについて相談。

7月30日
能作、安野よりバルーンの新アイデアが
生まれる。当初のピロティ下にバルーン
階段をつくるアイデアから、**ピロティから
展示室まで抜ける巨大なベンチ状の
バルーンをつくる、大きな変更の提案**。

8月9日
北区王子の体育館でプロジェクターと
スクリーン素材を決めるための投影実験。
キヤノンマーケティングジャパン株式会社の
協力により、2種類のプロジェクターを
試し、WUX500STが候補となる。

8月17日〜25日
**下道、石倉、服部の3人で沖縄県の
宮古島、石垣島の調査**。波照間島や
黒島なども訪問。石倉は23日〜25日に
八重山の旧盆（ソーロン）などを
追加調査する。

8月27日
バルーン制作の仕様書をほぼ確定する。

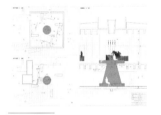

9月5日
石橋財団側から、ブリヂストン美術館
（新美術館建設のため休館中）の新名称が
アーティゾン美術館となることが発表され、
**帰国展の実施についても正式に
リリース**される。

9月6日
石倉、服部で日本大学芸術学部、
江古田キャンパスの安野作業場を訪問。
宮古・八重山調査の報告、神話と
音楽の話など。

9月19日〜23日
パレルモで「マニフェスタ12」を見たのちに
ヴェネチアへ。下道、安野とヴェネチアで
合流。開館前と閉館後に、**空間配置や光の
入り方も含めて様々なシミュレーションを
行う**。9月23日には日本にいる能作と、
メッセンジャーをつないでミーティング。

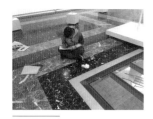

9月28日
名古屋から京都・大阪へ。下道、服部で
グラフィックデザイナーの候補を検討する
ため、関西の書店でアートブックの調査。
田中義久の仕事に注目。

10月1日
安野が今回の作品制作のために、2019年
2月まで埼玉県にスタジオを借りる。

10月4日〜9日
能作、ヴェネチアを訪問。10月8日、
イタリアの能作、秋田の石倉、服部、
愛知の下道が、メッセンジャーで会議。

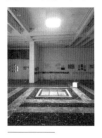

10月6日
能作から、《津波石》のための
スクリーンとプロジェクター台座を
一体化した機構のアイデアが、
10パターン提案される。

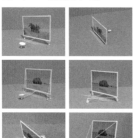

10月16日
安野スタジオにて、能作、安野と、
バルーンを制作する株式会社
エアロテックの担当者が、バルーンの
制作に取り掛かるためにミーティング。
彼らが、バルーンのサンプルを持参して
くれたため、確認作業は快調。

10月19日
金沢から東京へ。田中義久を訪問。
デザインに対する考え方などを1時間ほど
話す。共感できることが多々あり、
プロジェクトにグラフィックデザイナーとして
参加してもらうことについて相談する。

10月22日
車輪付きの可動式スクリーンの概要が
ほぼ確定。

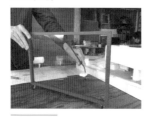

10月23日
札幌から埼玉へ。今回の作品制作の
ために安野が借りたスタジオへ
HIGUREにも来てもらい、リコーダーの
吊り機構や固定法などについて相談。

10月26日
名古屋にて下道と服部でミーティング。
映像のループや協働の可能性について
話し合う。

10月29日〜11月4日
石倉、下道で宮古島と多良間島の
調査。宮古では池間島で行われる
神事ミャークヅツに参加。多良間島では、
主に下道は津波石の撮影を、石倉は
津波石に関する民話や神話を調査する。

11月5日
安野がリコーダーマシンの全運指の
ピッチ対応表を完成させる。ソプラノ・
アルト・テナー・バスの4種からなるリコーダー
マシンが発する全音が書き出される。

11月12日
秋田公立美術大学の主催で開催された
シンポジウム「共異体のパースペクティブ」
参加のため、秋田に全作家が集合。
全員が集まるのは2回目で、貴重な機会。
新候補のスクリーンの素材と映像の
投影テストの他、ミーティングも実施。

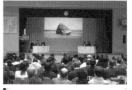

写真：高橋希

11月15日
能作事務所に下道、安野、服部が集まり
スクリーンと壁面の塗装の色や、安野の
リコーダーの吊り方について検討。その後、
田中のオフィスに移動し、顔合わせと
グラフィックまわりの打ち合わせ。

11月16日〜18日
ウガンプトゥキという行事に合わせて、
下道が再度多良間島を訪問。

サトウキビの刈り入れ時期に津波石を
撮影する。

11月29日
下道と服部で仙台へ。津波石を
津波工学の観点から研究している
東北大学の後藤和久氏を訪問。

12月5日
安野、能作がバルーン制作の
エアロテック社を訪問。ほぼ完成した
バルーンとリコーダーを接続してテスト。
音のボリュームに問題発覚。約10日後の
最終テストまでに、いくつか修正点が
浮かび上がる。

12月6日
能作事務所でHIGUREも交えて
施工関係のミーティング。

12月14日
金沢美術工芸大学大学院にて、
下道、石倉、服部で特別講義
「共異体のコスモロジー」を実施。

12月15日
金沢から京都に移動し、京都人類学
研究会の主催で京都市立芸術大学
ギャラリー@KCUAで開催された
シンポジウムに参加。「人類学とアートの
協働」というシンポジウムのテーマに
関連し、「**共異体のコンポジション**」発表。

12月17日
安野、能作、服部でエアロテック社を
再訪。バルーンの最終テスト。安野が
近所のホームセンターで太めのホースを
買って付け替えたところ、バスリコーダーも
安定した音量の出力が可能になる。
バルーンはほぼ完成。

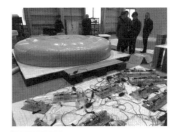

12月25日
午前中LIXIL出版訪問、カタログ
出版の可能性を相談。その後、
石橋財団のオフィスで帰国展についての
ミーティング。さらに、午後は、能作事務所
にて田中も交えて展示空間のグラフィック
まわりの相談。

2019年

1月8日
Case Publishing訪問、カタログ出版に
ついて相談。

1月20日
ヴェネチア・ビエンナーレ財団が発行する
第58回国際美術展の全体カタログと、
ガイド用の原稿類や画像を国際交流
基金へ提出。この後、英語とイタリア語に
翻訳される。画像や原稿の利用許可の
署名など、実際には提出が2月以降に
遅れた素材も多々ある。

1月21日
LIXIL出版再訪。夕方、帰国展関係に
ついて石橋財団のオフィスで打ち合わせ。
夜は展覧会「大原の身体 田中の生態」の
関連イベントとして、同展の作家である
**大原大次郎氏、田中、能作と服部で
座談。**「宇宙の卵」についても色々話す。

1月22日
埼玉の安野スタジオに、下道、田中、
服部で訪問。**初めて映像と音楽を**

合わせる。結果、驚くほど噛み合うことが
わかる。石倉の創作神話《宇宙の卵》を
壁面に彫り込む案が浮上。

1月22日〜29日
石倉が台湾の神話調査のために
台北・台中・台東各地へ滞在。
台北ビエンナーレと台湾ビエンナーレを
視察。台湾ビエンナーレ2018「WILD
RHIZOME」関連シンポジウムで
発表を行う。台東では「神話はなぜ
必要か？ 世界の終わりと始まりの記憶」
というレクチャーを実施。台湾原住民
（ルカイ族）のコスモロジー調査を行う。

1月31日
石倉から神話のドラフト案が届く。
《津波石》の映像と安野音楽に絶妙に
絡み合う内容。

2月1日
午後、国際交流基金にLIXIL、Case、
デザイナー田中と服部、石倉が集合し、
出版について会議。結果、LIXILと
Caseの共同出版というかたちで、
日本語版をLIXIL、英語版をCaseが
出版することになる。その後、**国際交流
基金アジアセンター主催による
シンポジウム「表象と参画の方法論—
東南アジアのヴェネチア・ビエンナーレ
国別参加」にシンガポール、フィリピン、
インドネシアのキュレーターとともに
服部が登壇。**「共異体の方法論」と
題した、プレゼンテーションを行う。

2月16日〜17日
下道が秋田公立美術大学卒業制作展の
ゲストとして来秋。秋田で、下道、石倉、
服部が集まり、日本館の壁面と同じ

MDFボードにグレーのペンキを塗って、
文字を彫刻刀で彫る実験をする。

2月25日〜28日
下道が石垣島で再び津波石の撮影。
このプロジェクトでは最後の撮影となる。

2月27日
能作事務所で展示詳細の打ち合わせ。
**ヴェネチアから届いた、壁面の塗装見本を
確認し、塗装するペンキの色を決定。**

3月1日
ヴェネチア・ビエンナーレ財団に送る
広報用素材（SNS用テキスト、画像など）を
国際交流基金に提出。

3月7日
バルーン関係一式を東京から
ヴェネチアへ向けて輸送。

3月13日
下道ドローイングと海図などを、
東京からヴェネチアへ向けて輸送。
3月20日に到着予定。

3月15日
田中事務所で田中、LIXIL、服部で
カタログ関係のミーティング。
ギリギリだが全体像が見えてきて一安心。

3月22日〜30日
ヴェネチアにて展示設営。

3月24日
服部はヴェネチア設営2日目。カタログ
編集チームに急遽加わってもらった柴原、
デザイナー田中とビデオ会議。Appear in
というウェブ会議サービスがなかなか快適。

3月25日
カタログに掲載するこのタイムラインの
原稿を最終作成。

3月27日〜31日
他のメンバーはヴェネチアで設営中だが、
日本に残っていた石倉は虫送りの調査の
ために数日間多良間島に滞在する。
「宇宙の卵」プロジェクトから派生し、
石倉の研究が拡張していく。

5月4日〜5月12日
第58回ヴェネチア・ビエンナーレ国際
美術展のオープニング出席のため、作家、
キュレーターがヴェネチアに滞在する。
5月8日〜10日の3日間で内覧会が
開催される。

5月11日
ヴェネチア・ビエンナーレ開幕。
日本館の屋根上に海鳥の巣を確認。

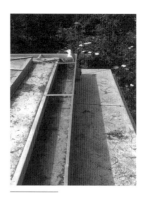

5月21日
石橋財団のオフィスで、財団スタッフと
服部がミーティング。ヴェネチア・
ビエンナーレが無事開幕し、**帰国展に
向けて始動。**帰国展というフレーム、
そこでできること、条件などについて
財団側と確認する。

6月2日
服部が、多摩美術大学美術館で
「Cosmo-Eggs｜宇宙の卵」について
レクチャーをする。

6月12日
石倉が、明治大学で「Cosmo-Eggs｜
宇宙の卵」プロジェクトについて講義する。

6月13日
作家、キュレーターが全員揃い、
建設中のアーティゾン美術館を初訪問。
アーティゾン美術館は4〜6階の3フロアに
展示室がある。当初は6階での展示を
提案されていたが、同時開催となる
鴻池朋子展のプランの関係で、帰国展の
会場は5階となった。5階は、展示室
中央に下階からの大きな吹き抜けがある、
個性的な空間。午後は、田中事務所で
帰国展に合わせて出版する第2弾
カタログの検討会議。

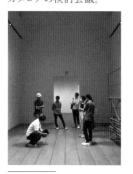

6月16日
NHK Eテレ『日曜美術館』アートシーンで
ヴェネチア・ビエンナーレや日本館展示が
紹介される。
───

6月21日
能作が、日本建築学会ヴォイス・オブ・
アース デザイン小委員会にてヴェネチア・
ビエンナーレ報告会を開催。
───

7月1日
石倉と服部が、秋田公立美術大学にて
ヴェネチア・ビエンナーレ報告会を開催。
───

7月12日
服部、田中、柴原で石橋財団を訪問。
チラシやウェブサイト、カタログなど広報物
一式の打ち合わせ。「Cosmo-Eggs｜
宇宙の卵」全体のアーカイブサイトと
帰国展特設サイトの関係性などを検討。
───

7月13日
石倉が、東北芸術工科大学大学院で
講義と演習。「Cosmo-Eggs｜宇宙の卵」
での実践を踏まえて、参加学生による
「創作神話ワークショップ」を実施。
───

7月14日
東京都現代美術館で開催された
「TOKYO ART BOOK FAIR 2019」にて
「ヴェネチア・ビエンナーレ日本館展示と
カタログについて語ります。」と題した、
田中と石倉、能作、安野、服部による
カタログ紹介を軸にしたトークを行う。

7月15日
能作事務所に、下道、安野、石倉、服部が
集まり、帰国展の打ち合わせ。アーティゾン

美術館内に日本館展示室を舞台の
**書割のように再現し検証する、ライブと
アーカイブが重なる展示プランが生まれる。**
打ち合せ後、田中、柴原も合流し、
第2弾カタログ用に作家、キュレーター、
デザイナーによる座談を収録する。

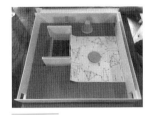

7月16日
下道が東京藝術大学でトーク。
「Cosmo-Eggs｜宇宙の卵」に触れる。
───

7月18日
アーティゾン美術館の担当者に、
展示プラン概要を提出する。
───

7月18日〜25日
**下道、家族と共に1週間ヴェネチアを
訪問。**
───

7月29日
東北芸術工科大学で開催された
三瀬夏之介氏ホストの「TACトーク」に
おいて、服部が「Cosmo-Eggs｜
宇宙の卵」の話をする。この日、
下道は、倉敷芸術科学大学でトーク。
「Cosmo-Eggs｜宇宙の卵」に触れる。
───

7月30日
秋田市のヤマキウ南倉庫のイベント
「Discover Kamenocho vol.27」に
招かれ、「共存のエコロジー〜ヴェネチア・
ビエンナーレリポート〜」と題して、石倉、
服部でトークを行う。
───

7月31日
窓研究所の依頼で、能作事務所にて
下道と能作の対談を実施。
───

8月8日〜10日
**石倉が多良間島を再訪し、スマフシャラ
行事の調査を行う。下道も同行予定**
だったが、台風のため飛行機が飛ばず
キャンセルとなる。

8月19日
7月18日に提出した**帰国展プラン**に
ついて、アーティゾン美術館から概ね
この方向で進められるだろうという
了承の連絡が届く。美術館の規則や
展示室設備などの関係でいくつか
クリアしなければならない課題が残る。
───

8月23日
下道と服部が、名古屋にてヴェネチア・
ビエンナーレについて中日新聞の
取材を受ける。
───

8月30日
網野(torch press)、柴原、田中、服部で
打ち合わせ。「Cosmo-Eggs｜宇宙の卵」
第2弾カタログをtorch pressから
出版することが決まる。
───

9月3日
日本館の壁面に彫られた創作神話
《宇宙の卵》をフロッタージュで写し取る
方法を検討。第52回ヴェネチア・
ビエンナーレ国際美術展の日本館
出展作家で、フロッタージュ作品の制作を
続ける岡部昌生氏に、服部が電話で
相談する。紙や画材、擦り方について
助言をもらう。
───

9月23日〜27日
秋田公立美術大学の研究プロジェクト
「複合芸術研究における『共異体』
概念の構築」の一環として、石倉、服部、
唐木田輔氏(同大准教授)で、**ヴェネチア・
ビエンナーレを訪問**。9月24日、25日の
2日間は、同大の学生数名とともに
「ヴェネチア・ビエンナーレ・スタディツアー」を
実施し、日本館監視スタッフらと
意見交換する。閉館後には、帰国展に
向けて、石倉と服部で、創作神話の
フロッタージュを取る実験をする。

10月6日
能作事務所にて帰国展ミーティング。
下道、安野、能作、服部に加え、
アーティゾン美術館の田所が参加。
展示詳細をある程度固めて、
予算確定の準備を進める。

10月7日
下道、安野、服部、能作で、アーティゾン
美術館を訪問。完成したばかりの
展示室を、モノが何も入っていない
まっさらな状態で確認。

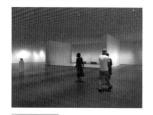

10月10日
服部がHIGURE 17-15 casを訪問し、
有元らと展示設営の打ち合わせ。
午後、田中事務所にて田中、柴原、
服部で第2弾カタログの構成や構造、
グラフィックについてミーティング。

10月18日
アーティゾン美術館に、展示に関する
見積りを提出する。

10月21日
提出した見積りが、想定予算を大きく
超えていることが発覚。予算削減に
向けて調整をはじめる。

10月29日～11月1日
石倉、家族でヴェネチア訪問。

11月12日
11月に入り、ヴェネチアではアクア・アルタ
（高潮）により市街地の道路や広場が

水に浸かる日々が続く。この日、観測史上
2番目の高水位となる潮位187cmを
記録する。

11月18日
田中と服部で帰国展のグラフィックや
デザインまわりの相談。作品の範疇から
ずれる資料体も多くなるため、まとめ方や
見せ方について議論。

11月20日
デザインまわりの検討を受けて、
施工チームの有元（HIGURE）と
電話でミーティング。施工費減額などに
ついて話し合う。

11月21日～26日
服部、ビエンナーレの会期終了に
合わせてヴェネチア滞在。フランス
滞在中の下道も、23日～25日にかけて
ヴェネチアを訪問。21日～23日の
3日間は閉館後の18～20時の
2時間ずつ、25日は9～19時の間、
壁面の創作神話をフロッタージュにより
写し取る。和紙とグラファイトを使用。

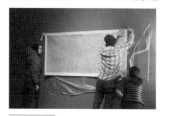

11月23日～24日
ヴェネチアで再びアクア・アルタが発生。
ビエンナーレの会場に近いガリバルディ
通りも水に浸かる。下道、服部は、
アクア・アルタを初めて体験する。

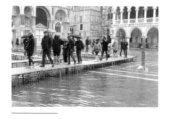

11月24日
ヴェネチア・ビエンナーレ閉幕。日本館
スタッフと会場で小さな打ち上げ。夜には
ビエンナーレ財団主催で、全スタッフを
労うクロージング・パーティが開催される。

11月25日
朝からビエンナーレ全体で撤収作業が
進む。日本館ではフロッタージュ作業を
継続し、夜までに無事完了。サン・マルコ
広場にある、観測史上最高となった
1966年のアクア・アルタの潮位を刻む
石碑を、下道がフロッタージュで写し取る。

12月2日
アーティゾン美術館に、施工コストを
削減した展示計画と予算計画を提出。
秋田公立美術大学にて、東北圏の
高校の美術教師の集会「芸術系大学
コンソーシアム」が開催され、石倉と
服部で「アーツ＆ルーツの複合性」という
タイトルで「Cosmo-Eggs｜宇宙の卵」に
ついてレクチャーを実施。

12月7日
山口情報芸術センター［YCAM］を
会場に、NPO法人山口現代芸術研究所
［YICA］とLife & Eat Clubの共同
主催により、ヴェネチア・ビエンナーレ
報告会を開催。下道と服部が登壇。

12月12日～17日
ヴェネチアから日本に向けて作品が
返送される。

12月13日
アーティゾン美術館にて、担当者と服部で
ミーティング。展示の詳細と予算、
会期中のイベントなどを相談し、
テレビの取材などに応じる。

2020年

1月10日
アートフロントギャラリーにて、安野太郎：
アンリアライズド・コンポジション「イコン
2020–2025」がスタート。この4日前

(1月6日)にヴェネチアから安野のもとに
届いた、日本館で使用した12本の
リコーダーが、別のインスタレーション
として立ち上がる。

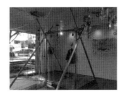

1月12日
民族藝術学会誌『arts/』リニューアル
創刊記念・公開シンポジウム「『Cosmo-
Eggs｜宇宙の卵』（ヴェネツィア・ビエンナーレ
2019日本館）：アートと人類学の交点から
考える」が国立国際美術館にて
開催され、下道、石倉が登壇する。

———

1月31日
アーティゾン美術館にて、服部、下道、
安野、石倉、能作、田中、施工チームの
有元（HIGURE）が集まり、美術館担当
学芸員とともに展示の詳細を検討。
ほぼ大枠の展示構成が固まる。

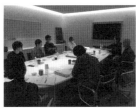

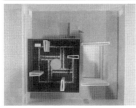

2月4日
亜紀書房よりマルチ・スピーシーズ人類学
研究会発行の雑誌『たぐい vol.2』刊行。
特集として「共異体の地平」が組まれる。
石倉が論考「『宇宙の卵』と共異体の生成
——第58回ヴェネチア・ビエンナーレ
国際美術展日本館展示より」を寄稿する。

———

2月19日
アーティゾン美術館にて、バルーンなどの
状態をチェックし、展覧会関連映像を
確認する。

2月24日
服部、下道、安野がIAMAS卒業制作展
関連イベントで「ヴェネチア・ビエンナーレを
終えて：協働プロジェクトについて」という
テーマで、各自の発表と、三輪眞弘氏を
迎えた座談を実施。

———

2月27日
愛知にて、創作神話のフロッタージュを
帰国後初めて開梱。フロッタージュ
制作のマネジメントを担当した
一本木プロダクションの野田と服部で、
コンディションチェック。その後、額縁店で
額装について相談し、詳細を固める。

2月28日
新型コロナウイルス感染症の感染予防・
拡散防止のため、多くの博物館・美術館
同様、アーティゾン美術館が、3月3日～
15日まで臨時休館することになる。

———

4月8日～15日
アーティゾン美術館にて**展示設営。**

———

4月18日
アーティゾン美術館にて**帰国展が開幕。**

Cosmo-Eggs
Production process

March 2018 – April 2020

The catalogue *Cosmo-Eggs* (2019) is a collection of schematics detailing the process of this project and a compilation of materials from all the artists involved. The timeline described here was written by Hiroyuki Hattori, the curator of the exhibition. In addition to the previously published chronology that follows the process of the project's production from the competition to the opening of the Venice Biennale, the realization of the homecoming exhibition at Artizon Museum has been included.

2018

March 8
Hattori receives a request to participate in a competition to be named the curator for the Japan Pavilion in the 58th Venice Biennale: International Art Exhibition by e-mail.

March 9
Hattori replies from Cuba that he will think about it, as he is visiting to set up an exhibition which he co-curated.

March 17
Hattori once again replies by e-mail, stating that **he will officially enter the competition**.

March 18
After seeing an exhibition at the Toyota Municipal Museum of Art, **Hattori meets with Motoyuki Shitamichi** at a Mos Burger restaurant in Nisshin and tells him that he will be entering the competition for Venice. They talk there about Shitamichi participating as an artist, and as Hattori was listening to him speak about his recent works and activities, he becomes interested in his *Tsunami Boulder*. Hattori asks him things such as if they could work on a project as a team.

March 23
At a party to honor teachers at the graduation ceremony for the Akita

University of Art, **Hattori asks Toshiaki Ishikura to be involved from the concept design phase and provide advice from an anthropological perspective**.

April 5
Hattori has a Skype meeting with Shitamichi and Ishikura.

April 15
Hattori meets with Shitamichi at Komeda's Coffee in Hoshigaoka, Nagoya. They decide to see if Taro Yasuno and Fuminori Nousaku would be interested in participating.

April 18
Hattori sends e-mails to Taro Yasuno and Fuminori Nousaku to ask them to participate in the project. Hattori has experienced several of Yasuno's works, and after researching Nousaku primarily through the internet and books, he feels a stronger sense of connection with him than with any other architect, so he decides to ask him. Hattori has only received a tiny bit of information about his character from friends but decides to take a gamble and contact him anyway.

April 23
Hattori visits Nousaku's residence and office, *Holes in the House*, along with Shitamichi, and is shocked by the architectural space. It is an outstanding structure. Hattori feels a sense of empathy for so much of Nousaku's thoughts and actions and is sure that they all could create a wonderful project together.
In the afternoon on the same day, **Hattori and Shitamichi meet with Yasuno** at Coffee L'ambre in Shinjuku, Tokyo. They talk about **how to involve a musician to launch a project centered on *Tsunami Boulder***.

May 4 – 5
Shitamichi, Yasuno, Nousaku, and Hattori spend the night in Nagoya brainstorming ideas to flesh out a

proposal. Ishikura joins the group via Skype. They imagine the floor holes and wall space in the Japan Pavilion in their actual dimensions while looking at a model to consider the composition of the project. **Yasuno proposes several music plans**. Essentially, he is pursuing music composition rather than sound art, so everyone settles on mimicking the songs of birds with *Zombie Music* on recorder flutes. **Ishikura brings up egg creation myths, in which the universe is born from an egg, so they decide on "Cosmo-Eggs" as the title**.

May 6
Hattori finishes up the proposal, gets the participating artists to provide their revisions, and it is almost completed.

May 7
Hattori brings the proposal from his home in Nagoya to the Japan Foundation in Tokyo and **submits it**.

May 11
Six curators take turns giving presentations at the qualifier held at the Japan Foundation. 20 minutes are designated for presenting the plan, and 15 minutes for questions and answers.

May 17
Hattori **receives a phone call** at the university in Akita **that his plan was selected**.

May 28
Hattori holds a Skype meeting with the artists to make some minor revisions before the press release. They talk about issues that the selection committee had pointed out.

June 7
A press conference is held at the Japan Foundation. The names of the artists and curator participating at the Japan Pavilion are released, along with the plans.

July 5

The first overall meeting is held at the Japan Foundation. **Finally, the four artists and the curator all meet**. They also visit the Ishibashi Foundation, co-organizer of the returning Venice Biennale exhibition in 2020.

July 7 – 9

The team investigates the Miyako Islands in Okinawa. Ishikura has other plans, so Hattori goes with Shitamichi, Yasuno, Nousaku, and Sato from the Japan Foundation.

July 12 – August 21

Yasuno looks for a balloon company for his music composition.

July 19

A meeting on installation is held with HIGURE 17-15 cas, an art work installation team that has been requested to set up the exhibition and provide technical support for the artists' works. Consultation mainly relates to the projector and screen.

July 30

Nousaku and Yasuno come up with a new idea for the balloon. **They propose a major change** from the previous idea of creating balloon stairs below the pilotis to **creating a gigantic balloon bench penetrating the floor to the exhibition room**.

August 9

The team tests out projection at a gymnasium in Oji, Kita-ku to decide on a projector and screen. They test out two types of projectors with the support of Canon Marketing Japan Inc. and pick the WUX500ST model as the candidate.

August 17 – 25

Shitamichi, Ishikura and Hattori investigate the Miyako Islands and Ishigaki Island in Okinawa. They also visit Hateruma Island and Kuro Island. Ishikura also takes a look at the **Sohron Festival, a lunar calendar Bon Festival event held in the Yaeyama Islands** from the 23rd through the 25th, August.

August 27

The specifications for balloon production are almost finalized.

September 5

The Ishibashi Foundation announced that the Bridgestone Museum of Art (currently closed for the construction of a new building) will be renamed the Artizon Museum. **They also officially release an announcement of the returning exhibition**.

September 6

Ishikura and Hattori visit Yasuno's workspace at Nihon University College of Art Ekoda Campus. They report about the Miyako and Yaeyama investigation and speak about a wide range of topics from myths to music.

September 19 – 23

Hattori visits Palermo to see the Manifesta 12. Then he moves to Venice. **Shitamichi, Yasuno, and Hattori meet up there**. Before and after closing of the facility, **they conduct a variety of simulations, including the spatial layout, and the flow of light**. They connect with Nousaku, who is in Japan, via Messenger and have a meeting on September 23.

September 28

Shitamichi and Hattori go from Nagoya to Kyoto and Osaka. They look at art books in bookstores in Kyoto and Osaka to consider candidates for the graphic designer. **They are drawn to the work of Yoshihisa Tanaka**.

October 1

Yasuno rents a studio in Saitama until February 2019 to create the works for the project.

October 4 – 9

Nousaku visits Venice. On October 8, a meeting is held over Messenger with Nousaku in Italy, Ishikura and Hattori in Akita, and Shitamichi in Aichi.

October 6

A study on 10 patterns of set-up ideas combining the screen and projector stand for *Tsunami Boulder* is proposed by Nousaku.

October 16

Nousaku, Yasuno, and people from Aerotech Co., Ltd., the company that will be producing the balloon, **meet** at Yasuno's studio **to discuss a balloon**. The Aerotech staff bring samples, making the ideas easy to check out.

October 19

Hattori travels from Kanazawa to Tokyo to **visit Yoshihisa Tanaka**. They talk about thoughts on design for more than an hour. There are many things that Hattori can empathize with, so Hattori discusses Tanaka's participation in the project as a graphic designer.

October 22

The idea for a movable screen with wheels is nearly finalized.

October 23

Hattori travels from Sapporo to Saitama to visit Yasuno. HIGURE also comes to the studio that Yasuno rented to create works, and they discuss the device for hanging the recorder flutes, and how to fix them on the ceiling of the Japan Pavilion.

October 26

Shitamichi and Hattori meet in Nagoya and **discuss the video loop and possibilities for collaboration**.

October 29 – November 4

Ishikura and Shitamichi investigate the Miyako Islands and Tarama Island. **They participate in the Myakuzutsu ceremony on Ikema Island in the Miyako Islands**. On Tarama Island, they mainly conduct investigation for *Tsunami Boulder*. Shitamichi takes videos of tsunami boulders, while Ishikura researches myths and stories related to tsunami boulders.

November 5

Yasuno finishes the pitch table for all fingerings for the recorder machines. All sounds outputted by the soprano, alto, tenor, and bass machines are written down.

November 12

All the artists gather in Akita to participate in the symposium "Perspectives on Co-Diversity" hosted by the Akita University of Art. This is a valuable opportunity, as it is the second time for all the artist to gather. A meeting is held on new candidates for the screen material and a test of video projection.

November 15

Shitamichi, Yasuno, and Hattori meet at Nousaku's office to discuss the screen, wall colors, and **how to hang Yasuno's**

recorder flutes. Afterwards they move to Tanaka's office to meet each other and talk about graphics.

November 16 – 18
Shitamichi goes back to Tarama Island in time for the Uganbutuchi event. He videos tsunami boulders during the sugar cane harvest.

November 29
Shitamichi and Hattori go to Sendai. **They visit Kazuhisa Goto, who is researching tsunami boulders from a tsunami engineering perspective at Tohoku University.**

December 5
Yasuno and Nousaku visit Aerotech. **They test out connecting the nearly-completed balloon and recorder flutes, but a problem with the sound volume arises.** They have several revisions to make before the final test 10 days or so later.

December 6
A meeting on construction is held at Nousaku's office, involving HIGURE.

December 14
Shitamichi, Ishikura, and Hattori give a special lecture entitled "The Cosmology of Co-Diversity" at Kanazawa College of Art.

December 15
Shitamichi, Ishikura, and Hattori move from Kanazawa to Kyoto and **take part in a symposium** hosted by Kyoto Anthropological Society at the Kyoto City University of Arts Art Gallery @KCUA. As it relates to the symposium's theme of "Collaboration between Anthropology and Art," they present a **"Composition of Co-Diversity."**

December 17
Yasuno, Nousaku, and Hattori once again visit Aerotech for the final balloon test. Yasuno buys a thick hose from a nearby hardware store and attaches it to the bass recorder flute, making it possible to produce a stable volume. **The balloon is almost completed.**

December 25
A visit is made to LIXIL Publishing in the morning to discuss the possibility of publishing a catalogue. Afterwards, there is a meeting at the Ishibashi

Foundation's office regarding the returning exhibition. Furthermore, in the afternoon, a meeting involving Tanaka is held at Nousaku's office to discuss the graphics and sign design in the exhibition space.

2019

January 8
A visit is made to Case Publishing to discuss the publication of a catalogue.

January 20
The texts and images for overall catalogue and guidebook for the 58th International Art Exhibition published by the Venice Biennale Foundation are submitted to the Japan Foundation. Afterwards, they will be translated into English and Italian. Submission of some materials is delayed until February or later due to issues such as receiving signatures for permission to use images and texts.

January 21
Another visit is made to LIXIL Publishing. In the evening, a discussion on the returning exhibition is held at the office of the Ishibashi Foundation. In the night, **Tanaka, Nousaku, and Hattori talk with Daijiro Ohara at an event related to** the Daijiro Ohara & Yoshihisa Tanaka Joint Exhibition "Ohara's Physicality, Tanaka's Bionomics." They discuss a lot of things about "Cosmo-Eggs."

January 22
Shitamichi, Tanaka, and Hattori visit Yasuno's studio in Saitama, and **match up Shitamichi's video and Yasuno's music for the first time. They fit together surprisingly well.** The idea of engraving Ishikura's *Cosmo-Eggs* creation myth on a wall emerges.

January 22 – 29
Ishikura travels to Taipei, Taichung, and Taitung to research the local myths in Taiwan. He inspects the Taipei Biennial and Taiwan Biennial. He gives a presentation at a symposium at the Taiwan Biennial 2018 "Wild Rhizome." In Taitung, he gives a lecture titled, "On the Necessity of Myths: The memories of the end the beginning of the world." Ishikura conducts a cosmological survey of the native Rukai tribe.

January 31
A draft of the myth arrives from Ishikura. It fits together wonderfully with the *Tsunami Boulder* video and Yasuno's music.

February 1
The Japan Foundation, LIXIL, Case, the designer Tanaka, Hattori, and Ishikura gather in the afternoon and have **a meeting on publication.** In the end, the catalogue will be jointly published by LIXIL and Case, with LIXIL Publishing the Japanese version, and Case Publishing the English version. **Hattori speaks at the Japan Foundation Asia Center's symposium,** "Representation and Participation: The Venice Biennale and the Southeast Asian Pavilions," **along with curators from Singapore, the Philippines, and Indonesia.** He gives a presentation entitled "A Methodology of Co-Diversity."

February 16 – 17
Shitamichi attends an event for the exhibition of graduation works at the Akita University of Art as a guest. Shitamichi, Ishikura, and Hattori gather in Akita, paint an MDF board the same as the wall in the Japan Pavilion grey, and **experiment in engraving characters in it with an engraving knife.**

February 25 – 28
Shitamichi once again shoots tsunami boulders on Ishigaki Island. This is the last video session for the project.

February 27
A discussion on details of the exhibition is held at Nousaku's office. **They examine color samples for the wall that arrived from Venice** and decide on the color of paint to use.

March 1
PR materials (text and images for social media, etc.) to be sent to the Venice Biennale Foundation are submitted to the Japan Foundation.

March 7
The balloon is shipped from Tokyo to Venice.

March 13
Shitamichi's drawings, nautical charts, and other materials are shipped from Tokyo to Venice. They are scheduled to arrive on March 20.

March 15
Tanaka, LIXIL, and Hattori **hold a meeting on the catalogue** at Tanaka's office. Finally, the overall image becomes visible, and everyone is relieved.

March 22 – 30
Along with the installation team, Shitamichi, Yasuno, Nousaku, and Hattori are in Venice for the set-up of the exhibition.

March 24
Hattori is in the second day of setting up the exhibition in Venice. He holds a video conference with Shibahara, who had suddenly become involved in the editing team for the catalogue and the designer Tanaka. The Appear In online video conference service works pretty well.

March 25
The draft for this timeline to be included in the catalogue is finalized. **Everything from here on is still only planned.**

March 27 – 31
While the other members are in Venice setting up the exhibition, Ishikura, who remained in Japan, is spending several days on Tarama Island to investigate the Mushiokuri event. **Ishikura is drawing on the "Cosmo-Eggs" project to expand his research.**

May 4 – 12
The artists and curator are in Venice to attend the opening of the 58th Venice Biennale: International Art Exhibition. The preview takes place over three days, from May 8 to 10.

May 11
The Venice Biennale opens to the public. A seabird's nest is found on the roof of the Japan Pavilion.

May 21
At the Ishibashi Foundation office, museum staff and Hattori have a meeting. The Biennale opened without problems and **planning for the homecoming exhibition is underway.** The framework of a homecoming exhibition, in addition to what can be realized, the conditions and such, are discussed with the foundation.

June 2
Hattori gives a lecture on "Cosmo-Eggs" at Tama Art University Museum.

June 12
Ishikura gives a lecture on the "Cosmo-Eggs" project at Meiji University.

June 13
With the artists and curator all together, they **make their first visit to the Artizon Museum that is currently under construction.** Artizon Museum has three floors of exhibition space from the 4th to the 6th floor. Although they were first suggested to use the 6th floor, due to the plan of the Tomoko Konoike exhibition taking place at the same time, it is decided in the end that they will exhibit on the 5th floor. The 5th floor is a unique space with a large opening in the center of the room that connects to the open atrium on the lower level. In the afternoon, there is a meeting at Tanaka's office to discuss the second catalogue to be published for the homecoming exhibition.

June 16
NHK Educational TV programming "Nichiyo Bijyutsukan" reports on the Venice Biennale and Japan Pavilion in the "Art Scene" segment.

June 21
Nousaku holds a Venice Biennale de-briefing session for Architectural Institute Japan's Voice of Earth Design Subcommittee.

July 1
Ishikura and Hattori have a Venice Biennale debriefing session at Akita University of Art.

July 12
Hattori, Tanaka, and Shibahara visit the Ishibashi Foundation. They have a meeting about PR materials such as the flyer, website, and catalogue. The relationship between the archival website for the overall "Cosmo-Eggs" exhibition and the website for the homecoming exhibition is discussed.

July 13
Ishikura gives a lecture and workshop session at Tohoku University of Art and Design. A "myth creation workshop" based on the methodology realized at "Cosmo-Eggs" is conducted with the participating students.

July 14
At the Tokyo Art Book Fair 2019 held at the Museum of Contemporary Art

Tokyo, Tanaka, Ishikura, Nousaku, Yasuno, and Hattori give a talk titled "We Will Talk About the Exhibition at Venice Biennale Japan Pavilion and the Catalogue," which focuses on the catalogue.

July 15
Shitamichi, Yasuno, Ishikura, and Hattori gather at Nousaku's office for a meeting about the homecoming exhibition. **An exhibition plan, which reproduces and examines** the Japan Pavilion space within the Artizon Museum **like stage sets** and where **the present and archive overlap, is born.** After the meeting, Tanaka and Shibahara join, and a round-table discussion between the artists, curator, and designer to be included in the second catalogue takes place.

July 16
Shitamichi gives a talk at Tokyo University of the Arts. He touches upon "Cosmo-Eggs."

July 18
An exhibition plan is submitted to the curator at Artizon Museum.

July 18 – 25
Shitamichi visits Venice with his family for a week.

July 29
At the "TAC Talk" hosted by Natsuno-suke Mise at Tohoku University of Art and Design, Hattori speaks about "Cosmo-Eggs." Also on this day, Shitamichi gives a talk at Kurashiki University of Science and the Arts. He touches upon "Cosmo-Eggs."

July 30
Invited to an event "Discover Kameno-cho vol. 27" at Yamakiu Minami Soko in Akita, Ishikura and Hattori give a talk titled "Ecology of Co-existence: Venice Biennale Report."

July 31
At the request of the Window Research Institute, Shitamichi and Nousaku interview each other at Nousaku's office.

August 8 – 10
Ishikura revisits Tarama Island to investigate the Sumafusara ritual. Although Shitamichi had scheduled to be there as well, his flight is canceled due to the typhoon and is unable to join.

August 19
Artizon Museum sends notice that the **homecoming exhibition plan** that was submitted on July 18 **has been approved** and can proceed in the general direction of the proposal. There are a few issues that need to be cleared regarding museum regulations and exhibition space facilities.

August 23
In Nagoya, Shitamichi and Hattori are interviewed by the Chunichi Newspaper about the Venice Biennale.

August 30
A meeting with Amino (torch press), Shibahara, Tanaka, and Hattori takes place. It is decided that the **second catalogue** for "Cosmo-Eggs" will be published through torch press.

September 3
To make a frottage transfer of the story *Cosmo-Eggs* that has been carved onto the wall of the Japan Pavilion, Hattori seeks advice over the phone from Masao Okabe, an artist who represented Japan in the 52nd Venice Biennale and works with frottage method. Okabe gives advice about paper and other media, and the rubbing process.

September 23 – 27
As part of Akita University of Art's research project "Concept-Building for Transdisciplinary Arts and Hybrid Gathering," Ishikura, Hattori and Taisuke Karasawa (Associate Professor at Akita University of Art) visit **Venice Biennale**. With the students of the university, a "Venice Biennale Study Tour" is conducted over two days from September 24 to 25. Views are exchanged with the docents and others at the Japan Pavilion. After pavilion hours, for the homecoming exhibition, Ishikura and Hattori test out the frottage technique on the story carved on the wall.

October 6
A meeting for the homecoming exhibition is held at Nousaku's office. In addition to Shitamichi, Yasuno, Nousaku, and Hattori, Tadokoro from Artizon Museum joins. They move forward in solidifying exhibition details to some extent and securing the budget.

October 7
Shitamichi, Yasuno, Hattori, and Nousaku **visit Artizon Museum**. They see the newly completed exhibition room in its empty state.

October 10
Hattori visits the office of HIGURE 17-15 cas and have **a meeting about the exhibition installation** with Arimoto. In the afternoon, at Tanaka's office, Tanaka, Shibahara, and Hattori have a meeting about the organization, structure, and graphics of the second catalogue.

October 18
An installation **estimate is submitted** to Artizon Museum.

October 21
It is revealed that the submitted estimate had far exceeded the projected budget. **Cost adjustments** begin.

October 29 – November 1
Ishikura visits Venice with his family.

November 12
For days since entering November, the streets and squares of the city of Venice have been inundated by the *acqua alta* (high tide). On this day, a tidal level of 187 cm is observed—the second highest water level in recorded history.

November 18
Tanaka and Hattori consult about the **graphics and design of the homecoming exhibition**. As there are bodies of material that deviate from the original framework of the installation work, they discuss the arrangement and presentation.

November 20
Following design considerations, a phone meeting is held with Arimoto (HIGURE) of the installation team. Reducing installation costs is discussed.

November 21 – 26
Hattori stays in Venice for the closing of the exhibition. Shitamichi, who is in France, **visits Venice** from 23 to 25. **The story carved on the walls was transferred by frottage rubbing** for two hours from 6pm to 8pm every day for three days of the 21st, 22nd, and 23rd and from 9am to 7pm on the 25th. *Washi* (traditional Japanese paper) and graphite are used.

November 23 – 24
Acqua alta strikes Venice again. Garibaldi Street near the Biennale overflows with water. Shitamichi and Hattori experience acqua alta for the first time.

November 24
The Venice Biennale closes. There is a small party with the Japan Pavilion team at the venue. In the evening, a closing party for all staff members is hosted by the Biennale Foundation.

November 25
Deinstallation takes place at the Biennale from the morning. Frottage rubbing continues at Japan Pavilion and is completed by the evening. Shitamichi makes frottage of the plaque in San Marco Square that marks the high tide level of 1966, the highest in recorded history.

December 2
An exhibition plan and budget plan with reduced installation costs **are submitted** to Artizon Museum. At Akita University of Art, "Japan University Consortium for Arts," a symposium for high school art teachers in the Tohoku area is held, where Ishikura and Hattori give a lecture about "Cosmo-Eggs" titled "Transdisciplinarity of the Arts & Roots."

December 7
At Yamaguchi Center for Arts and Media (YCAM), a Venice Biennale debriefing session co-hosted by Yamaguchi Institute of Contemporary Arts (YICA) and Life&eat Club. Shitamichi and Hattori take the stage.

December 12 – 17
The works are shipped back to Japan from Venice.

December 13
A meeting with Hattori and the museum curators takes place at Artizon Museum. Details and budget, as well as the events during the exhibition, are discussed. He also takes part in a TV interview.

2020

January 10
Taro Yasuno's exhibition "Unrealized Composition: Icon 2020-2025" begins at Art Front Gallery. The 12 recorders that

were used at Japan Pavilion, which arrived from Venice four days prior (on January 6), take form as a new installation.

January 12
An open symposium to mark the renewal of Society for the Ethno-Arts *arts/magazine* titled "'Cosmo-Eggs' (Venice Biennale 2019 Japan Pavilion): Thinking at the Intersection of Art and Anthropology" takes place at the National Museum of Art, Osaka. Shitamichi and Ishikura take the stage.

January 31
Hattori, Shitamichi, Yasuno, Ishikura, Nousaku, Tanaka, and Arimoto (HIGURE) of the installation team meet at Artizon Museum and discuss installation details with the museum curator. **The overall exhibition plan is in place**.

February 4
Akishobo issues magazine *Tagui vol.2* published by Multispecies Anthropology in Japan. There is a special feature on "At the Horizon of Hybrid Gathering." Ishikura contributes his essay "'Cosmo-Eggs' and the Generation of Hybrid Gathering: From the 58th Venice Biennale Japan Pavilion."

February 19
At Artizon, the condition of the pieces such as the balloon is checked and the exhibition footage is viewed.

February 24
At an event in conjunction with the IAMAS graduate show, Hattori, Shitamichi, and Yasuno each give a presentation themed "After Venice Biennale: On collaborative projects" and have a roundtable discussion with Masahiro Miwa.

February 27
In Aichi, the frottage prints of the story are unpacked. The condition of the works is checked by Noda of Ippongi Production, who managed the frottage production, and Hattori. Later, they discuss the framing at the framer's and decide on the details.

February 28
In the prevention of the infection and spread of the new coronavirus (COVID-19), like many other museums, Artizon Museum closes temporarily from March 3 to 15.

April 8 – 15
Installation period at Artizon Museum.

April 18
The homecoming exhibition opens at Artizon Museum.

[trans. B.T (March 8, 2018 – March 27, 2019), R.O (May 4, 2019 – April 18, 2020)]

作家紹介

下道基行
美術家

下道基行は、旅やフィールドワークをベースに、日常の風景に埋没しているものや、人の生活の周りにあるささやかな出来事を発見し、写真や映像、イベント、インタビューなどを通して顕在化する。

　ピザの宅配をしているときに戦争遺構に出会った下道は、戦争の記憶を留めるものが、生活のすぐ傍に存在することに興味を持ったという。これをきっかけに、日常生活と歴史的事象、過去と現在など、様々な物事の境界に興味を広げ、そのテーマを探求していった。そして、日本各地に残る戦争遺構を調査し、それらを撮影した《戦争のかたち》(2001-2005)、日本の国境線の外側に今もある鳥居を捉えた《torii》(2006-2012)などの作品を制作、注目を集めた。

　近年は、協働プロジェクトも積極的に行っている。山下陽光、影山裕樹と共に実践する「新しい骨董」は、路上のフィールドワークとインターネット上での活動を組み合わせた、現代の路上観察学会とも捉えられる活動である。また、「旅するリサーチラボラトリー」では、サウンドアーティストのmamoruらと共に、旅やフィールドワークと表現の関係を探求している。

　「宇宙の卵」プロジェクトにおいて、下道は、作家にとって初となる映像シリーズ《津波石》(2015-)を制作した。展覧会では、本作をプロジェクトの起点として提示する。津波石は、海底から地上へと津波の力で動かされた巨石だ。日本では東北の三陸地方、海外ではインドネシアなど、頻繁に津波に見舞われる土地に存在する。だが、今回、下道が調査を進めたのは、沖縄の八重山諸島や宮古列島に残るものだ。

　異なる津波石を撮影した映像は、4つの可動式スクリーンにひとつずつ投影され、それぞれ固有の時間でループする。いずれも無編集ワンカットのモノクロで、画面の比率は海景サイズのキャンバスと同じ16:10である。白黒の映像世界は、撮影地や時間といった情報を意識させず、津波石が「いつ、どこ」に存在するかを抽象化する。そして、ループする映像は、周期的に訪れる津波の存在をも暗示する。無音の静かな映像のなかで、津波石が動くことはない。石に根を張る植物が風にそよぎ、隙間に巣をつくる渡り鳥が上空を飛び交い、周囲の人々の活動が時折映し出されるだけだ。それは、津波石が、多様な生物の営みの寄り集まる場になっていることを教えてくれる。

したみち・もとゆき

1978年　岡山生まれ。
2001年　武蔵野美術大学造形学部油絵学科卒業
2016　　国立民族学博物館特別客員教員
-19年

主な個展
2019年　「漂泊之碑」有隣荘／大原美術館、岡山
　　　　「瀬戸内『緑川洋一』資料館」宮浦ギャラリー六区、
　　　　ベネッセアートサイト直島、香川
2018年　「漂泊之碑」miyagiya ON THE CORNER、沖縄
2016年　「下道基行展—風景に耳を澄ますこと」
　　　　黒部市美術館、富山
2015年　「海を眺める方法」奈義町現代美術館、岡山

主なグループ展
2019年　第58回ヴェネチア・ビエンナーレ国際美術展 日本館
　　　　「Cosmo-Eggs｜宇宙の卵」ヴェネチア、イタリア
2018年　「Moving Stones」KADIST、パリ、フランス
　　　　「Our Everyday—Our Borders」大館當代美術館、
　　　　香港、中国
　　　　第12回光州ビエンナーレ「Imagined Borders」
　　　　国立アジア文化殿堂(ACC)、光州、韓国
　　　　「高松コンテンポラリーアート・アニュアルvol.07／
　　　　つながりかえる夏」高松市美術館、香川
　　　　「If These Stones Could Sing」KADIST、
　　　　サンフランシスコ、アメリカ
2017年　「Immortal Makeshifts」Seoul Art Space
　　　　Mullae Studio M30、ソウル、韓国
　　　　「Condition Report: ESCAPE from the SEA」
　　　　国立美術館／Art Printing Works、クアラルンプール、
　　　　マレーシア
2016年　「Soil and Stones, Souls and Songs」
　　　　現代美術デザイン美術館(MCAD)、マニラ、フィリピン／
　　　　Jim Thompson Art Center、バンコク、タイ
2015年　「他人の時間」東京都現代美術館、東京／
　　　　国立国際美術館、大阪／シンガポール美術館、
　　　　シンガポール／クイーンズランド州立美術館｜現代美術館、
　　　　ブリスベン、オーストラリア
　　　　「Our Land / Alien Territory」Central Manege、
　　　　モスクワ、ロシア

コレクション
KADIST(サンフランシスコ、アメリカ)、石川文化振興財団、
豊田市美術館、森美術館、広島市現代美術館、
国立国際美術館、岡山県立美術館、高松市美術館など

安野太郎

作曲家

安野太郎は、現代音楽とメディアアートを学んだバックグラウンドから、現代のテクノロジーに向き合い、機械やコンピュータなどを介した作曲を試みる。

　《音楽映画》(2007)は、安野が「作曲行為」として映像を撮影・編集し、パフォーマーが映像に登場するものをなぞるように言葉で描写する。その声を演奏とする作品だ。他に、ピアノ曲を検索エンジン(Google)で検索、ヒットした楽曲の楽譜を検索順位の高い順に印刷し、初見のピアニストが演奏するコンサート《サーチエンジン》(2007)がある。ここでは、通常は企画に応じて演奏者らが選定するコンサートの曲目が、Googleの設計したアルゴリズムによって選ばれる。このように、安野は、現代の情報技術と人の認識や知覚の関係を探求し続けている。

　本展では、2012年から続けている安野の代表作「ゾンビ音楽」シリーズを発展させた《COMPOSITION FOR COSMO-EGGS "Singing Bird Generator"》を展開する。「ゾンビ音楽」は、マイクロコンピュータに制御されたリコーダー群が、送風機から送り込まれる空気により演奏する形式で、今回は、ソプラノ、アルト、テナー、バスの4種類、計12本のリコーダーを用いている。リコーダーは、8つの穴を指で押さえて鳴らす楽器だが、安野はその運指を8ビットの数列に見立て、数列の組み合わせを操作・構成することを作曲としている。数学的な計算はコンピュータが行う一方で、4種のリコーダーが発する256の音は、安野が自分の耳で聴き取って検出する。つまり、機械的な計算と人間の身体の両側面を持った作品と言える。

　本作においては、ピロティから展示室まで貫通する巨大なバルーンの空気がホースを介してリコーダーに送られ、それが音を奏でる仕組みを持つ。このバルーンは、リコーダー演奏における人間の肺の役割を果たすだけでなく、人が座るベンチにもなっている。観客が座るとバルーンに圧力が加わり、リコーダーに届けられる空気の量も変化する。これが音を歪ませ、音楽と観客の行動に応答関係を生んでいる。

やすの・たろう

1979年　東京生まれ。日本とブラジルのハーフ。
2002年　東京音楽大学音楽学部作曲指揮専攻
　　　　作曲芸術音楽コース卒業
2004年　情報科学芸術大学院大学(IAMAS)修了

主なパフォーマンス、展覧会
2020年　「アンリアライズド・コンポジション『イコン2020-2025』」
　　　　アートフロントギャラリー、東京
2019年　第58回ヴェネチア・ビエンナーレ国際美術展 日本館
　　　　「Cosmo-Eggs｜宇宙の卵」ヴェネチア、イタリア
　　　　「Vox humana 第41回定期演奏会」
　　　　《Psychoacoustic distortion 0.1》(初演)
　　　　東京文化会館、東京
2017年　Radio Azja Festival 2017、Teatr Powszechny、
　　　　ワルシャワ、ポーランド
　　　　「BankART LifeV 観光」《大霊廟II》
　　　　BankART Studio NYK、神奈川
　　　　清流の国ぎふ芸術祭「Art Award IN THE CUBE 2017」
　　　　岐阜県美術館、岐阜
　　　　「Sounding DIY」Chalton Gallery、ロンドン、イギリス
2016年　「Our Masters 土方巽／異言」
　　　　国立アジア文化殿堂(ACC)、光州、韓国
2015年　フェスティバル／トーキョー15《ゾンビオペラ〈死の舞踏〉》
　　　　にしすがも創造舎、東京
2014年　KAC Performing Arts Program 2014 ／ Music
　　　　《新作ゾンビ音楽〈死の舞踏〉》京都芸術センター、京都
2013年　トーキョー・エクスペリメンタル・フェスティバルVol.8
　　　　TEF パフォーマンス《安野太郎のゾンビ音楽〈カルテット・
　　　　オブ・ザ・リビングデッド〉》トーキョーワンダーサイト渋谷、東京

CD
2014年　『QUARTET OF THE LIVINGDEAD』pboxx
2013年　『DUET OF THE LIVINGDEAD』pboxx

主な受賞
2018年　第10回創造する伝統賞(日本文化藝術財団)
　　　　第21回文化庁メディア芸術祭 審査委員会推薦作品
　　　　北九州デジタルクリエーターコンテスト2018 奨励賞
2017年　清流の国ぎふ芸術祭 Art Award IN THE CUBE 2017
　　　　高橋源一郎賞
2013年　第7回JFC作曲賞コンクール JFC作曲賞 第1位
　　　　(日本作曲家協議会)

石倉敏明

人類学者

芸術人類学を探究する石倉敏明は、神話やコスモジー
の研究を専門とし、人間と非人間が共存するハイブリッ
ドで複層的な世界のあり様を模索する。これまで、ダージ
リン、シッキム、カトマンドゥ、日本の東北地方など、各地
で聖者や山岳信仰、神話調査を重ね、環太平洋圏にお
ける比較神話学の研究を進めてきた。並行して、2005
年に多摩美術大学芸術人類学研究所の設立に携わっ
て以来、数万年に及ぶ人類の営みにおける芸術の可能
性を追究している。また、近年は鴻池朋子、田附勝、高
木正勝ら多様なアーティストと対話し、旅やフィールドワー
クを共にしながら、アーティストの創造と自身の神話研究
を交差させている。

　本プロジェクトでは、その知見からコンセプト設計に
様々な影響を与えた。2018年の夏から秋にかけては、
下道の宮古列島や八重山諸島での津波石の調査・撮
影に同行、同年8月には八重山諸島のソーロンと呼ばれ
る旧盆の祭りに、10月には宮古島の神事ミャークヅツに
それぞれ参加した。地域に残る語りを収集するだけでな
く、現地に伝わる祭祀を自らの身体で行った経験は、石
倉の創作に大きな影響を与えた。このように、アーティスト
と人類学者という異なる職能の二人が共通のものを見、
対話を重ねるプロセスは、ひとりでは発見しえない視点を
もたらし、考察を深めることにつながった。

　また石倉は、これらの調査とは別に、沖縄や台湾な
どに残る卵生神話や津波にまつわる伝承をリサーチし、
それぞれの土地で繰り返し紡がれ語り継がれた物語を
辿っていった。結果として、本展においては、新たな神
話を創作することとなった。

　石倉は、津波と関わりの深い生誕の神話から、反
復的に訪れる自然災害、繰り返される歴史を再確認し
たという。同時に、可視化されにくい複数の歴史を、様々
な視点から描かれた神話のなかに見出した。こうして、
東アジアの島々に残る津波神話の参照から、人と多様
な生命の共存、近隣国家や地域の共生の可能性をも
示唆する、新たな神話が紡ぎ出されたのである。

いしくら・としあき

1974年　東京生まれ。
2002年　中央大学大学院総合政策研究科 博士前期課程修了
2005　　多摩美術大学芸術人類学研究所 嘱託職員・副手・助手
　-11年
2017年-　秋田公立美術大学美術学部／大学院複合芸術研究科
　　　　　准教授（2013-16年専任講師）

主な編著、寄稿書
2020年　石倉敏明（文）、田附勝（写真）『KAKERA』T&M Projects
2019年　アーツ前橋編『表現の生態系 ── 世界との関係を
　　　　　つくり変える』左右社
2018年　奥野克巳、石倉敏明編『Lexicon 現代人類学』以文社
2016年　鴻池朋子『どうぶつのことば ── 根源的暴力をこえて』
　　　　　羽鳥書店
2015年　石倉敏明（文）、田附勝（写真）『野生めぐり：列島神話の
　　　　　源流に触れる12の旅』淡交社
2014年　三谷龍二＋新潮社編『「生活工芸」の時代』新潮社
2012年　奥野克巳、山口未花子、近藤祉秋編『人と動物の人類学
　　　　　（シリーズ来たるべき人類学5）』春風社
2009年　『折形デザイン研究所の新・包結図説─つつむ・むすぶ・
　　　　　おくる』折形デザイン研究所
　　　　　『タイ・レイ・タイ・リオ紬記』（神話集監修、解説）
　　　　　エピファニーワークス

主なグループ展
2019　　「Spirit of "North" vol.10 —Sensing Faint Resonances—」
　-20年　ロヴァニエミ美術館、ロヴァニエミ、フィンランド
　　　　　「表現の生態系 ── 世界との関係をつくり変える」
　　　　　アーツ前橋、群馬
2019年　第58回ヴェネチア・ビエンナーレ国際美術展 日本館
　　　　　「Cosmo-Eggs｜宇宙の卵」ヴェネチア、イタリア
2017年　「精神の〈北〉へ vol.7―かすかな共振をとらえて―」
　　　　　東京都美術館、東京
2011年　「自然の産婆術／MAIEUTIKE 野生の創造展」
　　　　　馬喰町ART＋EAT、東京
2010年　「東京アートミーティング トランスフォーメーション」（企画協力）
　　　　　東京都現代美術館、東京

能作文徳

建築家

能作文徳は、空間が成立する根拠やものと人の関係を
尊重し、場が持つ前提条件を受け入れる設計を行う。

　　現在は、事務所兼自宅として購入した中古の4階
建ビルを、施工業者による最低限の解体の後、自身で
少しずつ改装しながら生活している。《西大井のあな 都
市のワイルド・エコロジー》と名づけられたこのリノベーショ
ンには、能作の建築に対する思考や態度が凝縮されて
いる。建物の各フロアには、名前の通り大きな穴が穿た
れ、地下から4階まで、視線、空気、音が抜ける不思議
な連続性を持った空間が広がる。穴を穿つ、最小限のし
かし大胆な一手で、空間の質が一変し、体験者の身体
感覚は研ぎ澄まされる。そしてこの穴は、緊張感と同時
にある種の親密さももたらす。それは、私たちが馴染ん
でいる、閉じた箱のようなマンションとは違う気配の伝わ
り方だ。彼の都市でサバイブする感覚は、まさに「ワイル
ド・エコロジー」と言えるだろう。

　　日本館の建築は、屋根の中央と、直下の展示室中
央に穴が穿たれた独特な空間だ。偶然にも、《西大井の
あな》同様、「穴」が空間の質に大きな影響を与えている。
能作は、竣工から約70年の間に、何度かの改修を経た
日本館の歴史や文脈を丁寧に受け止め、その構造的特
徴に応答する設計を試みた。

　　具体的な設計のひとつに、日本館の既存穴を利用
した、1階のピロティと上階を貫通する巨大なバルーンの
設置がある。これは、上下の空間を接続するだけでなく、
音楽を奏でる構造を可視化する。もうひとつ、車輪付き
の巨大な可動式スクリーンも空間の大きな要素である。そ
れは、不動の巨石が、かつては津波で大きく動き、流さ
れてきた事実をも想起させる。このように、能作が試み
た空間的な仕組みづくりが、散在する異なる質を持った
作品同士をやわらかに結び、共振する瞬間を生み出し
ている。本展の作品群、そして作品と建築空間との関係
を築く上で、能作が担った役割は大きい。

のうさく・ふみのり

1982年　富山県生まれ。
2010年　能作文徳建築設計事務所設立
2012年　東京工業大学大学院理工学研究科 建築学専攻
　　　　博士課程修了
2012　　東京工業大学環境・社会理工学院 建築学系助教
 −18年
2018年−東京電機大学未来科学部建築学科 准教授

主な作品
2018年　「ピアノ室のある長屋」東京
2017年　「西大井のあな 都市のワイルド・エコロジー」東京
　　　　「Bamboo Theater」フィリピン大学付属ヴァルガス美術館、
　　　　マニラ、フィリピン
2016年　「高岡のゲストハウス」富山
2012年　「Steel House」東京
2010年　「ホールのある住宅」東京

主なグループ展
2019年　第58回ヴェネチア・ビエンナーレ国際美術展 日本館
　　　　「Cosmo-Eggs|宇宙の卵」ヴェネチア、イタリア
2017年　「Condition Report: Almost There」
　　　　フィリピン大学付属ヴァルガス美術館、マニラ、フィリピン
2016年　第15回ヴェネチア・ビエンナーレ国際建築展 日本館
　　　　「en[縁]：アート・オブ・ネクサス」ヴェネチア、イタリア
2015年　「Migrant Garden / Untouchable Landscapes」
　　　　ピアチェンツァ自然史博物館、ピアチェンツァ、イタリア

主な受賞
2020年　住まいの環境デザイン・アワード2020 優秀賞
2018年　ISAIA 2018 Excellent Research Award,
　　　　Young Architects' Design Sessions
2017年　SDレビュー2017 入選
2016年　第15回ヴェネチア・ビエンナーレ国際建築展
　　　　日本館展示 特別表彰
2013年　SDレビュー2013 鹿島賞
2010年　東京建築士会 住宅建築賞

Artist introductions and profiles

Motoyuki Shitamichi

Artist

Rooted in his on-going travels and fieldwork activities, Motoyuki Shitamichi uncovers events and situations buried beneath people's everyday lives concerns, and highlights them in his photographs, videos, events and interviews.

Shitamichi first encountered war remnants while riding motorbike. He was fascinated by their unremarkable existence within everyday life, despite their history. He expanded on his fascination and began exploring boundaries—be it between everyday life and history or the past and the present—as a consistent theme. After garnering public attention with his 2001–2005 series *bunkers*, for which he researched and photographed war remains in Japan within an everyday-life context, Shitamichi went on to create the series *torii* (2006–2012), consisting of photographs of Japanese Shinto shrine gates ("torii") located outside of Japan's current borders. Since 2004, Shitamachi is also engaged in the on-going *Re-Fort PROJECT*, which aims to find new uses (including squatting) for abandoned military forts and war remains.

In recent years, Shitamichi has been involved in a number of collaborative projects, such as "NEW ANTIQUE" with Hikaru Yamashita and Yuki Kageyama —a quasi-successor to the ROJO Society that utilizes the internet and on-the-road fieldwork to re-evaluate common objects of everyday life and things collected along roads—or the "Traveling Research Laboratory," in which he explores the relationships between research trips, fieldwork and creative expression together with sound artist mamoru.

For the exhibition, Shitamichi continued his research and video recording of the tsunami boulders he first encountered in Okinawa. The ongoing project *Tsunami Boulder* (started in 2015 as Shitamichi's first video work) serves as the starting point for the "Cosmo-Eggs" project. Tsunami boulders are large stones, washed ashore from the bottom of the ocean through the sheer force of tsunami waves. These stones exist on the Okinawan island chains of Yaeyama and Miyako, where Shitamichi continues his research. They can also be found in Japan's north-eastern Sanriku region, in Indonesia and other places frequently visited by tsunamis.

During the exhibition, *Tsunami Boulder* videos will be projected onto four movable screens equipped with wheels. Each of the *Tsunami Boulder* videos consists of unedited monochrome footage played in continuous, asynchronous loops. The videos feature an image ratio of 16:10, the same as the French marine canvas standard. The black-and-white world of the videos removes the focus on concrete information such as place and time,

thereby abstracting the "when" and "where" of the objects, and the repeating nature of the looping footage hints at the tsunamis' continuous, cyclical visitations.

In the soundless, quiet videos the tsunami boulders do not move. Yet, as the videos show plants that have taken root on the stones swaying in the wind, migrating birds nesting between the boulders as well as occasional appearances of human activity, they offer a glimpse at these stones as locations where a diversity of lifeforms, humans included, live and intermingle.

Born in 1978 in Okayama, Japan.
2001 B.F.A., Department of Painting, College of Art and Design, Musashino Art University
2016 Visiting Researcher, National Museum of Ethnology, Japan
 −19

Selected Exhibitions
2019 "Floating Monuments," Yurinso, Ohara Museum of Art, Okayama, Japan
"Setouchi 'Yoichi Midorikawa' Museum," Miyanoura Gallery 6, Benesse Art Site Naoshima, Kagawa, Japan
2018 "Floating Monuments," miyagiya ON THE CORNER, Okinawa, Japan
2016 "Shitamichi Motoyuki: Open yourself to the landscape," Kurobe City Art Museum, Toyama, Japan
2015 "How to look over the sea," Nagi Museum Of Contemporary Art, Okayama, Japan

Selected Group Exhibitions
2019 The Japan Pavilion at the 58th International Art Exhibition – La Biennale di Venezia "Cosmo-Eggs," Venice, Italy
2018 "Moving Stones," KADIST, Paris, France
"Our Everyday—Our Borders," Tai Kwun Contemporary, Hong Kong, China
The 12th Gwangju Biennale, "Imagined Borders," Asia Cultural Center, Gwangju, South Korea
"Takamatsu Contemporary Art Annual vol. 07 / Connecting Returning Summer," Takamatsu Art Museum, Kagawa, Japan
"If These Stones Could Sing," KADIST, San Francisco, USA
2017 "Immortal Makeshifts," Seoul Art Space Mullae Studio M30, Seoul, South Korea
"Condition Report: ESCAPE from the SEA," National Art Gallery / Art Printing Works, Kuala Lumpur, Malaysia
2016 "Soil and Stones, Souls and Songs," Museum of Contemporary Art and Design (MCAD), Manila, Philippines / Jim Thompson Art Center, Bangkok, Thailand
2015 "Time of Others," Museum of Contemporary Art Tokyo, Tokyo, Japan / The National Museum of Art, Osaka, Osaka, Japan / Singapore Art Museum, Singapore / Queensland Art Gallery | Gallery of Modern Art, Brisbane, Australia
"Our Land / Alien Territory," Central Manege, Moscow, Russia

Collections
KADIST (San Francisco, USA), Ishikawa Foundation (Okayama, Japan), Toyota Municipal Museum of Art (Aichi, Japan), Mori Art Museum (Tokyo, Japan), Hiroshima City Museum of Contemporary Art (Hiroshima, Japan), The National Museum of Art, Osaka (Osaka, Japan), Okayama Prefectural Museum of Art (Okayama, Japan), Takamatsu Art Museum (Kagawa, Japan)

Taro Yasuno

Composer

With an educational background in contemporary music and new media art, Taro Yasuno engages modern-day technologies by creating experimental compositions with the use of machines and computers.

For his 2007 piece *MUSICINEMA*, Yasuno's composition consisted of him shooting and editing video footage. The contents of the videos were then described by a group of performers as a spoken word performance. His 2007 piece *Search Engine* consisted of Yasuno searching for piano sheet music on the internet (Google), then printing and arranging the results in order of their search rank to be played as a piano concert. The music chosen for concerts usually undergoes a thoughtful selection process (conducted by the performers, organizers, etc.) according to the nature of the concert; in the case of *Search Engine*, however, the selection was carried out solely according to Google's algorithms. With his compositional works, Yasuno continues to explore the relationship between information technology and the human cognition.

The composition Yasuno contributes to the exhibition is called *COMPOSITION FOR COSMO-EGGS "Singing Bird Generator,"* the latest in his *Zombie Music* series (2012–). The *Zombie Music* will be played by a set of recorder flutes being played automatically, using the air expelled by machines and automatons. Yasuno employs twelve recorders of four types (soprano, alt, tenor, and bass) during the exhibition. Recorders produce different sounds depending on which of their eight tone holes are covered by fingers. Yasuno converted these eight possible fingering positions into an eight-bit sequence of numbers and lets his composition take place through manipulations and combinations of these sequences. While computers are responsible for all mathematical calculations—and thereby the actual composing—the actual listening to the 256 sounds emitted from each of the four recorder types is left to Yasuno's human ears.

The artwork employs a setup in which a large balloon, protruding into the room through an existing hole in the pavilion's structure, make use of hoses to supply the air required to play the recorder flutes—in other words, the balloon take over the role of human lungs. Simultaneously, the balloon will also act as a bench on which visitors may rest during their visit to the pavilion. As they sit down, their body weight influences the air pressure inside the hoses, thereby affecting the sounds emitted from the recorders. The composition of the music reacts to the actions of the visitors.

Born in 1979 in Tokyo, Japan. A half Japanese, half Brazilian.
2002 B.Mus., Composition for Fine Art, Composition Course, Tokyo College of Music
2004 M.A., Institute of Advanced Media Arts and Sciences (IAMAS)

Selected Performances & Exhibitions
2020 "Taro Yasuno: Unrealized Composition 'Icon 2020-2025,'" Art Front Gallery, Tokyo, Japan
2019 The Japan Pavilion at the 58th International Art Exhibition – La Biennale di Venezia "Cosmo-Eggs," Venice, Italy
 "Vox humana the 41st Subscription Concert," *Psychoacoustic distortion 0.1*, Tokyo Bunka Kaikan, Tokyo, Japan
2017 Radio Azja Festival 2017, Teatr Powszechny, Warsaw, Poland
 "BankART LifeV KANKO," *THE MAUSOLEUM II*, BankART Studio NYK, Kanagawa, Japan
 Gifu Land of Clear Waters Art Festival, "Art Award IN THE CUBE 2017," Museum of Fine Arts, Gifu, Gifu, Japan
 "Sounding DIY," Chalton Gallery, London, UK
2016 "Our Masters: Tatsumi Hijikata / glossalalia," Asia Culture Center, Gwangju, South Korea
2015 Festival/Tokyo 2015, *Zombie Opera "Dance Macabre,"* Nishisugamo-Arts Factory, Tokyo, Japan
2014 KAC Performing Arts Program 2014 / Music, *Dance Macabre*, Kyoto Art Center, Kyoto, Japan
2013 TOKYO EXPERIMENTAL FESTIVAL Vol.8 TEF Performance, *Taro Yasuno's Zombie Music: QUARTET OF THE LIVING DEAD*, Tokyo Wonder Site Shibuya, Tokyo, Japan

CD
2014 *QUARTET OF THE LIVING DEAD*, pboxx
2013 *DUET OF THE LIVING DEAD*, pboxx

Selected Awards
2018 The 10th CreativeTradition Prize, Japan Arts Foundation Jury Selection, The 21st Japan Media Arts Festival Incentive Award, Kitakyushu Digital Creator Contest 2018
2017 Genichiro Takahashi Prize, Gifu Land of Clear Waters Art Festival, Art Award IN THE CUBE 2017
2013 First Prize, The 7th JFC Composers Award Competition

Toshiaki Ishikura

Anthropologist

In his work, Toshiaki Ishikura, an art anthropologist and expert in mythology and cosmology, concerns himself with the multifaceted hybrid worlds of co-existence between human and non-human lifeforms. Ishikura has advanced the field of comparative mythology in the Pacific rim through his research of myths, holy sites and sacred mountains in regions such as Darjeeling, Sikkim as well as Japan's Tohoku region and was involved in the foundation of the Institute for Art Anthropology at the Tama Art University. In his work, Ishikura investigates the diversity of human artistic expression during the past several ten-thousand years. Recently, he has engaged artists like Tomoko Konoike, Masaru Tatsuki and Masakatsu Takagi in collaborative research trips and fieldwork projects to experiment with mixing artistic expression and folkloristic mythology.

Ishikura's expertise has influenced the concept of the project in a variety of ways. Between summer and fall of 2018, Ishikura joined Motoyuki Shitamichi on a research and videography trip to the Miyako and Yaeyama island chains. They participated in the "Sohron" bon festival held on the Yaeyama islands in August, and in October in the "Myakuzutsu" ritual on the Miyako island chain, allowing Ishikura to experience local religious rites and to collect the myths and stories still being told there. Ishikura and Shitamichi, with their different expertise and backgrounds as an anthropologist and an artist, shared and discussed their common experiences with each other, allowing them to gain deeper insight into fresh perspectives they might not have considered on their own.

Ishikura has researched and studied the folklore and egg creation myths told in Taiwan and Okinawa, and acquired a deep understanding of the traditional stories told in these regions. Through this process, he came to write a new mythological story for this exhibition. His knowledge of numerous tsunami-related myths allowed Ishikura to re-affirm the repeating nature of natural disasters and history's habit of occurring in cycles. Simultaneously, he was able to draw out the pluralistic character of a history being told from a multitude of perspectives.

Taking inspiration from tsunami myths told on islands of East Asia, Ishikura spun a new mythological story which suggests the possibility of a co-existence between humans and various other forms of life as well as between neighboring states and regions.

Born in 1974 in Tokyo, Japan.
2002 M.A., Graduate School of Policy Studies, Chuo University
2005 Research Associate, Institute for Art Anthropology,
 −11 Tama Art University
2017− Associate Professor, Akita University of Art
 (2013–2016 full-time lecturer)

Compiled & Edited Publications
2020 Toshiaki Ishikura and Masaru Tatsuki, *KAKERA*,
 T&M Projects
2019 Arts Maebashi ed., *The Ecology of Expression: Remaking
 the Relations with the World*, Sayu-sha
2018 Katsumi Okuno and Toshiaki Ishikura eds.,
 Lexicon Contemporary Anthropology, Ibunsha
2016 Tomoko Konoike, *Words of Animals: Beyond
 Primordial Violence*, Hatori Press
2015 Toshiaki Ishikura and Masaru Tatsuki, *Tours for the
 Wilderness: Field Notes and Dialogues from the 12 myths from
 the Japanese Archipelago*, Tankosha Publishing
2014 Ryuji Mitani and Shinchosha eds., *Age of
 "Seikatsu-Kogei" (Living Crafts)*, Shinchosha
2012 Katsumi Okuno, Mikako Yamaguchi, and Shiaki Kondo eds.,
 Anthropology of Human and Animals,
 Shumpusha Publishing
2009 *Shin Houketsu-Zusetsu (New design theory of wrapping
 and tying) from the Origata Design Institute*,
 Origata Design Institute
 Toshiaki Ishikura comp., *Tai Rei Tei Rio*, Epiphany Works

Selected Group Exhibitions
2019 "Spirit of 'North' vol.10: Sensing Faint Resonances,"
 −20 Rovaniemi Art Museum, Rovaniemi, Finland
 "The Ecology of Expression: Remaking the Relations with
 the World," Arts Maebashi, Gunma, Japan
2019 The Japan Pavilion at the 58th International Art Exhibition
 – La Biennale di Venezia "Cosmo-Eggs," Venice, Italy
2017 "Spirit of 'North:' Sensing Faint Resonances,"
 Tokyo Metropolitan Art Museum, Tokyo, Japan
2011 "Midwife method of the nature / MAIEUTIKE: A Wild
 Creation," Bakurocho ART+EAT, Tokyo, Japan
2010 "Tokyo Art Meeting: Transformation," Museum of
 Contemporary Art Tokyo, Tokyo, Japan

Fuminori Nousaku

Architect

Architect Fuminori Nousaku's designs accept the preconditions of a given place and approaches the relationships between humans and objects with respect. Paying close attention to the foundations of everyday life (e.g., the generation and use of electric energy), he considers the pre-existing contexts of buildings and aims to establish an architecture which creates its own ecology, deepening the relationship between architecture and individual humans and communities.

Currently Nousaku is engaged in the step-by-step remodeling of a four-story building for use as his home and office, following minimal dismantling by a construction company. This specific renovation method is a condensation of Nousaku's approach to and ideas regarding architecture. His work *Holes in the House: Urban Wild Ecology* employs—as the name suggests—holes boldly drilled into the floor of a house to form a direct line of sight between basement and fourth floor, creating a mysteriously continuous space from which sounds and air can freely escape. The simple yet bold act of drilling numerous holes achieved sharpened physical senses and a change in the space's atmosphere. In addition to a sense of tension, the space conveys a mysterious sense of human presence, different to tightly sealed apartment buildings. Nousaku's urban survival senses and his preference for electric self-sufficiency truly resulted in a "wild ecology."

The Japan Pavilion comprises a unique sense of space, with a square opening in the center of its roof and—directly below it—another hole in the floor at the center of the exhibition space. By coincidence, it is again holes which determine the atmosphere of the space. Conscious of the history and context of the pavilion and the several renovations it has undergone in its 70 years, Nousaku chose a design which considers the building's structural characteristics to link Shitamichi's videos, Yasuno's music and Ishikura's words together and open the possibility for a singular experience of the space.

One of Nousaku's ideas led to the installment of a giant balloon, protruding from the pilotis on the first floor to the upper area, utilizing the hole in the floor of the Japan Pavilion. In addition to achieving a connection between the upper and lower spaces through the flow of air, the balloon also act as a visualization of the mechanisms which play the music. Another of Nousaku's ideas concerns the large mobile screens on wheels as a vital component of the space: the large devices and their mobility evoke associations with the immobility of the boulders and their having been moved by the power of tsunamis. This spatial structure creates a gentle link between the mutually connected, individual works in the exhibition space, and enables moments in which the distinct, dissimilar artworks are able to resonate with each other. The importance of Nousaku's role in connecting each individual artwork with each other, as well as the artworks with the space that surrounds them, is difficult to overstate.

Born in 1982 in Toyama, Japan.
2010 Established Fuminori Nousaku Architects
2012 Dr.Eng., Department of Architecture and Building Engineering, Graduate School of Science and Engineering, Tokyo Institute of Technology
2012 –18 Assistant Professor, Tokyo Institute of Technology
2018– Associate Professor, Tokyo Denki University

Selected Works
2018 *Row House with Piano Room*, Tokyo, Japan
2017 *Holes in the House: Urban Wild Ecology*, Tokyo, Japan
 Bamboo Theater, Jorge B. Vargas Museum, University of the Philippines, Diliman, Manila, Philippines
2016 *Guest House in Takaoka*, Toyama, Japan
2012 *Steel House*, Tokyo, Japan
2010 *House with Hall*, Tokyo, Japan

Selected Group Exhibitions
2019 The Japan Pavilion at the 58th International Art Exhibition – La Biennale di Venezia "Cosmo-Eggs," Venice, Italy
2017 "Condition Report: Almost There," Jorge B. Vargas Museum, University of the Philippines, Diliman, Manila, Philippines
2016 The Japan Pavilion at the 15th International Architecture Exhibition – La Biennale di Venezia, "en: art of nexus," Venice, Italy
2015 "Migrant Garden / Untouchable Landscapes," Natural History Museum of Piacenza, Piacenza, Italy

Selected Awards
2020 Environment-Friendly Home Awards 2020
2018 ISAIA 2018 Excellent Research Award, Young Architects' Design Sessions
2017 SD Review 2017
2016 Special Mention, The Japan Pavilion, the 15th International Architecture Exhibition – La Biennale di Venezia
2013 Kajima Prize, SD Review 2013
2010 Residential Architecture Prize, Tokyo Society of Architects and Building Engineers

「Cosmo-Eggs｜宇宙の卵」
作品リスト

"Cosmo-Eggs"
List of works

下道基行
《津波石》
映像4点（#04［9分00秒00］、#05［7分14秒21］、
#09［7分54秒20］、#11［2分26秒08］）（すべて固有の周期でループ）
海図、ドローイング（地図、津波石の詳細情報一覧）
サイズ可変
2015年−

安野太郎
《COMPOSITION FOR COSMO-EGGS
"Singing Bird Generator"》
4本のソプラノリコーダー、3本のアルトリコーダー、
3本のテナーリコーダー、2本のバスリコーダー、ワイヤー、
ホース、エアベンチ（バルーン）、"zombie music network (ZMN)"
（12のオリジナルマイコン基板）、12のアクリル筐体、
ソレノイド、LANケーブル、スイッチングハブ
サイズ可変
2019年

石倉敏明
《宇宙の卵》
創作神話（壁面に彫り込んだテキスト）
サイズ可変
2019年

能作文徳
《"Cosmo-Eggs｜宇宙の卵" 空間設計》
日本館の建築と各出品作への応答、介入と接続
サイズ可変
2019年

Motoyuki Shitamichi
Tsunami Boulder
4 video works (#04 [9m, 0.0s], #05 [7m, 14.21s],
#09 [7m, 54.20s], #11 [2m, 26.08s])
(each video loops at its own rate)
Nautical chart, drawing
(map and detailed information of tsunami boulders)
Dimensions variable
2015–

Taro Yasuno
COMPOSITION FOR COSMO-EGGS "Singing Bird Generator"
4 soprano recorder flutes, 3 alto recorder flutes,
2 tenor recorder flutes, 2 bass recorder flutes, wires, hoses,
air bench (balloon), "zombie music network (ZMN)"
(12 original microcomputer boards), 12 acrylic bodies,
solenoid, LAN cables, switching hub
Dimensions variable
2019

Toshiaki Ishikura
Cosmo-Eggs
Mythological story (text engraved directly onto the wall)
Dimensions variable
2019

Fuminori Nousaku
Spatial design of "Cosmo-Eggs"
Intervention, reaction and connection between each artwork and
the Japan Pavilion's architectural context
Dimensions variable
2019

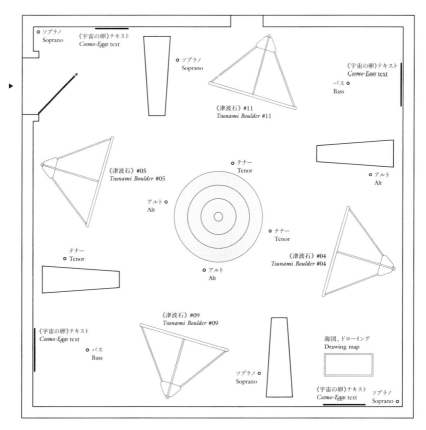

ソプラノ
Soprano

《宇宙の卵》テキスト
Cosmo-Eggs text

ソプラノ
Soprano

《宇宙の卵》テキスト
Cosmo-Eggs text

バス
Bass

《津波石》#11
Tsunami Boulder #11

テナー
Tenor

《津波石》#05
Tsunami Boulder #05

アルト
Alt

アルト
Alt

テナー
Tenor

《津波石》#04
Tsunami Boulder #04

テナー
Tenor

アルト
Alt

《津波石》#09
Tsunami Boulder #09

《宇宙の卵》テキスト
Cosmo-Eggs text

バス
Bass

海図、ドローイング
Drawing map

ソプラノ
Soprano

《宇宙の卵》テキスト
Cosmo-Eggs text

ソプラノ
Soprano

平面図
Plan
S = 1:150

N

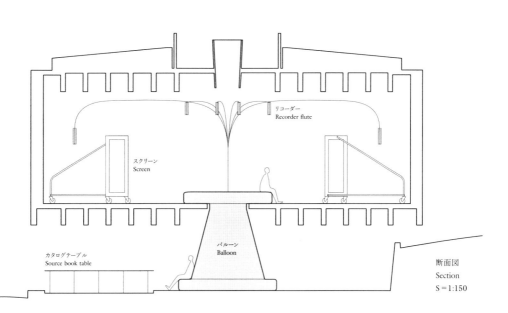

リコーダー
Recorder flute

スクリーン
Screen

カタログテーブル
Source book table

バルーン
Balloon

断面図
Section
S = 1:150

「Cosmo-Eggs｜宇宙の卵」帰国展
作品・資料リスト

＊《 》は作品を、「 」は資料を示す。

再現展示室

- 下道基行＋安野太郎＋石倉敏明＋能作文徳
《"Cosmo-Eggs｜宇宙の卵"日本館展示室再現》
MDFボード、シナ合板、合板、Pタイル、段ボールほか
W13,785 x H4,200 x D17,217 mm
設計：能作文徳
グラフィックデザイン：田中義久
施工／テクニカル・ディレクション：HIGURE 17-15 cas
2020年

《"Cosmo-Eggs｜宇宙の卵"日本館展示室再現》
構成作品リスト

- 下道基行《津波石》
映像4点（#04［9分00秒00］、#05［7分14秒21］、
#09［7分54秒20］、#11［2分26秒08］）（すべて固有の周期でループ）
海図、ドローイング（地図、写真、津波石の詳細情報一覧）
サイズ可変
2015年–

- 安野太郎《COMPOSITION FOR COSMO-EGGS
"Singing Bird Generator"》
4本のソプラノリコーダー、3本のアルトリコーダー、
3本のテナーリコーダー、2本のバスリコーダー、ワイヤー、
ホース、エアベンチ（バルーン）、"zombie music network（ZMN）"
（12のオリジナルマイコン基板）、12のアクリル筐体、
ソレノイド、LANケーブル、スイッチングハブ
サイズ可変
2019年

- 石倉敏明《宇宙の卵》
創作神話（壁面に彫り込んだテキスト）
サイズ可変
2019年

- 能作文徳《"Cosmo-Eggs｜宇宙の卵"空間設計》
日本館の建築と各出品作への応答、介入と接続
サイズ可変
2019年

壁面01

- 下道基行
《津波石 #01》2分35秒10、ビデオ（ループ）、2016年
《津波石 #02》2分08秒08、ビデオ（ループ）、2015年
《津波石 #03》1分59秒14、ビデオ（ループ）、2017年
《津波石 #04》9分00秒00、ビデオ（ループ）、2016年
《津波石 #05》7分14秒21、ビデオ（ループ）、2016年
《津波石 #06》1分42秒05、ビデオ（ループ）、2018年
《津波石 #07》5分50秒23、ビデオ（ループ）、2018年
《津波石 #08》1分36秒23、ビデオ（ループ）、2018年
《津波石 #09》7分54秒20、ビデオ（ループ）、2018年
《津波石 #10》7分35秒20、ビデオ（ループ）、2018年
《津波石 #11》2分26秒08、ビデオ（ループ）、2018年
《津波石 #12》12分11秒21、ビデオ（ループ）、2019年
上記より9点を展示

ガラスケース

- 下道基行「津波石調査ファイル」A4ファイル、2015–2019年
- 安野太郎「宮古島フィールドレコーディング音源（琉球アカショウビン、
アジサシの鳴き声など）」音声ファイル、2018年
- 石倉敏明「フィールドノート"COSMO-EGGS 2018–2020 No.1"」
B5サイズノート、2018–2019年
- 能作文徳「スタディ模型（バルーン、スクリーン）」模型（スタイロフォーム、
紙、木材など）、2018–2019年
- 「創作神話の文字彫り実験ボード」W450 x H300 mm、
MDFボード、2019年
- 「フロッタージュ実験」A4コピー用紙、2019年
- 田中義久「"Cosmo-Eggs｜宇宙の卵"公式カタログ束見本」
W235 x H295 mm、束見本、2019年

壁面02

- 「"Cosmo-Eggs｜宇宙の卵"制作タイムライン」紙にピン留、2020年
- 能作文徳「"Cosmo-Eggs｜宇宙の卵"日本館展示模型」模型、
2018–2019年
- 田中義久「"Cosmo-Eggs｜宇宙の卵"ポスター」B1サイズ・ポスター、
2019年

吹抜側壁

- 安野太郎《COMPOSITION FOR COSMO-EGGS "Singing Bird
Generator"スコア》W257 x H357 mm、スコア、2020年
- 安野太郎《COMPOSITION FOR COSMO-EGGS "Singing Bird
Generator"さえずり伝達の規則に基づいた、演奏の順序》
サイズ未定、紙、2020年

吹抜脇床

- 安野太郎《COMPOSITION FOR COSMO-EGGS "Singing Bird
Generator" 1Fバルーン》サイズ可変、バルーン、2018–2019年

壁面03

- 下道基行＋安野太郎＋石倉敏明＋能作文徳＋服部浩之
《創作神話"Cosmo-Eggs｜宇宙の卵"フロッタージュ》
W1,800 x H900 mm（4点組）
和紙、グラファイト
文字組デザイン：田中義久
制作協力：一本木プロダクション、日本館スタッフ
2019年

壁面04

- 「"Cosmo-Eggs｜宇宙の卵"制作過程記録映像」
- 「"Cosmo-Eggs｜宇宙の卵"展覧会記録映像」
撮影・編集：アーカイ美味んぐ
2019–2020年

テーブル

- カタログ『Cosmo-Eggs｜宇宙の卵』2019年
- カタログ『Cosmo-Eggs｜宇宙の卵
　　──コレクティブ以後のアート』2020年
- 作家・キュレーター関連書籍・DVDなど
- ファイル01「日本館関連資料」
- ファイル02「第58回ヴェネチア・ビエンナーレ国際美術展 日本館
紹介記事・レビュー」2019–2020年

"Cosmo-Eggs" homecoming exhibition
List of works and documents

* Titles of *artworks* are written in italic. Titles of 'art documents'
are enclosed in single quotation marks.

Reproduction of the Japan Pavilion

– Motoyuki Shitamichi + Taro Yasuno +
Toshiaki Ishikura + Fuminori Nousaku
*The Reproduction of the exhibition at the Japan Pavilion
"Cosmo-Eggs"*
MDF board, linden plywood, plywood, p tile, cardboard etc.
W13,785 x H4,200 x D17,217 mm
Design: Fuminori Nousaku
Graphic design: Yoshihisa Tanaka
Installation, technical direction: HIGURE 17-15 cas
2020

> List of the works for *The Reproduction of the exhibition
> at the Japan Pavilion "Cosmo-Eggs"*

– Motoyuki Shitamichi
Tsunami Boulder
4 video works (#04 [9m, 0.0s], #05 [7m, 14.21s],
#09 [7m, 54.20s], #11 [2m, 26.08s])
(each video loops at its own rate)
Nautical chart, drawing
(map and detailed information of tsunami boulders)
Dimensions variable
2015–

– Taro Yasuno
*COMPOSITION FOR COSMO-EGGS
"Singing Bird Generator"*
4 soprano recorder flutes, 3 alto recorder flutes,
3 tenor recorder flutes, 2 bass recorder flutes, wires, hoses,
air bench (balloon),"zombie music network (ZMN)"
(12 original microcomputer boards), 12 acrylic bodies,
solenoid, LAN cables, switching hub
Dimensions variable
2019

– Toshiaki Ishikura
Cosmo-Eggs
Mythological story (text engraved directly onto the wall)
Dimensions variable
2019

– Fuminori Nousaku
Spatial design of "Cosmo-Eggs"
Intervention, reaction and connection between each
artwork and the Japan Pavilion's architectural context
Dimensions variable
2019

Wall 01

– Motoyuki Shitamichi
Tsunami Boulder #01, 2m, 35.10s, Video (loop), 2016
Tsunami Boulder #02, 2m, 08.08s, Video (loop), 2015
Tsunami Boulder #03, 1m, 59.14s, Video (loop), 2017
Tsunami Boulder #04, 9m, 00.00s, Video (loop), 2016
Tsunami Boulder #05, 7m, 14.21s, Video (loop), 2016
Tsunami Boulder #06, 1m, 42.05s, Video (loop), 2018
Tsunami Boulder #07, 5m, 50.23s, Video (loop), 2018
Tsunami Boulder #08, 1m, 36.23s, Video (loop), 2018
Tsunami Boulder #09, 7m, 54.20s, Video (loop), 2018
Tsunami Boulder #10, 7m, 35.20s, Video (loop), 2018
Tsunami Boulder #11, 2m, 26.08s, Video (loop), 2018
Tsunami Boulder #12, 12m, 11.21s, Video (loop), 2019
9 videos selected from the above

Glass cabinet

– Motoyuki Shitamichi, 'Reseach file of tsunami boulders,'
A4 file, 2015–2019
– Taro Yasuno, 'Field recording sounds from Miyako island
(chirps of Ryukyu Ruddy Kingfisher and Ajisashi),' sound, 2018
– Toshiaki Ishikura, 'Field note [COSMO-EGGS 2018–2020 No.1],'
B5 note, 2018–2019
– Fuminori Nousaku, 'Study models (balloons and screens),'
model (styroform, paper, wood etc.), 2018–2019
– 'The wooden board for the experiment of carving,'
W450 x H300 mm, MDF board, 2019
– 'Experiment of frottage,' A4 paper, 2019
– Yoshihisa Tanaka, 'Mock-up of "Cosmo-Eggs" official catalogue,'
W235 x H295 mm, binding dummy, 2019

Wall 02

– 'Working timeline of "Cosmo-Eggs,"' paper with pins, 2020
– Fuminori Nousaku, 'Model of Japan Pavilion exhibition
"Cosmo-Eggs,"' model, 2018–2019
– Yoshihisa Tanaka, '"Cosmo-Eggs" official poster,' B1 poster, 2019

Side wall of the atrium

– Taro Yasuno, *Score of COMPOSITION FOR COSMO-EGGS
"Singing Bird Generator,"* W257 x H357 mm, Score, 2020
– Taro Yasuno, *COMPOSITION FOR COSMO-EGGS
"Singing Bird Generator," The order of the play based on the rule of
tweeting communication*, size unknown, paper, 2020

Floor

– Taro Yasuno, *1F balloon for COMPOSITION FOR COSMO-EGGS
"Singing Bird Generator,"* Dimension variable, balloon, 2018–2019
Design: Fuminori Nousaku
Production: Aerotech

Wall 03

– Motoyuki Shitamichi + Taro Yasuno + Toshiaki Ishikura +
Fuminori Nousaku + Hiroyuki Hattori
Frottage of mythological story "Cosmo-Eggs,"
W1,960 x H970 mm (4 pieces)
Awagami paper, graphite
Layout: Yoshihisa Tanaka
Production support: IPPONGI production, the Japan Pavilion staff
2019

Wall 04

– 'Video document of working process of "Cosmo-Eggs"'
– 'Video document of the installation of "Cosmo-Eggs"'
Shot and edited by ArchiBIMIng
2019–2020

Table

– Catalogue *Cosmo-Eggs*, 2019
– Catalogue *Reflections on Cosmo-Eggs at the Japan Pavilion at
La Biennale di Venezia 2019*, 2020
– Books and DVD's by the artists and curator
– 'Files of the documents related to the Japan Pavilion Exhibitions'
– 'Reviews and articles of the "Cosmo-Eggs,"' 2019–2020

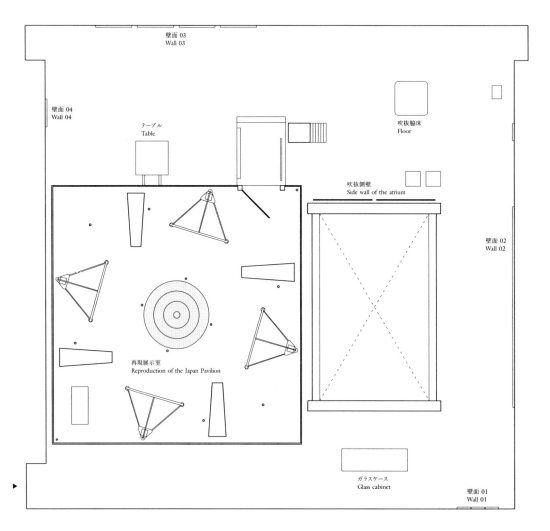

壁面 03
Wall 03

壁面 04
Wall 04

テーブル
Table

吹抜脇床
Floor

吹抜側壁
Side wall of the atrium

壁面 02
Wall 02

再現展示室
Reproduction of the Japan Pavilion

ガラスケース
Glass cabinet

壁面 01
Wall 01

平面図
Plan
S＝1:200

謝辞　　　　Acknowledgments

本プロジェクト実施にあたり、次の方々より多大なるご協力を賜りました。
ここに記して深く感謝いたします（順不同、敬称略）。

We would like to express our sincere appreciation to the following individuals and organizations for their generous cooperation in helping make this exhibition possible. (Listed in no particular order)

合同会社the paper — the paper, LLC
会田大也 — Daiya Aida
後藤和久 — Kazuhisa Goto
佐和田朝一 — Choichi Sawada
桃原薫 — Kaoru Momohara
清村賢一 — Kenichi Kiyomura
佐久本洋平 — Yohei Sakumoto
下道聖子 — Seiko Shitamichi
下道しゆう — Shu Shitamichi
高窪哲夫（株式会社アストン） — Tetsuo Takakubo (Aston Co., Ltd.)
上西龍（株式会社アストン） — Ryu Jonishi (Aston Co., Ltd.)
有限会社ブルーアート — Blue art Co., Ltd.
溝下晴久 — Hulc Mizoshita
青山稔（有限会社青山運送） — Minoru Aoyama (Aoyama Unso)
pboxx — pboxx
安野文 — Aya Yasuno
安野花 — Hana Yasuno
水上俊也 — Toshiya Mizukami
荘司紘 — Hiro Shoji
秋山晃士 — Koshi Akiyama
小林大陸 — Daichi Kobayashi
大野博史 — Hiroshi Ohno
鈴木淳平 — Jumpei Suzuki
常山未央 — Mio Tsuneyama
伊良波盛男 — Morio Iraha
龔卓軍 — Jow-Jiun Gong
呂孟恂 — Meng-Hsun Lu
陳冠彰 — Guan-Jhang Chen
林怡華 — Eva Lin
陳豪毅 — Hao-Yi Chen
羅安聖 — Darasong Saparang
中沢新一 — Shinichi Nakazawa
西田雅希 — Maki Nishida
中島里佳 — Lika Nakajima
篠原雅武 — Masatake Shinohara
柴原聡子 — Satoko Shibahara
橋場麻衣 — Mai Hashiba
Jacopo David — Jacobo David
Valentino Pascolo — Valentino Pascolo
Simone Sacchi — Simone Sacchi
gigei 10 — gigei 10
岡部昌生 — Masao Okabe
野田智子（IPPONGI production） — Tomoko Noda (IPPONGI production)
谷薫 — Kaoru Tani
武藤春美 — Harumi Muto
近藤令子 — Reiko Kondo
網野奈央（torch press） — Nao Amino (torch press)
山田悠太朗 — Yutaro Yamada
宮崎信人 — Nobuhito Miyazaki
大西洋（Case Publishing） — Hiroshi Onishi (Case Publishing)
隈千夏（LIXIL出版） — Chinatsu Kuma (LIXIL Publishing)
倉森京子（NHKエデュケーショナル） — Kyoko Kuramori (NHK Educational)
織田聡 — Satoshi Oda
高橋希 — Nozomi Takahashi
森大志郎 — Daishiro Mori
アデ・ダルマワン（ルアンルパ） — Ade Darmawan (ruangrupa)
廣田緑 — Midori Hirota
庄司秀行（アートフロントギャラリー） — Hideyuki Shoji (Art Front Gallery)
北村信一郎 — Shinichiro Kitamura

展覧会概要

第58回ヴェネチア・ビエンナーレ国際美術展 日本館展示
Cosmo-Eggs | 宇宙の卵

2019年5月11日-11月24日
カステッロ公園内 日本館

プロジェクトチーム:

下道基行［美術家］
安野太郎［作曲家］
石倉敏明［人類学者］
能作文徳［建築家］
服部浩之［キュレーター］
独立行政法人国際交流基金［コーディネーター］
　大平幸宏
　竹下潤
　佐藤寛之
　Maria Cristina Gasperini
武藤春美［ローカル・コーディネーター］
田中義久［グラフィックデザイナー］
HIGURE 17-15 cas［設計、設営］
　有元利彦
　須田真実
　駒崎継広
　武市紀子
　笹尾千草
　村上昌史
　土肥雄二
　虎岩慧
nomena［リコーダー加工］
　武井祥平
　井上泰一
株式会社エアロテック［バルーン制作］
　大曽根オキミツ
　磯貝俊之
松本祐一［安野機械プログラム］
ベンジャー桂［翻訳］
Robert Zetzsche［翻訳：創作神話《宇宙の卵》］
アーカイ美味んぐ［写真・映像記録］
　萩原健一
　山城大督

主催：独立行政法人国際交流基金

JAPANFOUNDATION

特別助成：公益財団法人石橋財団
ISHIBASHI FOUNDATION

協賛：一般財団法人窓研究所、gigei10
WINDOW RESEARCH INSTITUTE

協力：キヤノンマーケティングジャパン株式会社、キヤノンヨーロッパ
Canon

大光電機株式会社
DAIKO

第58回ヴェネチア・ビエンナーレ国際美術展 日本館展示 帰国展
Cosmo-Eggs | 宇宙の卵

2020年4月18日-6月21日
アーティゾン美術館 5階展示室

プロジェクトチーム:

下道基行［美術家］
安野太郎［作曲家］
石倉敏明［人類学者］
能作文徳［建築家］
服部浩之［キュレーター］
公益財団法人石橋財団アーティゾン美術館
　平間理香
　田所夏子
　原小百合
独立行政法人国際交流基金
　大平幸宏
田中義久［グラフィックデザイナー］
HIGURE 17-15 cas［設計、設営］
　有元利彦
　須田真実
　笹尾千草
　武市紀子
　五味宏章
　村上昌史
　虎岩慧
東京映像美術株式会社［木工］
　才田耕一
有限会社山口製作所［スクリーンフレーム製作］
　石橋雅人
　宇塚直人
　中村乃菜
セントラル画材株式会社［フロッタージュ額装］
　加藤悠樹
株式会社エアロテック［バルーン・メンテナンス］
　大曽根オキミツ
　磯貝俊之
松本祐一［安野機械プログラム］
Robert Zetzsche［翻訳］
Bryan Thogerson［翻訳］
大久保玲奈［翻訳］
アーカイ美味んぐ［写真・映像記録］
　萩原健一
　山城大督

主催：公益財団法人石橋財団アーティゾン美術館、
独立行政法人国際交流基金

ARTIZON MUSEUM JAPANFOUNDATION

展示機材・資材協力：
キヤノンマーケティングジャパン株式会社、
株式会社川島織物セルコン
KAWASHIMA SELKON

Exhibition overview

The Japan Pavilion at the 58th
International Art Exhibition – La Biennale di Venezia
Cosmo-Eggs

May 11 – November 24, 2019
The Japan Pavilion at the Giardini (Venice, Italy)

Project team members:

Motoyuki Shitamichi (artist)

Taro Yasuno (composer)

Toshiaki Ishikura (anthropologist)

Fuminori Nousaku (architect)

Hiroyuki Hattori (curator)

The Japan Foundation (coordinators)
 Yukihiro Ohira
 Jun Takeshita
 Hiroyuki Sato
 Maria Cristina Gasperini

Harumi Muto (local coordinator)

Yoshihisa Tanaka (graphic designer)

HIGURE 17-15 cas (production design & installation)
 Toshihiko Arimoto
 Mami Suda
 Tsuguhiro Komazaki
 Noriko Takeichi
 Chigusa Sasao
 Masashi Murakami
 Yuji Doi
 Satoshi Toraiwa

nomena (engineer: processing of recorder flutes)
 Shohei Takei
 Taichi Inoue

Aerotech Co., Ltd. (balloon production)
 Okimitsu Osone
 Takayuki Isogai

Yuichi Matsumoto (programmer: Taro Yasuno's devices)

Kei Benger (translator)

Robert Zetzsche (translator: *Cosmo-Eggs* by Toshiaki Ishikura)

ArchiBIMIng (photo and video documentation)
 Kenichi Hagihara
 Daisuke Yamashiro

Commissioner: The Japan Foundation

With special support from Ishibashi Foundation

Supported by the Window Research Institute, gigei10

In cooperation with Canon Marketing Japan Inc.,
Canon Europe Ltd., Daiko Electric Co., Ltd.

Exhibition in Japan of the Japan Pavilion at the 58th
International Art Exhibition – La Biennale di Venezia
Cosmo-Eggs

April 18 – June 21, 2020
Artizon Museum 5F Gallery (Tokyo, Japan)

Project team members:

Motoyuki Shitamichi (artist)

Taro Yasuno (composer)

Toshiaki Ishikura (anthropologist)

Fuminori Nousaku (architect)

Hiroyuki Hattori (curator)

Artizon Museum, Ishibashi Foundation
 Rika Heima
 Natsuko Tadokoro
 Sayuri Hara

The Japan Foundation
 Yukihiro Ohira

Yoshihisa Tanaka (graphic designer)

HIGURE 17-15 cas (production design & installation)
 Toshihiko Arimoto
 Mami Suda
 Chigusa Sasao
 Noriko Takeichi
 Hiroaki Gomi
 Masashi Murakami
 Satoshi Toraiwa

Tokyo Eizo Bijutsu Co., Ltd. (carpentry)
 Koichi Saida

Yamaguchi Seisakusho, Inc. (video screen frames)
 Masahito Ishibashi
 Naoto Uzuka
 Nona Nakamura

Central Corporation (frottage frames)
 Yuki Kato

Aerotech Co., Ltd. (balloon maintenance)
 Okimitsu Osone
 Takayuki Isogai

Yuichi Matsumoto (programmer: Taro Yasuno's devices)

Robert Zetzsche (translator)

Bryan Thogerson (translator)

Renna Okubo (translator)

ArchiBIMIng (photo and video documentation)
 Kenichi Hagihara
 Daisuke Yamashiro

Organized by the Artizon Museum, Ishibashi Foundation,
The Japan Foundation

In cooperation with Canon Marketing Japan Inc.,
Kawashima Selkon Textiles Co., Ltd.

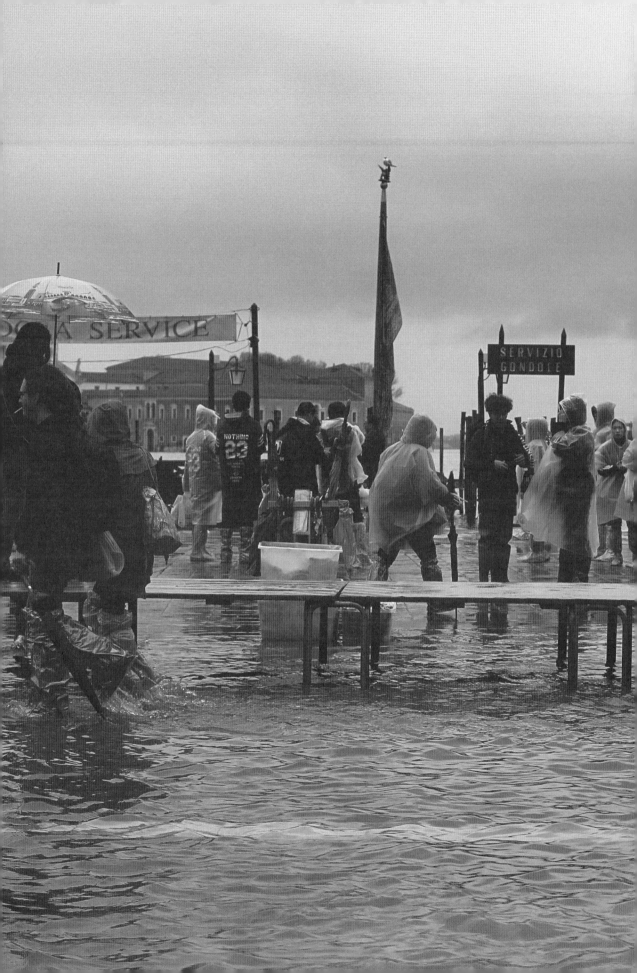

ポータブル・ヘテロトピア
——許容する共制作が生む、多様な時間が共存する場

服部浩之

第58回ヴェネチア・ビエンナーレ国際美術展閉幕直前の11月12日、ヴェネチアで
は観測史上2番目の高さとなる潮位187センチを記録し、街全体が水に浸かった。
ビエンナーレの広告を背負った船が地上に乗り上げ、橋に激突する衝撃的な画
像がネット上で広まっていた。撤収と帰国展準備のため11月21日にヴェネチアを
訪れると、街路の水はすでに退いており、一見すると平穏な日々に戻っているよう
だった[fig.1]。ただ、その爪痕は街中の至る所に残されていた。会場であるジャル
ディーニの水上バス停留所では、海上に浮かぶ待合所がどこかに流されてしま
い、バスの発着ができなくなっていた。あるレストランに入ると、「アクア・アルタ特
別メニュー」と書かれたメニューを渡された。何が特別なのか聞いてみると、高潮
の被害で機器が壊れ食品の入手も困難なため提供できるメニューが限られてし
まうから、そう名づけたとのことだった。日本だと「メニューが少なく申し訳ありませ
ん」となってしまいそうな状況を、まるで楽しむかのようにポジティブに振る舞う様
子は清々しく、美しかった。

fig.1

　そして、ビエンナーレ最終週末となった11月23日から24日にかけて、再び
ヴェネチアは水没した。150年以上前にジョン・ラスキンが「幻想的な光景」[1]と称
えた、水に没したサン・マルコ広場を前にし、不謹慎かもしれないが私も息を呑む
美しさだと感じた。朝と夜の2回満潮が訪れ水位が上がるのだが、特に夜の水
面に光が反射する広場の光景は、現実のものとは思えなかった。水面の上に設
置されたギャングウェイ（鉄パイプと合板を組み合わせてつくった仮設の歩道ネットワーク）を歩
く人々、水に没した広場で長靴を履いてはしゃいだり記念撮影をしまくったりする
人、椅子とテーブルを出しいつもどおりに営業するカフェや、淡々とこの街に暮ら
す人の存在、陸も海も関係なく自由に下り立つ海鳥。何とも多種多様な存在が、
お互いに過度に干渉することもなく、無視するでもなく同時に同じ空間に存在す
る。非現実的に見えるけれど現実の場所。そこにいるものたちに悲惨な様子や悲
壮感はあまりない。こんな状況を普通のこととして受け止めることができるのかと
驚くと共に、ヘテロトピア（混在郷／異在郷）という時空間が想起された。

1. ジョン・ラスキン著、福田晴虔訳
『ヴェネツィアの石　第2巻「海上階」篇』
中央公論美術出版、1995年、387頁。

人間以外の存在にも開かれたヘテロトピア

そもそもヘテロトピアとはいかなる場だろうか。「ヘテロ（異なる）」という語を含むこ
の概念は、ユートピアという実在しない「理想郷／非在郷」に対して、具体的に
存在するここではないどこか、あるいは異なるものが混ざり合うどこかを意味し、
日本語では「混在郷」や「異在郷」などと訳される。この造語を生み出したミシェ
ル・フーコーは、「ヘテロトピアは極めて多様な形式を取りうるし、常に取っている」[2]

2. ミシェル・フーコー著、佐藤嘉幸訳
『ユートピア的身体／ヘテロトピア』
水声社、2013年、37頁。

と述べ、至極曖昧にヘテロトピアを定義している。そして、庭園、墓地、避難所、売春宿、監獄、療養所、精神病院、美術館や図書館のような具体的な場所から、新婚旅行、演劇や定期市、船舶まで、多様な時空間を例として挙げ、様々な場や機会がヘテロトピアになりうると言う。ヘテロトピアに唯一不変の形式は存在しないとも述べているように、私は、危機の状況や、祝祭の欲望など、それを渇望する者の求めに応じて、既存の場所が不意に変容する、そんな場がヘテロトピアであると解釈している。それは、ある者にとっては必要不可欠であっても、別の者には存在すら認識されないような場所かもしれない。また、同じ人にとっても、状況が変わればヘテロトピアではなくなってしまうこともあるだろう。

しかし、フーコーの言うヘテロトピアは「人間たちの頭の中、あるいは実を言えば、人間たちの言葉の隙間、彼らの物語の厚みの中、さらには彼らの夢という場所なき場所の中、彼らの心の空虚の中」[3]にあるとされ、あくまで人間を中心においた時空間を前提にしているように思われる。加えて、実社会の大勢を占める場と、ある種二項対立的にヘテロトピアを対比させ、「他のすべての場所に対置され」る「言わば、反場所〔contre-espaces〕」[4]と位置づけている。

私は、ヘテロトピアの「相容れるはずもないような複数の空間をひとつの場所に並置するという規則を持つ」[5]という側面に触発されながらも、現代の私たちに必要なヘテロトピアは、人間中心的な思考や二項対立的価値観とは異なる、もっと繊細で曖昧な、多様な存在が互いを許容できる時空間であると考えた。絶対的な価値や存在が崩れつつある社会において、複雑な流れや変化に応じられる可動的で仮設的な、生成変化していくヘテロトピアは可能か、と問いたいのだ。

私たちは、「Cosmo-Eggs｜宇宙の卵」という異なる専門を持つ表現者による協働プロジェクトを通じて、多様な存在が同時にあることが可能な場、つまり共存の場について探求してきた。私自身、水没するヴェネチアの街を体験したことはなかったため、この都市の現状と私たちのプロジェクトをそこまで強く結びつけて考えたことはなかった。だが、ほぼ毎年確実にこの街にやってくるアクア・アルタへのヴェネチアの人々の応答に、私は「Cosmo-Eggs｜宇宙の卵」において追求したヘテロトピアの現れを見たように思った。この都市は建国以来、高潮を経験し続けているが、地面の底上げや集団移住といった抜本的な変更をすることなく、あくまで過去から連綿と続く生活の形態を継承している[6]。最大水位を想定して街の構造を抜本的に変えてしまったら、ヴェネチアはどこにでもある普通の街になってしまう。そのことを直感的に理解しているかのように、最低限の仮設的応答で災害と共存する道を選ぶ。だからこそ、日常の風景に突然ヘテロトピアが生じる。このプロジェクトの制作中に考えていた、流れや変化を前提として、状況にささやかに応答していくあり方は、ジル・クレマンが『動いている庭』で提示した「できるだけあわせて、なるべく逆らわない」[7]という態度に触発されたものであったが、一方でヴェネチアのこの経験にもつながるものだった。

人間中心主義を離れて、人と人以外の多様な存在が共存できる時空間として、私たちは「Cosmo-Eggs｜宇宙の卵」のヘテロトピア的状況をどのように生み出そうとしたのか。この展覧会は、下道基行の映像作品《津波石》を起点としている。モチーフとなっている沖縄の「津波石」は、人・植物・渡り鳥・虫などの幅広い

3. 同書、33頁。

4. 同書、35頁。

5. 同書、41頁。

6. 「モーゼ計画」という、アドリア海に面する主要水路の3か所にフラップ式の可動型ゲートを設置し、押し寄せる海水を止めようとする巨大土木工事の計画が進行中ではある。旧約聖書に登場する預言者モーゼを想起させるこの計画名は、「Modulo Sperimentale Elettromeccanico」の頭文字を取ったものだ。

7. ジル・クレマン著、山内朋樹訳『動いている庭』みすず書房、2015年、148頁。

存在が同時にいる、独自の生態系を築いており、それ自体が共存の場となっている。これに応答するように、安野太郎が作曲したリコーダーの演奏は、沖縄の島々に生息する鳥のさえずりにインスピレーションを得てつくられた。これまで人間の存在（と不在）が強く意識されていたゾンビ音楽から、人間以外のものも含めた生物と機械の関係に関心が広がったことは興味深い。石倉敏明による物語は、実在する複数の「生まれ」の伝えを横断したもので、新たな共存のエコロジーを模索している。能作文徳は、日本館の建築空間へ対話的な介入を試みることで、これらをひとつの空間に同時に存在させた。このように作品や設計がそれぞれ独立して存在しつつも、ある瞬間に応答し合うことで、別の世界（ヘテロトピア）を出現させようとしたのだ。

fig.2

　そして、ささやかなバランスの上に一瞬現れるヘテロトピアを表すために、我々はあえて即物的な実践に集中した。車輪をつけたスクリーンに映し出される《津波石》の移動可能性。ビニールのバルーンやプラスチックのチューブといった工業製品から、あらゆる生命を維持する空気が持続的に放出され、それによってのみ音楽が奏でられること。言葉を文字として壁に彫り刻むことで、物質化し定着させること。すべてがモノとモノの出会いと関係により実現されている。大抵のモノをいつでも動かせるようにしたことは、この態度の表出であると同時に、プロジェクトの実験性を表している。

　そういえば、ビエンナーレ開幕の直前に、日本館屋上に巣をつくっていた海鳥が卵を産んだ[8, fig.2]。半年前に下見に訪れたときも、屋上に海鳥の巣を発見したのだが、また別の海鳥がここに棲みついて雛を育てているのはうれしい出来事だった。展示室では、津波石に巣をつくる海鳥が飛び交う映像や、卵から島が生まれるストーリーを持つ創作神話が出現し、沖縄の海鳥の声を、リコーダーが擬態する。同じ建物の上には本物の海鳥が棲みつき、鳴く。津波と創世にまつわる神話が多くの人に読まれるすぐその先には、アクア・アルタにより水に没したヴェネチアの街がある。作品世界と現実世界が交錯する、何とも奇妙な状況が生まれた。これもまた、ヘテロトピアの出現であった。

Sympoiesis（共制作）としての共異体的協働

ヴェネチア・ビエンナーレ開幕に合わせて刊行したカタログ（『Cosmo-Eggs｜宇宙の卵』(2019)）に書いたエッセイでは、フェリックス・ガタリの「3つのエコロジー」や「エコゾフィー」という思想にヒントを得て、本プロジェクトを通じて「共存のエコロジー」を探求したこと、その実践として、専門性を異にする表現者たちが協働した制作プロセスを記述した。未知の体験を生み出すフレームを模索し、「つくりかたをつくる」ことは、私にとって重要な主題であった。その具体的な試みとして、私自身も含めた表現者の共同／協同／協働を試みた。

　近年、領域や専門性を超えたコラボレーションが、ありとあらゆる場所で議論され、アートコレクティブや集団的実践が改めて注目されている。もちろん、これ

DONNA J. HARAWAY

8. このエピソードは、日本館展示オープニングのスピーチで私自身が観客にも紹介し、石倉がビエンナーレ終了後に『たぐい』vol.2（亜紀書房、2020）に発表した「『宇宙の卵』と共異体の生成──第五八回ヴェネチア・ビエンナーレ国際美術展日本館展示より」にも登場する。ここでも不思議な交差が起こる。

9. Donna Haraway, *Staying with the Trouble*, Duke University Press, 2016, 97.
なお、同書第二章（一部改稿）の原論文も参照のこと。ダナ・ハラウェイ著、高橋さきの訳「人新世、資本新世、植民新世──類類縁関係をつくる」『現代思想』vol.45-22、2017年12月号、青土社、99-109頁。

までもそのような実践は歴史上重ねられてきたし、領域横断という言葉は使い古されたと言っていいほど定着しているだろう。では、なぜ現在コレクティブ（集団／集合的）であることや、人間だけでない他者との関係が重視されるのだろうか。

　ここで、思想家で科学史家でもあるダナ・ハラウェイが語るsympoiesisから考えてみたい。ハラウェイが近年提唱している思想は、美術の分野でも大きな注目を集めている。彼女は、この社会がポストヒューマン（人間以後）ではなくコンポスト（堆肥）であることを主張している[9]。コンポストの語源は「共に置かれたもの（something put together）」にあり、まさに私たちが本プロジェクトで取り組んだ、「他者と共にあること」や「何かの部分になること」に共鳴するものである。それは、人間だけでなく、人間ならざるものとの共生という点において、エコロジー思想にも近接するものだ。なかでも、sympoiesisという言葉はコレクティブのあり方を更新するものとして示唆に富む。彼女はこの言葉が、これからの世界において共に生きることや共につくることの可能性を考える上で重要な概念だと考え、拡張していった。poiesisとは、これまでに存在しなかったものをつくりだすという意味があり、（元々は細胞や組織などの）自己創出を意味するautopoiesisに対して、「一緒に」を意味する接頭語symを与えたsympoiesisは「共制作」と言えるだろう[10]。ハラウェイによると、共制作は複雑で、力強く、敏感で、状況に応じた歴史的システムに固有の言葉であり、世界とともに、あるいは一緒にという意味を持つ。また、共制作は自己創出（autopoiesis）を内包し、生成へとそれを開き、拡張するもの[11]とされる。今回の集団的制作を、私は「共異体的協働」と表現したが、それはまさに共制作（sympoiesis）であるとも言えるだろう。昨年メキシコで「脱植民地化」や「知の生態系」などをテーマとしたワークショップ[12]に参加した際に、*Staying with the Trouble*が課題図書となり、彼女を追ったドキュメンタリー映画*Donna Haraway: Story Telling for Earthly Survival*（Fabrizio Terranova, 2016）が上映された。一見壮大なテーマと思われるワークショップであったが、具体的実践は個人の身体スケールで考えられる緊急の課題が多く、自身の身体を軸に思考や論を発展させるハラウェイのテクストや言葉に触発されることが多々あった。共異体的協働とは、みんなでひとつのものをつくるようなコラボレーションのあり方ではなく、基本的にそれぞれバラバラに個別の実践を重ねるものだ。ただ、その過程が非常に重要で、我々の協働とは、各人の実践を共有する、あるいは他者の実践と対話的に応答することを何方向にも重ね合い、同じ時間・空間に存在することを互いに許容する環境を築くことであった。これは、哲学者のティモシー・モートンの「アンビエント詩学」[13]に深く共鳴するもので、「気づかい、壊しすぎないようにすること」[14]の実践だ。馴れ合うわけではなく、それぞれの意思を超えたところで同時に存在する根拠がある、ひとつの生態系のような関係だ。そのような状態が私たちにとっての共異体的協働であり、共制作であると考えている。

　ジョージ・オーウェルをはじめ、これまでも数々の表現者たちが困難な未来を予言し、様々に描き出してきた。だが、現在の社会は、ディストピアと笑っていられないほど複雑で厳しい状況になりつつある。二項対立の単純な対比はもはや成立しないことは自明であるし、人間中心主義的な思考では近い将来自滅するだろうということに多くの人が気づいている。そんな状況下では、現実を認識するため

10. 「sympoiesis」は M. Beth Dempster が1998年に提起した概念。ダナ・ハラウェイの研究を進める逆巻しとねは「共‐制作」と表記する。逆巻しとね「土界の民の集い」『土界の時空―ダナ・ハラウェイと共‐制作の夕べ―」案内（文芸共和国、2019年2月11日）参照。http://republicofletters.hatenadiary.jp/entry/0211haraway（2020年2月閲覧）また、石倉敏明は「共創出」と表現している。石倉敏明「社会の内なる野生――宇宙論の境界を更新するイヌとオオカミ」『現代思想』vol. 45-4、2017年3月臨時増刊号（青土社、2017）210頁参照。

11. Haraway、前掲書、58頁。

12. 1年に一度約2週間開催される「October School」という美術大学の国際的なネットワークによるスクール・プログラム。2019年は、チューリヒ、デリー、メキシコ・シティ、キト（エクアドル）、サン・ホセ（コスタリカ）、秋田の6つの美術大学の学生や教員が集まり、メキシコ・シティで開催された。

13. ティモシー・モートン著、篠原雅武訳『自然なきエコロジー――来たるべき環境哲学に向けて』以文社、2018年、64頁。

14. 篠原雅武『複数性のエコロジー 人間ならざるものの環境哲学』以文社、2016年、31頁。

に敵対的な関係や摩擦を生むような場を生成するよりは、この困難な前提を認め、ある意味諦めの感覚を持ちつつも、現状を肯定し、ポジティブに応答していくしかないのではないか。だからこそ、ひとつのものを一緒につくる協働ではなく、バラバラなものが同時に存在することを可能にする場を築くことが目指されたのだ。

検証としての再現展

今回の展示は、コンペの段階から帰国展をアーティゾン美術館[15]で実施することが前提条件としてあった。ヴェネチアの展示は、日本館の独特な建築空間に応答する形で、作品の構造や文脈を組み立てていったため、映像、音楽、言葉などが重なり合う身体的な体験を生み出すサイトスペシフィックなインスタレーションが立ち上がった。そのため、日本館と同じ体験を、展示空間の異なるアーティゾン美術館につくることは不可能で、会場に応じた再構成が必須であった。展示構成について、会場の空間に合わせて日本館展示の作品要素を再構成するライブ性が強い体験型の展示にするか、あるいは日本館での展示を検証するアーカイブ性を重視したドキュメント型の展示にするかの議論が起こった。メンバーとの対話の結果、帰国展という前提条件のフレーム自体を再考するためにも、日本館展示そのものを記録し検証していく方針が選択された。ヴェネチア・ビエンナーレがどのような場で、「Cosmo-Eggs｜宇宙の卵」がどんなプロジェクトだったか、ある程度引いた地点から捉えられるような形を目指した。

　議論が具体化するなかで、下道から日本館をそのまま再現できないかという提案があった[fig.3]。アーティゾン美術館は、展示室中央付近に大きな吹き抜けがあるため原寸での挿入は不可能で、結果的に日本館の展示室を90%に縮小して再現することとした[16]。展示室には、日本館と同じように映像作品《津波石》や音楽作品《COMPOSITION FOR COSMO-EGGS "Singing Bird Generator"》が配置され、創作神話は同じ手法で壁面に彫り込まれる。ただし、実際の建築に使われている大理石やコンクリートなどは一切使用せず、床や柱などを合板による張りぼてで抽象的に再現し、外装はベニヤ板がむき出しの、書割の裏側のようにした。再現された展示室の外側と美術館展示室との間に生じる余白の空間には、アーティスト情報、コンセプトやキーワード、制作過程のリサーチにまつわる作家の資料や模型、さらにビエンナーレの展示により副産物的に生まれた作品群など、日本館での展示を中心にプロジェクト総体を振り返る要素が配置される。

　条件の制約もあって生まれた形だが、そもそもこの帰国展は再現なのだろうか？　ここでボリス・グロイスの論考を手掛かりに検証してみたい。グロイスは、ヴァルター・ベンヤミンによる複製芸術に関するテクストを読み解き、オリジナルとコピーの議論をインスタレーションへと展開する。

> ドキュメンテーションはインスタレーションにおいて固有の場――歴史のなかに位置づけられた「ここ」と「今」――を獲得するのだ。（中略）複製がオリジナルからコピーを作るならば、インスタレーションはコピーからオリジナルを作るのだ。現代の私たちと芸術の関係は、決して「アウラの喪失」に還元できる

15. コンペ時の名称はブリヂストン美術館であった。新美術館建設中の2018年9月5日に、アーティゾン美術館へと館名変更することが発表され、2019年7月1日より新名称となった。

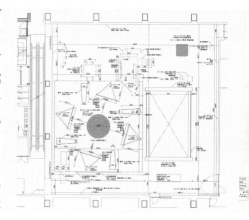

fig.3

16. 過去の展覧会を再現する試みとしては、1969年のハラルド・ゼーマンによる「態度が形になるとき　作品―概念―過程―状況―情報」（クンストハレ・ベルン）を再構成した2013年ヴェネチアのプラダ財団で開催されたジェルマノ・セラントによる「When Attitudes Become Form: Bern 1969 / Venice 2013」や、1972年に京都市美術館で開催された展覧会「第5回現代の造形〈映像表現'72〉もの、場、時間、空間―Equivalent Cinema―」展を再現した、「Re: play 1972/2015―映像表現'72」展、再演」（東京国立近代美術館、2015）などがある。後者に関しては、本書の森大志郎と田中義久の対談で、本展と比較しながら言及されている。

ものではない。むしろ現代が行っているのは、固有の場の喪失と(新たな)位
置づけの、脱領土化と再領土化の、アウラの除去と再付与の複雑な遊戯で
ある。この点において現代をそれ以前の時代から区別するのは、現代の作
品のオリジナリティがその物質的な性質によって定められるのではなく、その
アウラ、文脈、歴史的な位置によって定められるという単純な事実である[17]。

アーティゾン美術館には日本館の空間が張りぼてとして現れるが、本書の座談で
も話されたように、展覧会「Cosmo-Eggs｜宇宙の卵」は、その成り立ちからして
異なる文脈に当てはめて変化していく移設可能なもの(同座談の下道の言葉では「持ち
運び可能な石碑」)として考えられてもいる。また、制作チームはほぼ同じであるから、
判断の根拠となる絶対的なレファレンスとして日本館の展示があるわけでもない。
今回の展示のうち、すべてが90%に縮小されるわけではなく、いくつかのオブジェ
クトは100%のサイズのまま持ち込まれる。また、実際の日本館の室内では見えな
い壁面の目地が再現室ではむき出しのままなど、複数の部分で厳密な再現から
は程遠い判断と処理がなされている。そもそも個人の作家(やひとつの価値観を共有
するグループ)の作品としてつくり込む場合は、こうはならないはずだ。それは、私た
ちが価値観のまったく異なる個人の一時的な集合であるコレクティブとして取り組
んでいるから許容されるものだろう。ヴェネチアでの経験を通して、無意識的に
全員が気づいたこのゆるさと許容が、「Cosmo-Eggs｜宇宙の卵」のポータビリティ
を可能にしている。それはまた、ヴェネチアの日本館展示そのものをドキュメントの
ひとつと位置づけながら、同時にアーティゾン美術館での作品体験を成立させる
両義性を保つ、いわば支持体となっているだろう。先のグロイスの考察に従うなら
ば、アーティゾン美術館における帰国展という新たなフレームのもとに挿入された
本展は、ひとつのインスタレーションとして「アウラ、文脈、歴史によって定められ
た」固有の場であると言えるのではないだろうか。そして、異なる文脈に移設され
ることで、日本館とは異なる、新たなアンビエンスのもとで「いま、ここ」を獲得する。
ヴェネチアで流れた時間を、東京で折り重ねたものが、この帰国展だと言える。

複数の時間軸

本展の各作品は、それぞれ固有の周期や循環を持っており、複数の異なる時間
軸が共存する構造となっている。《津波石》の映像は固有の時間でループする。
安野による音楽は約1週間の周期で基本的な構成は繰り返されるが、はじまりや
終わりのない構造で、空気が送られる限り永遠に続く。石倉による創作神話は、
生まれることの起源に遡るように、人間存在以前の太古の時間から継続する長
い時を想像させる。そして観客は、円形のバルーンの周囲を映像が取り囲む、順
路などないインスタレーション空間を回遊し、各自の時間軸に沿って経験する。単
一の時間軸に沿って展開される映像や演劇、音楽と異なり、バラバラな時間を持
つ各作品は観客の身体を通じて選択的に経験され、共鳴する。体験の形は観
客の主体的な行動に委ねられているのだ[18]。
　　複数の時間軸が同時に存在する構成は、資本主義社会の限界が露呈して

17. ボリス・グロイス著、石田圭子、
齋木克裕、三本松倫代、角尾宣信訳
「生政治時代の芸術」『アート・パワー』
現代企画室、2017年、108頁。

18. 音楽を展示することについては
本書の安野によるエッセイを参照。

いるにもかかわらず経済的発展を指標とする単線的思考への抵抗であり、人間中心主義や（自然と人間を対置する）二元論的な価値観への疑問に応答するものだ。すなわち、篠原雅武がモートンの理解を通じて唱える「人間ならざるものへと思考を向けていくことの大切さ」[19]について考え、「アンビエンスという詩的な意識状態が二元論を崩すときにそこに生じさせる、自分たちをその一部分として含みこむ世界への穏やかな感覚」[20]を共通感覚として実感できる場所を生み出す試みであった。

　私は、分断され、溝が深まっていく現在の世界において、「取り巻くものや雰囲気」という何とも曖昧な状態を肯定するモートンの態度に希望を感じた。「人間存在が人間ならざる存在を気遣い、そして人間ならざる存在が人間存在を気遣うような、そういう社会空間」[21]を模索するような彼の思想は、ゆるくて弱いと思われるかもしれない。それでも、何かを勝ち取るように行動を続けていくより、弱さや駄目さを呑み込みつつも、何とか交渉折り合いをつけていく方がましな気がするのだ。だからこそ、「もっと曖昧なものを非暴力的に許し、他の生命形態が入り込むのを許すものになっていく。傷つけたりせず、もっと非暴力的な共存」[22]が実現する状況こそ、必要だと感じている。

　私はそれを、まったく質の異なる時間軸を生きる多様な表現が、同時に存在できてしまうようなヘテロトピアとして表出できたらと考えた。それが、この二つの展覧会であり、コレクティブの試みだった。強烈な違和や裂け目をあらわにするのではなく、むしろ微妙なバランスや機微によりかろうじて保たれる穏やかな状況を壊さないこと。そうしなければ除外されてしまうズレやゆるさを受け入れ、流動性を積極的に肯定すること。それが複数の時間軸の共存を可能にする。それは、「人びとが、人間ならざる存在との密接な関係および共存を意識化し、その現実性に目覚める」[23]来たるべきエコロジカルな時代の相関関係を模索する、多様な方法のひとつである。「Cosmo-Eggs｜宇宙の卵」が、求めに応じてヘテロトピアへと開かれた場となることを願う。

19. 篠原、前掲書、25-26頁。

20. 同書、68頁。

21. 篠原による「ティモシー・モートン・インタヴュー 2016」より。同書、286頁。

22. 同インタビュー、同書、302頁。

23. 同書、253頁。

————————

服部浩之（はっとり・ひろゆき）
1978年、愛知県生まれのインディペンデントキュレーター。2006年早稲田大学大学院（建築学）を終了後、青森公立大学国際芸術センター青森[ACAC]などアーティスト・イン・レジデンスを主要プログラムとする複数のアートセンターで、約10年間キュレーターとして活動。長期で滞在するアーティストたちの作品制作やリサーチに関わるなかで、多様なプロジェクトを手がける。近年は美術大学でアートマネジメント／キュレーション／プロジェクトの企画運営などの観点から実践的な教育に従事するとともに、アートセンターのディレクションやプログラム設計に携わる。キュレーターとして関わった共同企画展に、「近くへの遠回り」（ウィフレド・ラム現代美術センター、ハバナ、キューバ、2018）、「ESCAPE from the SEA」（マレーシア国立美術館、Art Printing Works、クアラルンプール、マレーシア、2017）、あいちトリエンナーレ2016「虹のキャラバンサライ」（愛知県美術館、名古屋市美術館、名古屋市内、岡崎市内、豊橋市内、愛知県、2016）、十和田奥入瀬芸術祭「SURVIVE この惑星の時間旅行へ」（十和田市現代美術館、奥入瀬エリア、2013）、「MEDIA/ART KITCHEN」（ジャカルタ、クアラルンプール、マニラ、バンコク、青森、2013–2014）など。第58回ヴェネチア・ビエンナーレ国際美術展 日本館「Cosmo-Eggs｜宇宙の卵」キュレーター。

The Portable Heterotopia: Of Permissive Sympoiesis & Coexisting Time Axes

Hiroyuki Hattori

On November 12 last year, just a few days before the 58th Venice Biennale International Art Exhibition would end, Venice was hit by a high tide of 187cm—the second-highest flood in the city's recorded history—and completely covered under water. A ferry boat, adorned with an ad for the Venice Biennale, was swept ashore, and an image of the boat hitting a pedestrian bridge went viral. When I arrived in Venice on November 21 (in preparation of the homecoming exhibition in Japan), the water had already receded and life in Venice was back to normal, although the flood had left traces throughout the city. The waiting platform at the water bus station close to the Giardini, the Biennale's main site, had been swept away, so that no boats could stop or leave here. In a restaurant nearby, I am handed the "Acqua Alta Special Menu" instead of the normal menu. Inquiring why I received a "special" menu, I am told that the flood had damaged some of the kitchen equipment and made it difficult to purchase certain ingredients. The menu on offer was therefor limited—warranting the term "special." I found this positive, almost joyful approach to the situation refreshing and even beautiful, considering a Japanese restaurant would have apologized profusely for their inability to offer their standard menu.

On the Biennale's final weekend, November 23 and 24, Venice experienced another flood. Standing in one of Venice's most famous landmarks, I found myself—though somewhat inappropriate given the circumstances—in agreement with John Ruskin's line, written more than 150 years ago, that "nothing can be more lovely or fantastic"[1] than the breathtaking beauty of a flooded St. Mark's Place. The tide rises twice a day, once in the morning and again at night; seeing Venice and its lights reflected in the water's mirror at night was an almost unreal sight.

1. John Ruskin, *The Stones of Venice, Volume 2*, The Project Gutenberg eBook, 379.

 People walking over the provisional gangway network of metal pipes and plywood placed on top of the floodwater, tourists in rubber boots merrily taking souvenir photographs of the submerged city, the cafes putting chairs and tables outside as always, the locals going about their day as if nothing unusual were going on, the seabirds caring little about where the divide between sea and land had shifted—beings of all kinds inhabit the same spaces at the same time, without interfering too much with one another, and not ignoring each other either. A seemingly unreal but nonetheless existing place. The beings that populate this space do not seem to suffer too much from the situation, nor do I detect any sense of sad determination. Their ability to accept such conditions as their new everyday reality without any difficulty surprises me, and I am reminded of a concept called heterotopia.

The nonhuman-inclusive heterotopia

What is a heterotopia in the first place? This concept, with its prefix "hetero," refers to a place that, unlike the non-existing ideal place of the "utopia," exists in a tangible "here," as a place inhabited by a number of heterogeneous beings or

things. Michel Foucault, the French philosopher behind the word, defined the term only vaguely, writing that "the heterotopias obviously take quite varied forms, and perhaps no one absolutely universal form of heterotopia would be found."[2] According to Foucault, a large variety of places or situations may constitute heterotopias—from concrete places like parks, cemeteries, evacuation shelters, brothels, prisons, sanatoriums, mental hospitals, museums and libraries to fuzzier space-times like honeymoon trips, dramas, weekly markets or ships. In line with Foucault's notion that the heterotopia has no definitive shape, in my interpretation heterotopias are spaces where an existing place changes or adapts according to arising needs or desires, such as during crisis situations, festivals and so on. A place can be absolutely indispensable for one person and completely invisible to another. And if the conditions change, the place may even cease being a heterotopia altogether.

Foucault located his heterotopias "in the minds of men, or, more precisely, in the gaps of their words, in the thickness of their stories, or even in that place–without–place of their dreams, the emptiness of their hearts"[3]—in other words in the interpersonal space. In addition, Foucault defined his heterotopias in "opposition to all other places," going so far as to call them "counter-spaces (*contre-espaces*)."[4] While I find inspiration in the heterotopia's characteristic to "juxtapose in a real place several places which, under normal circumstances, would be incompatible,"[5] it is my belief that, rather than heterotopias based on human-centered (anthropocentric) or dichotomic ideologies, the conditions of our age require soft, flexible, ambiguous heterotopias; places that enable a variety of different beings to tolerate one another. What I want to ask is, are flexible heterotopias—spaces that can readily react to complicated fluctuations and changes—possible in a world of vanishing absolute values?

In our project "Cosmo-Eggs," a collaboration of artists of different expertise and backgrounds, we explored the concept of a space in which various beings exist at the same time—in other words, a place of co-existence. I was yet to experience a flooded Venice back then and so was unaware of the strong connections between our project and the reality of the city in which it was exhibited. In the reactions of Venice's inhabitants, who are visited with certainty by the Acqua Alta once a year, I think I recognized a manifestation of the type of heterotopia we explored in "Cosmo-Eggs." Venice has been experiencing floods since the city's foundation, and yet, rather than enacting a drastic solution like raising the ground or relocating entirely, Venice's citizens simply accept the hardships that have been repeating in their city for centuries.[6] Were the city drastically restructured in order to prevent flooding, "all the peculiar character of the place and the people would be destroyed" (in Ruskin's words) and Venice turned into a city like any other; perhaps it is in awareness of this possibility that Venice's citizens prefer living together with recurring disaster, merely mitigating its effects through makeshift, bare-minimum counter-measures. These are, however, the precise conditions that allow heterotopias to emerge from daily life.

The fundamental idea of "Cosmo-Eggs" to presume changes and fluctuations and to react gently to its context was conceptualized as we created the project—heavily inspired by Gilles Clément's attitude to do "as much as possible with and as little as possible against"[7]—and eventually connected with the experiences I made in Venice.

How did we come to create the heterotopia-like character of "Cosmo-Eggs," a space where humans and nonhumans are able to coexist, away from anthropocentrism? The project began with *Tsunami Boulder*. This video piece by artist

2. Michel Foucault, "Of Other Spaces: Utopias and Heterotopias," (Jay Miskowiec trans.) *Diacritics* Vol. 16, No. 1, The Johns Hopkins University Press, 1986, 22–27.

3. Michel Foucault, "Les Hétérotopies (1966)," *LE CORPS UTOPIQUE - LES HÉTÉROTOPIES*, Éditions Lignes, 2019, 23. (original in French: "dans la tête des hommes, ou à vrai dire, dans l'interstice de leurs mots, dans l'épaisseur de leurs récits, ou encore dans le lieu sans lieu de leurs rêves, dans le vide de leurs cœurs.")

4. *Ibid.*, 24. (original in French: "Or, parmi tous ces lieux qui se distinguent les uns des autres, il y en a qui sont *absolument* différents: des lieux qui s'opposent à tous les autres, qui sont destinés en quelque sorte à les effacer, à les neutraliser ou à les purifier. Ce sont en quelque sorte des *contre-espaces*.")

5. *Ibid.*, 28. (original in French: "En général, l'hétérotopie a pour règle de juxtaposer en un lieu réel plusieurs espaces qui, normalement, seraient, devraient être incompatibles.")

6. The large-scale MOSE Project features series of mobile gates installed in three locations along the Adrian Sea intended to block the flow of sea water to protect the city from flooding. The name alludes to Moses, who parted the Red Sea in the Old Testament, is an acronym of "MOdulo Sperimentale Elettromeccanico."

7. Gilles Clément, *"The Planetary Garden" and Other Writings* (Sandra Morris, trans.), Penn State University Press, 2015.

Motoyuki Shitamichi features tsunami boulders in Okinawa swept ashore from the depths of the sea. These boulders function as unique ecosystems where different beings—people, plants, migratory birds, bugs and so on—exist together simultaneously; in other words, the boulders themselves are places of coexistence. As if in reaction to Shitamichi's videos, composer Taro Yasuno found inspiration in the chirps and tweets of the birds living in the vicinity of the tsunami boulders to create his automated recorder performance piece *COMPOSITION FOR COSMO-EGGS "Singing Bird Generator."* His *Zombie Music* series made a fascinating journey from highlighting the presence (or absence) of humans towards focusing on the relationship between machines and beings, humans included. Anthropologist Toshiaki Ishikura wrote a mythological story for this exhibition in which multiple existing "births" intersect and a new ecology of coexistence is explored. Through his interactive intervention in the architectural space of the Japan Pavilion, architect Fuminori Nousaku then allowed these disparate works to exist together in the same space. Although the artworks all exist individually and on their own terms, there are certain moments when they appear to harmonize, and a strange new kind of world emerges—a heterotopia.

In order to express this momentary heterotopia (which presupposes a delicate balance), we focused on immediate practices: the large screens displaying the *Tsunami Boulder* videos were made mobile; air, that vital supporter of all kinds of life, was continuously blown through industrially produced materials like vinyl balloons and plastic tubes to make the music play; Ishikura's text was engraved, letter by letter, on the walls of the exhibition space, thereby embodying and fixating the story. Everything was realized as encounters and relations between objects. The fact that almost all these objects can be moved at any time is an expression both of this approach and of the experimental nature of our project.

Incidentally, we noticed a seabird nest on the roof of the Japan Pavilion shortly before the opening of the Biennale.[8] Half a year earlier, when I had visited in preparation of the exhibition, I had already discovered a seabird nest on the roof, and I was ecstatic to discover that another seabird had begun nesting and raising its young here. In the exhibition space below, birds were nesting on top of tsunami boulders in the videos. The walls were covered in a story that spoke of islands being born from eggs, and the room was filled with the chirps and cries of seabirds from Okinawa, imitated by a mechanical recorder performance, all the while, a few meters higher, on the roof of the same building, seabirds built their nest, raised their young, sang their songs.

Then, shortly after countless people had visited the pavilion and read Ishikura's mythological story about flood waves and the birth of the world, Venice was visited by the Acqua Alta that submerged its streets in sea water. Strange situations emerged in which the world of art and the world of our own blended with each other—another appearance of a heterotopia.

Co-diverse collaboration and sympoiesis

In an essay published in the catalogue accompanying the "Cosmo-Eggs" exhibition at the Venice Biennale, I wrote about the project's pursuit of an "ecology of co-existence," inspired by Félix Guattari's "three ecologies" and "ecosophy," as well as the process-focused practice of artists of different expertise collaborating with each other. One important topic of the project was the generation of a framework that would produce fresh experiences—"creating a way of creating." As part of this concrete experiment, we attempted to realize a collaboration/

8. I have shared this episode with visitors to the Japan Pavilion during my opening speech in Venice. Shortly after the Biennale had ended, Toshiaki Ishikura wrote about the same episode in an essay published in *Tagui* magazine vol. 2 (Akishobo Publishing, 2020). Another peculiar intersection.

cooperation of various, different artists, including me as the curator.

Collaborations that go beyond the confines of specific fields or expertise have been discussed in countless places in recent years, and art collectives and collective practices have again become the focus of much attention. Of course, such practices had already been attempted countless times in the past, and "multi-disciplinary" has become so established a term that it could be called worn-out. Why, then, is so much importance placed on "acting together" (in collectives or groups) and to establish relationships with others, especially with nonhumans?

Here, I would like to introduce the concept of "sympoiesis," a term often used by Donna Haraway, a scholar and science historian whose ideas have garnered a lot of attention in the field of arts in recent years. Roughly summarized, Haraway points out that our societies are "compost, not posthuman."[9] The idea of compost, whose etymology lies in the word for "something put together," resonates perfectly with our project and its goals (being with others and being a part of something else), and—in as much as it concerns not only a coexistence of humans but nonhumans as well—is very close to the ecological thought. Above all, Haraway's "sympoiesis" is rich with suggestions for the future of the collective—she stresses that the word expresses a concept invaluable for the possibility of living together and creating together on our planet in the future. Its Greek root "poiesis" means creating something that has not previously existed. In contrast to "autopoiesis"—creation by and from the self (e.g., cells and tissue)—Haraway deliberately chooses the prefix "sym-" ("together"); in Haraway's own words, "sympoiesis" can be understood as "a word proper to complex, dynamic, responsive, situated, historical systems. It is a word for worlding-with, in company. Sympoiesis enfolds autopoiesis and generatively unfurls and extends it."[10] Originally, I used the label "co-diverse collaboration" to describe our project but I believe that Haraway's sympoiesis, or "making with," could be an apt choice as well. Last year, I participated in a two–week workshop in Mexico[11] that focused on topics such as "decolonization" or the "ecology of knowledge." One of the books assigned for the workshop was Haraway's *Staying with the Trouble*, and the syllabus included a screening of the documentary film *Donna Haraway: Story Telling for Earthly Survival* (dir. Fabrizio Terranova, 2016). While the workshop's theme seemed enormous in scale on first sight, the concrete practices focused on urgent tasks on a personal level. Haraway's texts and words develop ideas based on the individual, and they inspired me greatly.

The method of co-diverse collaboration does not mean everyone joining their efforts to create one single thing, but an overlapping of individual, singular tasks that take place on their own. The process is extremely important: our collaboration involves creating an environment where everyone's practices can be shared, or where the interactions with others' practices overlap in countless directions, and that allows an existing–together in the same time and space. It is a practice based on "recognizing, and trying not to destroy too much,"[12] an approach that resonates deeply with the "ambient poetics"[13] of philosopher Timothy Morton. It is not based on a mutual recognition but an existing–simultaneously regardless of each other's intentions, in a relationship that echoes an ecology. I believe this state is what co-diverse collaboration—or sympoiesis—is about.

Difficult futures have been predicted and imagined by countless artists and thinkers in the past, George Orwell being one famous example. However, at present our society has come to face such difficult and complicated conditions that "dystopia–like" may be an understatement. The era of clear, dichotomic contrasts is self-evidently over, and people have begun to realize that the contin-

9. Donna Haraway, *Staying with the Trouble*, Duke University Press, 2016, 97.

10. Haraway, *Ibid.*, 58.

11. A workshop called "October School," held once a year for about two weeks by an international network of art universities. The 2019 edition was held in Mexico City and featured students and professors from six universities (Zurich, Delhi, Mexico City, Quito (Ecuador), San Jose (Costa Rica) and Akita (Japan)).

12. Masatake Shinohara, *Fukususei no ecology* [The ecology of the multiplicity], Ibunsha, 2016, 31.

13. Timothy Morton, *Ecology without Nature – Rethinking Environmental Aesthetics*, Harvard University Press, 2007.

uation of anthropocentric philosophies will spell self-extinction in the near future. In these circumstances, there is no choice but to accept our difficult conditions, orient ourselves in reality and—despite a sense of resignation—respond in positive ways, rather than establishing antagonistic or abrasive relationships. And that is precisely why, rather than a collaboration focused on creating one single thing together, we aimed to create a space that allows for multiple individual things to exist on their own terms at the same time.

Reproduction as examination

From the closed–competition stage onwards, it was communicated that the Venice Biennale Japan Pavilion exhibition would also be shown in Japan in the form of a homecoming exhibition at the Artizon museum.[14] Our exhibition in Venice was a site-specific installation that reacted to the specific characteristics of the Japan Pavilion's architecture—relying both on the artworks and their context—to create a physical experience with words, video, music and space. As a consequence, recreating the exact exhibition within the different architecture of the Artizon is impossible; the new location necessitates a reconstruction of the Venice Biennale exhibition that responds to the unique conditions of its new site.

There was a dispute whether the Artizon exhibition should be experience-focused and reconstruct the Japan Pavilion exhibition's individual elements within the new exhibition site, or if it should be a documentary exhibition functioning as an archive to investigate the Japan Pavilion exhibition. Following a discussion with all team members, and with the intention to re-evaluate the precondition of a scheduled homecoming exhibition, we decided to record and examine exhibition at the Japan Pavilion. From a somewhat removed position, we would explore what kind of project "Cosmo-Eggs" is and what kind of place the Venice Biennale.

As the discussion became more concrete, Motoyuki Shitamichi proposed the idea of reproducing the space of the Japan Pavilion exhibition itself, as–is, for the homecoming exhibition. However, the exhibition space at the Artizon includes a large atrium at its center, rendering a life-size recreation impossible; in the end, we decided to reproduce the Japan Pavilion at 90% of its original size.[15] Inside this exhibition space, the individual pieces—the *Tsunami Boulder* videos, Yasuno's *COMPOSITION FOR COSMO-EGGS "Singing Bird Generator"* piece, Ishikura's mythological story carved onto the walls by hand—are set up as they were in the Japanese Pavilion. However, none of the original materials of the Japan Pavilion architecture are used at all. Instead, the marble floor, the concrete pillars and so forth of the Japan Pavilion exhibition are reproduced, in abstracted form, using plywood; viewed from the outside, the plywood is left naked and unhidden, like the backside of a painted theater backdrop. A blank space emerges between the reproduced exhibition space and the walls of the Artizon exhibition room in which it is located; this space is used to exhibit elements that reflect the project as a whole—artist information, concepts, keywords, prototypes and documents by the artists related to their research during the artworks' creation processes, as well as additional artpieces created through experiences made during the Biennale exhibition.

Considering its limiting conditions, can this homecoming exhibition actually be called a reproduction? Here I would like to insert a short quote on reproduction and installation by Boris Groys. Groys developed his theories on original and copy in the context of art installations following a close reading of Walter

14. Still known as the Bridgestone Museum during the proposal stage. The new name was announced on September 5, 2018, while the museum was still being renovated, and officially adopted on July 1, 2019.

15. Reproductions of past exhibitions have been attempted before, for example Germano Celant's "When Attitudes Become Form: Bern 1969 / Venice 2013" held in 2013 at the Fondazione Prada, which tries to reconstruct and reproduce Harald Szeemann's influential 1969 show "Live In Your Head: When Attitudes Become Form" at Kunsthalle Bern, or "Re: play 1972/2015–Restaging 'Expression in Film '72'" (the National Museum of Modern Art, Tokyo, 2015), a reproduction of an exhibition held in 1972 at the Kyoto Municipal Museum of Art. The latter is discussed in the conversation between Daishiro Mori and Yoshihisa Tanaka also included in this publication (only available in Japanese).

Benjamin's famous text on the reproducibility of art:

"In the installation the documentation gains a site—the here and now of a historical event. (…) If reproduction makes copies out of originals, installation makes originals out of copies. That means: The fate of modern and contemporary art can by no means be reduced to the 'loss of aura.' Rather, (post)modernity enacts a complex play of removing from sites and placing in (new) sites, of deterritorialization and reterritorialization, of removing aura and restoring aura. What distinguishes the modern age from earlier periods in this is simply the fact that the originality of a modern work is not determined by its material nature but by its aura, by its context, by its historical site."[16]

16. Boris Groys, *Art Power*, MIT Press, 2008, 71.

At the Artizon, the space of the Japan Pavilion is recreated in a makeshift manner, but (as also mentioned in a conversation included in this publication) the "Cosmo-Eggs" exhibition was conceptionalized to be mobile, able to adapt and change according to its context. The participants are almost exactly the same, and so the Japan Pavilion exhibition is not required to function as a definitive reference point. The Artizon exhibition is not merely the "original" exhibition shrunk down to 90% of its original size (for one, individual objects of the Japan Pavilion exhibition are featured at 100% of their original size); it is far from a faithful recreation in multiple aspects—wall joints originally invisible at the Japan Pavilion exhibition are bluntly on display in the recreated version, for example. This approach simply would not be possible with an exhibition by individual artists (or by a group sharing a singular world-view or goal). This method is possible precisely because we are a temporary collective of individuals, each with their own world-view. The portability of "Cosmo-Eggs" is made possible thanks to the mutual tolerance and lenience that we experienced during the project's time in Venice.

The exhibition at the Artizon fulfills a double role, insofar as it is within the territory of being a "document" of the Japan Pavilion exhibition in Venice as well as being a genuine art experience that is unique to the Artizon. Following Groys' thought, could we say that the exhibition—as an installation placed into the new frame of the "Artizon homecoming exhibition"—becomes a unique, new site, "defined by its aura, context, history?" By relocating the exhibition into a new, different context, the necessary "here, now" is a given, thanks to the new, different ambience of the Artizon's exhibition space. This homecoming exhibition could also be seen as a re-shuffle of the time it spent in Venice, in its new location in Tokyo.

A plurality of time axes

Each part of this exhibition follows its own individual cycle or loop, in a simultaneous coexistence of multiple diverging time axes: the *Tsunami Boulder* videos each loop at their own specific intervals; Taro Yasuno's music repeats after an interval of about a week, but the composition has no specific start or end—as long as the airflow necessary to play the instruments is provided, the piece continues in perpetuum; Ishikura's mythological story suggests a deep time that has been continuing since ancient times, taking us on a journey into a past before the birth of humans. And then there are the visitors to the exhibition, who explore the exhibition space without prescribed paths, experiencing the space around the circular balloon at the center, surrounded by video screens and text and music, according to their own individual time axes. In contrast to other media (e.g. music, performance or video pieces) that unfold along a singular predefined time

axis, the artworks of "Cosmo-Eggs," with their individual time axes, harmonize and are experienced selectively through the visitors. The actual experience of "Cosmo-Eggs" is decided by the independent actions of its audience.[17]

This is an opposition towards singular philosophies that focus on economic development as their only index regardless of the emerging limits of capitalist society, and a doubtful questioning of anthropocentrism or dualistic world-views (i.e., nature/humans). Inspired by the "importance of directing thought at something other than humans"[18] mentioned by Masatake Shinohara (himself inspired by Timothy Morton), "Cosmo-Eggs" is an experiment in creating a space where "the gentle sensuality, born when dualistic views are dissolved by the poetic mental state of ambience, which understands us as being part of nature"[19] can be experienced in actuality.

In this world, with its spreading divides and deepening trenches, I find hope in Timothy Morton's affirmative stance towards this highly ambiguous state he calls ambience. His philosophy, which hints at "a social space in which humans care about nonhumans and nonhumans about humans,"[20] might be considered weak or unstable by some. But even so, in my opinion it will be better to accept weakness and futility and continue on a path of negotiation and compromise, rather than blindly fighting ahead as if some kind of victory awaited us. That is exactly why we need the conditions necessary to allow "a violentless acceptance of more ambiguity, and an accepting of other lifeforms; a more pacifist coexistence, without causing harm."[21]

I tried to express this in the form of a heterotopia generated by the simultaneous coexistence of completely different forms of expression, each existing on its own individual time axis. That is what these two exhibitions, and the collective, attempt to achieve. Rather than expressing a rift or a strong disorder, they try to express non-destruction via a calm, sensitive situation kept stable through subtle and delicate balances. Coexistence and multiple time axes require an affirmation (to an extreme degree) of fluidity, and an acceptance of an unstableness and a discrepancy that would otherwise have been excluded. It represents a method to explore the interrelationships of an inevitable future ecological age in which "people grow aware of their delicate relationship and coexistence with nonhumans, and wake up to this new reality."[22] It is my wish that "Cosmo-Eggs" will become an open space for the heterotopias we require.

Hiroyuki Hattori
Hiroyuki Hattori (born 1978 in Aichi Prefecture, Japan) is an independent curator. Following his graduation in architecture from the Waseda University Graduate School in 2006, Hattori spent the next ten years curating at two major art centers, with a focus on their respective artist-in-residence programs. In addition to his involvement in the residential artists' research and production processes, Hattori also worked on various projects. In recent years, he has been teaching arts management, curating and project design in a practical approach at Akita University of Art while also directing and creating program for Art Lab AICHI. In his role as a curator, he has been involved in the collaborative exhibitions "Going Away Closer" (Centro de Arte Contemporáneo, Havana, Cuba, 2018); "ESCAPE from the SEA" (National Museum of Malaysia, Art Printing Works, Kuala Lumpur, Malaysia, 2017); "Homo Faber: A Rainbow Caravan" at the Aichi Triennale 2016 (Aichi Prefectural Museum of Art and Nagoya City Art Museum as well as within the cities of Nagoya, Okazaki and Toyohashi, Aichi, Japan, 2016); "SURVIVE – Time Hoppers on the Earth" at the Towada Oirase Arts Festival (Towada Art Center, Oirase Area, Aomori, Japan, 2013); "MEDIA/ ART KITCHEN" (Jakarta, Kuala Lumpur, Manira, Bankok, Aomori; 2013–2014) and more. Hattori is the curator of "Cosmo-Eggs," the exhibition of the Japan Pavilion at the 58th International Art Exhibition, La Biennale di Venezia in 2019.

17. Taro Yasuno shares his ideas on "exhibiting music" in his discussion also included in this publication. (only available in Japanese)

18. Shinohara, op.cit., 25–26. (original in Japanese: "人間ならざるものへと思考を向けていくことの大切さ")

19. Ibid., 68. (original in Japanese: "アンビエンスという詩的な意識状態が二元論を崩すときにそこに生じさせる、自分たちをその一部分として含みこむ世界への穏やかな感覚")

20. "Timothy Morton Interview 2016," Ibid., 286. (original in Japanese: "人間存在が人間ならざる存在を気遣い、そして人間ならざる存在が人間存在を気遣うような、そういう社会空間")

21. Ibid., 302. (original in Japanese: "もっと曖昧なものを非暴力的に許し、他の生命形態が入り込むのを許すものになっていく。傷つけたりせず、もっと非暴力的な共存")

22. Ibid., 253. (original in Japanese: "人びとが、人間ならざる存在との密接な関係および共存を意識化し、その現実性に目覚める")

ヴェネチア・ビエンナーレ日本館と石橋正二郎

田所夏子（公益財団法人石橋財団アーティゾン美術館学芸員）

　国際的な芸術活動の場において、日本の歴史ある情熱的な現代美術を世界に向けて紹介することは、極めて意義深いことである。…芸術の羽ばたきを抑えることは、何者にも出来ない。そして、このような芸術の国際的な発展の場に参加できることは、我々にとって最大の幸せである。
　　　　　　　——石橋正二郎による1956年の日本館カタログ序文より[1]

1. 石橋正二郎「序文」『Les artiztes japonais et leurs oeuvres』（日本館カタログ）1956年。日本語訳は、国際交流基金、毎日新聞社編著『ヴェネチア・ビエンナーレ——日本参加の40年』国際交流基金、1995年、62頁。

　ヴェネチア・ビエンナーレ日本館[fig.1]は、ブリヂストン美術館（現アーティゾン美術館）の創設者である石橋正二郎（1889-1976）が建設資金を寄贈し、1956年、建築家吉阪隆正の設計により竣工した。ヴェネチア・ビエンナーレ国際美術展は、イタリアのヴェネチアを舞台に2年に1度開催される展覧会で、1895年から120年以上の歴史を積み重ねている。世界各地で開催されている国際美術展のなかで最も歴史が古く、今なお大きな影響力を持つものである。ヴェネチア本島の東端カステッロ地区ジャルディーニ内にあるヴェネチア・ビエンナーレの本会場では、ビエンナーレ当局による特別展が開催され、周囲に点在する各国のパビリオンではそれぞれ自国の作家作品を展示紹介している。

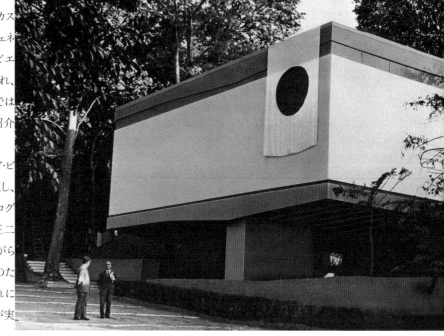

fig.1. ヴェネチア・ビエンナーレ日本館、1956年

　冒頭の引用は、このヴェネチア・ビエンナーレのための日本館が完成し、最初の展示に際し刊行されたカタログに寄せた正二郎の言葉である。正二郎は、これまで建設を切望されながらも資金調達に難航していた日本館のため、建設費の寄付を申し出た。これによって1956年6月に、日本館建設が実現し開館したのであった。

　福岡県久留米市に生まれた石橋正二郎は、家業の仕立物業を継ぎ地下足袋を考案し成功した。1931年にはブリッヂストンタイヤ株式会社（現在の株式会社ブリヂストン）を設立し、初の国産タイヤの製造により自動車工業の発展に大きく貢献した。一方で、青木繁や坂本繁二郎といった同郷の画家の作品をはじめ、モネやルノワール、セザンヌといった西洋美術のコレクターとしても知られている[2]。そして1952年に東京の京橋にブリヂストン美術館を、1956年に福岡県久留米市に石橋美術館（現在の久留米市美術館）を創設し、自らのコレクションを広く一般に公開した。それは「世の人々の楽しみと幸福の為に」という理念に基づく社会貢献

2. 以下の参考文献に詳しい。『コレクター石橋正二郎』展図録、ブリヂストン美術館、2002年／宮崎克己『西洋美術の到来』日本経済新聞出版社、2007年／『PASSION——石橋正二郎生誕120年を記念して』展図録、石橋美術館、2009年など。

を目的としたものでもあった。正二郎が1956年に設立した石橋財団（現在の公益財団法人石橋財団）は、先の正二郎の言葉を基本理念に、様々な文化事業や社会貢献に取り組んでいる。

　そして石橋財団は、2015年からはじまったブリヂストン美術館の建て替え工事を機に館名を新たにし、2020年1月にアーティゾン美術館が開館した。その開館初年度の試みとして、歴史的に関わりの深いヴェネチア・ビエンナーレ日本館の活動を、日本国内にも紹介すべく帰国展を開催することとなった。そこで本稿では、石橋正二郎が日本館の建設費を寄贈するに至った経緯と、完成した日本館の評価、建築家の思いをご紹介したい。

日本館建設の夢

日本が初めて公式に参加したのは、1952年のことである[3]。当時日本は自国のパビリオンを持っておらず、中央館の一室を間借りして出品作品を展示した。読売新聞社が主催者として作品輸送のための費用を負担し、日本画と洋画から合計11名の画家が選出された[4]。梅原龍三郎、安井曾太郎や横山大観といった、当時の日本画壇を代表する画家たちがそれぞれ1〜3点ずつ出品したが、現地では思うほどの反響は得られなかった。その原因として、バザー式に広く公平に日本画壇の大家を紹介する展示方法ではなく、少数の作家に絞って印象を強めるような展示効果を狙うべきであった、という批評が多く出されている[5]。また、このとき代表（コミッショナー）を務めた梅原龍三郎は、反省の意もこめつつ「多くの国はパビイオンと称してそれぞれ独自の陳列館をもつてゐる」[6]と、自国のパビリオンを持つ必要性をやんわりと指摘している。

　このとき陳列委員として現地に派遣された画家の益田義信は、ビエンナーレ当局から、もし日本にパビリオン建設の希望があるなら敷地を提供するという話を聞き、当時役員を務めていた日本美術家連盟に報告を入れている。この報告をきっかけに、日本美術家連盟は日本館建設に向け動き出すこととなった。早速ビエンナーレの翌年、1953年に国際文化振興会（国際交流基金の母体となった外務省の外郭団体）を通して当時首相を務めていた吉田茂の説得にあたった。しかし、このときは首相の賛同を得て外務省が予算要求の準備までしたものの、実現には至らなかった。さらに1954年3月には、ビエンナーレ当局から日本に提供する予定であった敷地はベネズエラに譲るが、建設の意志があるのであれば別の敷地を用意するとの連絡が入った。同時に、当局から提供できる最後の土地であることも申し添えられていた。美術家連盟はさらに政府や各方面に働きかけようとするも、ちょうど同時期に松方幸次郎の美術品コレクションをフランスから日本に返還させるための美術館（現在の国立西洋美術館）を建設するという大きな出来事と重なった。松方コレクションのための美術館建設費に巨額の民間募金が募集され、日本館建設のためにさらなる民間募金を集めることは困難となってしまった。

　こうして1954年の第27回展では、引き続き中央館の一部を間借りすることとなったが、自国のパビリオン建設の必要性を訴える声はいっそう高まっていった。現地を視察した画家の長谷川路可は、世界各国が自国のパビリオンに現代美

3. 1897年の第2回展に日本の美術工芸の大量展示が行われている。また、1924年、1928年、1930年にも本部企画の中央館で日本人作家の作品が展示された。

4. 梅原龍三郎、鏑木清方、川口軌外、小林古径、徳岡神泉、福沢一郎、福田平八郎、安井曾太郎、山本丘人、横山大観、吉岡堅二の計11名。

5. 当時の代表的な論評については以下にまとめられている。国際交流基金、毎日新聞社編著、前掲書、1995年、54頁。

6. 梅原龍三郎「ベニスのビエナレーに日本館を」『読売新聞』1953年9月3日（梅原龍三郎『天衣無縫』求龍堂、1984年、215-217頁）。

術を展示し、華やかに宣伝するヴェネチア・ビエンナーレという舞台で、「何といっても陳列館を持たない日本はみじめである」と嘆いている[7]。さらに長谷川は続けて、フランスの批評家レイモン・コニアやビエンナーレ書記長パルッキーニらの名前をあげ、国際的にも日本館建設の声が挙がっていることを紹介し、政府や美術界に真剣に考えるよう訴えた。

　ジャーナリズムの後押しもあって、翌1955年9月、ついに政府から300万円の予算が認められ、残る費用約2,000万円を民間で資金調達することとなった。この最大の難関を一挙に解決したのが、石橋正二郎であった。日本館建設資金の募金運動の船頭役であった藤山愛一郎とともに、美術家連盟が正二郎を訪ね協力を懇請したところ、正二郎は理解を示し、翌月10月に全額寄付することを正式決定したのである。正二郎による日本館の建設費寄贈を受け、美術家連盟は次のような謝意を表明した。

　　かねてわれわれが熱心な希望をもち、困難な努力をつづけてきたヴェニス日本館建設の資金問題は、石橋正二郎氏の美挙によつて一気に解決し、宿望がここに実現された。これは美術家一同の感銘にたえないところである。本連盟は、石橋氏の美術に対する深い愛情と理解とに心からの敬意を表するとともに、日本の美術家に永く記憶さるべきこの功績に対し、連盟委員会の決議をもつて、深甚の感謝を表名する[8]。

開館当初、ブリヂストン美術館は日本初の外国人彫刻家の個展「ザツキン新作展覧会」(1954)の開催や、「現代アメリカ画家小品展」(1954)、「現代イタリア美術展」(1955)、「世界現代芸術展」(1957)などを開催し、積極的に世界の現代美術を国内に紹介していた。そのため、正二郎が日本の現代美術を世界に発信する場として日本館の建設に興味を持ったのは、ごく自然なことであっただろう。文化の発信や交流に対する正二郎の意志が、日本館建設費の寄贈を決意させたのである。

　こうして日本館は無事に竣工し、正二郎は1956年6月に開会式やレセプションの主催者代表として現地に赴いた。そのときの回想を以下に紹介する。

　　六月一〇日ヴェニス到着、一一日いよいよ開館日を迎え、朝早く宿舎のダニエル・ホテルよりモーターボートにてヴェニス公園に向った。新装成れる日本館は堂々とした建築でその大壁には日の丸の国旗が翩翻として輝き、世界各国の美術館の建ちならぶ中でも他を圧するように異彩を放っているのを見て何ともいえぬ嬉しさを感じた[9]。

正二郎自身は、日本館の建設費寄贈についてあまり多くを語ってはいない。しかしこの回想文からは、正二郎の心に灯った静かな感動が感じられる。他国を圧倒するかのような堂々たる日本館の佇まいを目にし、何ともいえぬ喜びと希望を感じていたのだろう[fig.2]。

7. 長谷川路可「世界美術の祭典ビエンナーレ——欲しい日本館」『読売新聞』1954年7月7日。

8.「石橋正二郎氏に対する感謝の決議」『日本美術家連盟ニュース』第56号、1955年12月、1頁。

9. 石橋正二郎「ヴェニス・ビエンナーレ日本館寄付」『私の歩み』私家版、1962年、229頁。

fig.2. 日本館での石橋正二郎、1956年

1956年、日本館の評判

日本館での最初の展示は、代表に石橋正二郎、富永惣一、伊原宇三郎が就任した。出品作家は、須田国太郎（1891-1961）、山本豊市（1899-1987）、山口長男（1902-1983）、棟方志功（1903-1975）、脇田和（1908-2005）、植木茂（1913-1984）の6名であった。そのうち山口長男と脇田和、棟方志功、植木茂の4名は前年開催のサンパウロ・ビエンナーレにも選出され、出品している。選考は作家代表と評論家代表とで合同委員会が組織され、検討された。まず両者から出された候補者で意見の一致した須田、山口、脇田が決まり、さらに前年のサンパウロ・ビエンナーレで国際的な評価を得ていた棟方を版画代表として選出し、彫刻については乾漆の山本と、抽象彫刻の代表として植木が選ばれた。選考の経緯や作家の顔ぶれからは、日本を代表する作家であること、近年国際的な評価を得ていること、そして日本における抽象表現のパイオニアであることなどが、その選考の基準となっていることがわかる。4つの壁で仕切られた展示室内に、須田、山口、棟方、脇田の作品が作家毎に壁面展示され、部屋の中心に山本の乾漆彫刻が展示された[fig.3-6]。植木の抽象彫刻は、一階のピロティに配置されていた。

　この年の日本館の展示方法には、戦後初めて参加した1952年の第26回展での反省が活かされていた。当時代表を務めていた梅原龍三郎は、日本画壇を紹介する意図をもって日本画と洋画の作家11名を選出し、一作家あたりの出品点数を抑制した。しかしヴェネチア・ビエンナーレはいわば美術界のオリンピックのようなもので、「各国が現代のチャンピオン作家を送って覇を競う」[10]場であったために、日本の展示はかえって印象を薄めてしまったようである。そのため、次の第27回展（1954）では、坂本繁二郎（1882-1969）と岡本太郎（1911-1996）の2名が選出された。この作家選定について、代表を務めた土方定一は「今日の日本美術の最も偉大な画家のひとり、大家のひとり」としての坂本と、「戦後の日本で活躍している前衛画家たちの中で、最も期待されている新星」としての岡本が、明瞭な対照を示しているが故、と説明している[11]。

　坂本と岡本という対照的な2作家に絞り込んだ展示方法は、前回よりも好評を得ることに成功し、用意していたパンフレットがたちまち不足したり、見本に持っていった岡本太郎の画集もひっぱりだこであったという[12]。また、岡本の作品の前では割合に多くの人が立ち止まるが、すぐ立ち去り、坂本の作品は見ずに通り過ぎる人もいるが、立ち止まった人は割に長く見ていったという報告もある[13]。土方自身、「一昨年のバザー式展示よりもはるかに効果を持っていると確信した」[14]と手応えを感じていた。当館が所蔵する坂本の代表作《帽子を持てる女》、《放牧三馬》[fig.7, 8]は、このときの出品作である。第27回展は、展示方法において次回につながるような手応えを得ることができただけでなく、日本館建設の実現に向けた大きな布石となったことだろう。

　こうして満を持して準備された第28回ヴェネチア・

10. 益田義信「ヴェニス・ビエンナーレ展に参加して」『現代の眼』No.16、近代美術協会、1956年3月号。

11. 土方定一「序文」『Les Artistes Japonais, Hanjiro Sakamoto et Taro Okamoto』（日本室カタログ）原文はフランス語。日本語訳は、国際交流基金、毎日新聞社編著、前掲書、56頁。

12. 長谷川、前掲記事。

13. 吉田遠志「ビエンナーレを観る」『美術手帖』1954年10月号、美術出版社、1954年、83頁。

14. 土方定一「ベニスの国際美術展」『毎日新聞』1954年7月3日。

左＝fig.7. 坂本繁二郎《帽子を持てる女》1923年、油彩・カンヴァス、石橋財団アーティゾン美術館

右＝fig.8. 坂本繁二郎《放牧三馬》1932年、油彩・カンヴァス、石橋財団アーティゾン美術館

ビエンナーレの日本館は、建築だけでなく、出品作品でも評価を得ることとなった。なかでも棟方志功はサンパウロ・ビエンナーレに続き、ヴェネチア・ビエンナーレでも版画部門のグランプリを受賞する快挙を成し遂げた。また、脇田和は審査委員会で票を得て、日本としては初めて作品2点が会場で売約となった。代表を務めた富永惣一は、棟方の受賞について次のように語っている。

　しかし、なんという喜びの瞬間であったろう。日本の芸術的努力が世界衆目の前に決定的な推称を博したこの情景を心をこめて故国に知らせたいと思う。国際的貢献を立派に果たした日本の芸術的資質を棟方個人としてばかりでなく、日本全体の明るい希望として伝えたいのである[15]。

15. 富永惣一「ヴェニス・ビエンナーレ展から」『朝日新聞』1956年6月29日。

のちに棟方は、日本館の建設寄贈に感謝し、正二郎に宛てた謝意とともに《工楽両妃の柵》(1960年に受入)を当館に寄贈している[fig.9, 10]。また、山口長男からは《累形》[fig.11](1958年に受入)を、山本豊市からは《若い女》[fig.12](1959年に受入)が当館に寄贈され、須田国太郎からは、まさに日本館に出品した13点のなかから《楢原風景》[fig.13]（ゆすはら）(1958年に受入)が寄贈された。

左＝fig.9. 棟方志功《工楽両妃の柵》
1960年、木版・紙、
石橋財団アーティゾン美術館

右＝fig.10. 棟方志功《工楽両妃の柵》
付属の短冊

建築家吉阪隆正と日本館について

ヴェネチア・ビエンナーレ日本館は、建築家吉阪隆正によって設計された。吉阪は早稲田大学理工学部建築学科を卒業後、1950年にフランスへ渡り2年間ル・コルビュジエのアトリエに学んだ。帰国後、1954年に吉阪研究室(64年にU研究室と改組)を創設し、日仏会館(1995年に建て替えられ、現存せず)やアテネ・フランセなどを設計した。ル・コルビュジエの3人の日本人の弟子(前川國男、坂倉準三、吉阪隆正)のひとりで、戦後日本のモダニズム建築を代表する建築家である。

　日本館建設のための仮設計図が依頼されたのは1953年頃で、当時吉阪はまだ建築家として歩みはじめたばかりであった。日本館の建設が現実化する以前の段階であり、仮設計図はあくまでも寄付金募集のために、使い勝手よりも見た目を重視して作成された。しかし事態が本格的に動き出し、正式に吉阪が実施設計を任されてからは、すべてを白紙に戻して「金のためでなく、建築のために再び設計する」ことを追求した[16]。吉阪は1955年の年末から年明けにかけて現地に赴き、詳細に地形、環境などを調査しビエンナーレ当局と打合せを行った。こうしてル・コルビュジエの影響を感じさせる近代的な日本館が構想され、最終設計が完成した。

　日本館は高さ約3メートルのピロティの上に、白い外壁に囲われた約15メートル四方の展示室がのせられている。展示室内部は4つの衝立状の壁で仕切られ、床は白と黒の大理石で幾何学模様が描かれている。この個性的な床について吉阪は「観賞の邪魔にならずに親しみを与える絵画的あつかいのできるのは、この床だけ」だとし、幾何学模様についてはサンマルコ寺院などのモザイクの床を参考にしたと述べている[17]。部屋の中央には、ピロティを見下ろす小さな覗き窓

16. 吉阪隆正「ヴェニス日本館の構想」『芸術新潮』第7巻1号、1956年a、200-202頁。

17. 吉阪隆正、U研究室作『吉阪隆正＋U研究室ヴェネチア・ビエンナーレ日本館』建築資料研究社、2017年、36頁。

上＝fig.11. 山口長男《累形》1958年、
油彩・板、石橋財団アーティゾン美術館

中＝fig.12. 山本豊市《若い女》1956年、
乾漆、石橋財団アーティゾン美術館

下＝fig.13. 須田国太郎《橿原風景》
1955年、油彩・カンヴァス、
石橋財団アーティゾン美術館

のような吹き抜けが設けられた。天井からは中央のトップライトと、無数の丸いガラスブロックによってやわらかな自然光が採り入れられた。当初吉阪が日本館建設委員会に計画模型を提出した際、ほとんどの委員から日本的でないといって反対されたという[18]。日本風の石灯籠でもあるような日本館を建てようという意見も出るなか、吉阪は新しい様式でも日本的な感じは出せると主張し、その信念を貫いた。吉阪自身は、設計の意図を次のように解説している。

> 今度のヴェニスの日本館の設計に当つても、私は日本的などということに拘らず世界を相手として何か一つの提案をなし得れば、結果的には私の血が日本的な方向へ纏めさせてしまうだろうと想像した[19]。

また、吉阪は近隣の他国パビリオンとのバランスも意識していたようだ。現代的な合理主義的建築のスイス館や、フランク・ロイド・ライトの影響を感じさせるベネズエラ館（ヴェネチア出身の建築家カルロ・スカルパの設計）と並んで、ル・コルビュジエ風の日本館が建っていることに、現代建築の断面を見ることができるとも述べている。

1956年3月半ばから6月半ばまでという短期間の工事で日本館は完成した。こうして竣工した日本館はその年のビエンナーレの話題となり、その建築は高く評価された。美術批評家のミシェル・タピエは「今年のヴェニスのビエンナーレに於ける新しい日本館とその庭は開会式の数多い披露行事の中では特筆すべき出来事の一つであった。建築家吉阪氏が今日的な力づよさの一特色を堂々と示したことをまずよろこびたい」[20]と評している。

また、「日本がなかゝゝ建てない、それがやつと建てることになつたのだから多分小さな木造だろうと想像していたが、鉄筋のこんなすばらしいものを建てたので肝をつぶしてしまつた。これは一に日本の政治的経済的底力の大とこれからますます伸びて行く発展性とを如実に示したものだ」[21]という声もあった。日本館建築の評判は、日本の政治経済の評価にまでつながり大きな成功を収めたと言えるだろう。吉阪にとっても渾身の作品であり、疑いなく代表作となったのである。

一方で、展示室としての日本館にはいくつかの課題も指摘されている。哲学者の矢内原伊作は、「ル・コルビュジエ風のいわゆるゲタばきの超モダンな建築も成功と言えよう。無論欲を言えばいろいろ難点もあり、殊に内部の感じが重厚に過ぎ、幾らか重苦しい感じがするのは、日本の美術作品に軽快なものが多いことを考え合わすと問題に思われるが、建築の重みに負けないだけの力強い作品が期待されているのだと見れば建築家を責めるにもあたらない」[22]と評した。

このような課題は後年もたびたび取り沙汰されていた。1968年にコミッショナーを務めた針生一郎は、日本館が鉄骨の単純化された堂々たる量感のうちに十分日本的特徴を発揮していると評価しながらも、部屋の中央に設けられた吹き抜けがあることで室内を仕切れないことや、床の文様の色が強すぎること、ピロティ部分が暗すぎることなどの不便さを指摘している。実際、針生は吉阪に対し改修の交渉も行ったが「要するに、建築に負けない作品を出せばいいのではないか」と一蹴されてしまったと回想している[23]。建築家の、自作に対する強い信念と自信を感じさせるエピソードである。

18. 吉阪隆正「ヴェニスの日本館」『芸術新潮』第7巻10号、1956年b、69-71頁。

19. 吉阪、前掲論文、1956年a、202頁。

20. ミシェル・タピエ「ヨーロッパにおける日本美術──東西の接触と逆説」『読売新聞』1956年11月20日夕刊。

21. ビエンナーレ書記長パルッキーニの発言として紹介されている。(伊原宇三郎「ヴェニス日本館の開館とビエンナーレ参加の成功／伊原委員長の通信」『日本美術家連盟ニュース』第63号、1956年7・8号、6頁)

22. 矢内原伊作「ビエンナーレ展を見る─日本館も作品も失敗ではなかったが…」『読売新聞』1956年7月3日夕刊。

23. 針生一郎「ヴェネチア・ビエンナーレを通して見る日本の美術──1952-68年」国際交流基金、毎日新聞社編著、前掲書、17-18頁。

石橋財団と日本館のいま

日本館は竣工以来60年以上ものあいだ、日本を代表するコミッショナーやアーティストたちによって展示に活用されてきた。その間、矢内原や針生が指摘したような課題を含め、少しずつ建物が改変され部分的な補修工事が行われたが、経年による老朽化と、時代に沿った多様な展示方法への対応のため、特に近年、改修工事は喫緊の課題となっていた。そこで石橋財団は、日本館の改修と寄付を提案し、その設計は建築家伊東豊雄が担った。2013年に始まった改修工事は、可能な限りオリジナルの吉阪建築を復元することを目指し、今後も日本の芸術文化の発信拠点として活用しやすいよう工夫が施された。また、近年石橋財団は日本館の展示のために継続的な支援も行っている。

　昨今、日本館で行われた展示は、会期終了後に国内にある各コミッショナーやアーティストの関連施設において帰国展として紹介されることが多い。帰国展は展示施設が異なるため、出品内容や展示構成などは多少変わってくるが、ヴェネチアに行けなかった国内の一般鑑賞者にも広く様子を伝えることができる貴重な機会である。1954年の第27回展から1960年代までは、帰国展ではなく、事前のお披露目会としての国内展示が東京国立近代美術館を会場に開催されていた。そのうち、第29回展(1958)と、第31回展(1962)については、国立近代美術館が増改築工事中のため、当館(当時のブリヂストン美術館)で国内展示が開催されている。

　「国際的な芸術活動の場において、日本の歴史ある情熱的な現代美術を世界に向けて紹介することは、極めて意義深い」と語った石橋正二郎の言葉どおり、これまで日本館では多くのコミッショナーやアーティストによって日本の現代美術が紹介されてきた。2019年に開催された第58回展日本館展示「Cosmo-Eggs｜宇宙の卵」は、キュレーター服部浩之を中心とした、美術家、作曲家、人類学者、建築家という4つの異なる専門分野のアーティストによる協働プロジェクトである。このたびアーティゾン美術館では、この「Cosmo-Eggs｜宇宙の卵」の帰国展を開催する。日本館の開館から60年以上の時を経て、帰国展開催という形で二つの館がつながる機会となり、その歴史的な意義を改めて感じている。

————

田所夏子(たどころ・なつこ)
石橋財団アーティゾン美術館学芸員。学習院大学大学院人文科学研究科哲学専攻博士前期課程修了。「パリに渡った石橋コレクション—1962年、春」展(2012)、「セーヌの流れに沿って—印象派と日本人画家たちの旅」展(2010)などを担当。

The Japan Pavilion at the Venice Biennale and Shojiro Ishibashi

Natsuko Tadokoro (Curator, Artizon Museum, Ishibashi Foundation)

It is extremely meaningful to introduce the passionate contemporary art of Japan, which has a long history, at a scene where artistic activities are being held on an international basis….No one can restrain the growth and development of art. It is the greatest fortune for us to be able to take part in an occasion like this, in which art develops on an international level.

—From Shojiro Ishibashi's Introduction in the Japan Pavilion catalogue of 1956.[1]

The funds for the construction of the Japan Pavilion at the International Art Exhibition of the Venice Biennale were donated by Shojiro Ishibashi (1889–1976), founder of Bridgestone Museum of Art (now Artizon Museum). The pavilion was designed by the architect Takamasa Yoshizaka and completed in 1956. The Art Biennale is held once every two years in Venice, Italy and has a history of more than 120 years from 1895. It is the oldest among the international art exhibitions held in various locations throughout the world and continues to be influential to this day. At the main venue of the International Art Exhibition in Giardini, a park in Castello, the area on the east edge of the mainland part of Venice, the organizers hold a special exhibition and the participating nations introduce works by artists from their own country in the national pavilions surrounding the main venue.

The passage quoted at the beginning of this essay was contributed by Shojiro Ishibashi to the catalogue published on the occasion of the first exhibition held following the completion of the Japan Pavilion for the Art Biennale. The construction of a Japan Pavilion had been longed for, but it was difficult to raise the necessary funds. Ishibashi offered to donate the funds for the construction and the Japan Pavilion was built and opened in June 1956.

Shojiro Ishibashi was born in Kurume, Fukuoka and succeeded having taken over the family sewing business and devised *jikatabi* (rubber-soled socks). In 1931, he founded Bridgestone Tire Co., Ltd. (now Bridgestone Corporation), which became the first manufacturer of domestically produced tires and contributed significantly to the development of the automobile industry. Meanwhile, he is also known as a collector of works by artists from his hometown such as Shigeru Aoki and Hanjiro Sakamoto and Western artists such as Monet, Renoir, and Cézanne.[2] In 1952, he established the Bridgestone Museum of Art, which was followed by the Ishibashi Museum of Art (now Kurume City Art Museum) in Kurume, Fukuoka in 1956, and made his own collection widely available for public viewing. Based on his principle, "For the welfare and happiness of all mankind," he aimed at social contribution. The Ishibashi Foundation (currently accredited as a Public Interest Incorporated Foundation) he established in 1956 continues to undertake a variety of cultural projects and social contributions with the above-mentioned words promulgated by Shojiro Ishibashi as its fundamental principle.

Following the rebuilding from 2015 of the former Bridgestone Museum of Art, the Ishibashi Foundation renewed the name of the museum and reopened it

1. Shojiro Ishibashi, "Introduction," *Les artistes japonais et leur œuvres* (Japan Pavilion catalogue), 1956. This excerpt was translated into English from the Japanese text in *Venechia biennare—nihon sanka no yonjunen* [The Venice Biennale—the forty years of Japan's participation], written and edited by The Japan Foundation and Mainichi Newspapers Co. (The Japan Foundation, 1995), 62.

2. For further details, see *The Collector Ishibashi Shojiro*, exh. cat. (Bridgestone Museum of Art, 2002); Katsumi Miyazaki, *Seiyo bijutsu no torai* [The arrival of Western art] (Nihon Keizai Shimbun Shuppansha, 2007); *PASSION: Commemorating the 120th Anniversary of the Birth of Ishibashi Shojiro*, exhib. cat (Ishibashi Museum of Art, 2009); etc.

as Artizon Museum in January 2020. As one of the projects for the first year of the new Artizon Museum, we decided to hold a homecoming exhibition introducing what took place at the Japan Pavilion during the International Art Exhibition at the Venice Biennale, which, historically, has close ties to our museum. This essay outlines the circumstances under which Shojiro Ishibashi came to donate the funds to construct the Japan Pavilion, how the pavilion was evaluated upon completion, and the architect's thoughts.

The Dream to Build a Japan Pavilion

It was in 1952 that Japan officially took part in the International Art Exhibition of the Venice Biennale for the first time.[3] At that time, Japan did not have its own national pavilion and the works were exhibited in a room rented within the Central Pavilion. As the organizer, The Yomiuri Shimbun, a newspaper publishing company, bore the transportation costs and altogether eleven *nihonga* (Japanese-style painting) and *yoga* (Western-style painting) artists were selected.[4] Representative artists of the Japanese art circles in those days such as Ryuzaburo Umehara, Sotaro Yasui, and Taikan Yokoyama submitted one to three works each, but the response in Venice was not as enthusiastic as anticipated. Many critiques analyzed that this was due to the fact that prominent Japanese artists were presented broadly and fairly like a bazaar. It would have been better to give a stronger impact by narrowing the number of artists down to a few to give a more distinct impression.[5] Upon reflection, Ryuzaburo Umehara, who served as commissioner on that occasion, commented, "Many countries have what they call a pavilion, where they present a display of their own,"[6] gently pointing out the necessity of building a national pavilion of Japan's own.

The artist Yoshinobu Masuda, who was sent to Venice as a committee member in charge of the display, heard from the authorities that a site could be provided should Japan wish to build its own pavilion. He reported this to Japan Artists Association, of which he was a board member at the time. Following this report, JAA began making efforts towards the construction of a Japan Pavilion. To begin with, the year after the Biennale, in 1953, through KBS (Kokusai Bunka Shinkokai, an extra-governmental organization of the Ministry of Foreign Affairs, which later became The Japan Foundation), JAA set out to persuade Shigeru Yoshida, the prime minister of the time. Although the prime minister agreed and the Ministry of Foreign Affairs went as far as preparing a budget request, it was not realized. Furthermore, in March 1954, the Biennale authorities notified Japan that the site they had planned to allocate to Japan had been given to Venezuela, but if Japan intended to build a national pavilion, another site could be prepared. At the same time, they also added that this would be the last site they could provide. Although JAA attempted to appeal further to the government and various other parties, it happened to overlap with a landmark project to build an art museum (the present National Museum of Western Art) in order to have the artworks collected by Kojiro Matsukata returned from France to Japan. Colossal funds to build a museum for the Matsukata Collection were raised from the private sector and it became difficult to call for further private funds to build a Japan Pavilion for the Venice Biennale.

Consequently, Japan continued to rent part of the Central Pavilion at The 27th Art Biennale, which took place in 1954. However, voices appealing for the construction of Japan's own national pavilion became all the louder. Having toured the Biennale and seen how each country exhibited and gorgeously publi-

3. A large amount of Japanese arts and crafts was shown at The 2nd Art Biennale held in 1897. Works by Japanese artists were also shown in a section planned by the headquarters at the Central Pavilion in 1924, 1928, and 1930.

4. The eleven artists were Ryuzaburo Umehara, Kiyokata Kaburaki, Kigai Kawaguchi, Kokei Kobayashi, Shinsen Tokuoka, Ichiro Fukuzawa, Heihachiro Fukuda, Sotaro Yasui, Kyujin Yamamoto, Taikan Yokoyama, and Kenji Yoshioka.

5. Major critiques of the time can be found in the following: Japan Foundation and Mainichi Newspapers, *op.cit.*, 54.

6. Ryuzaburo Umehara, "A Japan Pavilion for the Venice Biennale [in Japanese]," *The Yomiuri Shimbun*, 3 September 1953 (repr. in Ryuzaburo Umehara, *Ten'i muho* [Flawless] [Kyuryudo, 1984], 215–217).

cized contemporary art in their national pavilion, the artist Roka Hasegawa lamented, "It is so miserable that Japan does not have its own pavilion."[7] He then went on to mention the names of Raymond Cogniat, a French art critic; Rodolfo Pallucchini, Secretary General of the Biennale; and others to convey that the construction of a Japan Pavilion was being called for internationally and demanded the government and the art circles to consider the matter seriously.

Thanks to the support from journalism, the following year, in September 1955, the government finally approved a budget of three million yen. The remaining twenty million yen was to be raised from the private sector. Shojiro Ishibashi was the man who solved this problem all at once. Together with Aiichiro Fujiyama, who led the fund-raising campaign, JAA visited Ishibashi and requested his cooperation. Ishibashi showed an understanding and officially decided to donate the entire sum the following month, in October. Having received this donation of funds to build the Japan Pavilion, JAA expressed its thanks as follows.

> The problem about the funds to construct a Japan Pavilion for the Venice Biennale, which we have fervently longed for and made great efforts to achieve, has been solved all at once thanks to the laudable undertaking of Mr. Shojiro Ishibashi. Our long-held ambition has been realized here. All artists are deeply moved. Our Association wishes to express our heartfelt respect towards Mr. Ishibashi's deep affection and understanding for art. The Association Committee has resolved to express its deepest gratitude towards this achievement, which will be remembered by Japanese artists for many years to come.[8]

When the Bridgestone Museum of Art first opened, it actively introduced contemporary art from all over the world to its domestic audience. "Zadkine: Sculptures, Gouaches, and Drawings" (1954) was the first solo exhibition of a foreign sculptor to be held in Japan. Exhibitions such as "Contemporary American Paintings" (1954), "Contemporary Italian Art" (1955), and "Contemporary World Art" (1957) were also held. Therefore, it was perfectly natural for Shojiro Ishibashi to be interested in building a national pavilion as a site to share contemporary Japanese art with the rest of the world. It was Ishibashi's determination to initiate cultural exchanges that made him resolve to donate the funds to build the Japan Pavilion.

Thus, the Japan Pavilion for the Art Biennale was completed and Ishibashi attended the opening and reception as representative of the organizers in June 1956. He recollects the occasion as follows.

> I arrived in Venice on June 10. At last, on June 11, early in the morning on the day of the opening, I took a motorboat from Hotel Danieli to the Biennale Park. The newly built Japan Pavilion was a splendid building and the national flag fluttered brilliantly on the huge wall. Seeing how it stood out prominently amongst art museums from all over the world, I felt indescribably happy.[9]

Shojiro Ishibashi did not talk about his donation of the funds to construct the Japan Pavilion so much in person. However, the recollections quoted above convey the calm emotion ignited in his heart. Witnessing how the Japan Pavilion was so dignified that it seemed to overwhelm the other national pavilions, no doubt Ishibashi was overcome with joy and hope.

7. Roka Hasegawa, "The Biennale: A Festival of International Art—A Japan Pavilion Wanted [in Japanese]," *The Yomiuri Shimbun*, July 7, 1954.

8. "A Resolution of Thanks to Mr. Shojiro Ishibashi [in Japanese]," *Japan Artists Association News* 56, December 1955, 1.

9. Shojiro Ishibashi, "The Donation of the Japan Pavilion at the Venice Biennale [in Japanese]," *Watashi no Ayumi*, Private edition, 1962, 229.

1956, the Reputation of the Japan Pavilion

Shojiro Ishibashi, Soichi Tominaga, and Usaburo Ihara served as representatives of the first exhibition held at the Japan Pavilion. There were works by six artists, namely Kunitaro Suda (1891–1961), Toyoichi Yamamoto (1899–1987), Takeo Yamaguchi (1902–1983), Shiko Munakata (1903–1975), Kazu Wakita (1908–2005), and Shigeru Ueki (1913–1984), on show. Of these six artists, four, namely Yamaguchi, Wakita, Munakata, and Ueki, had also been chosen and exhibited their works at the Bienal de São Paulo held the year before. The selection was made by a joint committee composed of artist and critic representatives. Candidates nominated from both sides were considered and both the artist and critic representatives first agreed on Suda, Yamaguchi, and Wakita. Munakata, who had won international acclaim at the Bienal de São Paulo the year before was then selected as representative of prints. For sculpture, the *kanshitsu* (dry lacquer) artist Yamamoto and the abstract sculptor Ueki were chosen. Judging from the procedure and the artists selected, it would appear that the criteria were whether the candidate was a representative artist of Japan, whether the candidate had been internationally recognized in recent years, and whether the candidate was a pioneer of abstract expression in Japan. The exhibition gallery was divided with four walls and the works by Suda, Yamaguchi, Munakata, and Wakita were hung artist by artist on the walls. Yamamoto's dry lacquer sculptures were displayed in the middle of the gallery. Ueki's abstract sculptures were placed in the piloti on the first floor.

The display at the Japan Pavilion in 1956 was designed bearing reflections on The 26th Art Biennale in 1952, when Japan took part for the first time after the Second World War, in mind. In 1952, Ryuzaburo Umehara, who served as representative, chose eleven artists of Japanese and Western-style painting and restricted the number of works per artist intending to introduce the Japanese art circles. However, the Venice Biennale was like the art world's Olympic Games. "Each country sent their current champion contending for supremacy."[10] As a result, the impact of the Japanese display was conversely weakened. Consequently, for The 27th Art Biennale in 1954, two artists, Hanjiro Sakamoto (1882–1969) and Taro Okamoto (1911–1996), were selected. According to Teiichi Hijikata, who served as representative that year, this selection presented a distinct contrast. Sakamoto was chosen as "one of the greatest masters of Japanese art today" and Okamoto as "the most promising new star among the avant-garde painters active in postwar Japan."[11]

The decision to narrow down the exhibits to works by two contrasting artists proved more popular than the previous occasion. The brochures that had been prepared soon ran out of stock and the sample book of Taro Okamoto's works is said to have been greatly sought after.[12] While quite a few people stopped in front of Okamoto's works, they soon walked away. On the other hand, while some people walked past Sakamoto's works without looking at them, those who did stop stood there for quite a while.[13] Hijikata himself felt a positive response. "Compared to the bazaar-like display two years ago, I am convinced that this was far more effective."[14] *Woman with a Hat* and *Three Grazing Horses*, two representative works by Sakamoto currently in the Artizon Museum Collection, were presented at this Biennale. As far as the exhibition method was concerned, the display at The 27th Art Biennale not only proved successful enough to lead on to the next occasion but also paved the way to realizing the construction of the Japan Pavilion.

10. Yoshinobu Masuda, "Having Taken Part in the Venice Biennale [in Japanese]," *Gendai no me* 16, Kindai Bijutsu Kyokai, March 1956.

11. Teiichi Hijikata, "Introduction," *Les artistes japonais, Hanjiro Sakamoto et Taro Okamoto* (Japan Gallery Catalogue). The original text appeared in French. These excerpts were translated into English from the Japanese text in Japan Foundation and Mainichi Newspapers, *op. cit.*, 56.

12. Hasegawa, *op. cit.*

13. Toshi Yoshida, "Having Seen the Biennale [in Japanese]," *Bijutsu techo*, (October 1954), Bijutsu Shuppan-sha, 1954, 83.

14. Teiichi Hijikata, "The International Art Exhibition in Venice [in Japanese]," *The Mainichi Shimbun*, July 3, 1954.

After thorough preparation, the Japan Pavilion at The 28th Art Biennale was received favorably not only for its architecture but also for the works exhibited. Among the six artists mentioned above, Shiko Munakata won the grand prize in the print section, an outstanding feat he had also achieved at the Bienal de São Paulo the year before. Kazu Wakita also won votes from the screening committee and two works were purchased there, a first-time achievement for Japan. Soichi Tominaga, who represented Japan at the Art Biennale, commented on Munakata's award as follows.

What a joyous moment it was! I wish to report the sight of Japan's artistic endeavors receiving decisive praise in front of the whole world to my homeland with all my heart. I wish to convey the international contribution Japan's artistic temperament has achieved not just as that of Munakata as an individual but as a bright hope of the entire country.[15]

15. Soichi Tominaga, "From the Venice Biennale [in Japanese]," *The Asahi Shimbun*, June 29, 1956.

Munakata later wrote to Shojiro Ishibashi thanking him for donating the funds to construct the Japan Pavilion and donated *Celestial Nymphs in Ether* (received in 1960) to our museum. Likewise, Takeo Yamaguchi donated *Successive Forms* (received in 1958) and Toyoichi Yamamoto *Young Woman* (received in 1959). Kunitaro Suda donated *Landscape of Yusuhara* (received in 1958), which was indeed one of the thirteen paintings that were exhibited at the Japan Pavilion.

On the Architect Takamasa Yoshizaka and the Japan Pavilion

The Japan Pavilion for the Venice Biennale was designed by Takamasa Yoshizaka. After graduating from the Department of Architecture, Faculty of Science and Engineering at Waseda University, Yoshizaka went to France in 1950 and studied at Le Corbusier's studio for two years. After returning to Japan, in 1954, he founded Yoshizaka Laboratory (reorganized as Atelier U in 1964) and designed Maison franco-japonaise (demolished and rebuilt in 1995), Athénée Français, etc. As one of the three Japanese pupils who studied under Le Corbusier (Kunio Maekawa, Junzo Sakakura, and Takamasa Yoshizaka), he was a leading architect of modernist architecture in postwar Japan.

It was around 1953, still just after Yoshizaka had started out as an architect, that he was asked to provide a provisional plan for the construction of the Japan Pavilion. This was prior to the stage that the construction of the Japan Pavilion was to be realized and the provisional plan was designed with more emphasis on the appearance than the utility as it was no more than a plan presented for the purpose of raising funds. Once the situation began proceeding in full and Yoshizaka was officially commissioned to undertake the execution designs, he started afresh and pursued "a new design not for the money but for the architecture."[16] Yoshizaka visited the site in Venice from the end of 1955 to the beginning of 1956, made detailed surveys of the topography, environment, etc., and held preliminary discussions with the Biennale authorities. Through such efforts, plans for a modern Japan Pavilion with hints of Le Corbusier's influence were drawn up and the final plan was completed.

16. Takamasa Yoshizaka, "Ideas for the Japan Pavilion in Venice [in Japanese]," *Geijutsu shincho* vol. 7, no. 1, 1956a, 200–202.

The Japan Pavilion is an approximately 15-meter-square gallery surrounded by white walls, which stands on an approximately 3-meter-high piloti. The interior of the gallery is divided with four screen-like walls and the floor is covered in a geometric pattern of black and white marble. Yoshizaka commented on this distinctive floor as follows. "This was the only floor that could be treated like a

painting, which would provide an intimacy without disturbing the viewing of the exhibits." He says he referred to the mosaic floors in the Basilica di San Marco and elsewhere for the geometric pattern.[17] There is a wellhole, which looks down at the piloti like a small viewing window, in the middle of the room. On the ceiling, there is a top light at the center and innumerable round glass blocks to let soft, natural light in. When Yoshizaka first presented the planned model to the Construction Committee, most of the committee members opposed on account of it not being Japanese in style.[18] Although some proposed a Japan Pavilion with Japanese-style stone lanterns, Yoshizaka remained faithful to his beliefs, insisting that a Japanese atmosphere could be produced in this new style, too. He explains the intent of his plan as follows.

> In designing the Japan Pavilion in Venice this time, I imagined that if I could manage to make a proposal to the world without adhering to Japaneseness, in the end, the Japanese blood in me would make me finalize it in a way characteristic of Japan.[19]

Yoshizaka also gave thought to the neighboring national pavilions. The Pavilion of Switzerland was a contemporary, rationalistic building. The Venezuela Pavilion (designed by Carlo Scarpa, a Venetian architect) demonstrated the influence of Frank Lloyd Wright. Yoshizaka added that together with such buildings, the Le Corbusier-style Japan Pavilion should demonstrate a section of modern architecture.

The construction work was completed in a very short time from mid-March to mid-June 1956. Once completed, the Japan Pavilion proved a topic of conversation at the Art Biennale held that year and the architecture was highly appreciated. The art critic Michel Tapié commented, "The opening of the Japan Pavilion and its garden at this year's Art Biennale deserves special mention among the many shows and events. First of all, I am delighted that the architect Mr. Yoshizaka has magnificently demonstrated a characteristic of present-day powerfulness."[20]

There was also an opinion as follows. "Japan was slow to start building their own pavilion. When they finally decided to, I imagined it would probably be a tiny wooden building. I was staggered to see that they have built such a fine building of reinforced concrete. Primarily, this is a clear demonstration of Japan's political and economic strength and its potential for further growth in the future."[21] In other words, the architectural reputation of the Japan Pavilion led on to recognition of Japan's politics and economy, proving a huge success. Yoshizaka worked on it with all his might and it undoubtedly became his chef-d'œuvre.

Meanwhile, a number of issues were pointed out regarding the Japan Pavilion as an exhibition space. The philosopher Isaku Yanaihara commented, "The Le Corbusier-style, so-called *geta* (Japanese wooden clog)-like ultramodern architecture can be considered a success. Of course, if I may be allowed to hope for more, there are a few problems. The atmosphere inside is, especially, too substantial and somewhat stifling. Bearing in mind that many Japanese artworks are light-hearted, this may be problematic. However, if we were to hope for powerful works worthy of competing with the grandeur of the architecture, there would be no need to blame the architect."[22]

Such issues were often talked about in later years, too. Ichiro Hariu, who served as commissioner for the Art Biennale in 1968, pointed out that while the Japanese characteristic was amply displayed in the simplified, grand mass of the

17. Takamasa Yoshizaka and Atelier U, *Takamasa Yoshizaka+U Kenkyushitsu, Venechia biennare nihonkan* [The Japan Pavilion at the Venice Biennale by Takamasa Yoshizaka and Atelier U] (Kenchiku Shiryo Kenkyusha, 2017), 36.

18. Takamasa Yoshizaka, "The Japan Pavilion in Venice [in Japanese]," *Geijutsu shincho* vol. 7, no. 10, 1956b, 69–71.

19. Yoshizaka, *op. cit.*, 1956a, 202.

20. Michel Tapié, "Japanese Art in Europe—East and West Contact and Paradox," *The Yomiuri Shimbun*, evening edition, November 20, 1956. Translated into English from the Japanese text.

21. This is introduced as a comment made by Rodolfo Palluchini, Secretary General of the Venice Biennale. (Usaburo Ihara, "The Opening of the Japan Pavilion in Venice and the Success of Japan's Participation in the Venice Biennale: A Report by Ihara [in Japanese]," *JAA News* 63, July-August 1956, 6.

22. Isaku Yanaihara, "Having Seen the Biennale—The Japan Pavilion and the Exhibits Did Not Fail, But… [in Japanese]," *The Yomiuri Shimbun*, evening edition, July 3, 1956.

iron frame, there were a number of inconveniences. The wellhole in the middle of the room makes it impossible to partition the room, the color of the pattern on the floor is too strong, the piloti is too dark, etc. Hariu actually negotiated with Yoshizaka about the possibility of making improvements, but reminisces that Yoshizaka swept such suggestions aside saying, "In short, you should submit works that wouldn't be outplayed by the architecture."[23] This episode shows the architect's strong belief and confidence in his work.

Ishibashi Foundation and the Japan Pavilion Today

Ever since its completion, the Japan Pavilion has been utilized as an exhibition space by leading commissioners and artists of Japan for more than sixty years. During that time, the building was modified little by little and partial repair work including issues such as those pointed out by Yanaihara and Hariu was undertaken. Following deterioration over time and needs to accommodate diverse up-to-date display methods, improvement work had been an urgent matter of consideration in recent years. The Ishibashi Foundation proposed to make a donation to repair the Japan Pavilion and the architect Toyo Ito undertook the project. The improvement work started in 2013 aimed at restoring Yoshizaka's original architecture as much as possible while also adding devices to facilitate the pavilion as a base from which Japanese art and culture can continue to be dispatched. In recent years, the Ishibashi Foundation has also been providing continuous support for the displays in the Japan Pavilion.

These days, the exhibition held at the Japan Pavilion is often brought back to Japan after the Art Biennale is over and presented as a homecoming exhibition in Japan at facilities with which the commissioner or artists have ties. As the facilities in Japan differ from the venue in Venice, the content and structure of the exhibition may differ slightly, but the homecoming exhibition is a rare opportunity to widely convey the atmosphere to viewers who were unable to travel to Venice. From The 27th Art Biennale in 1954 to the 1960s, a domestic preview instead of a post-Biennale homecoming was held at The National Museum of Modern Art, Tokyo. Regarding The 29th Art Biennale (1958) and The 31st Art Biennale (1962), the domestic preview took place at our museum (then the Bridgestone Museum of Art) as The National Museum of Modern Art was undergoing extension and reconstruction.

Just as Shojiro Ishibashi stated, "It is extremely meaningful to introduce the passionate contemporary art of Japan, which has a long history, at a scene where artistic activities are being held on an international basis," contemporary Japanese art has been introduced by many commissioners and artists at the Japan Pavilion. The exhibition at the Japan Pavilion for The 58th Art Biennale held in 2019 was entitled "Cosmo-Eggs." Curated by Hiroyuki Hattori, it was a joint project in which four creators from different fields of expertise, an artist, a composer, an anthropologist, and an architect, collaborated. We have the pleasure of hosting the homecoming exhibition of "Cosmo-Eggs" at the Artizon Museum. More than sixty years after the opening of the Japan Pavilion, this homecoming exhibition at the Artizon Museum should prove an opportunity for the two facilities to be linked and for the historical significance of their connection to be brought to mind anew.

23. Ichiro Hariu, "Japanese Art Seen through the Venice Biennale: 1952–1968 [in Japanese]," in Japan Foundation and Mainichi Newspapers, *op. cit.*, 17–18.

Natsuko Tadokoro
Curator of the Artizon Museum. Master's degree in Philosophy from the Graduate School of Humanities at Gakushuin University, Tokyo. As part of the Ishibashi Foundation, Natsuko Tadokoro has organized exhibitions such as the "Ishibashi Collection Selected for the Exhibition in Paris, Spring, 1962" (2012), "Image of the Seine: Impressionists and Japanese Painters" (2010) and many more.

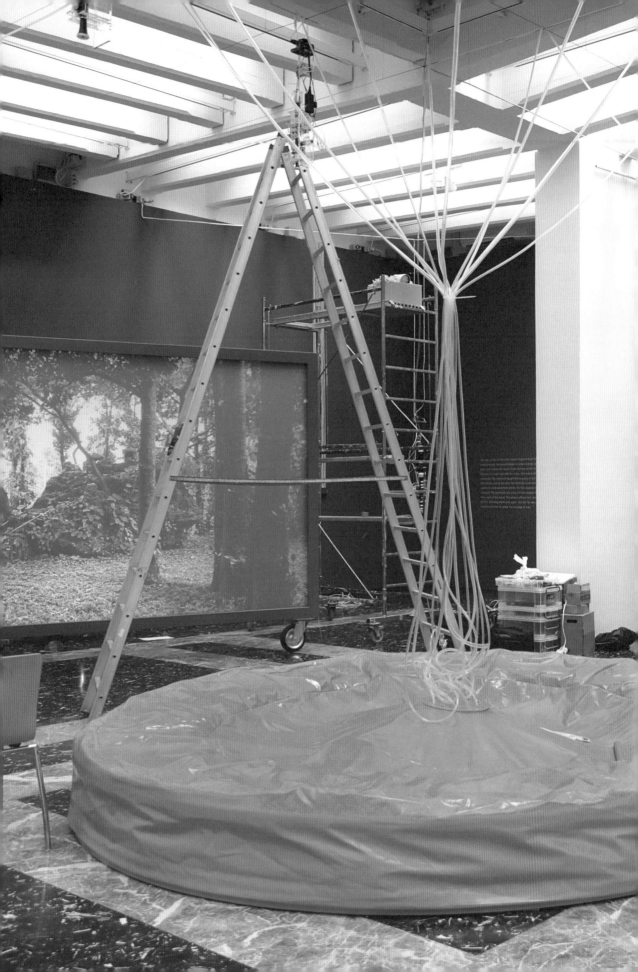

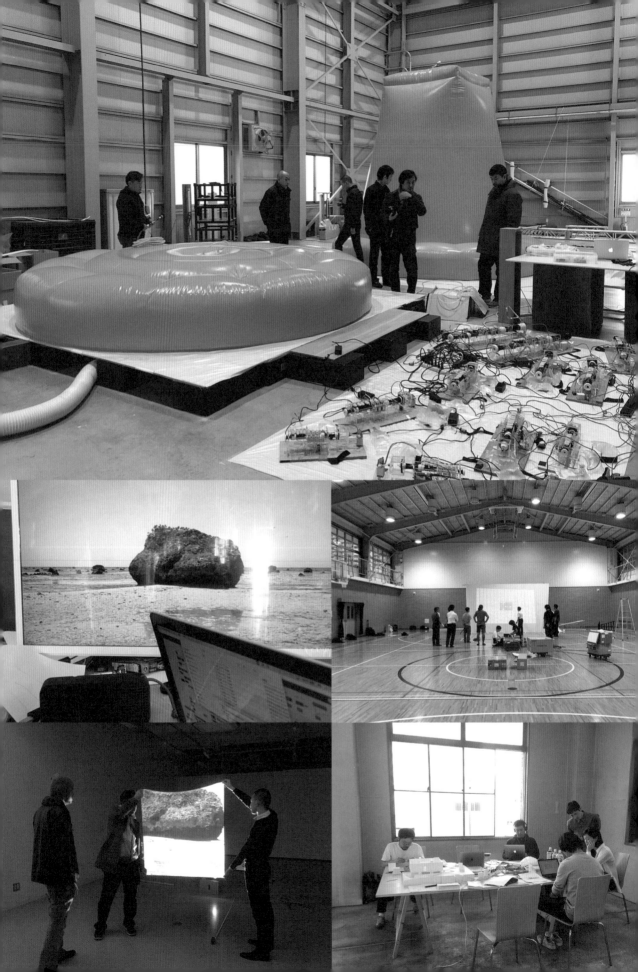

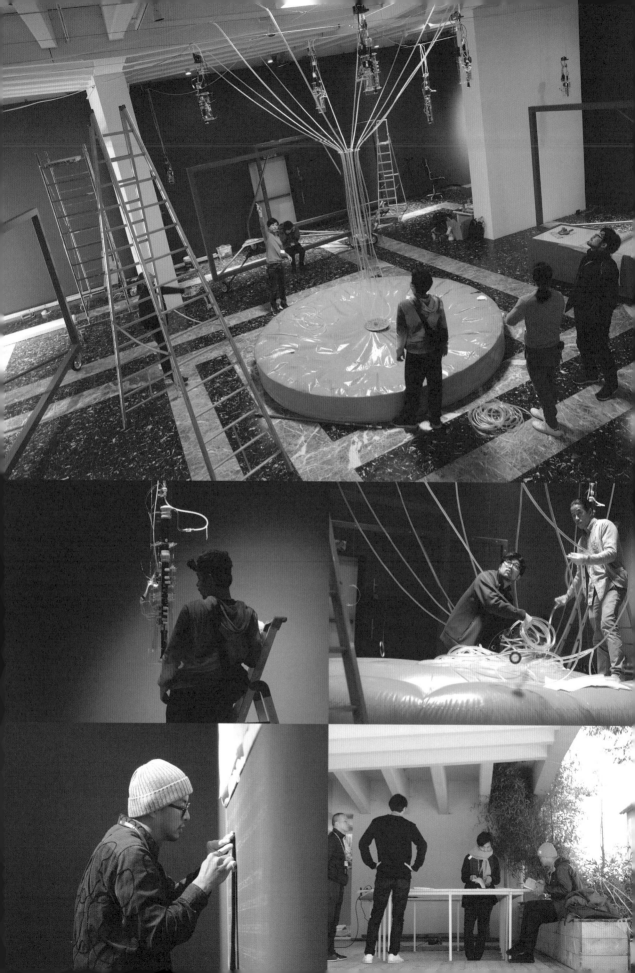

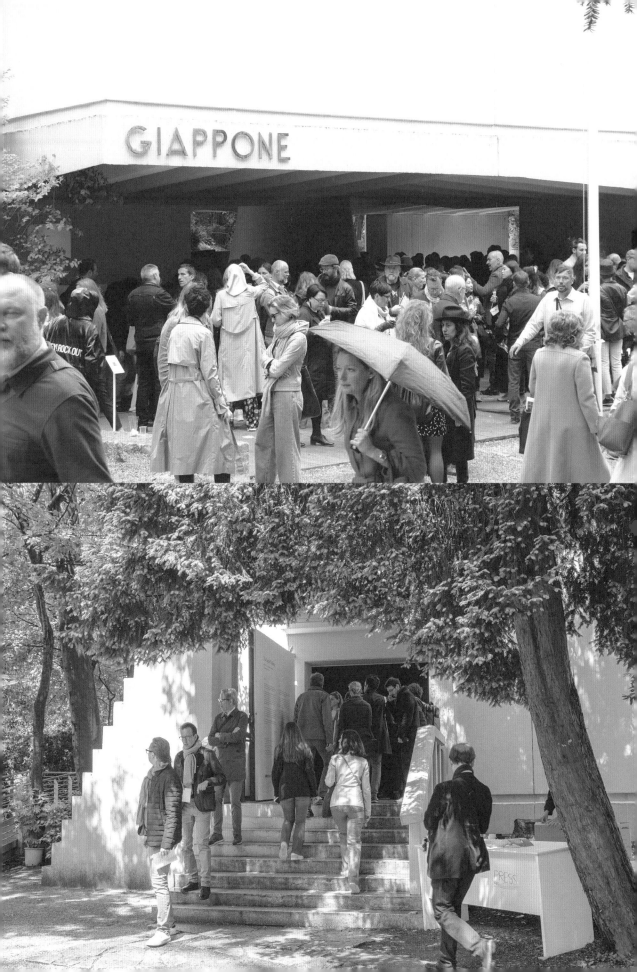

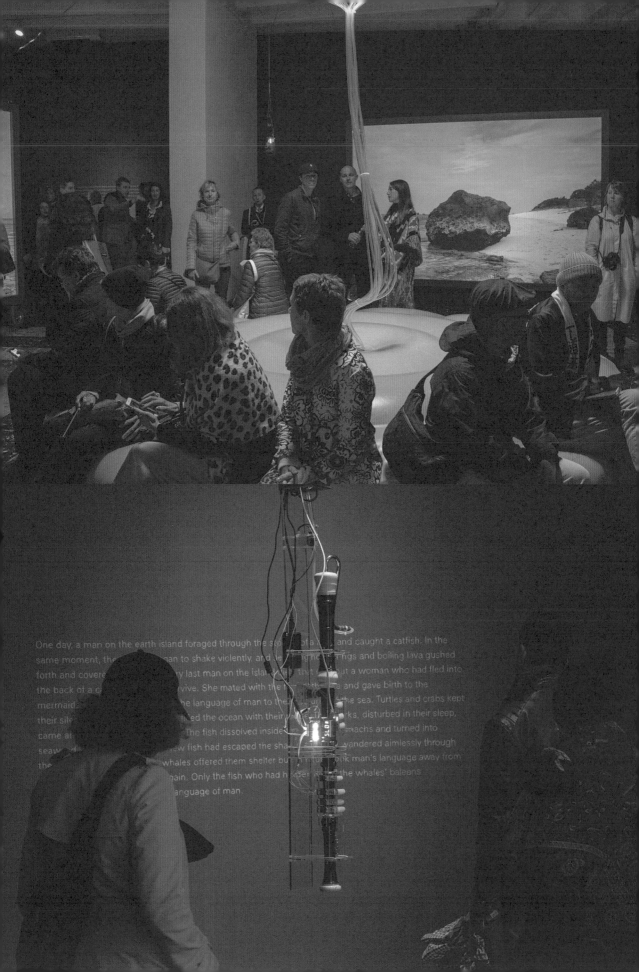

One day, a man on the earth island foraged through the sky of a lake and caught a catfish. In the same moment, the earth began to shake violently, and the lightning strikes and boiling lava gushed forth and covered the earth. The only last man on the island died, but a woman who had fled into the back of a cave was able to survive. She mated with the fish and gave birth to the mermaid, who brought the language of man to the bottom of the sea. Turtles and crabs kept their silence, but the fish filled the ocean with their voices. Sharks, disturbed in their sleep, came and swallowed the fish. The fish dissolved inside the sharks' stomachs and turned into seaweed and fell out. The few fish had escaped the sharks' mouths wandered aimlessly through the sea. The whales offered them shelter but in turn took man's language away from them and hid it in their brain. Only the fish who had hidden inside the whales' baleens were able to keep the language of man.

共につくるものに、希望の種を見出す──ヴェネチア・ビエンナーレ日本館「Cosmo-Eggs｜宇宙の卵」を振り返って

下道基行（美術家）、安野太郎（作曲家）、石倉敏明（人類学者）、能作文徳（建築家）、
服部浩之（キュレーター）、田中義久（グラフィックデザイナー）

4名の作家とひとりのキュレーターのコラボレーションによりつくられた「Cosmo-Eggs｜宇宙の卵」。現代美術では、コレクティブや協働の機運が高まりつつあるが、作家や専門家同士の協働によってひとつの作品や展覧会をつくることは、プロセスや方法も千差万別である。また、その可能性は未知数である一方で、最終形が見えないまま進める難しさもある。実際、ヴェネチア・ビエンナーレ国際美術展 日本館において、コレクティブという形態で参加する試みは、今回が初だった。

　本座談は、ヴェネチア・ビエンナーレ開幕から2か月ほど経った2019年7月に行われ、はじまりから完成、その後の個々人への影響をメンバー全員が話し合った。個々の作品や仕事の並列にはない一体感を生み出したこの展覧会。そこには、それぞれが自身の職能を果たしつつ、思考や感覚を共有しながら未知の完成形へと進んでいく、このメンバーだからこそ生まれたチームワークがあった。

はじまりとしての《津波石》

下道基行（以下、下道）：　ある日、服部君から連絡があって、近所のモスバーガーで会うと「ヴェネチア・ビエンナーレ日本館のためのプランを一緒に考えたい」ということでした[1]。この提案を受けて、今回のプロジェクトが動き出しました。でも、最初は「僕でいいの!?」と正直に言いました（笑）。

　日本館のコンペは、まず6人のキュレーターが選ばれ、それぞれが展示の内容を考え、作家に声をかけるスタイルです。さらに、コンペでひとつの企画が選出された後に、提出された6つの企画書もオープンになり、記録として残る。すべての企画案が公開されるのは面白いし、フェアです。僕自身、アートのメインストリームというよりは、かなりアウトサイドを歩いているし、一生縁がない舞台だと思っていたので、逆に、自分たちなりに一番面白いと思う提案をこの場にぶつけてみようと考えました。

　まず、僕が2014年から4年くらい撮影していた完成間近のシリーズ《津波石》[2]を見せたところ、服部君が関心を示しました。そして、「この《津波石》を柱にしながら、個展ではなく、他の人も加えてコラボレーションをやりたい」という提案を受けました。さらに「人類学者の石倉さんと、建築家の誰かをメンバーに入れたいけど、下道君どう思う？　さらに提案ある？」と言われ、すぐに「音をつくれる人がほしい」と話しました。《津波石》は、意図的に音を消した無音の動画作品。展示空間内で別の人が生み出す音と混ざり合うのはいいな、と当初から思っていたので、そう提案しました。

<div style="font-size:small">

1. 本書「制作プロセス 2018年3月–2020年4月」参照。

2. 下道が2014年より制作を続けている映像シリーズ。津波によって海から陸へ流れ着いた岩を宮古・八重山諸島で撮影している。概要は http://m-shitamichi.com/ts および本書の下道によるエッセイを参照。

</div>

何人かによるコラボレーションとして平等性を保つなら、《津波石》という一作家の作品やテーマを軸として持たずにスタートした方が良かったかもしれません。何もない状態で、みんなで旅して何かを見つけて作品にするとか、そういう方が美しいかもしれない。でも、決められた時間内で、しかも、まずはコンペで実現可能なものを提案しないと機会が得られないし、美しいアイデアでも実現不可能なものを提案するのは嫌でした。そう考えると、服部君が《津波石》を柱にしながら、コンセプトとコラボレーションのアイデアを描いたのは当然だと思います。ただ、《津波石》のシリーズは、4年かけて完成に近づけてきた自分の作品です。そのコンセプトや重要な部分を、プロジェクトの土台としてメンバーとシェアしていくことや、それによって、ある意味で作品に「色がついてしまう」ことへの葛藤は、最後までありました。でも、素晴らしい大舞台だし、僕の作品のひとつがそうなっても、それはそれでいいかもしれない、自分で新しい作品をつくればいいかなという気持ちもありました。

服部浩之(以下、服部)： 日本館のキュレーター指名コンペには、異なる立場の複数の人が参加します[3]。しかもナショナル・パビリオンは、国家の代表のような形になってしまう性質のものなので、必然的に、自分の立ち位置を明確にした上で、これまで実践してきたことを土台にプランを提案するしかないと思いました。僕自身はアーティスト・イン・レジデンスなどに従事するなかで、アーティストが新たな挑戦をし、何かモノやコトを生み出す過程に関わってきました。また、異なるアーティストがレジデンスという環境で偶然出会うことで、それぞれは独立した制作に取り組みつつも、不意に協働が起こり、不思議なうねりが生まれる瞬間に何度も立ち会ってきました。そういう未知の経験を生み出す環境を築くことに興味があったので、それ自体をひとつのプロジェクトとして探求できないかと考え、今回の提案に至りました。

　一方で、コンペの参加依頼が来てからプランの提出までは2か月弱と短期間です。その限られた時間で、どう転ぶかわからないプロジェクトを企画として提案するには、ある程度関係性を築いている作家と一緒につくらない限り、難しいだろうとも感じていました。そんなことを考えて下道君に声をかけたところ、見せてくれたのが完成に近づきつつあった《津波石》でした。彼が津波石の存在を「広場みたいなもの」と言ったことが非常に印象に残りました。また、《津波石》が強度ある作品となり、近々世に出て浸透していくものだと確信が持てたため、協働プロジェクトとして異なるベクトルに開いていくことを許容できるだろうと思いました。下道君とは、戦争遺構を一時的にスクウォットし再利用する「Re-Fort PROJECT」[4]の第5回目を一緒につくったことがありました。これは、彼のデビュー作《戦争のかたち》の撮影や調査などで戦争遺構を追っていくなかで生まれた、コラボレーションによるプロジェクトです。《戦争のかたち》という自立した作品と、それを開いていく場としての「Re-Fort PROJECT」。《津波石》は、「共存の可能性を探求する場」として、複雑かつ繊細に開かれたプロジェクトを実現する契機になりうると思い、これを協働のはじまりに置きたいと提案しました。

　音楽以外の部分に少し言及すると、コンセプトの構築とリサーチを深化させ

3. 第52回から第58回までの日本館展示では、指名コンペによってキュレーターの企画プラン(出品作家を含む)を選定する方法が取られてきた。2021年開催の第59回の選考においては、選考委員会が作家を直接選定する方法を採用し、過去の日本館展示コミッショナー／キュレーター経験者などによってノミネートされた候補作家から、ダムタイプが選出された。

4. 2009年に行われた、山口県下関市の砲台を再利用するプロジェクト。概要はhttp://m-shitamichi.com/information/refort-project-vol5.phpを参照。

る上で人類学的な知見が重要になると思い、人類学と芸術の交わりを模索して
きた石倉さんに入ってもらいたいと考えました。また、日本館という特殊な空間
においては、ただ作品を配置するのではなく、建築的に応答した一体的な場に
しなければならないと感じ、既存の建築の文脈を大切にしつつ、最小限の介
入で大胆に空間を変容させる能作さんに参加を依頼しました。ここから異なる
専門性を持つ表現者によるプロジェクト「Cosmo-Eggs｜宇宙の卵」は広がって
いきます。

異なる専門性と応答しながらつくる

——個人の作品としてあった《津波石》が、他の作品や、異なる職能を持つメン
バーの仕事とコラボレーションして共有されていくのは、なかなかないことだと思
います。複数のメンバーや作品と応答していく体験は、どうでしたか?

下道:《津波石》の映像自体には音を入れていません。そのひとつの理由は、写
真シリーズ《torii》(2006-)[5]の延長で制作しているからです。ただ、同じ空間内で
別作品の音やパフォーマンスとコラボレーションするのはウェルカムな作品形態を
とっています。今回、初めて《津波石》と音の作品とのコラボレーションを目の前に
して、安野君のつくりだす音が、映像内の木々が揺れるテンポや、鳥が岩から飛
び立つ瞬間といった、様々なものと重なるように感じました。意図的につくられた
瞬間ではないけど、観た人が勝手に感じる接点のようなものがあるなと。それか
ら、録音ではなく、装置が演奏する生の音だったことも、映像というメディアの弱さ
と面白く共存していたように思います。

　建築家との協働も今回がほぼ初めてだったので、会場で「空間とモノが接
続する」新しい感覚を得ました。実際には、自分だったら塗らない壁の色やスク
リーンの構造、配置などがありましたが、それらは吉阪隆正の建築[6]に対するリス
ペクトの深さとして表れていたと思います。音に関しても、空間に関しても、絶対
に自分ひとりではやらないことを空間内で混ぜ合わせ、自分の作品がある意味
干渉され、壊れていくのをドキドキしながら受け入れていく体験があった。それ
は、異質なものとの接点が生まれていく瞬間でした。

安野太郎(以下、安野):僕が2012年から足掛け8年続けている「ゾンビ音楽(と名
づけている自動演奏機械の音楽)」[7]を「宇宙の卵」で提示した理由は、そうする他なかっ
たとしか言えないんですよね。もし、この企画で何をやるかがすべて決まっていて、
「BGMがほしい」という理由で僕にオファーが来たのだとしたら、「ホントに僕でい
いのかな」と心のなかで思いながら、がんばってつくったと思います。しかし、今
回はそのような作曲職人としてではなく、アーティストとしてのオファーでした。

　そのとき、一体どのように関わればよいのか。アーティストとしての僕は、そん
なに器用ではなく、何かのお題に対して、表現手法などを変えながら応じていく
制作スタイルではありません。「宇宙の卵」というお題に対しても、そのときの自ら
の制作、つまり「ゾンビ音楽」から出発する他なかったんです。そこで、みんなに

5.「日本の国境の外側に残された鳥居」を
撮影した写真シリーズ。概要は http://
m-shitamichi.com/torii/ を参照。

6. 吉阪隆正は1917年生まれの
建築家。1950年から1952年まで、
ル・コルビュジエのアトリエに勤務する。
日本館は1956年に竣工した吉阪の
代表作で、コルビュジエの「無限成長
美術館」の理念が継承された建築である。

7. 安野が2012年から続けている、
ゾンビと呼ばれるロボットが演奏する
音楽のプロジェクト。詳細は、http://
zombie.poino.net/ を参照。

受け入れてもらうために、あらかじめ僕の方で「ゾンビ音楽」を矯正するよりは、とりあえず「宇宙の卵」に放り込んで、共に歩ませたらどうなっていくのかを見守ることにしました。

　ですから、僕の方から意識して自分の作品を同居させようと試みた部分はないし、今でもどう同居させるのがいいかは、わかりません。例えば、リコーダーが鳴らす音のテクスチュアというか、音数などや、あまり詰め込まない方がいいんだろうなといった程度は考えましたが。

石倉敏明(以下、石倉)：　安野さんと僕との間では、鳥の生態と音楽・神話の周期性についてよく話していました。下道さんとは多良間島や池間島といった具体的な土地の伝説や歴史について、能作さんや服部さんとは、人間と人間以外のものが共存する「共異体」の概念[8]や現代のエコロジー思想について、よく対話しました。総じて、神話の構造に関わる、形而上的な見えない世界の話です。そうした対話を繰り返しながら、僕は個別に津波石に関係する沖縄の島々の祭礼を調査したり、隣接する台湾での現地調査を行ったりしました。同じ時期に、安野さんと能作さんは、どういう音響装置にしようかと、服部さんと下道さんはどういう視覚的な展示空間にしようかと、それぞれ物質的な見える世界の話をしていたように思います。モノの連関を考える上で鍵になったのは、やはり能作さんのスケッチや模型だったと思います。全員で話をするというよりは、個別の回路で、見えないもの、見えるものをごちゃまぜに、並走する色々な回路を使って考えを継いでいったように思います。

能作文徳(以下、能作)：　私は、2016年のヴェネチア・ビエンナーレ国際建築展の方に出展した経験があり、日本館の建築の特徴はある程度理解していました。ただ、アーティストとの共同作業はほぼ初めての経験でした。会場構成を建築家が手がけることは最近増えていますが、今回は作家という立場で関わることになっていました。最初は建築家とアーティストの違いについて、自分の認識は曖昧でしたが、ディスカッションを重ねていくうちに、自分の役割が触媒のようなものかもしれないと感じはじめました。作品同士を共鳴させる触媒です。そこで建築家の職能である、空間の大きさや配置、色や光への感覚が重要になってきました。「間」とか「雰囲気」が、鑑賞者と作品、そして日本館という特殊な建物を結びつけることで、展示を建物全体へ拡張できると考えました。

膨大なコミュニケーション

下道：　能作君の役割は、映像や音と空間を接続させる接着剤でした。作家が展示を行う場合、この役割も作家自身が担っていることが多い。今回は、僕の映像と安野君の音、石倉さんの文章がひとつの空間の中で仕切る壁もなく混ざり合うので、できあがるギリギリまで、どんな展示に仕上がるか誰もわかっていなかった。僕は音楽や建築や神話学と深く向き合ったことがなかったから、安野君がいくら音について話してくれても、その深い部分までは理解できない壁があるように

8. 小倉紀蔵「東アジア共異体へ」（『日中韓はひとつになれない』、角川グループパブリッシング、2008）にて提唱された概念。詳しくは本書の石倉による論考を参照。

感じていました。

　ただ、実際に空間ができあがった状態を目の前にして、何か壁を越える感覚が起こった。「異質なものだけど、カチッとくっついた」という印象を受けました。それは能作君の仕事だったし、石倉さんの文章の影響もありました。

石倉：日本館の建築[fig.1]は、大まかに言うと1階が彫刻展示、2階が絵画展示というフォーマットで設計されています。真ん中に穴が空いていて、トップライトから光が入って、そこに置くモノをイメージしてつくられている。今回は、それをどう別の形で解釈して、今の表現につなげていくのかという点で、色々なアイデア[fig.2]が出てきました。1階に置かれたモノがバルーンだったり、それが2階につながって、その場にない石がイメージとして現れたり、音楽が聴こえてきたり、壁に文字が刻まれていたり。要するに、立体展示と平面展示という建設時の想定をシャッフルして、次元数を攪拌しているわけですよね。それを可能にしたのは、個々のアイデアの応酬だったと思います。

能作：ディスカッションのときに、みんなで意見を言い合って、「これはいいよね」となっても、日本館の空間に合わせてもう一回考え直さないと、それが形にならなかった。

石倉：服部さんは「応答」と言っていましたが、ダイアローグの関係が大事でしたね。全員一致ではなく、「私とあなた」という他者関係が何重にも積み重なっている気がします。

能作：一対一もあるし、3人、4人、5人でやっているときもあった。実際に仕事をしていくと、一対一が多いですが。

下道：全員がFacebookのMessengerで常に好き勝手に書き込みしているから、ある特定のメンバー間でやりとりするときも、実はそれを全員が見ている感じでしたね。

上＝fig.1. 日本館展示会場構成

下＝fig.2. 安野作品の空間展開を示す
能作によるスケッチ

「Cosmo-Eggs｜宇宙の卵」というタイトル

服部：バラバラだったものが「かみ合ったな」と思ったのは、石倉さんの書いた創作神話[9]が出てきたときです。ディスカッションしていた色々なこと、具体的に見えてなかったものが、言葉になって現れたんです。「共異体」という存在の仕方を暗示する物語構成があって、下道君と石倉さんがリサーチ先で見つけた津波石に関する物語も含まれていたし、安野君と話していた（音楽の）周期のことも神話の構造に組み込まれていた。色々なものがつながるところが見えたのが大きかったと思います。

下道：コンペの企画書の段階では、下道は映像で安野君は音というのは決まっ

9. 石倉敏明「Cosmo-Eggs｜宇宙の卵」。
神話全文は、本書10-11頁に掲載。

ていましたが、石倉さんが創作神話を書くことなんて決まってなかったですしね。「宇宙の卵」という企画名は、すでに命名していましたが。

石倉：このタイトルも僕ひとりのアイデアではなく、ミーティングのなかで生まれたことが重要だと思っています。初めての全員ミーティングに、僕はスケジュールの都合でオンライン会議という形で参加していました。PCの液晶画面に意識を集中して、展覧会のタイトルとコンセプトを練っていたとき、下道さんがアジア各地の「鳥居」を撮影したシリーズ（《torii》（2006–））の延長線上で、「津波石」と出会ったことを知って驚きました。津波石は、渡り鳥が営巣する季節的な周期と、数百年・数千年単位で島を襲う大津波の反復という二つの側面を持っていると言うんです。大きな津波によって海底の石が陸上に移動する大きな動きと、渡り鳥が空を飛んで毎年訪れる小さな動きがつながっているんですね。それで、「宇宙の卵」という神話的イメージで、鳥たちが毎年生み出す巣の中の小さな世界と、津波によって破壊されるそこそこ大きな世界を結びつけられないかな、と考えました。

　宮古・八重山諸島の洪水神話には、島全体が破壊されてしまうような「世界の終わり」のイメージが満ちていますが、僕は、学生時代に宮古島を旅したときに、少女が12個の卵を産んでそこから世界がはじまる「卵生神話」に出会ったことを思い出しました。洪水神話と卵生神話は、それぞれ別々の地域の神話ですが、分布圏は実は隣接しています。これらのバラバラな伝説を「世界の終わり」と「世界のはじまり」の物語としてループさせるには、世界中に伝承されている「宇宙卵（Cosmic-Egg）」の神話的イメージを借りて、これを複数形の「共異体」の物語に変化させるアプローチが有効なのではないか、という議論になったんです。つまり、ただひとつの地域や島に伝えられた共同体の神話ではなくて、複数の異なる歴史物語が同時に生起する「共異体」の関係を表すために、「Cosmo-Eggs＝宇宙の卵」という、複数化された宇宙モデルが必要になったんです。

創作神話に込められたもの

──創作神話ができあがったのは2019年の1月で、制作期間においてはかなり後の方です。

石倉：僕の仕事としては、下道さんと一緒に「津波石」を調査した経験から、島々の神話を抽出して再構成することと、もうひとつ、このプロジェクト自体の神話みたいなものをつくれないか、という試みがありました。神話は、集団のなかから生まれてくるものなので、僕が著者として書くというよりは、お互いにケアする協働関係から少しずつ生まれてくる。誰かが権力的にならないように、過度に忖度しないようにしよう、という雰囲気はありましたが、そこから異なる者同士がケアする関係にどう転換できるのかが課題でした。神話には、色々な現実が圧縮されているので、僕らが無意識で感じていることが表れていると思います。そのなかには、この「Cosmo-Eggs」の神話、美術展としてのヴェネチア・ビエンナーレ、沖縄の島々、音楽、映像、建築、日本館という建物、本の編集、予算や制作の進行、といっ

た色々なレイヤーが網目状につながっています。こうした網目を通して、服部さん的に言えば「庭のように」自然にお互いの成果が成長していくような場になったらいい。僕が意識していたのは、この集団から自然に生まれてくる物語があるとしたら、それはどういうものだろう、ということですね。

──創作神話を、壁に文字として彫ることは、どうやって決まったのでしょうか？

下道：石倉さんの創作神話の長さが、書き上がるまでわからなかったので、空間にどう置くかも決められなかったんですよね。

石倉：映像にしてディスプレイに映すという話もありましたね。

下道：創作神話ができあがってみると、思ったよりも長くて。この文章を、大勢の来場者がいる空間で見せる方法として、紙に印刷して手に取れるようにするとか、映像にするとか、朗読するとか、色々考えました。けれど、様々な言語の人が来ることもネックでしたし、この文章を「表現」として空間内でどのように扱うか、様々なアイデアを出し合いました。何より、長い文章を展示空間内で立って読むのはハードルが高いので、素通りされない強度というか。

　ちょうど、神話の構成が4つの章に分かれていて、空間自体も正方形だし、映像も4点あった。それぞれのスクリーンの脇が空間のようになっていたので、神話を章ごとに分けて、四つ角に展示するとぴったりはまるだろうなと fig.3。そういった紆余曲折があって、この方法になったのだと思います。4つの文章がつながってひとつの物語になるけど、どこから読まれてもいい構成になっているようにも感じましたし。でも、神話を書くとき、空間的なことを意識して4つにしたわけではないですよね？

fig.3

石倉：神話には、記号をそのままモノとして扱うようなところがあります。僕は、調査で調べたことをノート1冊分書いたけど、それを1か月くらいかけて忘れて、最後にあえて短い時間で、三つの架空の島の歴史を頭のなかに置いていく作業をしました。それで、三つの島の物語に導入部が加わる構成になっていきました。でも最初から4面に配置しようとは考えていませんでした。

会場での設営段階で起きたこと

──実際に、空間が立ち上がっていく設営時は、どうでしたか？

下道：設営時も最後まで調整作業が続きましたね。いつも思うのですが、展示の難しさのひとつに、「作品」そのものではなく、空間に「作品」を置くときの、それ以外の様々なものの「存在のさせ方」や「消し方」があるように思います。例え

ば、美術館やホワイトキューブでは、白い壁や台座は基本的に「見えないもの」と
される暗黙のルールがあるけど、そうではない空間で展示をすると、見せたい作
品以外の什器や接続部や様々なものが、別の意味を持ってしまうことがある。そ
れぞれが完成させた音や神話や映像を空間に並べても、見せ方を少し間違える
と、良くも悪くも違う部分が妙に気になったり、意図しない方向に引っ張られること
がある。今回、設営時に一番気になったのは、リコーダーにつながるチューブとそ
れを支えるために付けられたアクリル^{fig.4}。これは実際の空間で見たとき、象徴
的になりすぎて頭を抱えてしまった。意図しないものがあまりに意味を持ちすぎて
しまう。最後にどのくらい引き算するか考えていました。

fig.4

能作: あれは重要でしたね。展示の規定で、リコーダーは、バルーンを支持体に
して自立する形にしなければならなかったんですが、実際はホースだけで支えら
れたので、補助するアクリルのパーツは必要なかった。最終的に取ることにして
よかったです。

服部: 規定に振り回されてしまったけど、最後はやっぱり現場で判断するしかな
かった。でも、計画したことを淡々と実行するのではなく、設営現場で改めて自分
たちの判断を疑い、別の可能性を考えることは非常に重要でした。結果、当初
の計画案に戻ることがほとんどですが、常にオルタナティブがあると意識すること
で、納得いく形になったと思います。

能作: 安野さんの展示は、不確定要素が多いから(笑)。音が鳴るかとか、空気
やアルゴリズムの信号がちゃんと送られるかとか。

安野: 日本館とまったく同じ状況でシミュレーションしているわけではないからね。
日本にいるときには、バルーンが動いた、指が動いた、音が鳴った、機械の通信
が上手くいっている、といった一つひとつの要素を試して成功するところまでシミュ
レーションしましたが、すべての要素がひとつになったときに成功するのか、最後
まで「想定」しかできなかった。だから、現場に入って、全部つつがなくちゃんと
上手くいったことに驚きました(笑)。

石倉: 音楽は言葉以上に目に見えないけど、安野さんの作品は中心にあって大
掛かりだったので、ある意味一番目につく。しかも有
機的な音の体験と、人工的な装置の媒介が同居して
いる。面白い関係性になったと思います。

fig.5. スクリーンの仕様検討の
ための能作によるアイデアスケッチ

下道: スクリーンのフレームにタイヤを付ける案^{fig.5}は、
何回も採用したり反対したり、ひっくり返し続けていまし
たね(笑)。自分では絶対やらないバランスだから迷っ
たけど、結局、このゆるさは面白いと思いました。

能作：積極的にタイヤを付けたかったというより、脚をデザインしたくなかった。スクリーンのフレームだけでつくりたかったので、タイヤに載せるだけにしました。ワイヤーでスクリーンを吊れば脚は要りませんが、ひとつ問題があって、ベンチから快適に見える距離を確保するためには、スクリーンを少し斜めに振らないと日本館には収まらなかった。その斜めに置く行為が本当にいいのか迷っていたところ、タイヤのアイデアと、この斜めに振れたスクリーンが結びついて、「動くからルーズに配置していいんだ」という気持ちになりました。

下道：結局、設営時にも空間内でガンガン動かしたので、位置が固定されてしまうワイヤーで吊らなくてよかった(笑)。

服部：スクリーンを可動式にしたことで、変な固さが抜けましたよね。「動く」ことを想起させることもできました。

「Cosmo-Eggs｜宇宙の卵」が「ゾンビ音楽」にもたらした影響

石倉：能作さんは、海底から運ばれてきた津波石自体の可動性と、タイヤの付いた人工的なスクリーンの可動的関係の話をよくされていて、そういうふうに、下道さんの作品に対するアクターネットワーク理論[10]的解釈も出てきているのが面白いなと思っていました。

　安野さんの「ゾンビ音楽」も、今回はかなりオーガニックですよね。何か心境の変化はあるんですか？

安野：僕自身の心境の変化で「ゾンビ音楽」を操作したというより、「ゾンビ音楽」を「宇宙の卵」という環境に放り込んでみたら、そこからまた生まれ直したような感じです。「ゾンビ音楽」という名前は、その音だけではなく背景にある物語も含めてつけています。今回はその物語の部分を「宇宙の卵」に委ねました。このことで「ゾンビ音楽」にも別のステージがあると気づき、もっと別の自動演奏音楽のあり方があるんだなと感じました。

石倉：もちろん、今回も津波によって一度世界が滅んでしまうという、「ゾンビ音楽」にも通じる背景はあると思いますが、安野さんは沖縄に調査に行って、現地のリュウキュウアカショウビンの鳴き声を採取したり[fig.6]、歌や鳥の発声について本を読んだりしていましたよね。

安野：貴重な経験になりました。本当にカワイイんですよ、リュウキュウアカショウビンの声って。こんなカワイイ声を参考にして、どんな世界観が立ち上がってくるんだろうと考えました。

　「ゾンビ音楽」[fig.7]は、世界観がどうしてもネガティブになりがちなんです。例えば、消費社会とか機械に依存する社会、そこから生ま

10. 社会科学における理論的、方法論的アプローチのひとつ。社会的、自然的世界のあらゆるもの（アクター）を、絶えず変化する作用（エージェンシー）のネットワークの結節点として扱う点に特徴がある。

fig.6. 沖縄調査でのフィールドレコーディング

れる格差や差別など、現代の社会問題に問いを投げかけるような方向性です。「ゾンビ音楽」には、人間がふいごを踏んで空気を送り込むという、人が機械のために奉仕するバージョンもあるんです。それには、結局、人間は自らが生んだ機械に依存せざるをえない社会システムをつくり、それを維持するために汗水たらして働いているじゃないか、というある種の批評的な背景がありました。そこから次の展開に行きたいという思いもあって。今は、「宇宙の卵」のような背景のもとで自動演奏を行う場合に、この音楽を何と名づけたらいいかを考えています。

石倉： ゾンビ映画では、たくさんのゾンビたちがスーパーマーケットに集まるシーンが頻出しますが、これはよく現代文明を批判していると言われます。バラバラになった生き物の死体が、冷凍・冷蔵された商品として陳列されるスーパーマーケットの空間そのものが、ひっくり返された「死者の国」を表している、と。でも、ヴェネチア・ビエンナーレのように文化資本が集約される見世物的な空間には、別の死臭が漂っているようにも感じました。そのなかで、今回の安野さんの作風は新しいエコロジーを感じさせます。鳥たちの声も、死者であると同時に、これから生まれてくる生物種の声にも聞こえる。複数の種からなる「エコゾンビ」って新しいですよね（笑）。有機的ゾンビとも言えます。

fig.7. 安野太郎《大霊廟I》
岐阜県美術館　撮影：池田泰教

持ち運び可能な石碑——「津波石」の作品化

下道： 服部君とは、先ほど話に出た「Re-Fort PROJECT」で一緒に仕事をしました。これは、様々な人とのコラボレーションの上に成り立っていて、服部君の立場も、学芸員とかではなくメンバーとして一緒にやりました。廃墟の砲台を舞台に、色々な人と話し合い、再利用を進めていく作品で、最終的に山頂の砲台跡から花火を打ち上げ、それをみんなで記録し、まとめました。

　　今回のコラボレーションについて、服部君が「Re-Fort PROJECT」みたいなイメージでもあると話していたので、僕のなかでは、新しく組むメンバーと津波石を見に行って、岩の上に家とか舞台でもつくって何かするのかとか、ダイレクトに岩と関わる行為を行うのかなとか、勝手にイメージが広がっていました。その後、安野君から「ゾンビ音楽で展示を行いたい」という強い意志と提案があって、「ゾンビ音楽」の展示映像を見ながら、何か日本館の展示自体が「仮設的であり移動するモニュメント」のような装置になるのかもしれない、とぼんやり考えるようになりました。

石倉： 下道さんが言っているのは、サイトスペシフィックな作品か、別の場所でも再現可能なものか、という物理的な話だけではないですよね。そもそも《津波石》の映像を通して、過去の津波という出来事が呼び覚まされるし、現物ではなくその映像が持ち運ばれることの意味も問われます。「持ち運び可能な石碑」というイメージは、楽器やスクリーンのような人工的な表現装置と、複数種の生息する自然石という媒体の違いも超えることを意味しています。

現代のヴェネチアは、すごくグローバルな場所です。そこに沖縄の津波石を
モチーフにした作品を持ち込むには、一度作品そのものが属しているローカルな
領土性を脱して、別の文脈に置き直す必要があると思いました。津波石を運んで
きた1771年の明和の大津波は、起きた日の記録もある歴史的事実です。だから
といって、展示にその歴史を刻んだら、まったく違うものになってしまいます。僕は、
神話に含まれている、一種の持ち運び可能な言葉を展示に刻印し直すことで、
災害の反復という歴史が別の地域の現実と響き合うようになるといいな、と願って
いました。

下道： 撮影している津波石は、明和の大津波だけではなく、2000年前、あるい
は周期的にやってくる無数の津波が残していったもの。そこに興味を持っていま
す。僕は、撮影した映像を作品にする段階で、色や音を削ぎ落として様々な抽象
化を行っていますが、それ自体も、時間性と共に「ローカルな領土性」を脱するこ
とを考えて試行錯誤していますし、そこができないと作品にはならないと思ってい
ます。僕の作品は記録であり、フィクションにはジャンプしないので、その点は繊
細に考えています。今回の場合、石倉さんが一緒に旅をして神話を集め、それ
を経て新たに生まれた創作神話と共鳴したことで、別の角度や深みが出たと思
いました。

動くものを再着地させる

能作： 僕は、逆のことを考えていました。基本的に、美術や音楽は持ち運び可
能なものだと思うんですね。でも、建築は持ち運びできない。移動するとしたら、
写真や模型といった二次的なものしかありません。だから、日本館という動かな
い建物に、作品という動くものをどう定着させるかを考えていました。とはいえ、展
示されるのは絵画や彫刻ではないし、定着させるやり方も悩みました。

石倉： 再着地ということですね。実は神話にも持ち運び可能なものと、持ち運び
できないものがあります。僕の場合は、「地震ナマズ」という地震を引き起こすナマ
ズを抑えている「要石」の神話や、ビジュル石、ニーラン石[11]などと呼ばれる、津波
石とは別のタイプの沖縄の石を比較することで、ようやく創作の次元に着地する
糸口が見えてきました。

　　津波石自体にも、持ち運びできない次元があります。
特定の場所の歴史と結びつくことで、津波石は災害の記憶
を伝えるモニュメントとして未来に残されるようになるし、実
際にお墓や聖地になることもある。多良間島では、虫払い
（ウプリ）という重要な儀礼[fig.8, 9]の昆虫採集場とされています。
下道さんが、地元の農家の方にインタビューした際、どうし
て畑の真ん中の石をどかさないのか、と聞いていたのを覚
えています。その方は「津波石を破壊したら災難が降りか
かって私は死んでしまうだろう」と言っていましたね。ところ

11. 主に沖縄本島に見られるビジュル石、
竹富島にあるニーラン石ともに、現地に
伝わる信仰において霊石とされる。

fig.8. 多良間島の虫払い儀礼
撮影：石倉敏明

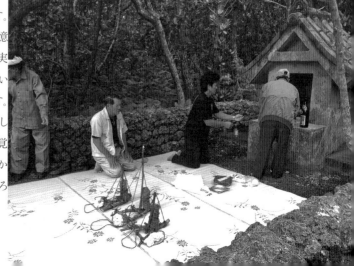

が、そういう信仰や伝承を失ってしまった津波石は、ダイナマイトで破壊されて道路建設の資材とされたり、廃棄物としてどこかに運ばれたりしているようでした。下道さんとのフィールドワークは、こういった驚きの連続でした。

　日本館の展示制作面では、「持ち運び可能な石碑」ということを考えていく過程で、能作さんの言う「動くものをどう定着させるか」「イメージをどう配置するか」という議論が続きました。そのなかで、彫刻刀を使って創作神話を壁に直接刻んだらいいのでは?というアイデアも生まれてきたように思います。神話を現地の歴史的空間から切り離して、もう一度別の文脈のなかでモニュメント化してみよう、と。困難だったけれども、面白かった。

モニュメントを、土地から切り離す

下道：最終的に、日本館の建物が持っている磁場のようなものと、きちんとくっついた感じはありましたね。詩や言葉なら、形を持たず人から人へと伝わっていくかもしれないけど、絵画や立体やもちろん映像も含め、作品を鑑賞する体験には、ある程度の空間や場所が必要になります。

　沖縄の津波石自体は、ただの岩だし、その土地に存在する風景と一体化しています。岩自体に文章などは刻まれていないし、無数にある。人工的な石碑としての機能はないけれど、人間の見方によっては津波の歴史を伝えるモニュメントでもある。そして、その岩は（ときに動く可能性はあるが）長い時間その場所に留まり、その風景のなかで、周りの人や他の生物や自然が関係をつくっている。モニュメントは、その土地とくっつくことで、歴史や出来事を伝える機能を持ちます。ただ、僕は「津波石の映像」自体を、土地から切り離すためにつくっている。このことを強く意識しています。僕のなかでは、東日本大震災の記憶と強く結びつきながらも、撮影場所はそこから遠く離れた沖縄。つまり、土地との結びつきのなかだけでこの作品を語ろうとは考えていない。

　今この作品を日本の人が見たら、東北の震災と関連した何かを思い出すでしょう。でも、これは南の島の、遠い昔の津波が残したものの未来の姿であり、すでに時間や空間を超えています。今回は、これが形を変えてヴェネチアに持ち込まれたらどうなるだろうという試みだったと思います。そして、それをひとりで考えるのではなく、服部君や石倉さん、そして能作君や安野君と一緒に思考していく時間でもありました。

石倉：オープニングの前日に、現地スタッフが日本館の屋上にあった海鳥の巣に、卵が産みつけられているのを発見してくれました[fig.10]。それを見て「完成した!」と思いましたね。人間がコントロールできない不可抗力がそこに働いて、この展示の「新たな世界のはじまり」というテーマともつながったというか。何といっ

fig.10

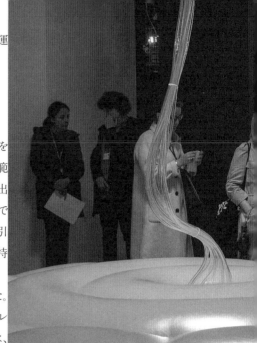

fig.11

ても卵は、「持ち運びできる生命」そのものだし、鳥たちの生態は移動と定着の運動を繰り返しながら、空と海と陸とを結んでいきます。

「Cosmo-Eggs｜宇宙の卵」でのコラボレーションを振り返って

下道： 今回のコラボレーションの過程、そして完成したとき、高校の頃にバンドをやっていた経験や、美術大学の油画科に入ったときに「アートって共有できる範囲が狭いなあ……、だからやっぱり音楽っていいな」と思っていた気持ちを思い出したんですね。というのも、風景やモノを観察したり絵を描いたりするのが好きで美術大学に入ったのに、みんなは、制作イコール「メディア論」と「ロジック」と「引用」の組み合わせの戦いに終始していて、自分はそこにどうしても深い興味が持てなかったし、ちょっと息苦しかった。

　でも、今回の制作の体験には、少し音楽っぽい楽しさがあるなと思いました。グルーヴが出るというか。それは、「作品」をひとりでつくるときに忘れがちな「プレイすることを自分が楽しむ」ことかもしれない。ただ、そのつくり方の落とし穴は、他人が見た場合に、独りよがりで見るに堪えない「作品」になること。他人の楽しそうな姿をただただ見せられても、見る側は楽しくないですから（笑）。今回も、自分ひとりの作品よりはシンプルではないけれど、意図しない複雑さも生まれているし、いい「倍音」は少し出ていると思う。独りよがりではないレベルまで行っている。色々な意見があると思いますが。

安野： こういう共同作業のあり方を説明するのに、すでにある何かに例えてみたくなってしまうのだけど、よく考えると音楽のアンサンブルとかセッションとか、そういう類のものとも違うし（これらは音楽という基盤やルールを共有している）、演劇や映画のようなチームワークのあり方とも違う。服部さんは、異なる職能の人間が同じ目標を目指すという意味で、洞窟探検隊みたいなものかもと話していて、なるほどと思いました。

石倉： 展示空間も、中心部に置いたバルーンがベンチになることで、互いに干渉するだけでない、ある種の楽しさが実現しましたよね。美術展は通常立って観ることが多いから、ベンチに座るのは集中的な鑑賞からひととき離脱した体験になる。こういう退却した鑑賞体験は、現代美術の世界では避けられることが多いかもしれないけれど、ベンチに座る人は概ねリラックスしている印象 fig.11 を受けました。真ん中が休む場所になっていることが、図らずも津波石の存在感に近い気がします。表現という次元から、少し退却したところにバルーンという休息装置があって、それが卵という概念の核を担っているのかなと。

下道： 自分もそうですが、多くの作家は、作品の不要な部分を削ぎ落としてシンプルにしていく戦いをしすぎているのではないでしょうか。今回そんなことを感じました。バルーンのベンチは象徴的で、自分だったらつくらない。津波石の存在に近いものだし、シンプルさを考えると不要だから。でも、それを受け入れた先にあ

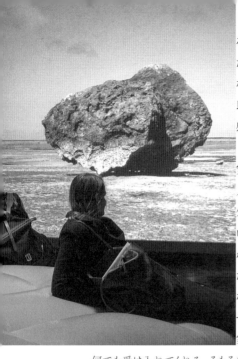

るゆるさが、観る人にも作用しているのを目の当たりにした。今回は、様々なものが混沌としているなかで進めていきましたが、それがひとりでやる以上の面白い効果を生む可能性は、やりながら感じていましたね。

安野： 僕は、音楽以外の要素については「受け入れられないことは受け入れない」という一点以外は、全部受け入れるくらいの気持ちでいたと思います。でも、結果的には「受け入れる／受け入れない」という関係性をも超えたと思っています。ただそこにいる、という境地に至ったんじゃないかなと。津波石自体、鳥のコロニーになっていたり、ヤドカリの巣になっていたり、海中では魚の隠れ家になっていたりして、そこに住むことができれば何でも受け入れてくれる。そもそも受け入れるかどうかを考えることすらしていない「環境」なので、僕が何かを受け入れる立場にあるとも思えませんでした。

下道： 誤解を恐れずに言うと、今回の展示が完成した瞬間に「これが自分の最高傑作だ！」という感覚はまったくなくて。「今回のコラボはこうなったか。現時点のベストは出せたな。今回も楽しかったな。次はどこでどんなことをしようかな」と、そんなことを思いました。たぶん他のメンバーもそうだと思います。日本館で展示することは、よく「オリンピック日本代表」に例えられるんですが（笑）、実際やってみると、そんな感想を持ちました。

服部： 最近は、現代美術の展示を鑑賞する人でも、キュレーターが何をしたのかを見ようとする人が増えている気がします。でも、そもそもアーティストがいて、その作品があってこそ描き出されるコンセプトやディスコースだと思うので、もっと作品に対面してほしいし、直接的に経験してほしい思いはあるんですね。
　キュレーターの文脈づくりや主張、新しさみたいなものばかりに注目していくと、謎解き合戦やゲームになってしまう。知識や経験を積み重ねていくのは大切だし、それがあるからこそ魅力を理解できる作品や展覧会ももちろん必要です。ただ、僕はヴェネチア・ビエンナーレという莫大な人数がやってくる場所に、現代美術の文脈を共有できる人だけが楽しむものではなく、もっと開かれた場を築きたいと思いました。今回のプロジェクトが、現代美術の範疇にあるのか、あるいはすでにその外側にはみ出してしまっているのか、その判断は観客に委ねています。なるべく幅広い人に開かれた体験の場が生まれれば、それが希望の発見につながるはずです。だから、その場で出会ったものをどう受けとめて、応答するかを、観客が自律的に捉えられるといいなと思います。

観察者としてのデザイナー

—— 今回、作家の方々の協働はもちろんですが、田中さんもチームと一緒になっ
て、デザインや印刷物だけではない関わり方をされています。

田中義久(以下、田中)： 服部さんに初めて会ったのは、プロ
ジェクトがスタートしてから半年経った頃で、メンバーになる
くらいの気持ちでと誘っていただきました。それから、私も
Messengerのやりとりに入ったのですが、その時点で過去の
やりとりのログがかなりあった。それを全部遡りながら、徐々に
コンセプトに追いついていきました。

　服部さんのキュレーションは、みんなでディスカッションし
ながら、変化を受け入れ、重層させ、概念や環境を構築して
いく進め方ですよね。完璧にこうであるということを常に疑い、
不明瞭でも弱くつながりながら、最終的にはひとつの集合体
が形成されていく。カタログ fig.12 は、まさにその「状況」を収め
たコンセプトブックになるのがふさわしいだろうと考えていまし
た。なので、それぞれの考えていることや、個々のリサーチや
提出物をそのまま引き受けて、それを紙として重ねていくのが
一番シンプルでわかりやすいと思いました。

fig.12. カタログ『Cosmo-Eggs｜
宇宙の卵』(2019)

下道： 服部君が、Messengerに田中さんを入れるスピードが
速かった(笑)。参加者が過去のやりとりもすべて見られる点
で、Messengerがベストのツールでしたね。

服部： 当初から2段階に分けて本をつくることは決まっていました。田中さんには、
先に出す方は、展覧会を立ち上げるために必要な素材を集めた、設計図のよう
な本にしたいとだけ伝えていました。それからMessengerグループに入ってもらい、
田中さんが観察者の役割を担ってくれました。カタログは、このプロジェクトを映
像のようにドキュメントしていく構造をとっています。観測しながらアーカイブもし
て、なおかつ設計資料集成みたいなものにもなっている。いくつかの層が成立し
ている本ができて、これは新しいつくり方、関わり方だなと思います。

石倉： 僕は、全体を編集する視点が別の形で入ったような、キュレーションのレイ
ヤーがひとつ増した感じがありました。服部さんがキュレーションをして、「共異体」
がサイトスペシフィックなものとして形になったのが展示会場だとすると、もうひとつ
動かせるもの、持ち運びができるものとして本が出てきた。手に取ったときに「あ、
共異体ってこうだよな」と、自分たちがやっていたことがわかった感じがしたんです。

下道： 田中さんは、カタログをつくる前に、みんなにインタビューをしましたよね。
一人ひとりに会って、2時間ずつくらい。

田中：内容を間違えず、みなさんの仕事を引き受けられるか。見識の浅さを補うためにもヒアリングは重要でした。

　　今回のカタログは「思考を媒介させる手段としての紙媒体」だと考えています。表現されているビジュアルは、ざっくり言ってしまえば、みなさんがまとめたリサーチや図像、模型や譜面がそのまま載っているだけです。それを間違えない順番、ズレない素材で綴じることが私の役目でした。

fig.13. カタログ『Cosmo-Eggs｜宇宙の卵』に封入した地図

下道：このカタログでは、プロセスや設計図を開示しています。津波石の場合も、どこかの写真ではなく、GPSの位置を記した地図 fig.13 があって、誰でもその場所に行って見られるようになっています。見に行きたい人は、ぜひ行ってみてほしい。素晴らしい風景なので。

fig.14. 津波石撮影中の下道

石倉：でも、データどおりの場所にカメラを立てて撮影しても、誰でも作品を再現できるわけではありません。下道さんのような、津波石と撮影者の距離感は、絶対に「再生」できない。その関係も面白いと思います。津波石を撮影している時間、石と人間があんなに真剣に向かい合っている姿ってないですよ fig.14。素材としての石にできるだけ手を加えずに生かす下道さんの映像と、田中さんの編集は通い合う部分がある。それは色々な面で共振している例のひとつだと思います。

予期できないことを期待する

下道：すみません！　いつも、最後まで疑っていて。最初の案に戻るためにも、ちゃぶ台をひっくり返すようなことをするんです（笑）。当たり前のように決まってしまっている部分を、もう一度揺らすというか。

石倉：つっこみ力は大事ですよね。「この方向性はもう戻せないな」とならずに、場合によっては大胆に最初の案に戻ってくる。服部さんは、下道さんの疑問をよく拾って、本当にそれが妥当かどうか判断していましたね。

下道：僕は、今回以外にも「新しい骨董」とか「旅するリサーチラボラトリー」とか、コレクティブでのプロジェクトを以前からやっているのですが、メンバーが変わると、自分の立ち位置も変わるんです。僕自身がディフェンスのときもあれば、オフェンスのときもある。ただ、面白くなくても、疑問とかちょっとしたアイデアを口にできる感覚がないとダメなんです。言わなかったらはじまらないものがある。もちろん

信頼関係がないと、強引なドリブルで攻め込むような行為はできません。今回は、服部君やメンバーに思いつきをすべて投げたので、みんな大変だっただろうと思います。

服部：どんなギリギリの局面でも、疑問を投げられたり、別の可能性を提示されたりすると、自分のなかで再考することになります。それは、全体を考える上ではとても重要なプロセスでした。なるべく多くの可能性をひとつずつ潰していくのは大切でしたね。色々投げられたおかげで、面白い、これは違うと判断できました。

石倉：服部さんは、作品を使って自分のヴィジョンを強引に実現していくようなキュレーターではなくて、色々な人が投げ込んだ要素を生かして集合体を編み込んでいくのですが、「これだ！」というときの拾い上げる力が強いんです。イタリアの哲学者ジャンニ・ヴァッティモが考えた「弱い思考」[12]という概念がありますが、それは存在論的な強い哲学ではなく、逃げてしまうような現象や、人間ではないものも含めた、弱いもののなかにある微かな強さを拾う力。日本館でいえば、天井から漏れてくる光や、スクリーンの下にある小さなタイヤのような、色々な小さな要素が、実は空間の強度として響いている。それは服部さんの、最初から強力なものを押しつけるのではない、別のキュレーションのスタイルにも共通する態度だと思います。

12. ジャンニ・ヴァッティモ、ピエル・アルド・ロヴァッティ編著、上村忠男、山田忠彰、金山準、土肥秀行訳『弱い思考』法政大学出版局、2012年。

服部：僕自身の根底に、未知のものや出来事・状況に出会いたいという強い意識があります。何かを評価したり価値づけをしていくことより、まだ定まっていないもの、新たな何かが生まれることに惹かれます。その状況を触発する、あるいはそういう環境を築く活動を続けていると言い換えられるかもしれません。また、明確な目標に向かって、合理的に最短距離で進むことが苦手で、不明瞭ななかを漂流し続けるような動きから、何かが生まれてしまう瞬間や、そういうプロセス自体を築くことに可能性を感じています。

　通常、ヴェネチア・ビエンナーレの国別パビリオンは、実験的なプロジェクトをやる場所ではないのかもしれません。むしろ、シンプルに強い主張とプレゼンスを提示するような場というか。でも、そういう価値観からずれた地点に、僕は未来への希望を見出しているところがあります。これまで自分が取り組んできたことの延長線で、あえて国家のパビリオンという場には馴染まなそうなプロジェクトを実践しました。明確なテーマのもとに作品を配置するグループ展ではなく、面倒なプロセスを経ないと起こりえない化学反応の結果、生まれた場みたいなものを提示できればと考えてきました。協働自体が目的なのではなく、そこから生まれる希望のようなものをどうやったら形にできるか。そんなことを、ずっと考えています。

希望の種を見出す表現へ

服部：僕自身は、参加や協働にコミュニティ形成、パブリックやコモン、オープンネスという公共性の問題にずっと関心があって、主に展覧会などを通じてその探

求をしてきました。クレア・ビショップは『人工地獄』[13]という大著で、公共性や平等、あるいは開放性を問う芸術的プロジェクトにおいては、参加を重視したプロセスを構築する上で、単純に内輪のコミュニティで満足するのではなく、より広い社会に開いていくために「敵対」や「衝突」が必要不可欠だと示しました。社会に対して閉じることなく、より広い他者に開くべきという観点にはもちろん賛成です。でも、それによって傷つく人や居心地の悪さを覚える人もいるはずです。現代美術が、人が疑ってこなかったものを疑ったり、批評的な問いを投げかける役割を担うのは事実だと思います。しかし、敵対や摩擦を生じさせて、問題をあからさまにするだけでいいとは思いません。

13. クレア・ビショップ著、大森俊克訳『人工地獄 現代アートと観客の政治学』フィルムアート社、2016年。

　かつてSFなどで想像された近未来の社会よりも一歩上を行くディストピア的状況を、現実社会はすでに呈しているように感じます。例えば、ジョージ・オーウェルが『一九八四年』で描いた徹底的に管理された社会は、昨今の右傾化した世界においては冗談でなくなりつつありますよね。そんな現在の、一見穏やかだけどある意味での荒廃がはじまった世界において、どんな希望を見出すことができるのか、現状を批評的にあぶり出すだけでなく、肯定できる何かを考えなければという思いがあります。

　現在の日本の現実も、とても暗い。東日本大震災そのものは本当に悲惨な経験で、自分の土地に帰れない人がいるなど、つらい状況が今も続いています。発生直後には、「それでも生きていくしかない」という前提の上で、希望に向かっていく様々なアクションが起こりました。街はそんなにギラギラ明るくなくてもいいから、原発事故は二度と起こさないようにしようとか。でも結局、大都市は震災以前か、それ以上の不夜城に戻り、エネルギー問題も現状維持の方向に進んでいってしまった。人々の連帯によるマルチチュードとしてのパブリックではなく、大きな力の行政的管理によるパブリックに支配されつつある。2020年の東京オリンピックを復興の象徴と位置付けるのは、まさに管理社会のパブリックの勝利のように思えます。

　僕はまだ芸術には小さな抵抗を積み上げ、社会を少しでも動かす力があると信じています。現状をある程度肯定しつつも、まずは最小限の単位から抵抗を試み、希望の種を見出していけないものかと思い、いわゆる一般の人々が直接的に参加するプロジェクトではなく、専門領域が異なる表現者たちの協働がどのように可能かを実験しました。下道君の《津波石》も震災を契機にはじまった作品ですが、そこから希望に向かっていくためにどうするか、共に思考し実践していこうという思いは、全員が共有できていた気がします。

安野：確かに、異議申し立てだけではやっていけない思いは強いですね。

服部：現実をサバイブしていく方法を、どう表現として提示していくかですよね。

安野：真剣に未来を提案しなきゃいけないし、真剣にジャッジされてしまう。様々な責任をこれから背負っていかなくてはいけない世代になってしまったのかもしれないですね。

それとは逆に、ことさら明るい未来のために何かを考えて提案すること自体が、実は罠なのではと思う瞬間もあったりします。「ゾンビ音楽」としては、人間は自分たちではなくテクノロジーの方を延命・維持し、発展させるために、未来を創造させられているのでは、と捉えることもできる。そうすると、「じゃあ俺はどうすればいいんだ?」と頭を抱えてしまいますが。

共に制作することと、共に生活すること

安野: 今回のメンバーみんなが家族を持ち、人生前半であるという、世代に共通する感覚みたいなものも、共同作業に何らかの影響をもたらしたのかなと思っています。「家族を持つ」とか「家族といる」ことは、「(まったく意見の違う人との生活を)受け入れることを、受け入れる」というコミュニケーションステップの一種ですから。

下道: 僕は、昨年子どもが生まれて、その状態かもしれません。完全に変わってしまいました、日常が。ただ、僕は「家族を養うために働く」という意識自体が、人のせいにしているように思うところがあります。「それぞれ自分のために生きる」という自分勝手さを、尊重したいですね。

服部: 自立しつつ、依存もする、人は他者と実に複雑な関係を取り結びながら生きてるんだなってことを実感しています。ダナ・ハラウェイが「symbiosis」と「sympoiesis」について論じていました[14]が、共に生きる(symbiosis)ことは、共に制作する/生み出す(sympoiesis)ことであり、それって実は、家族とか他者との生活をつくることとほぼ同義でもあるなと感じました。言い換えると、今回「宇宙の卵」で実践していたことはまさに「sympoiesis」の探求であり、それによって「symbiosis」の可能性を見出す旅みたいなものだったのかなと思ったりもします。

14. Donna Haraway, *Staying with the Trouble*, Duke University Press, 2016.

石倉: 僕らの言っているエコロジーは「人間文明を反省しましょう」ということよりも、「どうやったら生き残っていけるのか」を問題にしていたと思います。人間だけ生き残るのではなくて、人間以外のものも一緒に生き残る方法を探る。その集合体のなかに人間ならざるものを招き入れないといけないし、自分たちも入れてもらわないといけない。そういう意味で惑星的な問題、ヴェネチアと沖縄が共通して抱えている海や水の問題だったり、ローカルとグローバルといったトピックに意識が集まったんだと思います。

　僕が神話について考えたのは、過去に戻るのではなく、どうやったらこれからの未来の神話を語ることができるのか、神話のような「物語」をつくる能力をどう発揮していけばよいかということです。たぶんそこには、新しい家族像の問題とか、この時代に子どもをつくるべきかどうかとか、災害を生きることとか、身近な問題がいっぱい潜んでいるはず。自分たちの子どもや孫の世代も「それぞれ自分のために生きる」ことができるか、ということにもつながってきますよね。

エコロジーはリプリゼンテーションが可能か

能作： 僕自身は、建築におけるエコロジーを考えて活動しているのですが、今回のように現代美術というフィールドでエコロジーを考えていくときに、リプリゼンテーションの問題が引っかかりました。

　建築のエコロジーは、CO_2削減とか省エネのように具体的です。そこに少し居心地の悪さもあって、それをやればポリティカルコレクトネスを守っているといった感じも受ける。一方、エコロジーをリプリゼンテーションの問題だけで考えると、それ自体は地球環境に対してはまったく解決の方向に作用していない。そういうとき、現代美術のエコロジーをどう捉えたらよいのだろうと。

石倉： リプリゼンテーションには「代表」という意味もありますが、能作さんが言っているのは、「代理表象」ということですね。

能作： 例えば、コミュニティの問題への応答として、美術のワークショップをしたとしても、一回限りだったりする。それは単に表象の問題になってしまっていないか？という疑問があります。建築だと、まちづくりではある期間で持続的に関わることを前提としてやっている。

下道： 例えるなら、現代美術は、多くに向けたラブソングをつくるようなもので、建築は、目の前にいるひとりの相手を大切にする、みたいなものでしょうか（笑）。

能作： そうかも（笑）。もちろん、両方とも大事です。でもこの二つは、今はつながっていない。エコロジーを考えるならば、それをつなげていかないといけないんだろうと思います。

　東京藝術大学で、思想家の篠原雅武さんのトークがあったときに、同じような質問をしたんです。そうしたら、会場にいたティモシー・モートン[15]の研究者が、「sensuous」という言葉を出してきた。感覚することがエコロジーの出発点で、美術が表象そのものだということよりも、その周りにあるものを引き寄せることが、ひとつのエコロジーなのではないかという応答でした。今回の展示で言うと、津波石の映像とかリコーダーの音色だけを、観たり聴いたりするんじゃなくて、その周りの空間そのもの──日本館という空間、壁の色、フレームとか──にあたると思います。

下道： そういえば、当初、日本館の展示装置のすべてを太陽光や自然エネルギーで動かせないかと真剣に考えていた時期もありましたよね。予算など色々な問題があってできませんでしたが。

矛盾を引き受けつつ、形を見出していく

石倉： 服部さんが『Cosmo-Eggs｜宇宙の卵』に掲載したエッセイ[16]で書いたように、「宇宙の卵」のプランは、自然・社会・精神という三つのエコロジーの位相があ

15. 新しいエコロジー思想、環境哲学を展開するアメリカの哲学者。邦訳された著作に『自然なきエコロジー──来たるべき環境哲学に向けて』（篠原雅武訳、以文社、2018）がある。

16. 服部浩之「3つの共存のエコロジー──共異体的協働の方法論」（『Cosmo-Eggs｜宇宙の卵』、LIXIL出版、2019）

る、という哲学者フェリックス・ガタリの考え方を引き継いでいます。同時に、この三つをつなぎとめるものとして、どうしても身体的感覚の次元が問われることになります。ヴェネチアの展示は、何か月もの間エネルギーを消費して、たくさんのCO_2を排出することになる。だからやらなければいいとか、気にせずにどんどんやればいいというのでもなく、身体的感覚に即して、別種の道筋を模索する必要があると思います。今回の展示では、予算の制限があり自力発電ができないのは残念でしたが、面白いことに日本館だけでなく多くのパビリオンが同じような問題意識を持って、同時代の新しいエコロジー実践を探索しようとしていました。この動きは今後、ますます大きくなりそうな予感がしています。

服部：矛盾があるってすごく大事な気がしていて。例えば、エコロジーと表象の話でも、矛盾していますよね。この展示自体、電力をかなり使っているし、モノを運ぶのには石油を使うし、でもその矛盾が、そもそも生きていることでもある。矛盾を引き受けつつ、形を見出していくのであって、単純に表象だけではないと思うんですね。展示を体験すること自体、そこに確かな身体経験はあります。

石倉：モノやイメージを通して、生きた身体経験をすること自体が、複層的なエコロジー実践を促すことにつながります。最近、人類学者たちはヒトというものを「人間存在(human being)」として定義するだけでなく、「人間生成(human-becoming)」という観点からもう一度理解し直そうとしています。人間が何らかの活動をすることによって、人間たちの社会も、大地や海や気象現象との関係も、人間以外の生き物との関係も刻々と変わっていきます。今は表向き矛盾だらけのように見えても、そこから新しい世界制作[17]を目指すことは可能なのではないか。アートの領域でも、もはや人間を絶対的な中心軸として周りの世界を「表象(representation)」するのではなく、石や鉱物といった「大地的なもの(geos)」や、動植物のような「生物的なもの(bios)」との関係性を実践的に問い直す、新しいタイプの表現が生まれてきています。

　同化や支配を前提とするのではなく、異なったモノたちが、異なったまま共存することは可能？ 「共異体」の概念は、津波や地震という災害を避けられない時代に、人間を中心とする「共同体」の枠組みを見直す小さな手がかりです。異種協働の関係性のなかで、人間と大地・生物との関係を更新し、数百年・数千年の規模で未来の出来事に関係付けられるような実践が問われているんですね。「宇宙の卵」はユートピア的で荒唐無稽な物語ではなく、現代のリアルな神話ではないでしょうか。

（2019年7月15日　能作文徳建築設計事務所にて）

17. 哲学者のネルソン・グッドマンが、1975年の著作『世界制作の方法』で主張した理論。人間は「ヴァージョンを作ることによって世界を作る」とし、芸術・科学・日常経験・知覚など、幅広い分野で徹底した思索を行った。本書は、その後のアメリカ現代哲学に影響を与えた。

Finding Hope in Creative Collaborations —Looking Back at "Cosmo-Eggs" at the 58th Venice Biennale International Art Exhibition

Motoyuki Shitamichi, Taro Yasuno, Toshiaki Ishikura,
Fuminori Nousaku, Hiroyuki Hattori and Yoshihisa Tanaka

In a discussion held in July 2019, curator Hiroyuki Hattori, the four "Cosmo-Eggs" artists, and graphic designer Yoshihisa Tanaka reflect on the creation process of "Cosmo-Eggs" and discuss the ideas behind the project.

Hattori and artist Motoyuki Shitamichi begin the conversation by looking back at the very beginnings of the collaborative project, when Hattori invited Shitamichi to meet at a fast-food restaurant. As the project grew (with the group connected via online messenger services) and its philosophic framework began to take shape, it was Toshiaki Ishikura's mythological story which truly tied together the individual, disjointed elements. The group discusses the many trial-and-error processes involved in setting up the exhibition at the Japan Pavilion, with Motoyuki Shitamichi and composer Taro Yasuno pointing towards the considerable influence that the process has had on their individual artworks. Originally a somewhat dark, negative series, Yasuno says his *Zombie Music* evolved into a more lively artwork in Venice. Ishikura and Shitamichi add that the exhibition itself, with its adaptable nature and its interrelational focus, works as a "portable monument" that is able to transcend the confines of context, time and place, and highlight its ability to resonate with other cultures irrespective of language. Yoshihisa Tanaka, who joined the project half-way through, mentioned that his observations of the members' interactions and dynamic within the group chat helped inspire his multi-layered book design—an approach that itself embodies the nature of the project.

Hattori then directs the conversation towards the significance of the project. He says that it is currently difficult to find positive visions for the future, and considers the artworld in the unique position to experiment and discover new seeds of hope. Hattori says the project was a positive attempt to discover and encourage new forms of cooperation and coexistence, instead of relying on usual participatory forms that create friction. Fuminori Nousaku questions the potential of contemporary art to provide actually concrete solutions, especially regarding "Cosmo-Eggs"' central theme of the ecology. In the ensuing discussion, Shitamichi mentions that one initial idea for "Cosmo-Eggs" involved generating all necessary energy for the exhibition through renewable energy sources, prompting Hattori and Ishikura to discuss the importance of carving out an exhibition format while accepting the contradictions that may arise between the theme of an exhibition and the energy expenditure necessary to realize it. Ishikura explains that anthropologists—whose field is commonly confronted with contradictions— have started regarding humans under the aspect of "human-becoming," a constant process dictated by reactions to and relationships with the earth, the sea, the weather, animals, other humans and nonhuman creatures. This new approach rethinks the human-centered idea of "community" in an age of unavoidable

catastrophe with an aim to update the relationship between humans, their environment and nonhumans to include timescales of several hundreds and thousands of years. With its fundamental concept of "co-diversity," "Cosmo-Eggs" is an experiment in providing such an update.

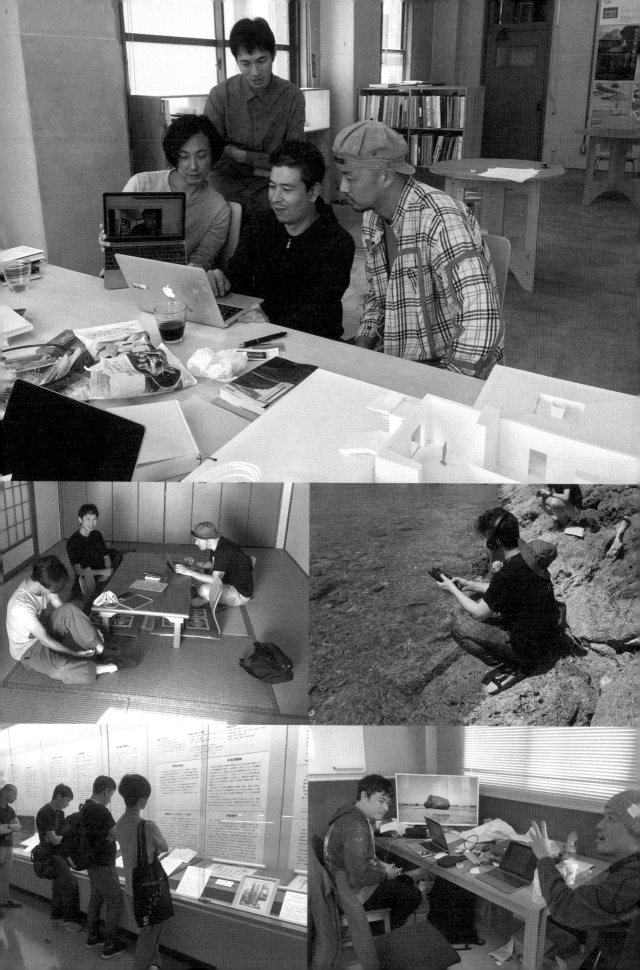

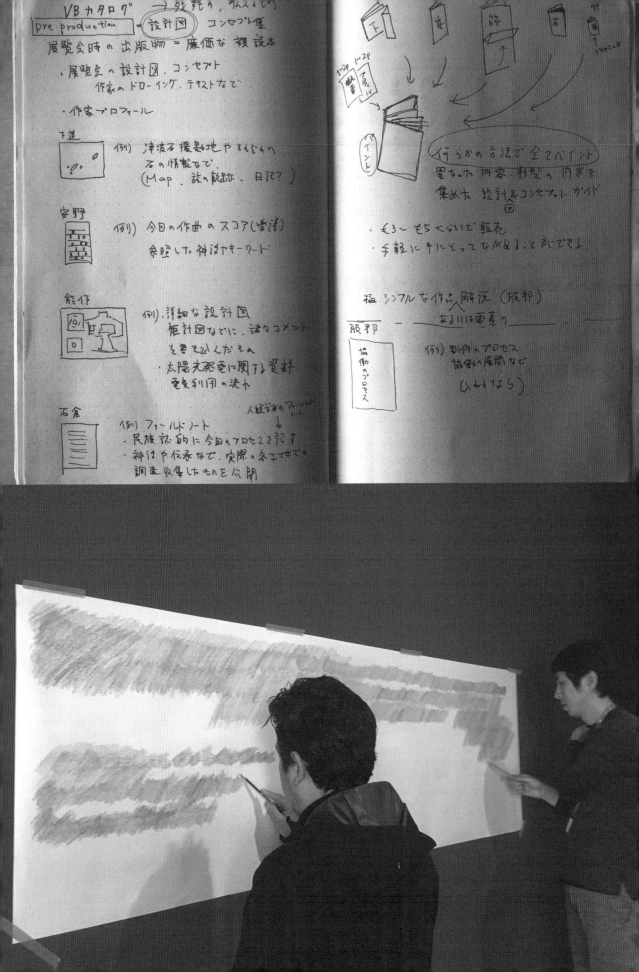

VBカタログ　→残すもの、プレスリリース
pre production = 設計図　コンセプト集
展覧会時の 出版物 = 廉価な 複読本

・展覧会の 設計図、コンセプト
　　作家の ドローイング、テキストなど

・作家プロフィール

下道
(例) 津波石 撮影地やそれぞれの
　　石の情報など
　　(Map、旅の軌跡、日記?)

安野
(例) 今日の作曲の スコア(楽譜)
　　参照した神話やキーワード

能作
(例) 詳細な 設計図
　　設計図などに、諸々コメント
　　を書きこんだもの
　　・太陽光発電に関する資料
　　　電気利用の流れ

石倉　　　　　人類学者のフィールドノート
(例) フィールドノート
　・民族誌的に今日のプロセスを記す
　・神話や伝承など、実際の炭工せて
　　調査収集したものを公開

何らかの方法で 全てバインド
異なった内容、判型の 内容を
集めた 設計&コンセプト ガイド

・€3～€5 くらいで販売
・手軽に手にとってながめることができる

極 シンプルな作品解説 (服部)
　　　　あるいは要素り
服部
(例) 制作のプロセス
　　協働の展開など
　　(入れるなら)

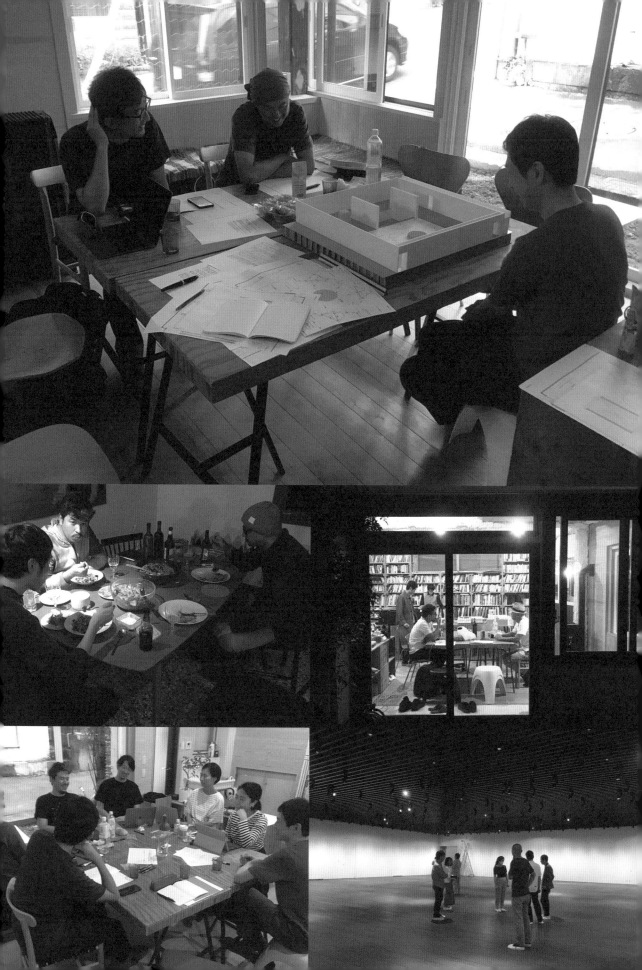

日本館再現
外側イメージ

・床は空間が抜ける方法を考える。
　(床を少しあけたり、床材を下から空気がのぼる用にスリット的
　なものにするなど)
・日本館外側は、舞台の裏側のように仮設的
　内側はある程度つくりこむ。
・仮設壁は日本館内部くらい(4.20mくらいに)の高さに
　したいが天井と切れていて問題ない。

日本館再現部分壁面

VB0333ケ　　作品・カレンダー関連書籍　　　　ファイル類

逆　宮野　能作　古谷　服行

模型

下準備注意器・調書・ファイル　　　　　　　　研究フィールドノート
　　　　　　オリジナルとかのつもり

フラクレコーダー録画
なと

作品　図面　　　スクリーン・防的設定　カタログ制作　保用脈紙ラベル

がラスケース内コジラシリ

7 Dec. 2018

振り返り @ 能作事務所

ワイヤー

リコーダーを垂直に
するためには下の
ワイヤーを斜めに
吊る必要あり
(一点だと)

　　　　　2点吊

地面

リコーダー

2点だと、重心を
とれば、地面でつなぐ
ことなく垂直がとれる

コレクティブでつくるアート、それを支える固有の倫理

アデ・ダルマワン（アーティスト、ルアンルパ ディレクター）インタビュー

聞き手｜服部浩之

通訳｜廣田緑（アーティスト、文化人類学者、インドネシア現代美術研究）

イントロダクション

数年前から共同キュレーションによるプロジェクトに携わる機会が増え、異なる国や地域の人と共に展覧会やプロジェクトを構想することが多くなった。アデ・ダルマワン氏（以下、アデ）とは、東南アジアの4都市をめぐった展覧会「MEDIA/ART KITCHEN」（2013）の共同キュレーターとして一緒に展覧会をつくり、その後、あいちトリエンナーレ2016ではキュレーターと参加アーティストという関係でプロジェクトを展開した。

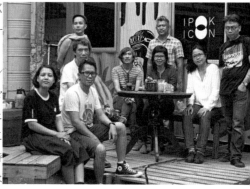

ルアンルパ メンバー
Courtesy of Jin Panji

2012年、「MEDIA/ART KITCHEN」のリサーチのためインドネシアを訪れた際、アデ自身が主要メンバーとなるルアンルパをはじめとするコレクティブに多数出会った。私は、彼らが集合体となることで創造性を増幅させ、社会と向き合う力を獲得していることに驚かされた。なかでもルアンルパは、異なる技術や思考を持つ人々が集まることで、ジャカルタ・東南アジア・世界に、個人では実現しえない複層的なネットワークを築いている。そして、ジャカルタという都市に根付いた活動をしながらも、多方向に開かれた回路を持つことで、自分たちの地域にフィードバックする循環を生んでいる。アデは、オランダのライクスアカデミーでのアーティスト・イン・レジデンスを終えジャカルタに戻った後、2000年にルアンルパを仲間と共に立ち上げた。以来20年にわたり、個人活動、コレクティブの実践、コレクティブ同士の協働などを行き来しながら、常に新たな有機的関係性を築き、彼らを取り巻く状況を変化させてきた。そしてルアンルパは、現在も明確なメンバー制ではなく、そこに集う人が仲間であるという流動的な形態をとり続けている。

近年、アデやルアンルパのメンバーは「コレクティビズム」を提唱している。それがどういうものかは、本インタビューをお読みいただくとして、展覧会に落としこむことが難しいコレクティブの有機的な運動を、あえて展覧会という形式において模索するのは、キュラトリアルな実践としても実験的で挑戦的だと思う。

「Cosmo-Eggs｜宇宙の卵」における協働の試みは、アデやルアンルパのような、変化し続ける実験的な集合体が持つ可能性に影響を受けている。本インタビューでは、「コレクティビズム」が持つ意味と共に、コレクティブをキュレーションすること、あるいはコレクティブであること自体を問うことについて、話し合った。これからの展覧会やプロジェクトを、誰と、どのようなプロセスで、どのような人（あるいは人以外の存在）に向けてつくっていくか、そんなことを思考するきっかけになればと考えた。

服部浩之

展覧会という形式が
取りこぼしてしまうもの

服部浩之（以下、服部）：今日聞きたいのは、アデがずっとやってきた、コレクティブのプロジェクトのキュレーションについて、とくに「Condition Report: Sindikat Campursari」（Gudang Sarinah Ekosistem, Jakarta Selatan, 2017、以下「シンディカット・チャンプルサリ」）についてです fig.1, 2。この展覧会は、国際交流基金アジアセンターが、ジャカルタ、マニラ、クアラルンプール、バンコクの東南アジア4都市で開催した協働プロジェクト「Condition Report」の一環で実施されたものです[1]。各都市を拠点とするキュレーターと日本のキュレーターが組み、共同キュレーションによる展覧会構築を行うこのプロジェクトで、私はクアラルンプールの、アデはジャカルタのプロジェクトにそれぞれ取り組みました。そのなかで、アデたちジャカルタチームは「コレクティビズム」を掲げ、キュレーターと参加アーティスト全員で集合的な制作を行いました。インドネシア主要都市のコレクティブの活動を調査した上で、集団での制作やプロセスの共有に合意できる個人やコレクティブを集め、制作過程を重視したプロジェクトを立ち上げるというものです。まさにプロジェクト実現までの過程自体をつくっていくような、そして、展覧会もプロジェクトの一部としか位置付けられないような、連続した実践そのものが形になっていたと思います。

　「Condition Report」終了後に、プロジェクトに参加したキュレーターたちのエッセイをまとめた書籍（『Curators' Book』）が刊行されました。そこでアデは、コレクティブの活動に関わる空間や行動、そこで起こったことの複雑さを念頭に置けば、経験や出来事のすべてを展示空間に変換することは不可能に近い、と書いていました[2]。そして、そうした展覧会の多くはコレクティブの活動紹介や資料を集めたアーカイブになってしまい、展覧会やキュラトリアル・プロジェクト自体が集合的な制作（collective works）を実現したものにはなっていないとも述べています。それで、集合的な制作に取り組んだ結果、実際に実現できたのかどうかが気になりました。

　私たちが集合的な制作として実現した「Cosmo-Eggs｜宇宙の卵」にも、「シンディカット・チャンプルサリ」と近いところがありました。これは、アーティスト、作曲家、人類学者、建築家の4名と、キュレーターが一時的なコレクティブを組

んでつくったプロジェクトで、コンペで採用されてから1年間、彼らと一緒にリサーチやフィールドワークを行い、無数の対話を重ね、展示が実現しました。なので、プロセスが非常に重要だったんです。ですが、展示では制作プロセスを一切紹介せず、観客の体験を重視した複合的なインスタレーションの形をとりました。その代わりに、カタログをプロジェクトの設計図と位置付けて、ほとんどの素材やプロセスをここに詰め込んでいます。この本の手順を辿っていけば、この展覧会が実現できる。つまりオープンソースとしてまとめ、プロセスの物質化を本に委ねたわけです。

　「シンディカット・チャンプルサリ」のカタログ[3]にも、プロジェクトが立ち上がり、チームが形成されていく過程や、どのようなスケジュールでどういう作家やコレクティブをリサーチしたか、そして展覧会実現までの過程が、ダイアリー形式で記述されていますよね。そのあたりの進め方や価値観は近いものがあると思います。

アデ・ダルマワン（以下、アデ）：私自身、そのときは特にコレクティブのキュレーションをする場合の様々なことを考えていました。主にはルアンルパのことですが、コレクティブの実践を、展覧会のなかで転換あるいは翻訳する挑戦についてよく考えていました。

　キュラトリアルの実践、そして展覧会制作を行う際に、私自身が悩んでいることがあります。それは、何かの形でコレクティブの実践を展覧会で提示しようとすると、その時点で多くのものを喪失してしまうということです。例えば、我々が展覧会をつくろうとしたとしましょう。ジャティワンギ・アート・ファクトリー[4]を例にしましょうか。彼らは、多様なコミュニティと関わりながらプロジェクトを展開しており、すでに非常に複雑な実践形態をつくりだしています。それは展覧会をつくることと比べても、ずっと複雑です。それを展覧会に翻訳すると、プロセスにあった経験、雰囲気、感覚・官能性や匂い、聴覚的なもの、コンテクストや複雑さ、そういったものがすべて消えてしまうのです。

　例えばルアンルパ、ジャティワンギ・アート・ファクトリー、あるいはその他のコレクティブの活動を展覧会にすると、それはすべて縮小したものになる傾向があります。その結果、大抵は実践のリプリゼンテーション（再現）になってしまい、そ

fig.1.「シンディカット・チャンプルサリ」
リサーチの様子
提供：国際交流基金アジアセンター

1. 2015年から約3年間かけて実施された、キュレーターの育成とネットワーク形成を目的とした協働プロジェクト。ワークショップやディスカッションを経て、9か国21名のキュレーターが4つのグループに分かれ、4都市で規模の大きな協働展を実施した。翌年にプロジェクトに参加した複数の若手キュレーターが、協働展の経験を経て様々な地域で展覧会を実現するまでが一連のプログラムとなっていた。概要は以下を参照のこと。
国際交流基金アジアセンター「Condition Report」https://jfac.jp/culture/projects/condition-report/（2020年2月閲覧）

2. Ade Darmawan, "Curating, Collective, and Conversation," *Art Studies Vol.4 Curators' Book "Condition Report: Shifting Perspective in Asia,"* The Japan Foundation Asia Center, 2018, 58.

3. Ade Darmawan, Hoo Fan Chon, Iida Shihoko, Le Thuan Uyen, Vittavin Leelavanachai, Yoshizaki Kazuhiko [Eds.], *Sindikat Campursari: the mashup syndicate*, The Japan Foundation Asia Center, 2017.

fig.2.「シンディカット・チャンプルサリ」の
展示風景　提供：国際交流基金
アジアセンター

れが様々なものの喪失につながります。

　ですから、「シンディカット・チャンプルサリ」のとき、私は考えたのです。どのようにしたら、展覧会自体がひとつの「カンバセーション」になるのかと。そういった方法であれば、感覚・官能性、空間のコンテクストが守られるのではないかと考えました。そしてリプリゼンテーションではなく、展覧会がひとつのプレゼンテーション（現前）になるにはどうすべきか、と。

　「Condition Report」の全参加キュレーターが集まったミーティングで、私は「シンディカット・チャンプルサリ」のプロジェクト・プランを発表しました[5]。そのときのプレゼンテーション資料は非常にユニークなものだったと思います。私はスライドショーに、共同キュレーターであった飯田志保子さんと私の間で交わされたEメールの「カンバセーション」だけを入れたのです（笑）。私が飯田さんに「コレクティビズム」という主題を投げかけ、どのようにプロジェクトあるいは展覧会を進めていくか、様々な可能性を二人で話し合ったやりとりだけを[fig.3]。

　私が思うに、キュレーターは常に強力な、エリート的な立場にいます。なぜなら、すべての決定権はキュレーターの手にあるからです。ですから、スライドでは、会話をベースとして多くを共有し、水平的な関係で、一緒にプロジェクトの細かな決定を行っていった、私と飯田さんの「カンバセーション」をプレゼンしたのです。今回の展覧会は、この先どのようにしていったらいいだろうか、まだわからないがこんなふうになるだろう、といったやりとりです。その後、私は、飯田さんやチームのメンバーとなった若いキュレーターたちと共に、展覧会の企画内容を固めるべく、ジャカルタだけでなくインドネシアの色々な都市をめぐり、アーティストやコレクティブに出会い、様々な会話を重ね、体験を共有していきました。

　でも本当のことを言えば、あのとき私は、展覧会があってほしくなかったです（笑）。

美術を伝える方法の開発

服部： それは、どういうことですか？

アデ： 私は、そういったカンバセーションを、いわゆる展覧会にしたいとは思っていなかったのに、最終的には展覧会の形で発表することになってしまったからです。私は、展覧会をつくることにも、

それがゴールであるような展覧会にも興味がありません。私は、展覧会は、ひとつの翻訳の形であるべきだと思います。

　おそらく現在の問題は、ほとんどの人が、美術作品の翻訳、アーティスティックな経験の創造、あるいは鑑賞者がそういったものを楽しむ方法が、展覧会だと考えているということです。私は、その方法が唯一であるべきではないと思いますし、それ以外の方法を探すことができると考えています。ですから、「シンディカット・チャンプルサリ」でも、ゴールとして展覧会をつくることは望んでいませんでした。どうしても展覧会をつくるのならば、アーティスティックな経験や表明（宣言）を翻訳するというニーズのもとに成立しているべきだと思っていました。我々はよく話し合うのですが、展覧会となると、あらゆる要素が、こうでなければダメだと決めつけられてしまいます。ですが、私はそうは思いません。観客やパブリックは多くのことを異なる方法で経験することができます。例えば展覧会カタログのあり方も、昔から今まで変わりません。ずっと同じです。しかし、人々が何かを理解し、経験するには色々な方法があった方がいいのです。「シンディカット・チャンプルサリ」のカタログで、我々はプロセスを書き留めていく日記のようなものをつくりました。経験をシェアするようなものです。

　私は、昨今つくられる多くの展覧会が、決められた形にはまり、感覚・官能性がまったくないことに、心底飽きているのです。多くのものが喪失した、非常に冷たい展覧会ですよね。現代美術産業はすべてをそう変えてしまいました。例えばビエンナーレ。私が作家として招待されたとします。オープン2日前に行くと、もうすでに作品が設置されている。開会式の翌日には帰国する。なんと言えばいいのでしょうね、まるで「非人間的」なのです。自分がオブジェになってしまうような感情をいつも持ちます。

　そういった場面で常に疑問がわくのです。この展覧会は一体誰のものなんだろうと（笑）。（ビエンナーレは）すべてが非常にシステマティックなのです。観客にきっちりした展示を提供することが優先され、アーティストに対してとても搾取的です。こうなると、奇妙ですよね。感覚・官能性や人間性のない、誰のためでもない展覧会。現代美術自

4. 西ジャワの郊外にある小さな町ジャティワンギでアートプロジェクトを展開している活動のこと。この町は瓦産業が盛んであり、近隣住民の多くが瓦工場で働いている。運営に携わるアーティストたちは、これをひとつの文化と捉え、工場の従業員なども巻き込んだ形でのプロジェクトなどを積極的に行っている。

5. 先述の「Condition Report」始動の数か月後に、キュレーターコンビが、それぞれの都市で実施する展覧会プランをプレゼンテーションし、協働する若手キュレーターの振り分けを行った。これは、その際のアデと飯田志保子によるチームのプレゼンテーションを指している。

fig.3. 展覧会カタログに掲載された、アデと飯田のEメールによる「カンバセーション」

体が権威主義的で、ヒエラルキーを持った産業でしかなくなってしまった。

　私が企画に携わったジャカルタ・ビエンナーレでは、ひとりのアーティストが他のアーティストを助けるような形で協働していきました。その結果、会期中のイベントまたは展覧会が、ソーシャルな議論・相互作用・交流の場になっていきました。参加した韓国のアーティストmixriceは、かつては韓国もこうだったと言っていました。しかし、今ではもうそうではなくなってしまったと。彼らはジャカルタを発つときには泣いてしまったほど、この方法に感動していました。

　もちろん、ソーシャルな要素を持つプロジェクトや展覧会をつくろうとすれば、それが大きなスケールになるほど、困難さは増していきます。興味深いことに、こうした私たちの方法（特徴）を踏まえて、今ではキュレーターも、どのようにルアンルパを招待したらいいかがある程度わかってきたようです（笑）。招待して、ひとつのロケーションやサイト、あるいは空間を与えて、そこで自由にさせるのが一番だろうと。ですから、2016年のあいちトリエンナーレで服部さんに招待してもらったとき[6]は、面白かったです。ちょうどあの頃、我々はプレゼンテーションを、いかに変換してオキュペーション（占有）[7]するかを考えていたのです。イベントやコレクティブのような、複雑な集合体の存在やプラットフォームをプレゼンテーションする可能性として、オキュペーションはひとつの方法となりうるのではないかと考えています。

服部：国際展などにおいて、展覧会の主題やコンセプトを表象するように作品を発表することが作家に求められたり、作品がそういう主題に組み込まれたりすることは多いですが、逆に、設定された主題や実際の場を読み替え、乗っ取っていく、というような意味でしょうか。「オキュペーション」について、もう少し説明してもらえますか？

アデ：それは例えば、「接ぎ木」のようなものです。農業の技術ですね。老いた植物に若木を接ぎ足すと、そこからハイブリッドな植物が育ちます。我々が考えたオキュペーションというのは、その場にあるシステムをそのまま受け継ぐことではありません。すでにあるシステムに我々が新たなシステムを接ぎ木して、別のシステムが生まれるようにすることなのですが、まだ実験中です（笑）。

　ちょうど今、ドクメンタ[8]についても同じことを

考えているところです。これまでのドクメンタではよく、彫刻作品が（主催者、あるいはキュレーターによって）パブリックスペースに設置されてきました。我々は、こうした過去からの遺産を否定することなくそのままにしつつ、その土壌に新たなシステムをどう植えるかを考えています。

服部：なるほど。既存のシステムを否定するのではなく、その仕組みを維持する形で新しいものを接ぎ足していく。それが「接ぎ木」ということですね。

アートプロジェクトの観客とは何者か

服部：「シンディカット・チャンプルサリ」は、カタログを見るだけでも、参加したアーティストやキュレーターがすごく楽しい経験をしたのだろうなということが伝わってきます。この試み自体は、若いキュレーターなどに向けた教育的なプログラムでもあったと思いますが、その場合、観客としてどういう人を想定していたのでしょうか。いつ、どの状況を、どういう観客に見せ、体験してもらうのか。例えば、展覧会は、ある大きな数の人に向けて一方的に提示できるすごく便利なシステムです。ただ、カンバセーションとも言っていたように、アデがやろうとしていたことはおそらく大人数に向けられたものではない。誰に向けてプロジェクトを行っていたのか、観客に対する考え方を教えてもらえますか。

アデ：はじめに言っておくと、私は観客のことを信じています。私がプロジェクトをつくるときにまず想像するのは、私が観客になったらどうだろう？ということです。また、制作プロセスにおいて、意識するしないにかかわらず、招待したアーティストにも観客について考えるように促します。私は、観客がプロジェクトあるいは展覧会を誤解する可能性や、受け取り方の自由さについて、怖いと思ったことはありません。アーティスティックな経験をし、それにどういう意味があるかを理解する方法を、彼らはそれぞれに持っていると信じています。

　私はよく、自分自身に近いこと、私の周囲に起こっていること、ひいては観客にとっても近いことを扱ったプロジェクトをつくります。なぜなら、私のリアリティに近ければ、当然、観客とも近くなり、より容易に理解できるようになるからです。この近さがプロジェクトを変換可能なものにしてくれるのです。「シンディカット・チャンプルサリ」のなかには、列車での会話を題材にしたものもありました。列

6. 服部がキュレーターを務めたあいちトリエンナーレ2016国際展に、ルアンルパはアーティストとして参加し、《ルル学校》というプロジェクトを展開した。

7. 聞き手である服部の見解では、lifehack（完璧ではないが、工夫することによって、物事をうまく切り抜ける方法やアイデア）といった用語に込められたhackに近い意味でoccupationを使用しているものと思われる。

8. ドイツの都市カッセルで5年に一度行われる現代美術の大型グループ展。ヴェネチア・ビエンナーレやミュンスター彫刻プロジェクトなどと並ぶ、ヨーロッパ有数の国際展である。毎回鋭いテーマ性を掲げている点が特徴として挙げられる。ルアンルパは2022年に行われるドクメンタ15の芸術監督を務める。

車に乗る経験は、誰にでもあるものです。すると、列車は観客にとって理解の入り口、あるいは日常のリアリティと接続する要素になります。この展覧会では、観客にとって日常的な、砂、テキスト、日用品などが要素として使われました。私はこのような日常的なものが好きです。

服部：観客というか対象とする人は、変わっていくものなのでしょうか。例えば「シンディカット・チャンプルサリ」では、いわゆる最終的な観客というのは展覧会を観る人を指すのでしょうか。

アデ：そうです。ただし、展覧会を観に来ない人々のために、我々はあのような本をつくりました。経験を可能とするような、よりイマジネーションをくすぐるようなものを。単なるデータや最終的な結果を見せるのではない、プロセスを見せる本です。展覧会ですべてを理解したり感じたりすることができないこともある。ですから、本をつくることも大事ですし、そこにプロセスをすべて書いておくことも重要です。

コレクティブの実践を「キュレーションする」

服部：「シンディカット・チャンプルサリ」は、これまで別ものとされていたキュレーターとアーティストが一緒につくっている感じがすごく面白いなと思いました。それはアデの問題意識にもつながると思います。『Curators' Book』に、コレクティブの実践をキュレーションすることはどういうことなのか書いていましたよね[9]。そこでは、結局「一緒につくること」ではないかと述べられていました。

　先ほども指摘されていましたが、コレクティブでものをつくるときに、どういうプロセスを経ていくか、どういう会話をするかが非常に重要なわけです。けれど、展覧会になると大体それはドキュメントのような記録の集合体になっていき、活動そのものが持っていたライブ性や面白さが、すべて回収されてしまう。そして観客は、活動が終了した後に、成果物としてのオブジェクトか、記録の集成であるカタログを見るだけ、となることが多い。一方で、キュレーターは、例えば何かを歴史化したり、総括しようとする欲望を持っている。それ自体、そもそもコレクティブで何かプロジェクトをつくることと相性がよくないんじゃないか。アデのテキストは、そういうことを指摘しているのだと受け取りました。そこで、コレクティブで何かを実践するあ

り方そのものを提示するために、実際に異なる立場にある人たちが一緒になってつくり続ける態度に至ったことが、すごく興味深い。

アデ：そのとおりです。プロジェクトのプロセスを展覧会で伝えようとすると、非常にアーカイブ的になってしまうことが多々あります。アーカイブや記録の展示は、観客がその時点で何かを「感じる」ことを邪魔します。アーカイブや記録という形では、実際にそのものが持っていた雰囲気が失われ、実像との距離ができてしまうからです。「シンディカット・チャンプルサリ」のプロセスで非常に面白かったのは、それぞれのアーティストが、カンバセーションを繰り返す過程で心を開いてくれたことです。自分の弱いところや短所のようなところも出してきた。彼らのアーティスティックな態度に私は敬意を表しています。そのカンバセーションから生まれたすべての人の決断は、独断ではなく、とてもオーガニックで、変に意識してデザインされたものでも、ころころと変わるものでもなかった。そこがとても面白かったです。

服部：つまるところ、コレクティブの実践を「キュレーションする」ことは、可能なのでしょうか？　可能だとしたら、それはどういう形でしょうか？

アデ：まず、キュレーターを従来型ではないあり方にすることが大事だと思います。キュレーターが中心に位置するのではなく、モデレーターあるいは潤滑油のようなものとなり、メンバー間やコレクティブ内外の人たちとの会話をスムーズにする役割を担うのです。それは、プレゼンテーション（現前）という形態の展覧会であれば可能だと思います。私が行ったように、とても協働的で水平的な関係性であれば。構造がより有機的になり、コレクティブであることをより見せやすくなります。

　コレクティブの実践は、多くの理念に基づいてなされています。例えばシェアリング、ケアリング（気遣うこと）、コラボレーション、寛大さなど。ですから、コレクティブの実践は多くの価値観、倫理（または道徳）をもたらします。我々がコレクティブと協働することで、倫理や理念をも活用しているというのは興味深いポイントです。倫理的理念とでもいいましょうか。

9. Darmawan、前掲書、58頁。

テーマよりも方法を

アデ： それぞれの倫理が、コレクティブの基礎になっているということが重要です。倫理的なベースを持たないコレクティブというものはありえません。

　別の言い方で説明しましょう。私が思うに、コレクティブあるいはその実践というものは、単なる美的[10]な実践ではなく倫理[11]を含んでいます。コレクティブのもっとも基本にあるのは、コラボレーション、団結、互いに分け合うということです。これは美的ではありませんが、ひとつの倫理、重要な価値なのです。ですから、コレクティブが協働するときに必要なのは、テーマではなく方法、あるいはコレクティブの価値なのです。

　我々がつくった「シンディカット・チャンプルサリ」のフォーマットは、「カンバセーション」でしたが、これはとてもインドネシアらしいものです。ノンクロン[12]、シェアリング、ケアリング、団結、互いに人の話に耳を傾ける。権力の構造はすべて水平なのです。コレクティブとして集まる倫理に基づいたメソッドだと言えるでしょう。

服部： あなたが問題にしているような平等や連帯については、多くの国際展やビエンナーレにおいても、よく取り上げられるテーマだと思います。そのテーマに応じて作品が選ばれ、観客に提示されていく。でも、ルアンルパがインドネシアのコレクティブとしてやろうとしていることは、明らかに方法が違う。だから、「方法」と言っていたのはとても面白いですね。

　僕自身も、キュレーターがひとつのステイトメントを打ち立てて、それを観客に提示していくやり方には、もう限界があるんじゃないかと感じています。もっと圧倒的に違う方法論、あるいはシェアしたり、一緒に考えたりする場所をつくらなきゃいけない。そのときに、展覧会がどれくらい有効な方法なのかという疑問を持っています。ただ、それでも展覧会をつくる必要はあると思っています。

　例えば、これからアデがディレクターを務めるドクメンタでも、展覧会というフォーマットがなくなることはないはずです。「シンディカット・チャンプルサリ」では、展覧会は別になくてもよかったと言っていましたが、とはいえ、展覧会としてどういうことができるのでしょうか。

アデ： 今私たちが試そうとしていることは、先ほどから話しているようなことです。例えばリプリゼン

テーション（再現）をオキュペーション（占有）にすること、あるいは接ぎ木、インスティテューション（機関）の実践、それらの「翻訳」のモデルを変えていくことです。アーティストの表現方法も複雑になってきているので、服部さんの疑問には同感です。展覧会は有効なのか、あるいは展覧会という形が本当に適しているのか、そういうことは色んな人から聞かれます。

　例えば、あいちトリエンナーレの《ルル学校》などは、美術館のようなインスティテューションが実施する教育プログラムを、具体的なコミュニティにおいて独自の運営形態を見出し実施するものでした fig.4。いわばオルタナティブな（別の形としての）インスティテューションの実践と言えるかもしれません。そういう実践を、どういった形で翻訳して提示するのかといったら、展覧会ではなく、本の刊行やシンポジウムを開催する方がいいかもしれない。現代は、多くの作品が一時的なもので、パーマネントではなく、オブジェとして残る形態でもない。そういったものをいかにパブリックに提示するかが、今の私たちの挑戦だと思っています。おそらく、展覧会とは異なる方法を探る必要があるでしょう。

役割が溶けていくコレクティブのあり方

服部： 2022年のドクメンタ15に向けてはどのように方法を試すのでしょうか。メンバーがカッセル（ドクメンタ開催都市）に住むんですよね？

アデ： 今年の中頃に二人のメンバーが家族と一緒に移ります。レザとイスワントです。彼らが現地で、「ルルハウス（ruru house）」[13]を始動させます。我々が、オランダのアーネムで開催された、ソンスベーク（2016）[14]でつくったようなものです fig.5。そのときは、街中につくった「ルルハウス」をキュラトリアルな方法のモデルとして、その空間の実践から少しずつ展覧会やイベントをつくりだしていきました。

　ドクメンタでもルアンルパのベースキャンプのようなものとして「ルルハウス」をつくり、我々のキュラトリアルな方法に共感するカッセルのコレクティブと、これから2年かけて仕上げていこうと思っています。ゆっくりと、カッセルの様々な組織と協働していく、そんな感じです。新たな「グットスクール（Gudskul）」[15]あるいはルアンルパを、現地の人とやろうと思っています。

10. インドネシア語では estetika、英語では aesthetic。

11. インドネシア語では etika、英語では ethic。

12. インドネシア語で nongkrong、座ってあてもなく談話すること。

13. ルアンルパが開発した、地域の人々や作家がワークショップなど様々なイベントを催し、自由に使えるスペース。これまでも各地の芸術祭などで開催地の一角に設置し、地域に入り込む形で実践している。

14. ルアンルパは、2016年のソンスベークにキュレーターとして関わった。その際、開催1年前から街中に「ルルハウス」を設置し、地域の住民たちと共同運営を行った。http://www.sonsbeek.org/en/archive/sonsbeek-2016-transaction/ruangrupa/

15. 2018年、ルアンルパは後述の「グダン・サリナ・エコシステム」から規模を縮小したスペースへと移転し、セルム（Serrum）やグラフィス・フルハラ（Grafis Huru Hara）といった他のコレクティブと共同で「グットスクール」を開いた。社会人や学生、作家などを対象に、教育をベースにしたプログラムを提供する。

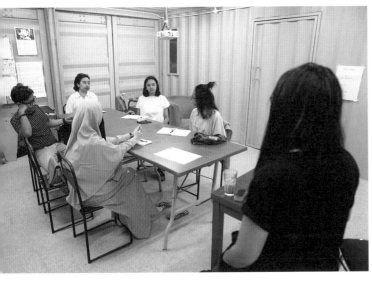

服部：「グットスクール」というプロジェクト[fig.6]は、ルアンルパだけではなく、他のコレクティブと共同で運営しているわけですよね。

アデ：　はい。大勢で、いくつかのコレクティブと一緒にやりましたし、今回も、カッセルでたくさんの組織や団体を誘うつもりです。

服部：カッセルとジャカルタにメンバーが分散することになりますが、別々にやり続けることは可能なのでしょうか。ルアンルパの規模は、どんどん大きくなっているのですか？

アデ：　これから、それがどのような「カンバセーション」になるのか、どのように関連付けるのかがチャレンジになります。

服部：ルアンルパの活動は、簡単にメンバーの役割を分けられないところが圧倒的に面白いと思います。世の中の組織は明確に役割分担されていることが多いですが、ルアンルパは、いわゆる制度やシステムから逸脱した形で、自分たちなりの仕組み——「エコシステム」[16]——をつくっているところがすごく興味深い。だからこそ、ルアンルパがやっていることには、これからをサバイブするための可能性があるんだと思います。

アデ：　役割が分かれていないというのは、運営のことですか？

服部：コレクティブの内部というよりも、美術の一般的な仕組みのことです。例えば展覧会でも、企画する側と出展する側とがきっぱり分かれてしまうことが多いですよね。それがシャッフルした形になっているところが興味深いなと。だからルアンルパは、関わり方や場面に応じて、アーティスト、アーティスティック・ディレクター、あるいはキュレーターといった色々な呼ばれ方で、様々な役割を担っています。プロジェクトに応じて、メンバーが入れ替わり、あるときはアーティストとしてプロジェクトを動かしていた人が、別の機会ではキュレーター的な立場で実践したりする。だからこそ、集団としても多様な立ち位置に入れ替わって活動を展開できるのではないでしょうか。
　　ここには、コレクティブであることの本質的な可能性を感じます。個人の能力や得意なことには限界がありますが、それを仲間との関係のなか

で相対的に展開すると、立場の入れ替えが可能になる。コレクティブであることが、ルアンルパをいわゆる既存の枠組みや役割に固定してしまうことから外してくれている。それが、独自の方法になっていると思います。

アデ：　もちろん、運営上はそれぞれの役割があることを意識しています。しかし、普段我々が何かを決断するときはみんなで一緒にしているし、それぞれのイベントに対しては、ローテーションのような形で取り組んでいます。我々は随分長いこと一緒に仕事をしていますから、今回はこの人が出る、この人はやめておこう、この人に足りないところは別の人が補っていくといったことは、これまで築いてきた関係のなかで本能的にやっていると思います。これを説明するのは難しい。我々の場合、完全にミックスされているのです。

ルアンルパの「コレクティビズム」とは

服部：あなたは作家として個人の作品もつくっていますよね。それとルアンルパの活動は明確に分かれているものなのでしょうか？

アデ：　うーん……そうですね。一方が、もう一方に対して大きな貢献をしています。それぞれがまったく別々に分かれているのではなく、関係を持っています。ルアンルパの他のメンバーにとっても同じことで、それぞれが個人の部分とコレクティブの一員という面を持っています。ですから、コレクティブの実践は、個人の実践を強化するものであり、またその逆も言えるのです。

服部：あなたが提唱する「コレクティビズム」とは、つまるところどういうことなのでしょうか。

アデ：　さっき話していた理念、価値観といったことですね。イデオロギーをしっかりと持ち、倫理や理念だけでなく、そこに美的価値もあるということです。コレクティブとは、単に複数の人間が集まっただけではなく、イデオロギー、ポリティカルな理念、美的理念をも持っています。単なる集団をコレクティブと呼ぶのでは明確な説明にはならないでしょう。私が思うに、「コレクティビズム」とは理念を持った実践で、それが日々の仕事に応用されていくようなものです。そして、その構造そのものが日々に活用できるのです。

16. 2015年に複数のコレクティブと合流し、南ジャカルタ・パンチョランにある6,000㎡の広大なスペースを拠点として約3年間活動をしていた。その際に、「グダン・サリナ・エコシステム（Gudang Sarinah Ekosistem）」と名づけ、ジャカルタでアートや文化が循環し流動する生態系を形成するよう、大規模で大胆な活動を展開した。ジャカルタ・ビエンナーレなどもこの場所で実施された。

服部：今後の活動も、基本的には、「コレクティビズム」をベースとしていくのでしょうか。

アデ：はい、そうです。そしてそこに、先ほどの接ぎ木のアイデアを応用しようと考えています。コレクティブ・リソース、シェアリングですね。ドクメンタにおけるインスティテューションの実践として、これを応用しようと考えています。

服部：劇的で革命的な変化を起こすよりは、少しずつ現状に応答しながら、より面白い方向へ変えていこうということですね。

アデ：そうです。インスティテューションを変えていくにはたくさんのプロセスが必要です。様々な実験的試作を行う必要がありますし、早急にできることではありません。学校、アート・インスティテューション、あるいはミュージアム、ビエンナーレなど、従来の方法やシステムもゆっくり変えていく必要があると思います。

服部：コレクティブは「イデオロギーをしっかりと持ち、倫理や理念だけでなく、そこに美的価値もある」ということをかなり明確に発言されたのが、実は意外です。アデをはじめ、インドネシアの人がコレクティブについて語る際によく言う「ノンクロン」、つまり「仲間たちと集まって車座になっておしゃべりをすること」が基本だと思っていたので、コレクティブは「居場所、あるいは帰れる場所」という意味が強いのかなと思っていました。

　今日の話を踏まえると、あるイデオロギーを共有し集団で社会的行動を起こしていくという、アクティビストの側面がやはり根底にはあって、幾度も登場した「倫理観」という言葉にそれが象徴されているように感じました。20年も活動が続くという背後には、そういう理念が存在することを、改めて実感します。ただ、実際にルアンルパのスペースを訪れると「ノンクロン」の感覚が充満していて、それは非常に心地よいものです。集団としての強い意志みたいなものと、ただ集まってだらだら過ごせる場所というゆるさ、その両者の間で揺らぎ、矛盾を抱えながら、多数の問題や可能性に同時に向かい合う。コレクティブだからこそ持ちうる複雑な表情のもと、変化を厭わず流動性やしなやかさを保ちつつ、一貫した態度で時間や場所を超えて複数のプロジェクトを横断し、理念を形にしていく。ドクメンタをはじめとする今後のプロジェクトを通じて、これからのアートの実践をいかに拡張していくか、ルアンルパの「接ぎ木」が少しずつ枝を広げていくことを楽しみにしています。

────────

アデ・ダルマワン

ジャカルタを拠点に活動するアーティスト、キュレーター。アーティスト・コレクティブ「ルアンルパ」のディレクター。インドネシア芸術大学で学び、1998年、オランダ、ライクスアカデミーのレジデンスに2年間滞在。キュレーターとしての活動に、「Riverscape IN FLUX」(2012)、「Media/Art Kitchen」(2013)、「Condition Report: Sindikat Campursari」(2017)、第6回アジア・アート・ビエンナーレ「Negotiating the Future」(2017)などがある。また2009年にはジャカルタ・ビエンナーレの芸術監督、2013年から2017年までは総合ディレクターを務めた。

　アデが創設メンバーのひとりとして2000年に立ち上げた「ルアンルパ」は、社会科学、政治、テクノロジー、メディアなどあらゆる分野を横断しながら、アートの創造性を駆使して、インドネシアにおける都市問題や文化的課題に応答する活動を展開するアーティスト主導の非営利団体。その協働制作による活動は、展覧会やフェスティバル、アートラボ、ワークショップ、リサーチ、また書籍や雑誌、オンラインマガジンの出版など多岐にわたる。インドネシア内外で活動の幅を広げ、光州ビエンナーレ(2002、2018)、サンパウロ・ビエンナーレ(2014)、あいちトリエンナーレ(2016)などに参加。オランダ・アーネムのソンスベーク「transACTION」(2016)など、現地の人々の関与や参加を促進するコミュニティベースのキュレーションを手がけ、2022年にドイツ・カッセルで開催されるドクメンタ15では、芸術監督を務める。

ジャカルタにあるルアンルパのスペース。グットスクールもここで行っている
Courtesy of Jin Panji

Art by Collectives and the Ethics that Underlay Them

Ade Darmawan (artist, director of ruangrupa) interviewed by Hiroyuki Hattori

"Cosmo-Eggs" curator Hiroyuki Hattori interviews Ade Darmawan, critically–acclaimed artist and designated artistic director of the upcoming documenta 15 in Kassel (held in 2022). Both Hattori and Darmawan have been involved in many collective art projects, and even curated a number of programs together. Ade is the director of Indonesian art collective ruangrupa, which pursues a fluid membership open to new collaborations and celebrates its 20th anniversary this year.

"Cosmo-Eggs" and its experimental collaboration have in part been influenced by highly adventurous, ever-changing projects like those directed by Ade and ruangrupa. Focusing on "Sindikat Campursari," a project in which Ade acted as one of six curators, the interview explores topics such as Ade's curatorial methods and the ideals involved with collective praxis.

Ade reveals that his entire presentation of the project consisted of sharing the e-mails he exchanged with (co-curator-to-be) Shihoko Iida, and stresses the importance of conversations and the creation process. Ade criticizes the artworld's over-dependence on the format of the exhibition as a viable method to convey "art" in an age of ever-diversifying forms of artworks and projects. He points out that a lot of valuable things are lost as a consequence, for example the kind of sensualities that only emerge as part of the processes themselves. However, rather than drastically changing the methods involved, Ade advocates for gradual change, similar to the grafting process used in agriculture. Asked about his stance regarding the audience, Ade—who questions the very format of exhibitions—answers that it is a point of vital importance whether an audience can feel close to a project or not, and points towards the multitude of methods that are available to achieve this goal.

The conversation moves towards the relationship between collectives and curation. Hattori lauds the "Sindikat Campursari" project for its almost non-existing boundaries between the positions and duties of artists, curators, and even the audience. Ade recalls the emotional impact of revisiting his conversations with the other artists before criticizing the position of the contemporary curator for its overbearing authority. Ade suggests that curators should take on a role similar to that of a moderator mediating conversations between people.

According to Ade, collectives without hierarchies between its members require mutual acknowledgment of a number of ideals: in addition to aesthetic sensibilities, such practices involve a particular kind of ethics (or morals), beginning with sharing, caring, collaboration and tolerance. With ruangrupa's efforts in preparation for the documenta 15 (e.g. founding and running a social school together with locals) as an example, Ade talks about involving local institutions in ruangrupa's collectivism, and concludes the interview with his enthusiasm for gradual, graft-like change.

Ade Darmawan

Lives and works in Jakarta as an artist, curator and director of ruangrupa. He studied at Indonesia Art Institute (ISI), in the Graphic Arts Department. In 1998, he stayed in Amsterdam to attend a two-year residency at the Rijksakademie Van BeeldendeKunsten. As a curator, he has contributed in "Riverscape IN FLUX" (2012), "Media/Art Kitchen" (2013), "Condition Report: Sindikat Campursari" (2017), and 6th Asian Art Biennial "Negotiating the Future" (2017) in Taiwan. From 2006–09, he was a member of Jakarta Arts Council, which led him to be appointed to become the artistic director of Jakarta Biennale in 2009. He is the executive director of Jakarta Biennale during its 2013, 2015 and 2017.

ruangrupa is a Jakarta-based collective established in 2000. It is a non-profit organization that strives to support the idea of art within urban and cultural context by involving artists and other disciplines such as social sciences, politics, technology, media, etc, to give critical observation and views towards Indonesian urban contemporary issues. ruangrupa also produce collaborative works in the form of art projects such as exhibition, festival, art lab, workshop, research, as well as book, magazine and online-journal publication.

As an artists' collective, ruangrupa has been involved in many collaborative and exchange projects, including participating in big exhibitions such as Gwangju Biennale (2002, 2018), São Paulo Biennial (2014), Aichi Triennale (Nagoya, 2016) and Cosmopolis at Centre Pompidou (Paris, 2017). In 2016, ruangrupa curated Sonsbeek "transACTION" (2016) in Arnhem, NL.

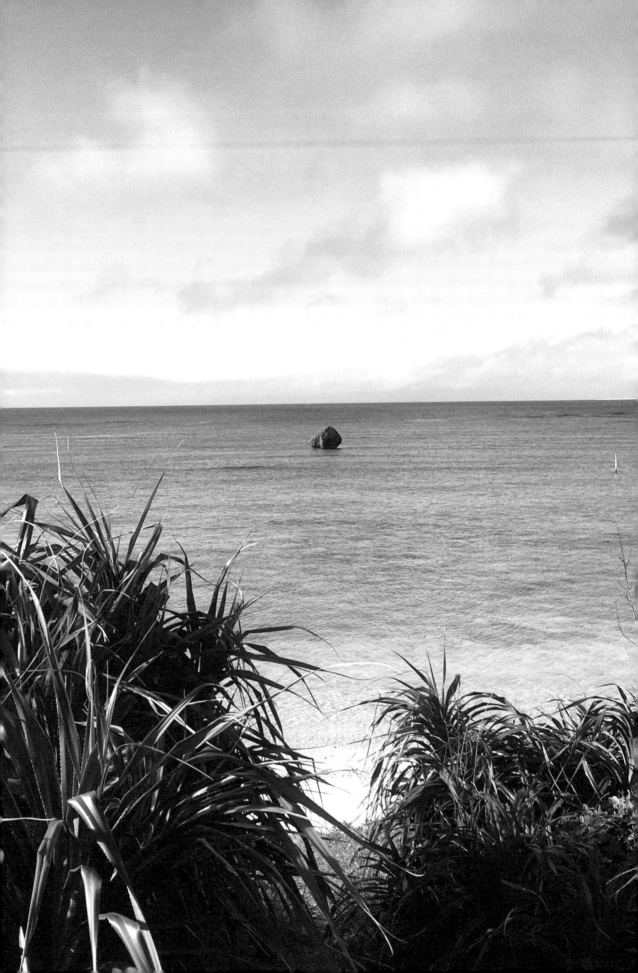

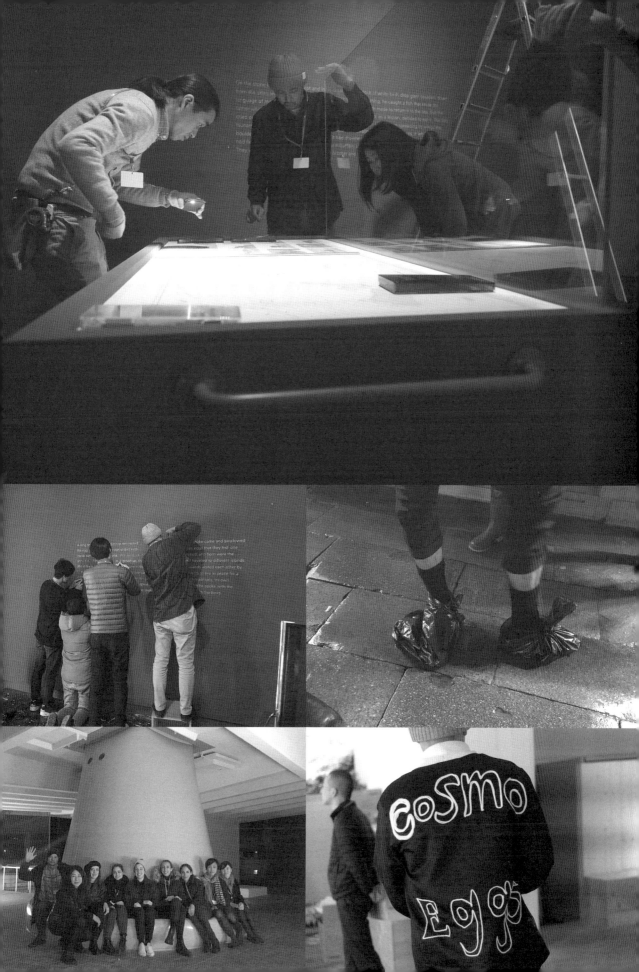

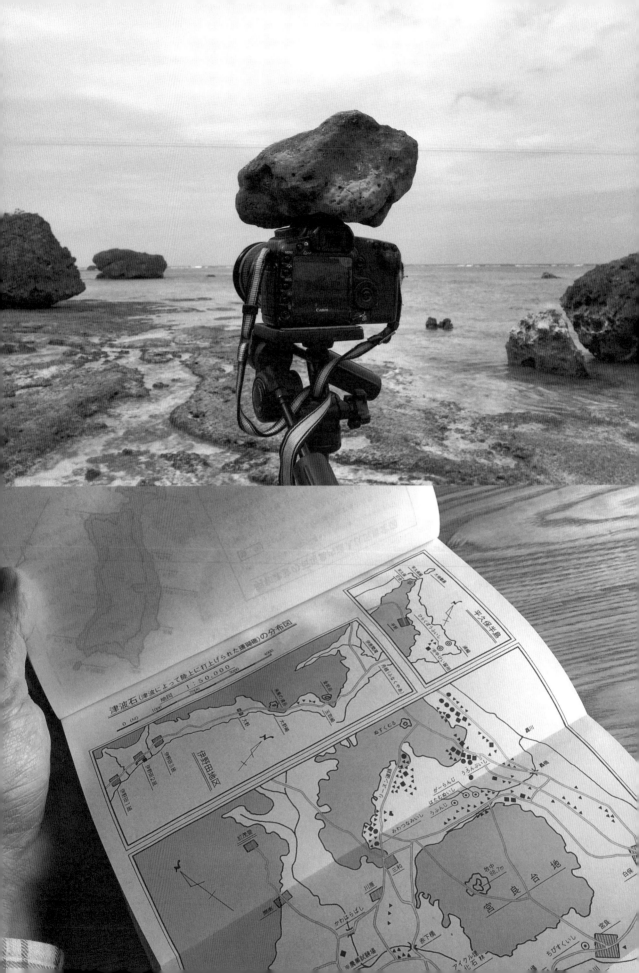

複数の時間を生きる風景
——シリーズ《津波石》の制作プロセス

下道基行

津波石は津波によって海から陸へと流れ着いた岩。初めて津波石と出会ったのは2014年の石垣島だった。沖縄本島で翌年開催を予定していた展覧会で新作を発表するために、10年ぶりに沖縄を旅しながら被写体を探していたときのことだった。この文章は少し遡った過去を思い出しながら書きはじめようと思う。

日常に生じたズレ

津波石に出会う3年前の2011年。

3月11日14時46分、東北地方太平洋沖で巨大な地震が発生。

そのとき、僕は東京でのトークイベントに参加するために地下鉄に乗っていた。

急に、電車が大きく左右に揺れたかと思うと、次の駅まではるか手前の真っ暗な地下で突然停車した。少しの間車体は波打つように不気味に大きく揺れ続けた。驚いていた周囲の人々は座席にじっと座ったままだったが、電車が停止して数分で落ち着きを取り戻していった。意味もわからず地下に閉じ込められる恐怖のなかで、「すぐに平常に戻るさ」という空気が広がっていった（このことを、「正常性バイアス」というらしい）。僕は緊張状態のまま、その少し奇妙な光景をじっと観察していた。十数分後、車内アナウンスが流れ、電車は歩くようなスピードで動き、次の駅で全員が降ろされた。駅から地上に出ると、地下鉄から追い出された人々がぞろぞろと歩道を歩いている。僕は、トークのイベント会場になんとかたどり着くことを考えていたが、徐々にそれが不可能であることを理解していった。東京中のすべての鉄道が止まっているようだった。歩道を歩く人々はどんどん増え、夕方には街中が夏祭りのような人波になっていた。体験したことのない非常事態だった。ある商店街の一角のショーウィンドウのテレビに人が群がっていて、東北地方で起こった大きな地震と津波の映像が繰り返し流れていた。そのとき、東京から数百キロ離れた地域のたくさんの街が津波に飲み込まれ壊滅していたのだ。

その日は歩いて何とか滞在中の青山のアーティスト・イン・レジデンスにたどり着くことができた。同居する海外からやってきたアーティストたちが、共同リビングのテレビとパソコンにかじりついて心配そうにしている。夕食としてみんなで鍋を囲んだ。遠くない数百キロ先の地域で今何が起こっているのか？ 気が気ではなかった。

翌日からは、テレビとネットの報道を見続けていた。津波の被害状況が少しずつ明らかになり、原発の事故も予断を許さない状況で、色々な憶測が飛び交って混乱していた。スーパーやコンビニからは水や食料品が消えた。多くの海外のアーティストは数日中に国外へ脱出した。ただ、青山の街は、数日後には朝から

出勤する人々が増え、すぐに街は平常に戻っていった。まだ明らかな非常である。都市での「正常性バイアス」の波もまた、速く巨大であることを感じていた。

南の島で

2014年、街やテレビのなかの風景はすっかり平常を取り戻しているようだった。僕は結婚し東京から愛知に引っ越して、すでに2年が過ぎていた。ただ、震災以前の日常に戻るわけもなく、僕のなかでは世界も自分も何かがズレて変わってしまったままであった。

　10月、沖縄の島々を旅していた。石垣島の白保という集落。「石垣に行くのなら是非会ったら良いよ」と、友人の人類学者の紹介を受けて地元の歴史に詳しいというO氏の自宅を訪ねた。

　夕食の席で、色々な石垣島の話が食卓に上がった。そのなかに、津波の話があった。それは3年半前の「あの津波」ではなく、250年前にこの集落を襲った別の津波の話だ。1771年4月24日午前8時頃、石垣島南東沖を震源とした八重山地震による巨大な津波「明和大津波」が発生したという。初耳だった。石垣島を中心に先島諸島を最大30メートルもの津波が襲い、たくさんの集落が壊滅し、12000人もの犠牲者を出した。この白保は最も被害が大きく、1574人の住民のうち1546人が犠牲になった。その後、この白保は波照間島からの移住者によって再建されたため、波照間島の方言や習慣が根付いているという。石垣島の他の集落も、同様に他の島々からの移住者によって再建されたため、集落によって言葉や習慣が異なるのだと、O氏は教えてくれた。僕は東北から遠く離れた場所で、遠い津波の記憶と出会った。

カメラを手にする者

報道を通して見る原発や被災地の状況は大変なもので、たくさんの街が津波によって破壊されていた。鉄道も橋も流され、被災地へ通じる多くのインフラが断たれていた。日々、被災地の写真や動画が流れてくる。僕は「困っている人々や地域のために自分に何ができるのか?」と共に、「写真家でありアーティストとして自分に何ができるのか?」という気持ちもあり、ひとり焦っていた。

　僕自身、これまで、ある「出来事が残した物」にカメラを向け、戦争や近代という数十年から100年近く前の「遺構」と向き合ってきた。そのような歴史的な出来事／事件が数百キロ先で起こってしまった今は、まさに「多くの新しい遺構ができあがったばかりの状態」なのだと感じていた。そして時間は刻一刻と過ぎ、壊された風景はその時点から復興に向けて動きはじめている。多くの「出来事が残した物」は消えはじめている。写真家としてその現場に立たなければならないのではないか……。

　誤解を恐れずに言うと、自然の猛威がつくり上げた風景は残酷で圧倒的だろうし、すぐさま復興へ向けて変化していく様子も、カメラや記録を扱う者にとってある意味フォトジェニックな被写体かもしれない。ただ、僕はそのとき、被災地に

自分が撮影に行く理由を見つけることができないでい
た。僕がこれまで記録してきたものは、「過去に時間を
止めた遺構」だけではなく、その遺構の上に流れる「日
常」であり「人々の営み」だった。それをどのように発見
するかに興味を持っていたから、破壊し尽くされた非常
な風景にカメラを向ける気持ちが、どうしても生まれてこ
なかった。

震災から4日後の3月15日。避難先の京都郊外のあ
ぜ道で、ある被写体を見つけた。用水路にかけられた
小さな「橋のようなもの」^{fig.1}。どこにでもある些細な存在。これが妙にそのときの
自分の気持ちと重なり、力強く美しく感じた。それは震災や津波や原発事故を経
験して、当たり前だった日常がどれだけ脆く崩れ去るのかを痛感していたからだ
ろう。そして、「どこにでもある存在」を撮影しながら、日本中を旅してみたいと思
うようになった。撮影自体は目的ではなく、ただの理由。日本をくまなく、新幹線
ではなくゆっくりとした時間で見て回りたい、そして友人たちと現在の日常で何を
考えているかをもう一度話し合いたいと。そして、他の地域と同様に被災地へも
入り、ボランティアをしながら、旅を続けよう。そう考えはじめていた。

50年前の地図

石垣島を旅している途中、地元の図書館で一冊の本と出会った。『八重山の明
和大津波』(1968)、著者は牧野清(1910-2000)。

　　牧野は研究者ではなく、石垣島役場の職員であり郷土史家。ある日、震度
5の地震を石垣島で体験したとき、「津波が来るかもしれない」と市民が騒いでい
るという報告があり、昔からの伝えを思い出してハッとしたという。その後、津波石
と出会い、明和大津波の掘り起こしをはじめたそうだ[1]。

　　250年前の津波の記録は、人から人への口承以外に、八重山の政庁から
首里王府に提出するために津波直後の被害が書かれた『大波之時各村之形行
書』がある[2]。牧野は、この本を八重山郷土史研究の先人である喜舎場永珣と読
み解き、体系的に整理した。『八重山の明和大津波』に序文を寄せた喜舎場は、
「(この本は、過去の)文献、記録の上に立って、さらにこれを自ら調査し、研究して、
そのおどろくべき自然災害の実態を復原し、そしてこれを現代の眼をもって考察、
解明し、この津波の記録を新しく書き直すという偉業をなしとげたもの」[3](括弧内
は筆者補足)と書いている。「現代の眼」として牧野が着目したのが、他でもない津
波石だった。それは、津波によって海から流されて陸に揚がった岩であり、「大津
波の生証人」[4]である。牧野は、過去の津波の情報を持つ数少ない存在である
津波石に初めて光を当て、その現状を調査・撮影し、書き記した。

　　しかし、初版の出版から13年後、1981年に再版された『改訂増補　八重
山の明和大津波』に書き加えられたあとがきにはこうある。

1. 牧野清『回想八十年──わが人生の
記録』私家版、1997年。

2. その他記録物は琉球王朝の正史
『球陽』や宮古諸島の歴史を記した
『御問合書』などがある。

3. 牧野清『改訂増補　八重山の明和
大津波』私家版、1981年、11頁。

4. 同書、457頁。

ここ数年、石垣島では土地改良事業の大幅実施に伴い、津波石が次第に邪魔物扱いにされ、相当数の石がすでに破砕されて姿を消してしまっております。宮良川、磯辺川流域地区においてとくに著しく、ピラツカ石の如き巨岩も、すでに半分ほどは割られております。このような状況からみて、その重要なものは急ぎ天然記念物として、指定保護する必要があると考えられます[5]。

5 同書、458頁。

僕は50年前に書かれたこの本と出会った。そして、津波石の写真や地図を手に、旅をはじめることにした。「ここからさらに50年後、今の津波石はどのように残っているのだろうか?」と。

※石垣島東部の津波石は5か所のみが2013年に「石垣島東海岸の津波石群」として国の天然記念物に指定された。津波の地質学的痕跡であるという理由で国の天然記念物になったのは初めて[6]。

6. 後藤和久『巨大津波 地層からの警告』日本経済新聞社、2014年。

北へ

震災から3か月が経った2011年5月から8月にかけて、僕はCT125というオフロードのカブを中古で購入し、キャンプセットや工具や撮影道具を積み込んで、旅を開始した[fig.2]。様々な風景のなかで「橋のようなもの」を撮影し、浜辺や公園やキャンプ場で野宿をし、友人宅に泊めてもらいながら、東京から西日本へ向かう。生まれ故郷の岡山や友人たちの住む広島や山口へ(友人や知人と話すと、小さな日本のなかでも、東北から離れれば離れるほど震災との距離を感じることが多かった)。東京へ戻り、日本海側を北上し、山形から仙台へ。そこから津波の被害が大きい地域へと、さらに北上していった。

fig.2. 旅の装備

仙台の街中を抜け少し海の方へ向かうと、すぐに津波による傷跡が見えはじめる。泥だらけの道路。普通車は少なく、ダンプカーだけが土煙を上げて往来するなか、小さなバイクに荷物を載せて北上していく。場違いなところに来てしまったのではないかと緊張する。多くの建物や構造物が基礎だけを残している。想像を絶する津波の巨大な力は、ひとつの街を丸ごと海へ引きずり込んだようだ。残された街の光景は、これまで何度となく写真で見てきた、戦後間もない廃墟ばかりの都市のようだと思った。

　少し片付けられて空き地のようになった街の中心には、10メートル以上もの高さの瓦礫の山がいくつも積まれていた。瓦礫といっても、それらは家や家具や車や看板やガードレールや写真や本やおもちゃ……、たった数か月前まで様々な機能を持っていた生活の欠片である。それらが粉々になって、名も無いごみのようにごちゃ混ぜの状態で積まれている。今和次郎たちが見た、関東大震災後の街に生じた瓦礫を利用したバラックのような、人の営みの萌芽が見える光景はな

い。瓦礫はただ瓦礫としてトラックに積まれ、淡々とどこかへと運ばれていくのだ。

　いくつかの街でボランティア活動を行いながら北上した。陸に揚がったたくさんの船が強く印象に残っている。なかでも気仙沼の「第18共徳丸」は強烈だった。全長60メートル、総トン数は330トンで、津波によって、港から750メートルも離れた市街地まで運ばれたというそれは、破壊された市街地の中にポツンと佇んでいた。

　結局、東北を旅する間、2枚しか写真を撮ることはなかった。1枚は、小さな用水路にかけられたできたばかりの「橋のようなもの」。もう1枚も、できたばかりのバス停とそこに並べられた椅子 fig.3。それ以外はカメラをバッグから出すこともなく、ただただ「この光景を、この体験をできる限り忘れないようにしよう」と脳裏に焼き付けていった。

津波石探し

　牧野が1968年に描いた津波石の地図は、石垣島だけだった。岩は、浜辺以外にも森や牧場や畑の中や住宅の庭など、様々な場所に残されていた。たくさん見ていくことで、風景のなかから津波石を見つける「眼」になってきて、レンタカーを運転していても、それらしき岩が目に付く機会が増えていった。車を停めて地元の人に確認すると「あれも津波の石だと聞いたことがあるな」などと言われることも多かった。旅を続けることで、津波石は浜辺からある程度の場所に大小様々無数に存在することがわかってきた。

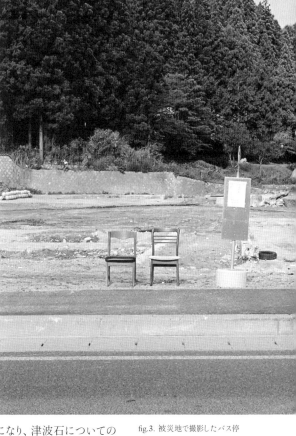

fig.3. 被災地で撮影したバス停

　さらに、2011年以降、津波に関する研究が活発になり、津波石についての研究も進んでいた。岩の年代測定によって、この地域には明和大津波以外にも、150〜400年に1回のペースで津波石を打ち上げるような大津波があり、なかでも特に規模が大きいものが約2000年前にあったことなどが明らかになってきた[7]。一方で、沖縄諸島や奄美諸島などでは、同様の巨大津波の記録はなく、津波石と特定できる岩は存在しないという[8]。ただ、石垣島の人々にとっては、保存されたり看板が立ったりするような津波石以外は、ほとんど価値を感じることはない。地図に描かれていた岩でも、その上に新たに道路や農地や飛行場ができてしまったり、壊されていたりして、発見できないものも多くあった。破壊された津波石は、石垣などの材料に転用されたという話も聞いた。

　あるとき、宮古島の隣の伊良部島、佐和田の浜に残された津波石を訪ねた[9]。
　佐和田の浜は、広大な遠浅の砂浜に大小の岩がゴロゴロと点在し、「日本の渚百選」にも指定される美しい浜辺 fig.4。その岩の多くは、明和大津波や、もっ

7. 同書。

8. 後藤和久、島袋綾野「学際的研究が解き明かす1771年明和大津波」『科学』2012年2月号、岩波書店、2012年。

9. 佐和田の浜の津波石については、田村一浩「伊良部島・下地島における津波石」(琉球大学海洋学科卒業論文、1992)に詳しい。

と以前の津波によって漂着した津波石だ。干潮で干上がった浜辺に裸足で下り
て、岩々を見て歩くと、大きいものは10メートル近くもある。見上げると、潮が満ち
ても水が来ない高さだからだろう、上部には植物が生い茂っている。大きな岩の
上では、白い鳥が旋回したり留まったりを繰り返している。南の国々から飛来した
アジサシだった。鳥たちは僕の存在を警戒しているようだったので、少し離れた
小さな岩に腰をかけてじっとする。アジサシたちはひとつの岩の上で群れて卵を
産み、繁殖場(コロニー)をつくっていた。

　目の前に、静まり返った遠浅の砂浜が広がっていた。巨大な津波石が転が
り、白い鳥たちの鳴き声だけが真っ青な空に響く。まるで「すべての人類が滅ん
だ後の惑星」にいるような気がしていた。

fig.4. 佐和田の浜

残されなかった船たち

2013年、震災から2年半が経った頃。気仙沼の街に残されていた「第18共徳
丸」の保存か解体かで地元が揺れていることを知った。そして、最終的に船は、
「保存し残したい」という意見以上に、「悲しい記憶を思い出す」という大多数の
地元意見を受けて、同年8月に解体に向かうことになった。

　　「観光バスから降りてきた人たちが、この船を撮影する姿は日常でした」と振
　　り返るのは、近くの復興商店街「気仙沼鹿折復幸マルシェ」の塩田賢一代
　　表理事(47)。震災で店を失った商店主らは「震災で人が減った鹿折地区で
　　の再建は難しい」と悲嘆した。それを救ってくれたのが、鯨のような巨大船
　　を見に来る県外からの人々だった。
　　　しかし、保存をめぐり地元の意見は割れた。震災遺構として残そうとす
　　る市に、住民から「船を見るたびつらい記憶がよみがえる」との声が上がっ
　　た。市民アンケートで「保存の必要はない」との意見が多数だったことを受
　　け、市は平成25年8月、解体を決めた。
　　　（中略）
　　　震災遺構がなくなった現場周辺では4日も、トラックが行き交い、かさ上
　　げ工事が進められていた。近くのコンビニエンスストアの女性店員は「船が
　　どこにあったか、よく聞かれます」と話すが、立ち止まる人の姿はない。
　　　あるべきでないものは消えたが、ここにあるはずの人々の暮らしは見
　　えない[10]。

その他、釜石市の岸壁に乗り上げた大型貨物船「アジアシンフォニー」は、2011
年にクレーンによって海に戻され、岩手県大槌町の民宿の屋上に乗っていた観
光船「はまゆり」は、崩壊の危険があることから同年5月に解体された（復元を希望
する団体があったが実現には至らず）。このように、津波によって陸に揚がった他の船も
解体もしくは海に返され、残されていないようだった。「第18共徳丸」は、海から
750メートルも離れた場所まで流れ着いてしまったこと、そして船自体が巨大で
あったこともあり、偶然にも残っていたのだが、最終的に姿を消した。

10.「東日本大震災3年　消えた『津波の
記憶』第18共徳丸、客足まばらに…」
『iza 産経デジタル』2014年3月6日
https://www.iza.ne.jp/kiji/
events/news/140305/
evt14030512530014-n1.html
（2020年2月閲覧）

僕は頭のなかで、「津波で陸に揚がった巨大な船が、もし壊されずに未来に残されたらどうなっていたのだろうか……」と想像した。

「……残された巨大な船の周囲は整備されて公園になるだろうか、そして街には少しずつ家が建ち復興していき、船は風景に埋もれていく……。そんな50年後のある日、旅人が街を訪れ、この奇妙な風景に出会う。建物と建物の間から顔を出す巨大な船……『なぜ街中に巨大な船があるのだろう?』と……、そしてカメラのシャッターを切る……」。ぼんやりとそこで撮られる写真を思い浮かべた。

もちろん、妄想であり、消えたものは決して元には戻らない。のか……?

津波石のある風景を撮る

静まり返った佐和田の浜で、ぼんやりと津波石と向き合っていた。アジサシは岩の上に群れて羽を休めていた。

そのとき、「津波石は、もしかすると津波で流れ着いた巨大な船の未来の姿なのかもしれない……」。そんな錯覚を覚えていた。「廃船の上には、すでに草や木が生え、鳥たちが巣をつくり飛び回っている……、僕は、2011年の数百年後の世界にぽつんとひとり立っているのではないか……」。未来から現在を見つめている自分を、さらに俯瞰している。

急いでリュックから三脚と大判のフィルムカメラを取り出して組み立てた(このカメラは、前回のシリーズ《torii》で、様々な場所に残された鳥居を撮影していた機材だ)。

白い鳥たちが飛び回る津波石にカメラを向けると、構図はすぐに決まった。フィルムを差し込み、シャッターを切った。何枚も何枚も。ただ、シャッターをいくら切っても、巨大な津波石とは対照的に、素早く動き回る鳥たちがどうしても捉えられない。まったく手応えがなかった。

フィルムカメラをデジタル一眼に変えて、動画撮影に切り替えてみる。動かない岩にカメラを向け、録画にして15分くらい固定し撮りっぱなしにしてみた。その後、何カットか動画で撮影してから旅館に戻り、パソコンで確認する。岩は砂浜でじっと佇み、その上で草が風で微かに揺れ、空を小さな白い鳥たちが旋回している。静止画のような動画。さらに、画面のなかの岩と草と鳥の動的なコントラストが、それぞれの持つ生命の時間の振り子のように見えた。その真ん中で動かないように見える岩の時間は、僕には見えないくらいゆっくりと動いている。静止画では撮れない感覚が映り込んでいると思った。新しいシリーズが少し動きはじめた。

象徴の変化

2014年1月、まだ「第18共徳丸」が解体されたことが引っかかっていた。国立民族学博物館(みんぱく)の公開フォーラム「負の文化遺産の保存と展示をめぐって」[11]に参加した。そこで、研究者の淵ノ上英樹さんによる「モニュメントと復興:レジリ

11. 国立民族学博物館 http://www.minpaku.ac.jp/research/activity/news/corp/20140118(2020年2月閲覧)

エンスの観点からの遺構問題」というプレゼンテーションが記憶に残った。当日の記録は手に入れられていないが、その後入手した本にはこうあった。僕の印象に残った内容に近いので、引用しておく。

(前略)原爆ドームそのものは「モノ」ですから意味は持ちませんけれども、われわれがどういった意味で眺めるか、つまり象徴というやつですね。被爆直後というのは、あれは広島の人たちにとって何の象徴でもなかったんですよ。ただの残骸でした。

　原爆ドームを最初に何かの象徴にしたのは連合軍の兵士たちでした。つまり自分たちの勝利の象徴になったんです。または原子爆弾という彼らの言うところの「偉大な業績の象徴」でした。だから彼らはドームに行って壁にナイフで自分の名前とかを刻むわけですよ。昔の写真を見ると、壁に彼らの名前がいっぱい刻まれた写真があります。そういう象徴だったわけです。

　それが冷戦時代になって、核兵器っていうのはこんな破壊力があるとアピールする破壊力の象徴みたいになっていく。実際に学術研究も行われて、どれくらいの破壊力があったのか研究されました。

　被爆から約五年とか一〇年たった頃から、初めてちょっとずつ現地の人たちの象徴になっていくんです。原爆によってこんな被害を受けたんだという象徴です。被爆直後はたくさんあった遺構も、復興が進むにつれどんどん壊されてなくなっていきました。そうして被爆当時を偲ぶ建物は少なくなっていくわけです[12]。

シンポジウムの後、僕は淵ノ上さんに質問をした。「僕は遺構に興味を持っているのですが、今の原爆ドームは修学旅行や平和教育のための強烈なモニュメントのようで、あまり好きではなかった。そのような遺構の現状をどう思いますか？」と。すると淵ノ上さんは、「私はこの遺構が大きな木のように、時代を超えてよく立っているなあと感心します」と答えた。

　「第18共徳丸」も、震災から2年以上残され、自然と象徴性を帯びはじめていた。もしかして、あと数年偶然にも残されていたら、保存する方向へと意見は変わっていたかもしれない。ただ、もし保存が決まったとしても、そこから数十年、数百年と崩れていく船体を保存していくのは、本当に大変なことだろう。

　被災した新しい遺構は地元の人々や見る者の心を乱す。しかし時が経つにつれて、過去の出来事を、時間を超えて継承する力を発揮するときが来る。逆に遺構を壊して新しく建てる石碑やモニュメントには、遺族の心を浄化する作用があるのだろう。ただ、良くも悪くも遺構には記憶が宿るが、新たに建てられた石碑やモニュメントにその力はない。時間の過ぎ去ったモニュメントやそこに堅く刻まれた言葉を、人々はすぐに忘れてしまう。

12. 淵ノ上英樹「第1部 基調報告 世界遺産・原爆ドームが生まれるまで」ハンセン病市民学会編『ハンセン病市民学会年報2017──島と生きる』解放出版社、2019年、239頁。

津波石という広場

津波石は津波によって海から陸へと流れ着いてそこに転がっている。魚の棲む世界と人が住む世界をつなぐ船のようだ。その歴史を知らなければ、ただの岩である。

陸地の小高い場所にある岩は、木々が生えて小さな森のようになっている。時々、風が葉を揺らす。牧場の牛はその木陰でごろりと寝転んで休む。人々は岩を避けるように道や畑の形をつくる。さとうきび畑に隠れた岩は刈り取りの季節だけ顔を出す。邪魔だといって壊されるものもある。岩に寄りかかるように家を建てて暮らす人もいる。そこにたまに岩の研究者がやってくるらしい。

浜辺の岩には、1日に2回ある潮の周期と共に、海の生き物と陸の生き物が集う。波は少しずつ形を変え続ける。小さな穴には蟹やエビが棲んでいる。渡り鳥が遠い国から飛んできて、1年に1回この岩に卵を産みにやってくる。ある岩には物語がつけられている。そこには遠い記憶の伝承が隠されている。ある集落では、1年に1回岩に豊漁や家内安全を祈る風習がある。漁などの目印のために名前がついている岩がある。もちろん、名前など他の生き物にとっては意味がない。

夏休みになると、他の島の子供たちを連れて地元の人が岩の前で津波の歴史を語る。科学者たちは岩のかけらを研究室に持ち帰り分析して、過去を旅する。そして、岩を読んで新しい過去を発見する。

岩、それ自体に意味はない。ただ、津波石を風景の主人公にしてみると、様々な生き物や自然が様々な周期で岩と関わり、それぞれの価値を見出しているように感じる。

岩は「広場」のような存在かもしれない。いつもは「空き地」のようであり、ときには誰かが待ち合わせをするランドマークにもなる。日曜日に市場が立ち、年に1回祭りが行われ人が集う、そんな広場のような存在。広場といっても、津波石はあるコミュニティの中心にあるのではなく、様々なコミュニティが重なった、その端の領域に位置する空間である。

時間や空間を超えて重なる体験

この文章は、当初津波石についての論文として書けないかと構想していたが、いつの間にか自分の制作プロセスを見つめ直すことになった。それで、「津波石を撮影するまでの出来事」であり、普段は書かない「制作プロセス」を思い出しながら書いていった。制作プロセスを、この長さで自ら語るのは初めてだ。それは、作品自体がこのプロセスも思考も重層的に内包した存在であるべきだと考えているから。もしプロセスを公開するなら、最初からその準備をしながらプロジェクトを進めてきただろうし、そういう意味では、この文章を書くのはどことなく後出しジャンケンをしているような感覚でもある（だから、あえて読み物としての意識を持って、自分を俯瞰して書いてみた）。

書いている間、自分の作品制作がロジカルに「組み立てる」「つくる」行為で

はなくて、「出会う」「生まれてくる」瞬間を待っている行為なのだと痛感させられた（どの作家もロジカルとフィジカルの様々なバランスで成り立っているが、自分がここまでフィジカル系であるとは……）。

僕の作品は、基本的にある出来事の遺構を「記録」した写真や動画である。記録物ではあるけれど、遺構そのものでもないし、石碑のような「歴史」を刻むための存在でもない。個人的な眼差しのなかで、いくつもの風景や人や出来事と出会い、それが脳のどこかにしまい込まれ、（それはすぐに形にならなくても）次第に思考と結びつき、あるときまた別の風景と突然つながって、作品は動きはじめる。そして、作品がそうであるように、すべての人が今見ている目の前の風景自体も、時間と空間を超えて重なる体験の連続なのだと思う。

　2011年にはじまったこの思考と観察の旅を、今までどおりに作品として着地させるのなら、それは「津波によって残された物（船のような人工物）が残り続け、未来の人々によって新しい価値を見出されていく風景」と出会う瞬間だったのかもしれない。ただ、東北の船や遺構の多くは壊されたし、もし壊されなかったものがあったとしても、この生まれたての遺構の遠い未来を僕が見ることはできないだろう。しかし、僕は、東北から遠く離れた島々で岩の撮影をはじめた。たまたま古い岩の地図と出会い、岩の上で鳥たちが繁殖している風景に出会い、さらに、破壊された東北の廃船のありもしない未来を考えていて、そのとき、僕のなかで過去の岩は未来の船に完全に見立てられていた。

佐和田の浜にほど近い宿のベランダに出ると、眼下に広がる真っ暗な夜の浜辺に、無数の小さな光があった。地元の人々が、懐中電灯を片手に津波石の浜辺へ出て小さなエビを獲っている。その光だった。聞くと、1か月に2回ある大潮の干潮の夜にだけ人々が集まるのだという。まるで星空のような光と共に、無数の津波石の黒い影が見えた。

　今も僕は1年に約1回のサイクルで、新しい出会いを求めこの島々に通い続けている。津波石を訪れるなかで、無表情に思えた風景が、あるとき急に表情を変えることがある。それは、僕が抱いていた風景の価値を一変させる。

　「津波石を撮影するまでの出来事」をここでは書いたが、シリーズ《津波石》の完成はまだまだ先になりそうだ。

Sceneries of Time Pluralities
—The Creation Process of the *Tsunami Boulder* Series

Motoyuki Shitamichi

In his essay, Motoyuki Shitamichi writes about the production process of his *Tsunami Boulder* series—the starting point of the "Cosmo-Eggs" project. The series consists of tranquil, fixed-perspective videos of unmoving tsunami boulders in Okinawa and the constantly changing surrounding scenery (grass swaying in the wind, migratory birds that have crossed the sea to nest on the boulder, occasional humans walking through the frame).

These tsunami boulders were once swept ashore from the depths of the ocean by strong tsunamis. Shitamichi first encountered such a boulder in 2014 on Ishigaki Island in Okinawa. However, the conception of the series reaches back to 2011, to the Great East Japan Earthquake and Tsunami. Shitamichi was living in Tokyo when the catastrophe struck; deeply shocked by the disaster, he began worrying about how he could respond to the experience in his role as an artist. In June, a few months later, he began to travel around the Japanese islands by bike, sleeping outdoors, taking almost no photographs or videos at all. The latter half of his journey took him to Kesennuma in Miyagi Prefecture, a region that had suffered severely from the catastrophe. Here, far removed from the seashore, he came across the Kyotokumaru No. 18, a 60-meter long, 330-ton fishing vessel that had been carried inland by the tsunami; the sight deeply affected him.

Shitamichi's essay continues by describing his first encounter with tsunami boulders in Okinawa. During fieldwork on Ishigaki Island, he happened upon a 50-year old map that listed locations of tsunami boulders, and he realized that the boulders convey the history of tsunamis of the far past. Blown up to be used as material for roadbuilding in the past, recently efforts are spreading to preserve the tsunami boulders as natural heritages and records of local history. In the tsunami boulders, which have become part of the natural landscape surrounding them, Shitamichi saw a possible future for the Kyotokumaru No. 18 that he had encountered in Kesennuma. He began recording the boulders as part of new series. The Kyotokumaru No. 18 was eventually dismantled, leaving no remains; many locals had voiced the immense pain from the experience of the disaster that the ship's presence brought up in them.

In his work, Shitamichi records and engages with remnants in various Asian countries (focusing on objects or structures that have remained by chance and blended into their everyday surroundings, rather than deliberately built memorials visited by tourists). He compared the story of the fishing vessel in Kesennuma to the history of the Atomic Bomb Dome in Hiroshima, whose meaning has changed from being a remnant of the war to an international symbol of the atom bomb.

Sceneries, writes Shitamichi, accumulate the changes in time and place that occur within the glances and memories of individuals. A fishing vessel, carried inland by the 2011 Great East Japan Tsunami, and the tsunami boulders in Okinawa, swept ashore by strong tsunamis several hundred years in the past—these two scenes overlapped within Shitamichi's individual experience and became part of his artistic expression.

As a supplement, Shitamichi provides a distribution map of tsunami boulders (including their local names) found on Tarama Island in Okinawa, where a particularly high number of these boulders can be found. The supplement also includes short texts about the reasons behind each tsunami boulder's name, the local festivals which treat the boulders as sacred sites, as well as a rare traditional custom found on Tarama Island called "Upuri." The supplement is based on the collaborative work between Motoyuki Shitamichi and Toshiaki Ishikura.

多良間島の津波石

多良間島の津波石の風景は特別だ。津波石の多い石垣島や宮古島とも、また違う魅力を持っている。

　　　多良間島は、石垣島と宮古島の中間に位置し、東西6kmの椰子の実のような形。山も川もない平坦な土地にさとうきび畑がどこまでも広がる。島の北側の一番高い場所に集落があるが、その最高点でも海抜34mで、「明和大津波」では集落まで波が来たという。石垣島や宮古島に比べ、直行便もなく行く手段も限られているので、風景も人ものんびりとしていて、古い習慣や言葉などを多く残している。美しいサンゴ礁の海岸には、様々な大きさの津波石が転がっている。広大なさとうきび畑の中に巨大な津波石がゴロゴロと点在し、その上に木々が茂っている光景は、この島でしか見られない。（下道基行）

多良間島の津波石分布図

500M

N

●津波石の名前

A. トゥガリゥラ・トゥンバラ　Thugaryla Thumbala

B. ンガー・トゥンバラ　Nga Thumbala

C. ナガミネ・トゥンバラ　Nagamine Thumbala

D. ヤマトゥピイトゥ・トゥンバラ　Yamathupithu Thumbala

E. アマガ・トゥンバラ　Amaga Thumbala

F. ヌツタスキ・トゥンバラ　Nutsutasuki Thumbala

G. 塩川御嶽霊石　Shiokawa-Utaki Reiseki

H. 寺川ウガンの岩　Terayama-Ugan no Iwa

I. マッファスケ・トゥンバラ　Maffasuke Thumbala

J. カミディマス・トゥンバラ　Kamidimasu Thumbala

K. タカタ・トゥンバラ　Takata Thumbala

L. ウプ・トゥンバラ　Upu Thumbala

M. ユーヌフツ・トゥンバラ　Yunufutsu Thumbala

▲ウプリ行事の過程と位置

1. ユーヌフツ・トゥンバラ（祈願、虫の捕獲）

2. カミディマス・トゥンバラ（祈願、虫の捕獲）

3. イビの拝所（虫舟共同制作、共同の祈願）

4. ウカバ（祈願）

5. ピンタビィーキ（祈願）

津波石の名前
下道基行

津波石には名前がつけられているケースがある。名前を知ると無機質な岩が急に個性的に見えてくる。僕自身、様々な島でフィールドワークを行い、資料を集めるなかで、地元の人が多くの岩に名前をつけて呼んでいることを知り、興味を持って書き留めることにした。「名づけ」の行為自体は、「見立て」や「伝誦」などを含む、人間の最もシンプルで原初的な創造／表現のひとつであるが、その反面、つけられた名前は使う人がいなくなるとすぐに消えてしまう。名前があったことの記録として、この場を借りて記しておきたい。

名づけの目的としては、①漁や交通の目印、②津波にまつわる伝承、③歴史や出来事の伝承、④信仰の対象などがあげられる。

①残された岩はランドマークになりやすく、「目印」としての役割を与えられるケースが最も多い。例えば、道標になるものもあるが、佐和田の浜の岩の多くには、漁の目印のために「仏岩」などの名前がつけられている。また、見た目でどの岩かを判断するために、形の「見立て」によってつけられているケースも多い。

②マラベー石（コロコロ転がる石）など、津波の記憶を伝承してきた名前が存在する。八重山諸島で最も有名な大きな津波石は、現在「津波大石（ツナミウフ石）」と呼ばれるもの（石垣島）。もともとは地元の老人によって「ナンヌムチケール石（津波が持ってきた石）」と呼ばれていた岩を、『八重山の明和大津波』の著者である牧野清が、地元の了承を得て改名した珍しい例である。どちらにしても、津波を継承する「思い」が含まれる名づけだろう。

③歴史的な出来事や地名の由来といった、津波以外の土地の記憶を伝えるもの。例えば多良間島のヤマトピトゥ・トゥンバラ（ヤマト・トゥンバラ）の洞窟には、かつて平家の落人が残した刀があったとか、骸骨や三線が埋納されていた、と伝えられている。また、宮古島の東平安名崎にある「マムヤの墓」は、島外の男に捨てられた女性が崖から身を投げた場所だという言い伝えがある。

④最後に、信仰の対象として名づけられたもの。ト地島の「帯岩（帯を巻いたような岩）」など、見るからに祀られている岩もあるが、石垣島の「マキ石」のように、見た目ではわからない場合も多い。多良間島には、御嶽内で祀られている岩も存在するが、その他にも、浜辺へ降りるトゥブリと呼ばれる小道の名前をそのままつけている「トゥガリラ・トゥンバラ（トゥガリラ＝トゥブリの名前、トゥンバラ＝岩の名前）」*などの岩もある。ここでは、トゥブリが神聖な小道とされているのと同様に、岩自体への信仰も含まれていると考えられる。

僕が撮影のために定期的に通っている地域の津波石については、撮影時に名前の聞き取りも行っている。多良間島では、老人への聞き取りから津波石につけられた名前が徐々にわかってきたが、それが書き記されたものは存在しておらず、このまま忘れ去られていくことが懸念される。その思いから「多良間島の津波石分布図」（前頁）に、これまで聞き取った名前も記載しておく。佐和田の浜には、地元の人によると名前を書き留めた資料があったそうだが、紛失してしまい現在は残っていないという。今後も記録を重ね、いつかどこかに残せたらと考えている。

*トゥガリラのリは、現地特有の発音。発音はThugarylaとなる。

参考文献：
川島秀一『海と生きる作法──漁師から学ぶ災害観』冨山房インターナショナル、2017年。
牧野清『改訂増補 八重山の明和大津波』私家版、1981年。
牧野清「『津波石による津波発生時期の推定に関する研究』に対する所見」『八重山文化論集〈第3号〉』八重山文化研究会、1998年。

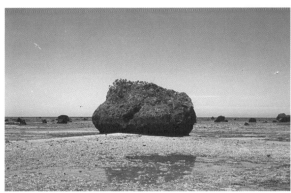

チビタウリジー(伊良部島)

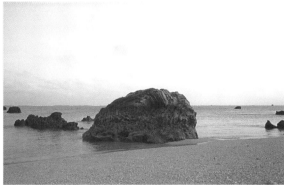

マキ石、子宝石、ハート石(石垣島)

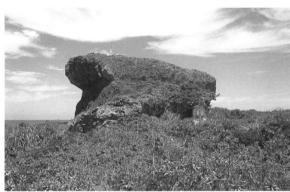

帯岩、オスコビジー(下地島)

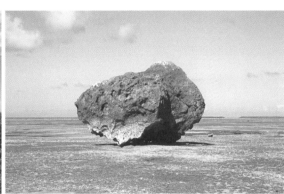

トゥガリ゛ラ・トゥンバラ(多良間島)

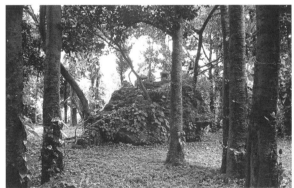

寺川ウガンの岩(多良間島)

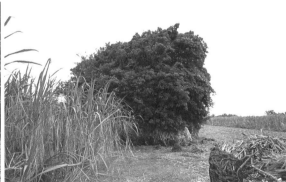

ウブ・トゥンバラ(多良間島)

「ウプリ」行事について

石倉敏明

1. 多良間島のウプリ行事

多良間島の「ウプリ」行事は、島民生活の平和と健康、そして農業活動の成功と安定した収穫を願う、虫送り行事（アブシバレー＝畦祓い）のひとつである。「虫」というのは、慣例的には昆虫に限らず地を這うもの全般を指し、ウプリでは特に人間の農業活動に害をなすと考えられる異種を捕らえて、決められた手順に則ってこれを舟に乗せて海に沈める。「送り先」として概念化されているのは、例えば津軽半島の虫送り行事同様、人間を含む様々な種の魂が憩うと考えられている、特別な異界である。多良間島や来間島の場合、この異界は「リュウグウ（竜宮）」という、霊や竜の棲む領域であると信じられている。

　　興味深いのは、この行事が普段は二つの東西の「字」に分かれた島の自治組織が、共同で行う例外的な祭りであるということだ。年間を通じて、祭りは二つの自治組織に分割されて、それぞれの成員が並行して類似の祭事を実施することが多い。だが、ウプリの場合は、部分的にとはいえ、二つの字が協力し合う場面が存在している。いずれの字集団も、海から陸へと運ばれた津波石周辺において虫を捕獲し、陸から海へと送り返す。共同の拝所であるイビの前、そして洞窟前での祈願を経て、最後は島の北側の海の中に沈めるのだ。

2. ウプリ行事の過程

ウプリ当日、仲筋と塩川の二つの地域の実行委員会が、それぞれの地域にある境界的な津波石（カミディマスとユーヌフツ）に出向いて岩の前で祈願を行い[fig.1]、周辺に棲む「虫」を捕獲する[fig.2]。その後、島民たちは北側の海岸近くにあるイビの拝所で「虫舟」をつくり[fig.3]、合同で祈願を行う[fig.4]。続いて、それぞれの地域の人びとが、生と死を分かつ空間的な境界だと信じている洞窟（ピンタビィーキとウカバ）に移動し、入り口の穴の前で祈願を行う[fig.5]。その後、虫たちを乗せた虫舟を海辺に運び、担当の島民がこの舟を持ったまま海中に入る。私が見た担当者は、ウェットスーツを着て海に

入り、沖合まで浅瀬を歩いて舟を運び、最後に特定の場所に潜水してこれを沈めていた[fig.6]。

　　ウプリを実施する初春の一日、ほとんどの島民が島の中心部から外へ出て、共食の祝いに参加する。この日は、農作業をすることが固く禁じられている。かつては村の境界の四辻で火を焚き、島民だけでなく牛や馬も一緒に仕事を休んで、北の浜辺へ出かけた。その際は「アラタミ（点呼）」が行われ、村や畑は厳格に無人の状態が保たれたのだという。すべての祭事が滞りなく済むと、人びとは再びイビの拝所前に集い、泡盛の「オトーリ」（宮古諸島における、儀礼的な挨拶をともなう飲酒方法）を参加者に回し、島のご馳走で共食のお祝いをはじめる。こうして、虫というありふれた他者との関係を通して、世俗的な生活と異界を接続した「聖なるもの」のイメージが現れ、やがて消えてゆく過程を、参加者は当たり前のように経験する。多良間島における「異界」の感覚は、洞窟を通して想像的な地底へとつながるだけでなく、海の彼方にも関係付けられている。それは、いわば水平世界／垂直世界の消失点とも言えるようないくつかの特異な境界を越境し、島全体を再活性化させる一日である。

参考文献：
泉武『シマに生きる──沖縄の民俗社会と世界観』
同成社、2012年。
川島秀一『海と生きる作法──漁師から学ぶ災害観』
冨山房インターナショナル、2017年。
波多野直樹『多良間島幻視行』連合出版、2018年。

fig.1. 字塩川にあるユーヌフツ・トゥンバラ前での祈願

fig.2. ユーヌフツ・トゥンバラ周辺での虫の捕獲

fig.3. イビの拝所前における「虫舟」の共同制作

fig.4. イビの拝所での共同の祈願

fig.5. ウカバ洞窟前（字塩川）での祈願

fig.6. 虫舟を携えて海に入り、最後は海中に沈める。

共異体のフィールドワーク
――東アジア多島海からの世界制作に向けて

石倉敏明

1.《津波石》からの出発

第58回ヴェネチア・ビエンナーレ国際美術展 日本館「Cosmo-Eggs | 宇宙の卵」は、宮古・八重山諸島（先島諸島）に散在する「津波石」を、共通のプラットフォームとしている。津波石とは地震や津波のエネルギーによって海底から引き剥がされ、地上に運ばれた巨石や奇岩の総称に他ならない。日本列島では先島諸島や東北地方の海岸部に多く、前者では1771年に発生した明和大津波をはじめ、異なる時代の津波によってもたらされた巨岩が、発生時の津波の規模を現在に伝えている。ハマサンゴ種の化石測定によると、この地域の大津波は過去2400年にわたって、少なくとも数百年おきに到来してきた、と考えられている[1]。

　　日本館キュレーターを務めた服部浩之の構想は、これらの津波石を調査・撮影し、視覚的な映像作品を制作し続けている下道基行（美術家）の活動を基軸としながら、安野太郎（作曲家）の音楽、石倉敏明（人類学者）のテキスト、能作文徳（建築家）の建築による領域横断的な共同制作を試みる、というものだった。2018年6月、服部を中心に私たちが提出した展示プランは、幸運にも国際展事業委員会によって採択された。

　　下道はすでに無音のモノクロ映像作品として、自身の《津波石》シリーズを制作し続けていた[2]。下道によれば、もともと彼が台湾・サハリン・サイパンといった日本の旧植民地や統治領に残存する鳥居の遺構を撮影した《torii》という写真シリーズから、津波石への関心が引き継がれたのだという。大日本帝国時代の「外地」に建造されたいわゆる「海外神社」跡地の鳥居は、戦後数十年を経て森の中で自然に朽ち果て、野晒しにされ、倒れたままベンチとして利用されているものもあり、いわば人間と非人間の共有地として残存している。また、そうした鳥居の象徴的起源には、日本だけでなく、東アジア各地に伝承されてきた鳥類の神話やコスモロジーが埋め込まれている。下道によれば津波石もまた、ヒトや鳥を含む複数種が共存する「広場」のような場所であり、同時に過去の津波や地震という出来事を伝える歴史的な「石碑」でもあるという。

　　下道の《津波石》シリーズを起点とするために、私たちは後述するような先島諸島のフィールドワークを実施した。その結果、これらの地域に散在する津波石には、景勝地などの浅瀬に転がっているもの、浜辺に打ち上げられたもの、公園内の遊び場とされているもの、人間の居住地の一部とされているもの、サトウキビ畑の中に残存するもの、御嶽のような聖域で信仰対象になっているものなど、様々なタイプが存在していることがわかった。生態学的な観点から見ても、津波石の多くは造礁サンゴや褐虫藻の共生領域を含み、さらにアジサシ類の渡り鳥

<div style="font-size:smaller">

1. 後藤和久「琉球海溝沿いの古津波堆積物研究」『地質学雑誌』第123巻第10号、一般社団法人 日本地質学会、2017年、843-855頁。

2.「Interview 下道基行：自分が生きるこの世界への強い興味から制作が始まる（特集 アートと人類学：アートにおける人類学的思考と実践）」『美術手帖』2018年6月号（70巻1067号）、美術出版社、2018年、24-31頁。

</div>

の営巣地となっている岩も少なくない。津波石は、いわばそれ自体が局地的な共生体(ホロビオント)を形成しており、人間の歴史に還元できない時間軸と関わりを持つことが確認できた。

　こうした津波石の近くには、島々の地域社会が壊滅してしまうような破局的災害を暗示する津波伝説が伝承されていることもある。津波の強大なエネルギーによって運ばれてきた津波石は、私たちが安定した秩序に支えられたものだと信じ切っている日常世界の基盤が、実は繰り返す災害の間に置かれた、不安定な現実の断片に過ぎないということを教えてくれる。しかも、これらの島々のなかには、「世界の生成」を伝える卵生伝説や兄妹始祖伝説という、別の物語を伝えている地域もある。これらの物語は、生と死のサイクルを繰り返す個人レベルでの世代交代だけでなく、ある地域社会が壊滅的な被害を受けた後に生存者や移住者がそこに打ち立てようとする、次世代の新たな社会のヴィジョンをも含んでいる。異なる専門性を持つ表現者との協働にあたって、私たちはこうした「世界の破局」と「世界の生成」をめぐる神話論理の反復に着目し、原初の卵から宇宙が生成するという「宇宙卵(Cosmic Egg)」の神話的ヴィジョンを共有することによって、生成と消滅を繰り返す過去・現在・未来の歴史を喚起しようとした。

　ヴェネチアでの日本館展示に向けて、私たちは現地調査に基づく議論や検討を重ね、映像・音楽・神話・建築といった異なる媒体で反復される共通世界のイメージを創出しようと試みた[3]。服部は全体の進行を見極めながら個々の表現に水や養分を与え、枯渇しそうな個々のアイデアに対しては、日当たりの良い状況で再検討する機会を与えてくれた。差異を増幅しつつ循環を続ける下道の映像と安野の音楽を、能作は吉阪隆正がかつて設計した日本館の中に、互いの異質性を保持したまま共存させようとした。私はそこに、津波伝説と卵生伝説をつなぐ新たな「創作神話」のテキストを提供し、他のメンバーがそれを壁に彫刻した[fig.1, 2]。さらに調査ノート・楽譜・建築模型・地図・写真といった要素を含む私たちのリサーチの全体像を、グラフィックデザイナーの田中義久がリング製本のカタログとして結実させた。「Cosmo-Eggs|宇宙の卵」は以上のように、「異なるものの共存」に向けた集合的な制作実践として現実化されていったのである。

3. 石倉敏明「『宇宙の卵』と共異体の生成——第五八回ヴェネチア・ビエンナーレ国際美術展日本館展示より」『たぐい』vol.2、亜紀書房、2020年、40–54頁。

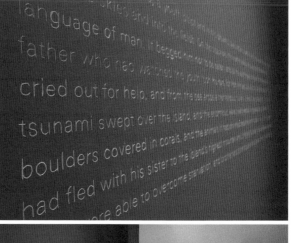

上＝fig.1. 創作神話テキストの彫刻

下＝fig.2. 神話テキストを読む来場者たち

2. 島々でのフィールドワーク

先島諸島での数度にわたる共同調査を通して、私たちは、ヴェネチアでの展示に向けた重要な手がかりを得ることができた。2018年の夏季には、下道、安野、能作、服部の4名による宮古島調査(8月)と、下道、石倉、服部の3名による宮古諸島・八重山諸島調査(9月)を行った[fig.3]。さらにその成果を受けて、2018年10月末に

fig.3. 下地島「帯岩」の調査

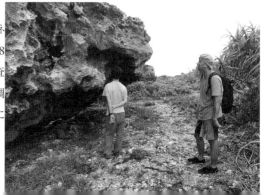

下道と石倉の2名で、宮古諸島のミャークヅツ祭礼調査と、多良間島での津波石調査を実施した。それぞれの機会に、撮影・録音・聞き書き・文献調査などを並行して行い、昼夜にわたってそれぞれの視点を交換し合った。その他、私はコスモロジー研究と神話に関する講演のため2019年の1月に台湾を訪問し、同年3月と8月に改めて多良間島を訪れた。このうち、2018年10月末に下道と実施した多良間島調査は、島内に残っている様々なタイプの津波石に対する島民の思考や感覚を理解する重要な契機となった。

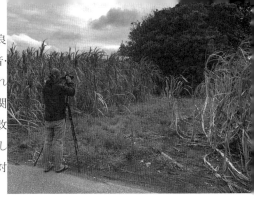

fig.4. 多良間島での津波石撮影

　10月31日、宮古島から多良間島行きの飛行機で現地に到着した下道と私は、宿泊予定の民宿の主人Sさんに、さっそく自分たちが島の「津波石」のことを調べ、撮影するためにこの島に来ていることを伝えた。すると、Sさんは思いがけず、私たちを自分が知っている「トゥンバラ」（津波石のような巨岩）のある場所に案内しよう、と申し出てくれた。津波石は仲筋地区に多いが、これまでにいくつもダイナマイトで破壊され、アスファルトの素材として売りに出されてしまったという。残っているものの多くは、島の日常的な景観に溶け込んでいるが、稀に景勝地の一部とされている場合もある。彼は、島内の畑や路傍に存在する、いくつもの津波石へと私たちを導いてくれた。私たちはさらに島の長老であるMさんやTさんの家で、それぞれの岩の詳しい来歴や名称を確認することができた。

　私たちはその後、長嶺地区にある津波石を調査し、鬱蒼と茂るサトウキビをかき分けて見学・撮影した[fig.4]。ヤマト・トゥンバラは、ヤマト（日本本土）からの移住者が住んでいたと伝えられる津波石で、岩の接地面の空隙には人骨や三線（さんしん）が奉納されていた、という。興味深いことに、現地でボーグと呼ばれている防護林の近くには、現在も津波石を支柱として家をつくり、居住している島民がいる[fig.5]。Sさんと別れた後、下道と私は島の外環道路から海へと通じる「トゥブリ」と呼ばれる出入口をめぐりながら、沿岸に残る多くの津波石を撮影し、少しずつこの島のコンパクトな秩序とコスモロジーの奥深さを実感していった。空港近くのほとんど人気のないトゥブリを抜けた地点では、島の民話に登場する伝説的な人食いの「マクバダラ」が住んでいたという洞穴を、偶然発見することができた。

fig.5. 防護林近くの津波石住居

　多良間島では津波石の撮影と並行して、島の創設神話を調査した。この島には①卵生神話、②日光感精神話、③洪水／兄妹婚神話の3種の神話が伝承されている[4]。島に残存する津波石は、このうちのどれとも直接的に結びつけられていないものの、島内の塩川御嶽の創建伝承には白い鳥が空から畑に落としていったという巨岩として、御嶽内に祀られている巨大な津波石の来歴が紹介されている[5]。下道と私は、三つの神話の類話が過去の津波の波及した地域に残されていることを確認しつつ、それ以外にも塩川御嶽のような具体的な聖地に関係付けられた比較的マイナーな伝承が、各地に数多く残されていることに関心を持った。調査初日の夕刻、下道と私は、フクギの並木道に並走する車道をレンタカーで慎重に進み、塩川御嶽の周囲を見学した[fig.6]。島内の禁忌にしたがい、

4. 泉武『シマを生きる：沖縄の民俗社会と世界観』同成社、2012年、205–206頁。

5. 同書、223–224頁。

fig.6. 塩川御嶽

fig.7. 塩川御嶽霊石

御嶽内に立ち入ることを控えながらも、その森を外から観察すると、恐竜の卵のような巨石が、御嶽の中央部にそびえているのが見えた[fig.7]。そのあまりに原始的で、未来的でもある姿に打ちのめされつつ、この石の野生の美を伝えてきた島の人びとの想像力に、私たちは言葉を失った。

　下道と私は、すでに実施していた宮古諸島と八重山諸島の調査の成果が、二つの群島のちょうど中間に位置するこの卵型の多良間島で、奇跡的な邂逅を果たしていることに驚き、ますますこの島に魅了されていった。仲筋地区の畑の中に偶然、精霊祭祀の痕跡を見つけたことも忘れられない。私たちは車を止め、近くで農作業している男性にインタビューしたのだが、下道は単刀直入に、なぜ畑の真ん中にそびえ立つ巨岩を除去せず、そのままにしているのか、と質問した[fig.8]。その男性によると、畑作の障害物になってしまう津波石を破壊しないのは、以前、同様のトゥンバラを爆破して急死した島民がいたからだという。「もしも、この石を壊したら、わしの命はなくなる」と男性は答えた。私は、人類学者ヒューゴ・レイナートの報告している似た話を想起した。それは、ノルウェーのスタロガルゴにあるサーミ族の供儀石について、その石を破砕して道路をつくろうとした男が不慮の交通事故に遭って急死したという理由で、工事が中断されたというものだ[6]。同様の例に、私もインドのシッキム州にあるレプチャ族の村で出会ったことがあった。岩はしばしば不可視の力を内在する、生と死を見届ける証言者として存在しているのだ。

　しかし、同じ多良間島でも、塩川地区の空港近くの畑ではすでに多くの津波石が破砕され、道路建設などの資材として運搬されてしまっていた。下道と一緒に、まさにそのような資源化が進んでいる採掘現場を通り過ぎたとき、私は信仰や観光の対象となっている津波石との扱いの違いに目眩を覚えた。レイナートによると、スタロガルゴのサーミ族は、供儀石を生物のような寿命を持つものとも、思考するものとも考えてはいないが、それでも道徳的な応答をする何ものか、として認識しているという。津波石に限らず、沖縄にも同様に道徳的な応答能力を持つ特別な聖石の信仰があり、各地でビジル石、ビッチェル石、ニーラン石などという名前が与えられている[7]。私は、こうした聖石が日本列島の地震を抑えると考えられている鹿島神宮の「要石」の信仰と関連するものと考え、丸石道祖神や要石神話との関連性を比較した[8]。

　鉱物や土壌を不活性で均質的な物質とみなすのではなく、それ自体にある種の生命力や道徳的感覚が宿る物質・記号論的アクター（material-semiotic actors）と考える思想は、もちろんスタロガルゴや多良間島に限定されたものではない。世界中に存在する多くの先住民社会では、石のような鉱物体を何らかの資源として周囲の環境から切り離すのではなく、そこに棲息する動植物や菌類、そして不可視の精霊や歴史的出来事の記憶と一体になった、縺れ合う関係性の一部として認識している。世界各地に伝わる石をめぐる神話や儀礼は、まさにそのような関係性を編んだり、解いたりする存在論的な実践に他ならなかったのである[9]。

fig.8. 多良間島のコスモロジー調査

6. Hugo Reinert, "About a Stone: Some Notes on Geologic Conviviality," *Environmental Humanities* 8, no.1, 2016, 95–117.

7. 村武精一『祭祀空間の構造：社会人類学ノート』東京大学出版会、1984年、206–209頁。

8. 石倉敏明「COSMO-EGGS 2018–2019 No.1（調査ノート）」、下道基行、安野太郎、石倉敏明、能作文徳、服部浩之『Cosmo-Eggs｜宇宙の卵』LIXIL出版、2019年。

9. 例えばエリザベス・ポヴィネリは、先住民が生活する非生物的大地との間で育んできた存在論を「地‐存在論（geontology）」と名付け、自然物を即座に経済資源とみなすネオリベラリストの活動に対する政治的抵抗の論理をそこに読み取っている。Elizabeth A. Povinelli, *Geontologies: A Requiem to Late Liberalism*, Duke University Press, 2016.

3. 共異体とレンマ学的知性

津波石という対象に戻ろう。下道が沖縄の島々でのフィールドワークを通して作品化してきた《津波石》は、無音の映像のループによって展開されている。一見すると静止画と見間違えてしまうかもしれないが、今回の展示では常に複数のスクリーンで映写されていて、画面を注視すると、波打ち際で石を濡らす水流や、群生する植物を揺らす風や昆虫、石の上を飛び交い営巣するアジサシ、見学に訪れた子供たちの集団、サトウキビの刈り入れを行う農業用トラクターなどが、画面に現れては消えていく。それらの一つひとつの要素は、現実にある場所に生起する民族誌的現実を脱イメージ化し、人類学者の箭内匡が提唱する「イメージ平面」に再領土化したものだとみなすことができる。箭内によれば、「イメージ平面」は社会的身体を自然へと接続する媒体であり、民族誌的な実践と、芸術的創造を媒介する次元でもある[10]。

　ヴェネチア・ビエンナーレの日本館展示室内では、《津波石》の映像とともに下道による調査資料が展示された。これらを見れば、展示されていない津波石や、すでに破壊されてしまった無数の津波石を通して、映像化された石の背景にある島々の潜在的なイメージが、鑑賞者の心に浮かび上がってくるかもしれない。重要なことに、これらの映像には、もともと人間中心にデザインされた「共同体」のイメージが、どこにも表現されていない。2018年の春に「Cosmo-Eggs｜宇宙の卵」参加メンバーと基本構想についての議論を行った際、私は人間と非人間がその上で共存し、特に調和的でも、かといって対立的であるのでもない仕方で、ただ津波石とそれを取り巻くものたちが同じ空間に共存している映像に、互いの同質性を前提としない個物の関係を発見し、これを「共異体」という概念で表現したのだった。

　共異体という概念は、もともと哲学者の小倉紀蔵が東アジアの諸国関係を定義し直す際に編み出した独創的な語彙である。例えばユーラシア大陸に広大な領土を持つ中国と、それに隣接する朝鮮半島、そして大陸の東の果てに弧を描くように位置する日本列島は、それぞれ異なった文化や言語の伝統を、少なくとも数千年にわたって育んできた。その背景には、互いの地域への尊敬に満ちた文化交渉や文明の伝播だけでなく、不幸な戦争や侵略、領土の併合や分断をめぐる複数の歴史解釈が存在する。小倉はこれらの異なる歴史的文脈を持った社会を無理やり同質的な「東アジア共同体」に縮減するのではなく、互いの歴史的現実の異質性を認めつつ共存する「東アジア共異体」というオルタナティヴな社会的ヴィジョンを提唱している[11]。

　小倉の提起した「共異体」という概念を、私は2017年に香港で行われた滞在型の芸術対話プログラム「r:ead」のなかで、韓国語通訳を務めた李将旭（イ・チャンウク）から教えてもらった[12]。そして、2018年に私たちの日本館展示プロジェクトが立ち上がったとき、私はこの概念を自分なりに拡張し、同質的な集団性をイメージしてしまいがちな「共同体」という語彙に代わる、もうひとつの概念として共異体を再定義しようとした。人間と非人間の差異を超えて、異なるものが互いの異質性を失わないまま、それぞれの個性を接続し合うハイブリッドな「集まり

<aside>
10. 箭内匡は「イメージ平面」の探求に基づく人類学研究の方法論を包括的な「イメージの人類学」としてまとめているが、その理論的射程は21世紀の人類学の主題として再び大きくクローズアップされた「アニミズム」を、宗教的な文脈から解き放たれた「ディナミスム（力）」と深く関連づける点で非常に興味深い（箭内匡『イメージの人類学』せりか書房、2018年、142–154頁）。現代芸術の文脈においても、例えばアンセルム・フランケが行った展覧会プロジェクト「アニミズム」において、物質的対象と精神的な能動性の関係を組み直すことによって芸術作品の媒介性が問い直されている（Anselm Franke [Ed.], *Animism Volume 1*, Sternberg Press, 2010）。

11. 小倉紀蔵「東アジア共異体へ」『日中韓はひとつになれない』角川グループパブリッシング、2008年。

12. 石倉敏明「リムランディア：東アジアの辺境を架橋する神話的ネットワーク」http://r-ead.asia/rimlandia-mythological-network-bridging-the-margins-of-east-asia/（2020年2月閲覧）
</aside>

（gathering）」のあり方を、私は改めて「共異体」と呼び直そうとしたのだった。

　実際に島々のフィールドへ赴き、下道と一緒に津波石を観察してみると、そこにはまさに「共異体」と呼ぶのにふさわしい現実が生起していた。少なくとも数万年・数千年に及ぶ地球の大地の運動。環境との相互作用のなかで進化を遂げてきた数々の生物たち。そしてこの地球上の新参者である霊長類の一員としてのヒト。人間と非人間の様々な主体が織りなす複数種の関係性の次元は、過去の津波という惨事によって移動させられた巨石の来歴がなければ、そこに成立しえなかったものだ。岩・海・波・風・鳥・虫・ヒト・光などのイメージによって織りなされる下道の《津波石》作品は、一見些細なことのように見えるフィールドの現実と、無数の災害や進化を含む膨大な時間の流れが、実はスクリーンの上で儚いバランスを取り合っていることに気づかせてくれる。そのバランスは、神話と歴史という、二つの物語の様式の関係を想起させた。

　神話と歴史は、どちらも私たちが共異体と名付けた、ハイブリッドな現実と連接している。現代の人類学がフィールドの出来事を「人間以上の現実」として描くように、歴史上に生起する生命と非生命の絡まり合う状況は、社会の中心性を自明視する「共同体以上の現実」として再認識されなければならない。共異体という概念はまさにこのように、無数の人間ではないものたちと、それ自体も多元的な文化や社会性を持った人間集団との関係を包含する、存在の網目を思考可能にする。小倉が提起した東アジアの政治哲学を踏まえつつ、神話と歴史の関係を再考する上でも、共異体という概念は非常に有効な潜勢力を持っていることを、私は実感した。

　例えば、神話的な思考法のなかには、時間の流れに沿って生起した出来事を理解可能な形式で記録する歴史の思考法とは、異なる論理体系が働いている。胎生生物と卵生生物は、生物学的な理解によれば異なる生物進化の階梯上にあるものだが、神話はこの二つのカテゴリーを混ぜ合わせ、生きた人間が卵を産むという「卵生神話」を生み出してしまう。卵生の鳥や魚と、胎生のヒトを分離するのではなく、むしろ両者の共通性に基づいた越境者のキャラクターを登場させることによって、神話はいとも簡単に種差を超えた生命体のイメージを浮上させるだけではなく、さらに特定の種とヒトの間にある深い絆や、非人間種のイメージを借りたハイブリッドな個体の特異性を演出しようとするのだ。中沢新一による総合的な人類思想史の研究である『レンマ学』を参照すれば、こうした神話的思考の特徴は、因果関係によって「ものを集めて並べる」志向を持つロゴス型の世界認識に対して、包括的な直観知によって開かれた縁起世界を理解する「レンマ的知性」の方法として、一般化することができるかもしれない[13]。

　「Cosmo-Eggs｜宇宙の卵」の協働制作の過程で、私は最終的にひとつの創作神話をつくった。それは、太陽と月の結婚によって生み出された三つの卵から、「土の島」「石の島」「竹の島」という三つの島々の祖先が誕生し、地震・津波・洪水・溶岩流出といった災害を乗り越えて現実を生き抜いていく、という物語となった。これらの島々は、特定の国家や地域社会のモデルに限定されてはいないが、私たちプロジェクトメンバーが活動や生活の場所としてきた東アジアの現実を反映するものであり、いずれも生物種や社会集団の「ロゴス的差異」を越境するハ

13. 中沢新一『レンマ学』講談社、2019年を参照のこと。なお、「共異体」による協働という構想は、中沢厚・中沢新一・石子順造らによって構成された先駆的コレクティブ「丸石神調査グループ」による1970年代の活動にも大きな影響を受けている。丸石神調査グループ編『丸石神：庶民のなかに生きる神のかたち』（木耳社、1980）を参照。

イブリッドな共異体の雛型でもある。それぞれの島の物語は、人間と非人間の間の食べる／食べられる関係や、種を超えた会話やセックスによって結びつき、また切断される横断的な関係性を表す。それらは、いわば同時代の神話として、東アジアの群島的現実を、世界の他の地域に重ねるための装置でもあるのだった。

4. 共異体の海へ

私が共異体という概念を使い始めてから、幸い何人かの論者が、再定義の実践に参加してくれるようになった。例えば人類学者の奥野克巳は、写真家の岩合光昭を論じた論考のなかで、人間と猫の共存する複数種社会のあり方を「共異体」と呼び、これを人間と非人間の共存状況を研究するマルチスピーシーズ人類学の研究動向と結びつけて説明している[14]。また近藤祉秋は、アラスカに居住するデネ系集団の民族誌的研究から、非人間の歴史性と結びつけられた先住民の社会的身体の様態を、個々の「共異身体」という概念で捉え返そうとしている[15]。もちろん「共異体」の概念は、日本館展示メンバーによっても共有され、「Cosmo-Eggs｜宇宙の卵」を現実化する上で議論が深められていった。キュレーターの服部浩之は、この概念をエコロジー的な動機に基づいたコレクティブ設計の方法論として拡張し、異なる専門的能力を持つものたちの協働関係を表す「共異体的協働」という概念を展開した[16]。

　このように、様々な視点で拡張された「共異体」の概念は、私たちの身体・社会・文化といった範疇が、あらかじめ同一性を持った免疫システムであるという通念を、根本から見直す契機を秘めている。私自身、2017年以後に様々なプロジェクトに関わることによって、共異体という概念をエコロジーや芸術の多層性、複数種の共存哲学、脱植民地主義的なアクティヴィズムまでをも包含する、複層的で柔軟性に富んだ概念として再認識するようになった。

　小倉紀蔵は「共異体」という概念の着想に際して、イタリアの哲学者ロベルト・エスポジトによる「コムニタス(communitas)」という概念を参照している[17]。この概念は、集団的な同一性を前提とするのではなく、ラテン語で「贈与」「任務」「義務」を意味する「ムヌス(munus)」を共にする、来歴の異なる他者同士の関係性を表す。エスポジトによれば、「コムーネ(共有すること)」は、自己の存在の固有性を放棄して他者と対面することであり、いわば「個人を外部に開き、さらけ出し、ぶちまけ、外在性へと放つ」[18]ことによって成立するという。つまりそれは、類似した個人の帰属性やアイデンティティの総和ではなく、決して解消されない異質性を持った他者同士の関係を意味しているのだ。同質的な「共同体」は、例えば国家主義のような、自己免疫性の神話に結びつきやすい。しかし、「共異体」はエスポジトによる「コムニタス」の哲学がそうであるように、常に他者性の亀裂と交換を孕んで展開する。「Cosmo-Eggs｜宇宙の卵」という実践は、まさにこうした意味において、日本館展示というフォーマットに含まれる「共同体神話」への、集合的な批評実践でもあるのだった。

　すでに述べたように、「共異体」は人間社会を中心とする「共同体以上」のものであり、人間と非人間からなる共通世界を制作する、様々な「人間以上」の

14. 奥野克巳「〈共異体〉でワルツを踊るネコと写真家」『ユリイカ』51巻4号、青土社、2019年、147-156頁。

15. 近藤祉秋「赤肉団上に無量無辺の異人あり:デネの共異身体論」『たぐい』vol.2、亜紀書房、2020年、28-39頁。

16. 服部浩之「3つの共存のエコロジー——共異体的協働の方法論」下道、安野、石倉、能作、服部前掲書。

17. 小倉紀蔵『ハイブリッド化する日韓』NTT出版、2010年、89-97頁。

18. ロベルト・エスポジト著、岡田温司訳『近代政治の脱構築——共同体・免疫・生政治』講談社選書メチエ、2009年、132-133頁。

スケールを意味してもいる。そのなかでは、例えば機械・道具・楽器と接続され、動植物や菌類・細菌類と共生する社会的身体がひしめいている。科学技術によって可死性と不死性の間で宙づりになった現代人にとっては、安野太郎の「ゾンビ音楽」が示すような「死者」や「人工知能（AI）」との共存という思想的課題も、重要なトピックだ。同時に、ブルーノ・ラトゥールであれば「新気候体制の政治」と呼ぶであろう、複数化された自然の政治学にもそれは直結している[19]。このような「共異体」には、人間の生業に敵対する害獣・害虫や、病や怪我をもたらす恐ろしい存在者も、含まれるかもしれない。あるいは個体を食べてしまう危険な捕食者や怪物のイメージも、同じ「共異体」の内に共存しえることになる。

19. ブルーノ・ラトゥール著、川村久美子訳『地球に降り立つ——新気候体制を生き抜くための政治』新評論、2019年。

　例えば農業と漁業を主要な生業手段としてきた島社会にとって、穀物や野菜の不作をもたらす虫たちは、ときに社会に敵対する厄介な存在だとみなされてきた。日本列島の各地で実施されてきた「虫払い」や「虫送り」は、そのような虫を、人間による農業の活動範囲から遠ざけるための、象徴的な儀礼活動である。沖縄の他の地域でも「アブシバレー（虫払い）」と呼ばれる虫送り行事が、各地で行われてきた。2019年3月、私は多良間島を再訪し「ウプリ」という虫払い儀礼に参加することができた。多良間島の二つの字に属する祭りの実行委員は、早朝にそれぞれの地域にある津波石に祈りを捧げ、クモやバッタ、カミキリムシ、イモムシなどの虫を採集する。その後、島民は重要な祭祀場であるイビの拝所に移動し、クワズイモの葉、ヤローギ（テリハボク）の枝、サンゴ石を用いて「虫舟」を制作する[fig.9]。イビで祈願の儀式を終えると、塩川地区の島民は、「リュウグウ（竜宮）」につながるという伝承を持つ海岸のウカバ洞窟に移動し、そこで再度豊穣と健康・安全の祈願を行った。私を案内してくれたKさんによれば、津波石は海の底のリュウグウからやってきたものだから、その周囲にいる虫を集めて、もう一度海に返してやるという意味があるのではないか、という。

fig.9. 虫舟の制作

　ウプリ祭祀の最後は、ひとりの漁師が虫舟を持ったまま海に入り、イノーという特定の岩の近くまでそれを運んだ上で、最後はみずから海に潜って海中に沈めた[fig.10]。泉武によれば、多良間島や来間島では虫舟を持った男が沖にある離れ岩まで泳いで行って、リュウグウに繋がる岩の根元の洞窟をめがけて、虫舟を沈めるのだという[20]。私が多良間島の塩川地区を見学したときも、人びとは農業の障害になる害虫を払うために、決して農薬を使って敵を殲滅させるのではなく、象徴的な儀礼によって、丁重に虫舟をリュウグウへと送り出していた。

20. 泉、前掲書、235-242頁。

　私は、虫という存在にも魂を認め、それを海底の異界へ送ることによって、農事の順調な進行を願う島民の姿を目の当たりにして、言葉にできないような感情が湧き上がってくるのを感じていた。異種や非生物とともにある共異体の神話は、そこでは決して奇異なものではない。人びとは最初から、非人間を島に共存する

他者として認めつつ、虫たちを簡素な小舟に乗せて、海底深くの世界へと沈めようとする。下道基行の《津波石》によって開かれた私の関心の回路もまた、そのとき島の外部に広がる神話的思考の網目を辿りながら、海の彼方を結ぶ「遥かなる異界」のヴィジョンへとつながれていたのだった。神話的な想像力の範囲は、さらに同時期に行われていたヴェネチアでの展示実践を通して、はるかアドリア海の群島へと接続されていくように感じられた。それは、激しい気候変動や潮力の異変に見舞われる、まぎれもない同時代の海であった。海を越えて、別の海へ。東アジアの多島海で実施された私たちのフィールドワークは、ヨーロッパにおける世界制作の実験として現実化していったのである。

fig.10. 虫舟の送り出し

Fieldworking with Hybrid Gatherings
—Towards World-Making from Archipelagos in East Asia

Toshiaki Ishikura

Anthropologist Toshiaki Ishikura traveled to Miyako Island and the Yaeyama Islands in Okinawa several times to conduct fieldwork on tsunami boulders for the "Cosmo-Eggs" project. His experiences culminated in the creation of *Cosmo-Eggs*, a new mythological story whose elements and themes evoke visions of the world's cataclysm and birth. His essay reflects on the process of his work and explores how the insight he received through his fieldwork is connected with the concept of "co-diversity" that serves as the foundation for the "Cosmo-Eggs" project.

With Motoyuki Shitamichi's *Tsunami Boulder* series as the starting point of the project, Ishikura recognized the concept of "co-diversity" in the work very early during the discussions among the "Cosmo-Eggs" team members. Ishikura expands the "co-diversity," a concept originally used by philosopher Kizo Ogura regarding the relationship between East Asian countries, towards a "hybrid gathering" that does not presume the same-ness of its members and abandons differentiation between humans and nonhumans.

During his research on the islands, Ishikura realized that the tsunami boulders themselves function as co-diversities and recognized their dimension of interwoven relationships between human and nonhuman subjects. Continuing his fieldwork in Okinawa together with Motoyuki Shitamichi, he learned of the many, varied sensibilities and ideas of local communities regarding the tsunami boulders and was able to deepen his research into local mythological stories, from legends surrounding the tsunami stones to creation myths featuring a "world egg." One thing in particular resonated with Ishikura: the "mushi-oku-ri," a sacred, symbolic rite meant to drive away pests and pray for good harvests. This rite, in which insects are placed on small boats that are then sunk into the depths of another world within the ocean, is an expression of a co-diverse view that recognizes other, nonhuman inhabitants of the island.

Based on his field-work experiences, Ishikura eventually produced a new mythological story. Rather than referring to particular countries or regions, the three islands described in the story resonate with the reality in East Asia and offer templates for a hybrid co-diversity able to transcend differences in *logos* between species or social groups. Incited by the tsunami boulders, Ishikura's imagination managed to connect the islands of East Asia where he undertook his fieldwork with the far-away Adriatic Sea, where his expertise and his story materialized as part of a co-diverse experiment at the Venice Biennale's Japan Pavilion.

Ishikura's concept of co-diversity is still being expanded from multiple perspectives by multiple advocates. Ishikura concludes his essay with the ascertainment that the multi-layered, highly flexible concept of the co-diversity is able to accommodate the multifarious natures of ecologies and art, the philosophies of diverse beings co-existing with each other, and even decolonizational activism.

* In this book, the translation of the vocabulary "共異体 (*kyoitai*)" is basically unified by "Co-diversity", but in this article, it is translated by another vocabulary "Hybrid Gathering" depending on the context.

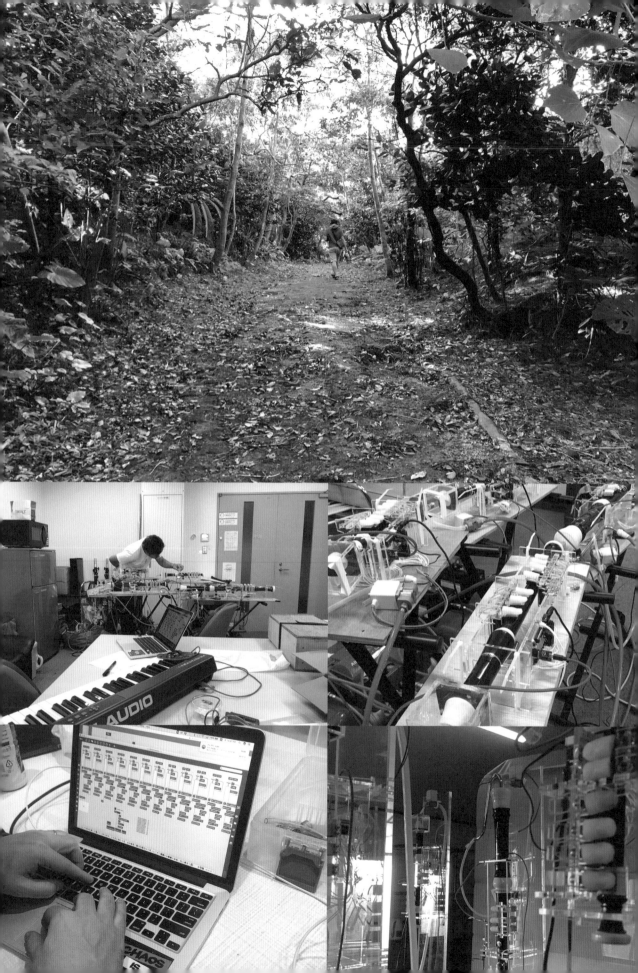

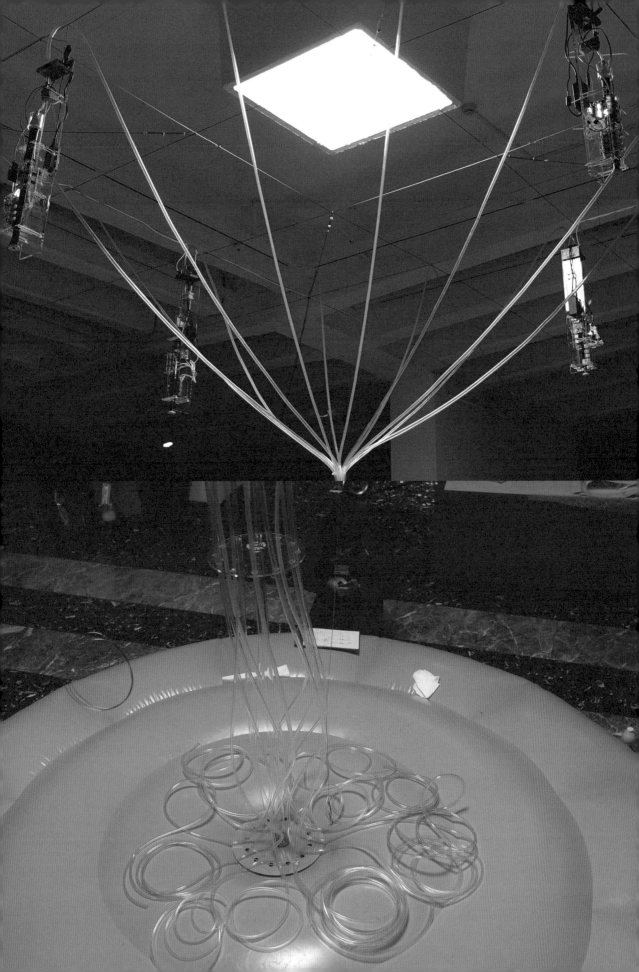

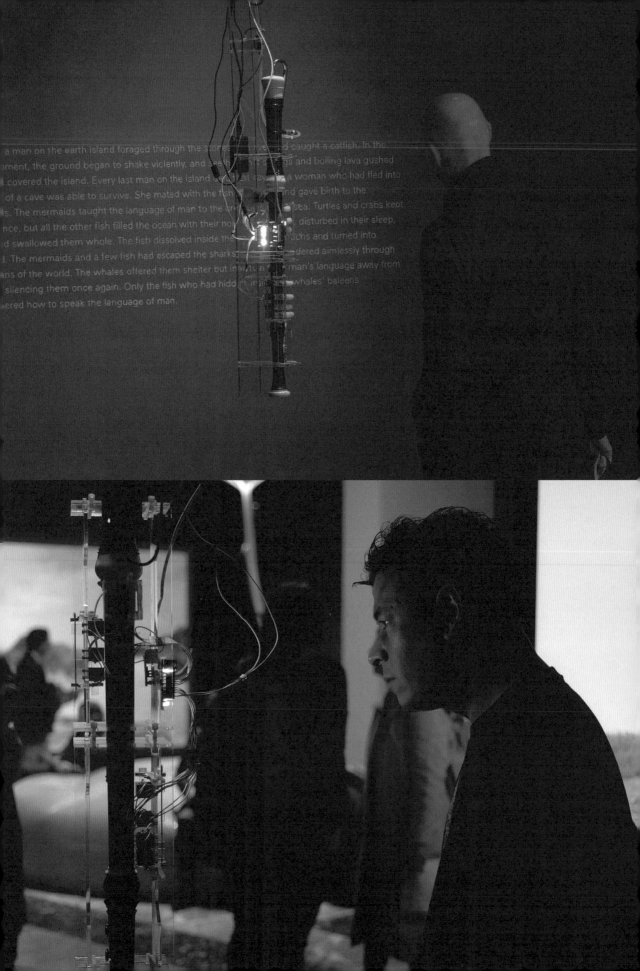

COMPOSITION FOR COSMO-EGGS
"Singing Bird Generator" (2019)

Taro YASUNO(1979-)

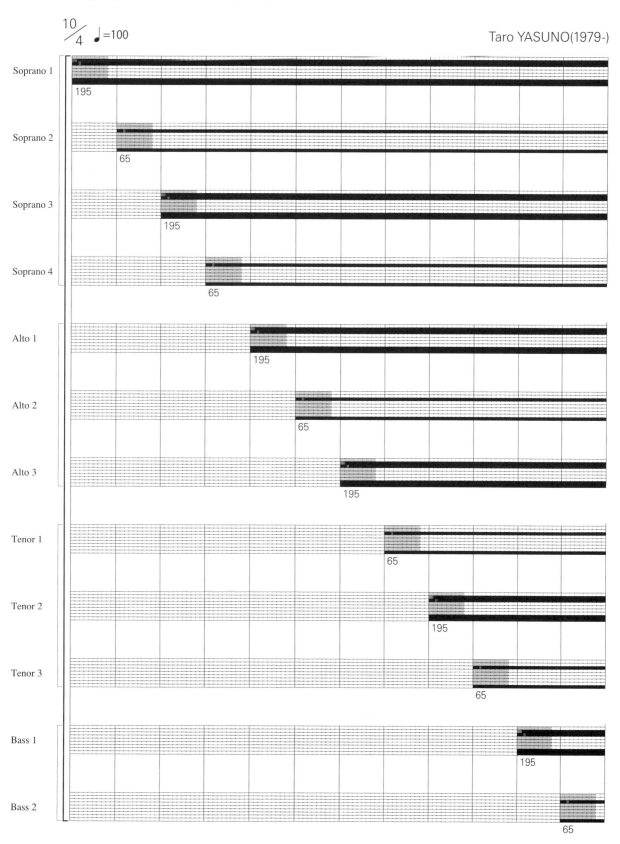

FINGERING CHART

TARO YASUNO

「ゾンビ音楽」の辿った数奇な運命

安野太郎

僕（作曲家）がヴェネチア ビエンナーレに参加する。2018年以前の僕の頭のなかには当然のごとく、こんなヴィジョンはまったく描かれていなかった。ビエンナーレやトリエンナーレなどのアートフェスティバルが世界中で行われている現在、その名前や権威はもちろん知っていたが、美術の世界は僕にとって遠くから眺めているだけの世界だった。それにこの手のイベントは、特に日本においては、「芸術」祭と銘打っていても、実際に発表される作品のほぼすべてが「美術」作品であるケースが多い[1]。音楽作品をつくっている僕が、美術家の作品制作で音関係の仕事を手伝い[2]、その作品が芸術祭に出品される可能性はあったとしても、自分自身が作家として芸術祭に参加することは想定外だった。とはいえ、僕は、自身を作曲家だと主張しているが、これまでまともな音楽をつくり、作曲家として王道を行くキャリアを積んできたかというとそうではない。おそらくこれを読むほとんどの人が、素直に「音楽」や「作曲」と呼びづらいような音楽活動を僕は行ってきた。素直に音楽と呼びづらい。ポジティブに考えれば、「音楽」の枠組みに対して挑戦的ということだ。そんな活動だからか、現代音楽、メディアアート、もちろん美術やその他のシーンからも距離があった。それでも七転八倒しながら活動を続け、何とか自分の持ち場をつくってきた。

このエッセイでは、そんな僕がヴェネチア・ビエンナーレに至るまでどんな道を歩んできたか、その数奇な運命を、現在の主な活動であり、「Cosmo-Eggs｜宇宙の卵」にも直結する「ゾンビ音楽」が何かを明らかにしながら辿っていく。そして、作曲家としての僕が、何を考えて美術のフィールドで音楽作品の制作に臨んだのか。5人のプロジェクトメンバーとの共同制作である「Cosmo-Eggs｜宇宙の卵」のために作曲した『COMPOSITION FOR COSMO-EGGS "Singing Bird Generator"』（以下、『COMPOSITION FOR COSMO-EGGS』）について解説する。

ゾンビ音楽──非・人間指向の自動演奏音楽

僕の代表作は、「ゾンビ音楽」と名づけた手づくりの自動演奏機械による音楽だ。リコーダーを演奏する8本の指を模した装置がソレノイド[3]の動きでリコーダーの穴を開閉し、電磁弁の開閉がチューブから届く空気のON/OFFを制御する。ソレノイドと電磁弁は、機械に取り付けたマイコンボードから操作する。似た仕組みで吹奏楽器などを演奏する機械は、世界に数多とあり[4]、特に新しくない。しかし僕の「ゾンビ音楽」は先人が創作してきたものとは音楽の根本が違う。それは音楽のつくり方。リコーダーの8つの指穴を8桁の2進数の数列（8ビット）に置き換え、その運指パターンを時間軸上に構成することが、「ゾンビ音楽」にとっての作曲になる。楽器自体は伝統的な楽器だが、その音楽を構成する（ドレミなどの）音組織は、まったく伝統的な音楽のそれではない。「ゾンビ音楽」の音組織は、8

1. 近年は、日本の芸術祭でも、あいちトリエンナーレの演劇プログラムのように美術以外の作家が作品を発表することがあるが、音楽を主体とする作家の発表はまだ数が少ないと感じている。もちろん、それが芸術祭側の都合だけではないことは理解している。

2. 実際に、僕は美術家の小沢剛さんやNadegata Instant Party（中崎透・野田智子・山城大督による美術ユニット）の作品で、音楽制作を手伝っている。

3. 電磁コイルに電流を流すことにより発生する磁力を応用し、可動鉄芯（プランジャー）を直線運動させる電気部品。可動鉄芯が弁に変わると電磁弁（ソレノイドバルブ）になる。

4. その歴史は18世紀のジャック・ド・ヴォーカンソン作の笛吹き人形からはじまり、マーティン・リッチズ氏のFlute Playing Machineなど、挙げていくときりがない。ニコニコ動画に、Y軸氏による「リコーダーを自動演奏できるようにした」という動画があるが、彼のつくる機械の構造には特に影響を受けた。

ビットの運指パターンから成る。したがって、僕は具体的な音高をイメージして作曲[5]するのではなく、運指パターンの時間軸上における構造を作曲している。世界中のどのような音楽にも、基盤となる音組織が必ず存在し、その上に音楽が構成されるが、ゾンビ音楽は基盤自体から創作しているのである。運指パターンを基にする音組織に、「組織」と呼べるほど確立された理論はない。人間の世界にはなかった、耳慣れない、そして音組織ともまだ呼べない音塊。それを機械の身体（非・身体）で自動演奏していること、これらが「ゾンビ音楽」の奇妙な音響の根底にある[6]。

では、なぜそのような音楽に「ゾンビ」という名をつけたのか、数ある自動演奏音楽と比較しながら説明する。僕が見てきた古今東西の自動演奏音楽には、機械がどのような音楽を基盤としているか、機械が何を目指しているかを軸に、大きく二つの傾向がある。それは、人間指向か、超・人間指向かだ。人間指向の自動演奏音楽とは、オルゴールなど、人間が演奏してもできることを機械にやらせるような音楽を指す。この場合、機械は人間の代替としてつくられ、人間がやるように演奏する。つまり人間の能力を内包することが目指されている。一方、超・人間指向の音楽では、機械が人間の能力を拡張し、超越することが目指されている。代表的な例を挙げると、まずコンロン・ナンカロウのプレイヤーピアノのための一連の作品シリーズがある。これは、無理数比のカノンなど、人間にとって知覚することが難しいリズムやテンポで音楽が構成されている。そして、パット・メセニーのオーケストリオン。これは人間が演奏すれば必ず生まれる解釈の余地を一切排除して、機械がひとりの音楽家の意に忠実に従って演奏する、パット・メセニーのためのスペシャルな機械によるバンドだ。日本における例としては、インビジ[7]が中心となって制作したZ-Machinesがあり、これは人間の身体能力を超えた速度で演奏したり、指が数十本あったりするなど、身体自体も人間を超えている。以上、挙げればきりがないが、どれも機械で人間の能力を超えようとする自動演奏音楽だ。

　もうひとつこれらに共通しているのが、音楽の基盤である。超・人間指向の自動演奏音楽は人間の能力を超えた「演奏」だが、その「音楽」は人間世界の音楽の範囲内だ。ピアノや鍵盤打楽器の自動演奏は、いくら演奏能力が人間を超えていても、西洋音楽であればドレミの12の音に調律された音組織の範囲内にある。超・人間指向の自動演奏音楽では、機械の能力は人間を凌駕しているが、基盤は伝統的な範囲に留まるのである。

図 fig.1 は、「ゾンビ音楽」の立ち位置を示すための4象限による図だ。縦軸は機械の身体能力を指し、横軸は音楽の基盤を指す。「ゾンビ音楽」は、音楽の基盤が人間の伝統由来ではないため、人間指向、超・人間指向の自動演奏音楽のどちらにも当てはまらない。

　それがなぜゾンビなのか。「ゾンビ音楽」の自動演奏音楽には、演奏されるべき楽器（リコーダー）が存在する。リコーダーは人間の伝統から生まれた楽器で、演奏されるべき伝統的な音楽の基盤がある。だが、僕は機械の力で運指を8ビットに置き換えて構成する方法で、その

5. 耳が聴こえずとも、頭のなかで具体的な音（それは西洋音楽の音組織に基づく）をイメージして作曲したベートーヴェンなどが、一般的にイメージされる作曲家だろう。

6. 「ゾンビ音楽」は、僕がリリースしている2枚のアルバムや、YouTubeなどで探して聴いてみてほしい。

7. インビジは、クリエイティブディレクターの松尾謙二郎を代表とする、サウンドデザインとアートのチーム。Z-Machinesは、企業をスポンサーとして制作された自動演奏ロボットバンドであり、スクエアプッシャーの楽曲によるアルバムをリリースしたことによって、その名が世界に知られた。

fig.1. ゾンビ音楽の位置付けを示す4象限図

	死に体の音組織	伝統的な音組織
内包	死体	人間
拡張	ゾンビ	超人間

基盤を壊した。それは伝統的な音組織が機能しないということであり、言い換えるなら死に体にしたということだ。死に体になって、なおも機械の身体で動き演奏する音楽、それは死の拡張、つまりゾンビであり、このような非・人間指向の音楽を「ゾンビ音楽」として位置付けた。

「ゾンビ音楽」の試みは、2012年に僕の自宅からはじまった。デジタルファブリケーションの進化から起きたMakersムーブメント[8]を横目に見つつ、そこで展開されていた様々な自動演奏機械の影響を受け、実際に自分でつくったのだ。そうすれば四六時中自分の音楽の実験ができるし、何よりも運指パターンの構成による作曲の実験を通して、これまで誰も聴いたことがない音楽が生まれると考えた。つまり僕自身の創造欲が、その動機だった。

まずリコーダーの二重奏からはじまった[9] fig.2。最初の音楽は、あまりにも(一般的な音楽を基準としたら)滅茶苦茶な音楽だったが、僕自身は手応えを感じた。いくつかのコンサートを経て、名刺代わりのファーストアルバムをリリースした。この頃は、「ゾンビ音楽」を説明する理屈もまだ定まっておらず、フランケンシュタインの物語を引き合いに出して説明していた[10]。2番目に制作したのはリコーダー四重奏だ[11] fig.3。古今東西の作曲家が、試行錯誤したアイデアを実現できる最小単位として四重奏を位置付けていると思うし、実際に多くの作曲家が四重奏(弦楽四重奏の割合が圧倒的に多いが)の音楽を残している。3番目に取り組んだのは、フルート、クラリネット、テナーサックスによる三重奏だった fig.4。これらの発音機構の制作は一筋縄ではいかず、何とか発表までこぎつけたが、複雑な発音機構を機械で再現することは、僕の工作能力では難しかった[12]。そして、4番目に取り組んだのはiRobot社が発売している掃除機ロボットのRoomba(ルンバ)との組み合わせだ[13] fig.5。Roombaのバッテリーから電力を借りるだけでなく、インターフェースを通じて、Roombaに備わっているセンサーからの情報を読み取り、運指を決定する。そして、リコーダーを鳴らす空気もRoombaの排気という、いわば「自走するゾンビ音楽」だ。

僕の欲望は留まることを知らない。次の挑戦は「ゾンビ音楽」による舞台作品『ゾンビオペラ』だった[14]。この舞台作品は、8台のRoomba(2台は故障した)と、12本のリコーダー、フルート、クラリネット、テナーサックス、歌うゾンビマシーンの「ゾンビクイーン」と、ふいごを踏む8人の人間、そしてひとりの役者から構成されている。このプロジェクトでは、高さ4メートルの鉄骨に支えられた2立方メートルのバルーンに、三六判サイズの8つの足踏みふいごで空気を溜め、そこから各楽器に空気を送る大規模な舞台装置が生まれた。ここから風向きが変わった。単純に楽器が増え、システムが大規模化しただけだが、それが僕の活動全般に大きなインパクトを与えたのだ。楽器が増え、実現可能な創作のバリエーションが増えることは良い。しかし大きな機材のため、保管場所、音を出す場所、運搬の問題が生じた。幸い、保管場所は友人家族が経営している牧神画廊の協力で、芦ノ湖畔にある倉庫が利用できたり、非常勤として勤めている日本大学芸術学部の協力で何とかなっているが、リハーサルをする場所とお金がない。僕は自分のささやか

8. 主には自宅など小さな場所を工作室(ガレージ)として様々なものを制作し、それをオンライン化することで「仕事」と「デジタルツールの利用」が一体化し、生じたムーブメント。具体的には、CADや3Dプリンターなどを使う、デジタルファブリケーションの潮流のことである。

9. 2012年11月24日、清澄白河のsnacで『DUET OF THE LIVING DEAD』を初演。2013年3月にファーストアルバムをリリースした。

10. フランケンシュタイン博士が、墓場から盗んできた死体をつなぎ合わせてつくった人造人間。博士と人造人間の関係に、自分と自動演奏機械を重ねて考えた。

11. 2013年11月9日、単独公演『QUARTET OF THE LIVING DEAD』として、トーキョーワンダーサイトで初演。

12. 2014年11月9日、新作ゾンビ音楽『死の舞踏』として京都芸術センターで初演。

13. このプロジェクトは、平成26年度のメディア芸術クリエイター育成支援事業の一環で行った。

14. 2015年11月12日、『『ゾンビオペラ』—死の舞踏—』としてフェスティバル／トーキョー15で初演。作曲とコンセプトを僕が担当し、美術を危口統之、ドラマトゥルクを渡邊美帆が担当した。

上＝fig.2.『DUET OF THE LIVING DEAD』ゾンビ音楽二重奏 snacにて

下＝fig.3.『QUARTET OF THE LIVING DEAD』ゾンビ音楽四重奏 自宅にて

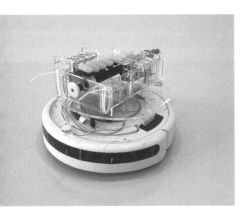

上＝fig.4. ゾンビ音楽三重奏
『死の舞踏』京都芸術センター講堂
撮影：井上嘉和

中＝fig.5. Roombaとゾンビ音楽の
複合体

下＝fig.6.「『ゾンビオペラ』
―死の舞踏―」にしすがも創造舎
撮影：松本和幸

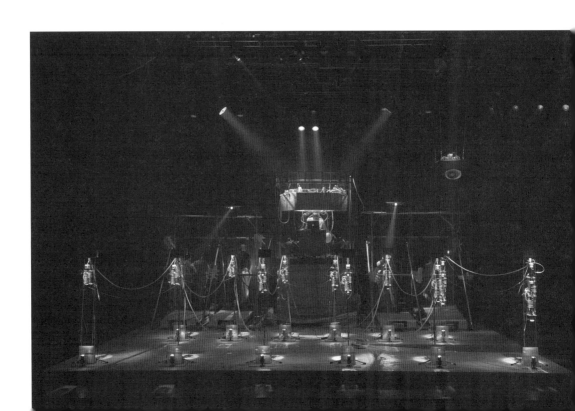

な創造欲を満たすために機械をつくったのだが、その欲望のために装置が巨大化し、その装置とゾンビ音楽を維持するために自分の振る舞いを決めざるをえなくなった。僕のなかにあった欲望が装置によって増幅され肥大化し、やがて装置が欲望するようになり、ついに僕自身が装置の欲望に突き動かされることになってしまったのだ。

この実体験から生まれた問題意識を、個人から社会に拡大して作品のテーマに据えたものが、2017年に制作した『大霊廟I』^{fig.7}と『大霊廟II』^{fig.8}である。『大霊廟I』は、岐阜県が主催していた公募展の募集条件に当てはまっていたため応募した作品だ[15]。美術館で行われる展覧会だったので、あくまでも音楽をやろうとしている僕の作品はカテゴリーエラーになってしまうかもしれないと思ったが、作品案は選考を通過し、僕は展示形式の音楽作品を発表した。ここから美術シーンとの付き合いがはじまった。この作品は展示形式の音楽とは何かを考えてつくった初めての作品でもあり、言うまでもなく、後の「Cosmo-Eggs｜宇宙の卵」に直結していく。

　　『大霊廟II』は、BankARTで発表したコンサート形式の作品で、大きな風箱（バルーン）は『大霊廟I』と変わらないが、そこに送る空気が足踏み式のふいごになっており、公演時は常に人間がふいごを踏み続けなければならない[16]。人間のために機械が働くのではなく、機械のために人間が働いている。これは、大量消費を前提として、機械を使い計画的な大量生産を行うようになった時代以降の、テクノロジーと人類の関係をも象徴する。

　　ここまで、「Cosmo-Eggs｜宇宙の卵」以前の僕の数々の試みを、「ゾンビ音楽」を中心に紹介してきた。作曲家の僕が、少なくともまともな作曲家ではないことはわかってもらえたと思う。

アーティストが作品を発表するとき、それがどんな性質だろうと、作者がどう考えていようと、作品がどのシーンに位置付けられるかで、制度上のジャンルが決まってしまうように見える。ヴェネチア・ビエンナーレは言うまでもなく美術展である。だから、「Cosmo-Eggs｜宇宙の卵」は美術として位置付けられるだろう。一方、エッジにいる人間にとっては、ジャンルなどはどうでも良くて、芸術作品として強度のあるものが成立していればいいという考え方もある。実際に、ヴェネチア・ビエンナーレで発表された作品を見ると、世界のアートシーンではジャンル論などはあまり関係ないように見えるし、アートの枠組みはかなり拡大されているように思える。作家として、僕もアートを広い意味で捉えたいし、少なくともそのような姿勢で常に制作に取り組んでいるつもりだ。

　　「Cosmo-Eggs｜宇宙の卵」は5人のプロジェクトメンバーの協働による創作だ。僕たちの取り組みの目的は、それぞれの立ち位置を明確にした形で、各々の専門性に基づいて制作し、美術というカテゴリーを越えた、拡大されたアートに到達することだったと思う。このような身振りを石倉さんは「共異体」と呼んでい

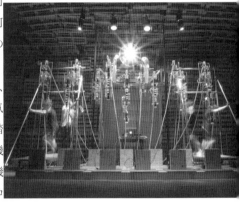

上＝fig.7.『大霊廟I』岐阜県美術館
撮影：池田泰教

下＝fig.8.『大霊廟II』BankART
撮影：後藤悠也

15. 清流の国ぎふ芸術祭 Art Award IN THE CUBE 2017。2017年4月15日から6月11日にかけて開催されたコンペティション形式の公募展。

16. 2017年9月1日、『大霊廟II』デッドパフォーマンスとして BankART で初演。

るのだと解釈している。共異体に関しては石倉さんや服部さんに語ってもらうとして、ここからは、作曲家の立場の僕がどのように「Cosmo-Eggs｜宇宙の卵」に取り組んだのか、音楽の上演形式と美術の展示形式の最も大きな違いである、「時間」を軸に書いていく。

作曲家の立場から取り組んだ美術作品
──閉じた時間と開いた時間

音楽は一般的に時間芸術のひとつである。本稿では、大きく分けて、人間が演奏することによる上演形式の音楽と、記録メディアによる再生形式の音楽の2種類があるとする。上演形式の場合は、コンサートなどのように開演時間が定められていて、人々は音楽を体験するために会場に集まり、同じ時間と場所を共有する。一方、記録メディアから再生される音楽の場合は、同じ時と場所を共有しなくても良い。いずれにも共通することは、どの音楽にもはじまりがあって終わりがあることだ。これを、僕は「閉じた時間」と呼ぶ。一方美術の場合、作品は美術館やギャラリーなど、実在する場所に置かれる。会場の開館時間と閉館時間は決まっているが、人がそこを訪れる時間は定められていない。人は各々の都合に合わせて会場を訪れ、帰っていく。人々は場所を共有することもあるが、基本的に同じ時間を共有しない。これを、僕は「開いた時間」と呼ぶ。

　展示される作品は、いつでも同じ様相でその場にあることが期待されている。一般的な絵画や彫刻などの美術作品がこれだ。ただし、現代の美術館で展示されるすべての作品が開いた時間を持っているわけではない。はじまりがあって終わりがある映像（しかも長時間の）がループ上映されていたり、ときにはパフォーマンスも行われたりする。映像のループ上映の場合、観客は途中から鑑賞しはじめたり、途中で帰ってしまったりする。開いた時間の場である美術館に、閉じた時間が入り込み、時間軸が複層化する。今ではビデオアートやパフォーマンスアート、メディアアートなどもあり、美術館における作品の時間軸はますます複雑になっている。僕はいち観客として、美術のこのような時間のあり方になじむのに長い間苦労した。音楽大学から、メディアアートの学校と言われるIAMASに進学する前後から、美術館に通う機会が増えたが、展示されている作品をどう鑑賞したらいいのかわからなかった。開演時間より前に席について待ち、上演される作品をはじめから終わりまで鑑賞して帰る。このような作法が身についてしまっている僕には、絵画や彫刻ならまだしも、はじめと終わりがあるようなメディアの、さらに物語性もある作品を、開いた時間のなかで正しく鑑賞する仕方がわからなかった。途中から鑑賞しはじめて、終わりまで見る。はじめを見ていないからもう一回見るが、そのうち自分が見はじめた時点を忘れ、やがていつ帰っていいかわからなくなることがよく起きる。

　僕は作曲家を名乗っている。作曲家は音楽をつくる。音楽は閉じられた時間の作品だ。作曲家としては、自分の作品が途中から聴かれて途中で帰られてしまうことは、基本的にあってはならないことだと考えている。このため、展示形式の作品制作からは距離を置いていた。しかし、運命はそれを許さない。『大霊廟

I』という美術館で発表される展示形式の作品を制作するようになり、その活動が「Cosmo-Eggs｜宇宙の卵」につながった。

　ここからは、「Cosmo-Eggs｜宇宙の卵」参加以前の試みである『大霊廟I』の考え方を通して、音楽（閉じた時間）と美術（開いた時間）という異なる時間形式の表現形態にどう折り合いをつけ、音楽を美術の場にどのように展開したかを述べる。

　『大霊廟I』は、先述のとおり、公募を経て2017年に岐阜県美術館で発表した展示形式の音楽作品だ。12台のリコーダーと2台のボイスマシーン（ゾンビクイーン）が、MIDIケーブルで数珠つなぎにされ、音を自動生成する。8ビットに見立てた運指が、データとして自動演奏機械の間をめぐり、マイコンにプログラムしたアルゴリズムによって変わっていく。一般的にはじまりがあって終わりがある「音楽」という閉じた時間形式を、鑑賞者が任意の時間に来たり帰ったりする開いた時間の「美術館」に置く。このことを考えたときに僕がとった戦略は、音楽を閉じないこと、そして想像の時間にアクセスすることだった。

　　この考えに至るにあたって、参照した作品が三つある。まず、ジョン・ケージ（1912–1992）の *Organ²/ASLSP (1985/1987)* だ。この作品の原曲はピアノだったが、後にオルガン向けに改変された。これには、はじまりと終わりがあるが、曲の長さが639年もあり（正確には639年かけて演奏するプロジェクトが現在進行中）、ドイツのハルバーシュタットにある廃教会で、現在も演奏が続けられている。もちろん楽譜も存在する。そして人々はいつでもこの音楽を聴きに行くことができる（ストリーミングもされている）。音が変わるときにはチケットが売られ、会場のしつらえはコンサート形式に変わる（次に音が変化するタイミングは2020年9月5日）。たかだか人生80年の人間にとっての639年という時間は途方もない。誰も、はじめから終わりまでを聴くことはできない。しかし、639年続くという事実、現在も音を確認し、体験できるという事実がある。僕はまだこの作品を現地で聴いたことがないが、それでも、639年という時間を想像することはできる。閉じられた639年の時間だが、それゆえに想像の時間が僕の心で駆動する、というか駆動せざるをえないのだ。途方もない閉じた時間ゆえに開かざるをえない時間なのである。

　　次に参照したのは、クリスチャン・マークレイ（1955–）の *The Clock* (2010)だ。マークレイ氏はターンテーブリストを出自とするアーティストで、出自こそ音楽のフィールドだが、現在は美術の世界で発表することが多い。引用やコラージュと呼ばれるようなアプローチを、DJならではのサンプリングの感性を用いて次々と制作している、というのが僕の印象だ。2019年のヴェネチア・ビエンナーレにも出品していたし、僕が小沢剛さんの手伝いで別府に行ったときには本人に会ったことがある。*The Clock*は、2011年のヨコハマトリエンナーレで発表され、同年のヴェネチア・ビエンナーレでも金獅子賞を受賞した、彼の代表作といってもいい作品だろう。これは、あらゆる映画から時計が映っているシーンを切り取り、サンプリングした1分ごとの映像を編集して24時間を構成した作品だ。もちろん展示では、現実の時間と映像内の時計が指し示す時間の双方を一致させている。映画のなかで経過する物語（空想）の時間が、現実（いま・ここ）の時間と一致するという奇妙な時間軸を持つ。あらゆる映画を実際に見て、時計を探し、編集するという、制作の背後に

ある作業量は想像を絶する。ただし、この作品は24時間を最初から最後まで鑑賞することを強いるものではない。1分ごとに映像のソースが変化し、それが24時間分繰り返される。言わば、それは時計の時間だ。時計の時間は、24時間常に確認するものではない。任意のタイミングで確認するのが時計であり、そのような開かれた時間がこの作品で展開されている。

そして、最後は二輪眞弘(1958-)｜マーティン・リッチズ(1942-)による*Thinking Machine*だ。現代音楽の作曲家である三輪さんは、僕がIAMASに行くきっかけにもなった人物であり、今も多くの影響を受けている。アルゴリズミック・コンポジションという考え方を作曲の中心に据えた作品を精力的に発表し、その活動は現代音楽のあり方を更新し続けている。リッチズさんは、イギリス出身でベルリン在住の美術家だ。自動演奏機械の制作を数多く行っており、僕もベルリン滞在時はとてもお世話になり、彼のクラフトマンシップには大きな影響を受けた。*Thinking Machine*は、三輪さんが考えたコンセプトを、リッチズさんによるクラフトマンシップで実体化した、共同制作によるものだ。この作品は、機械の中を転がるボールの位置関係によって、3進法の演算を行う機構を持つ。コンピュータ制御ではなく、物理的な機械の構造自体に3進法を演算するアルゴリズムが実体化されており、演算結果を反映した軌道を通って6個のボールが三つのベルを鳴らし続ける。計算の仕組みとその行為自体が(機械に)身体化されているから、「Thinking Machine(考える機械)」なのだ。機械に実現されている構造そのものの美を見る、その機械が実際に動いていることを見る、機械によって計算が実行され、その結果としての(ベルの)音の流れ(音楽と呼べる?)を聴くという三つが一体となったものが、鑑賞体験となる。ここで僕の想像の時間を駆動してくれるのは、やはり音の流れだと考えている。

この3作品は、いずれも時間のあり方が少しずつ違うが、どれも時間について考えさせるものだ。これらを参考にして考えた『大霊廟I』における僕のアプローチは、音楽を閉じないことだった。明確なはじまりと終わりをつくらないために、前奏と終結部をつくらないということではない。はじまりと終わりを「無効にする」ために、現在に重点を置いたのだ。そこで、常に現在進行形で音楽を生成し続ける自動生成という形をとった。自動生成のアプローチにとって大事なのは「今」なので、鑑賞者は「聞き逃した」と思わないし、任意の時間に作品を鑑賞すれば良い。『大霊廟I』は、12台の機械が、運指パターンから導かれた音を順番に1音ずつ鳴らす。音が鳴った瞬間に、運指パターンを表す8桁の2進数(8ビット)は次に音を鳴らすべき機械に渡され、機械のマイコンにプログラムされたアルゴリズムに代入されて計算を実行し、新しい運指パターンを生成して音を鳴らす[fig.9]。この繰り返しが『大霊廟I』の基本的な音楽の構造だ。このアルゴリズムの構造を何度も聞きながら試して、納得いったものを作品として発表した。納得するための判断のポイントにしていたのは、12の楽器がなるべくバラバラな運指パターンを出すようにすること、同じ音や音形の繰り返しにならないこと、そして639年とまではいかないが、なるべく果てしない時間になるように、運指パターンの連なりが短いループに陥らないようにすることだ。この連なりがどの程度の長さになるのか検証できていないが、だいぶ長い(少なくとも1か月以上は同じパターンが現れない)はずだ。このよ

うなことを心がけ、8ビット同士の演
算方法を考えて、日々プログラムと
向き合って作曲（構造をつくる）をした。
この制作背景は、大学の研究発
表などでは詳細に語る必要がある
かもしれないが、作品を鑑賞する
者にとってはどうでもいいことかもし

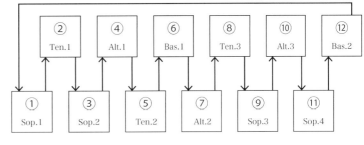

れないし、複雑なアルゴリズムの構造ばかりに目を向けさせてしまったら、それを
理解する者だけが作品の正当な鑑賞者であるかのような振る舞いになってしまう。
これでは、違う意味で作品が閉じてしまう。

　そこでダメ押しの一工夫が、「物語」だ。機械が演奏する、果てしない時間
を成立させるために、この音楽は現実の向こう側から来ているという設定にした。
「大霊廟」という名が示すように、この作品には、人類のための墓として人類滅亡
後も鳴り続けるという物語がある。つまり『大霊廟I』は、想像の時間のなかにあ
る。未来から来た音楽が、未来の死者（現在の生者）の鼓膜を振動させるのだ。死
に体になった人間の音楽が機械によって生き永らえているという「ゾンビ音楽」の
コンセプトが、ここにもつながっている。

『COMPOSITION FOR COSMO-EGGS "Singing Bird Generator"』──協働作業のプロセスと自分の制作

『大霊廟I』を経て、僕はヴェネチア・ビエンナーレの日本館の出品メンバーになっ
たわけだが、制作にあたって、メンバーのひとりである下道さんとは「時間」につ
いてよく話をした。下見で前年のヴェネチア・ビエンナーレ建築展を訪れた際、各
パビリオンの展示の時間構成を分析したり、実際に人々がどういう流れで作品
を鑑賞し過ごすのかなどを、各々観察したりして意見交換を行った。物語性があ
り、ある程度の長い時間（約30分以上）鑑賞しないと理解できない作品は、来場者
の限られた時間を奪い合う競争になってしまう。かといって、会場を訪れて一瞬
で帰られてしまうのも寂しいから、何とか鑑賞側の意志で長くいたくなるものにし
たいなど、色々な意見が出た。一致していたのは「時間」に対する考え方だった
と思う。結果として、下道さんはまるで静止画のような《津波石》の映像4つを、そ
れぞれ異なる時間（最大で12分10秒）のループ上映で展示した。映像だから流れて
いく時間ではあるが、写真の考え方がベースにあるため、はじまりがあって終わり
がある閉じた形式を持たないアプローチになっていた。そこで僕は、『大霊廟I』
の考え方である、機械による音楽の自動生成という、「現在」にフォーカスするア
プローチをとった。

「Cosmo-Eggs｜宇宙の卵」の共同制作の一環で、メンバーたちと宮古島へフィー
ルドワークに行った。浜辺に転がる津波石を実際に見るため、住んでいる場所も
異なり、なかなか会って話すことのできないメンバーの親交を深めるため、そして
現場で得たものを自分の制作にフィードバックするためだった。沖縄で見聞きする

ものから、特に聴こえてくるサウンドに耳を傾けて何か得ようとは考えていたが、最初から具体的な狙いがあったわけではなかった。津波石が魚やヤドカリなどの巣になり、アジサシと呼ばれる渡り鳥のコロニーにもなっていること、鳥は太古の昔から音楽のモチーフとして扱われてきたことなどを頭に入れつつ、現場に行った。アジサシは、確かに津波石の周りに生息していたが、そのさえずりの発音機構はリコーダーとは結びつかなかった。笛よりバードコールなどの音具がふさわしい音だった。「Cosmo-Eggs｜宇宙の卵」での音楽は、さえずりを忠実に再現するようなものではない。さえずりから受けたインスピレーションを作曲に落とし込み、音楽として抽象化するのが僕の仕事である。

　その後、さらなる発想源を探しに訪れたのは、夕暮れにさしかかろうとしていた宮古島の森だ。この森には、姿は見えずとも様々な種類の鳥が生息していることが、音でわかった。無数の鳥のさえずりがあたりに木霊しているなか、ひときわ目立ったのがリュウキュウアカショウビンだった。実に特徴的な声で、笛のような楽器をイメージさせる発音の仕組みだった。このさえずりや津波石のアジサシの生態からインスピレーションを得て、僕は埼玉に帰り、制作をはじめた。作曲に落とし込むために参考になったのは、岡ノ谷一夫著『さえずり言語起源論』[17]だった。この本から、鳥（書籍中ではジュウシマツ）のさえずりには音素があり文法があること、さえずり方は父親などのオスから学ぶこと、オスのさえずりは複雑であればあるほどメスに好まれるという知見を得て、『COMPOSITION FOR COSMO-EGGS』に落とし込んだ。

実際の展示構成をここで説明する。展示会場となる日本館の中央には、機械へ空気を送るバルーンを置いた。バルーンの周りには4つの映像を投影するスクリーンがある。スクリーンに隔てられるように、日本館には4つの空間ができあがる。12のリコーダー自動演奏機械を、その4つの空間に3本ずつ一組のグループとして配置した fig.10。この配置は、能作さんと相談して決めたもので、結果的に石倉さんの書いた4つのパラグラフから成る創作神話、そして下道さんの映像と呼応することになった。

　自動生成音楽の作曲の構造は、主に3種類のアルゴリズムから成る。ひとつは、さえず〔り〕るリズムを生成する規則。8桁の2進数を核とし、それぞれの桁に穴を開閉するリズムをマッピングし、核の構成によってさえずり（リズム）を生み出す仕組みだ。二つめは8桁の2進数を楽器間で通信し、2進数の構成を変化させる伝達の規則で、それに加えて2進数の数値がある閾値を超えたらグループ内の機械が呼応する。三つめは、さえずる順番の規則だ。『大霊廟I』の場合は、横一直線にならんだ機械が左から順番に数値を受け渡していくものだったが、「Cosmo-Eggs｜宇宙の卵」は半年続く展示だ。

17. 岡ノ谷一夫『さえずり言語起源論
　　──新版 小鳥の歌からヒトの言葉へ』
岩波書店、2011年。

fig.10.『COMPOSITION FOR
COSMO-EGGS』のリコーダー
自動演奏機械

だから、6か月の間、絶対に機械が壊れたりしてはいけないという重要なミッションがあった。最近はめっきり見かけなくなったが、「調整中」などの張り紙は今回ばかりはあってはならなかった。機械の数値の受け渡しの順番、すなわち音の鳴る順番を数珠つなぎに結線した一定の順序にすると、もしひとつでも機械のどれかにトラブルが起きてしまったら、その時点で全体の動作が止まってしまう。そこで、もし何か機械にトラブルが起きても他の機械で補えるようなシステムを考えた。すると、おのずとそこからさえずりの順番が導かれた。リスク回避という実用性も兼ね備えながら、そのシステム自体がさえずりの順番を決定していく仕組み。できあがったときはものすごく興奮したので、ぜひ帰国展で発表したい。

　以上、さえずりの生成規則・伝達規則・伝達順序の規則という三つのアルゴリズム[fig.11]が一体となったものが『COMPOSITION FOR COSMO-EGGS』の中核であり、作曲の構造だ。このプログラムはMax[18]で僕がつくったものを、友人で作曲家でもある松本祐一さんがオリジナルのArduino[19]ベースの基板を制作して、そこに埋め込むプログラムとして翻訳してくれた。制作が佳境となっていた2019年2月頃、川口市に借りていたスタジオ[20]に何度も呼び出しては、夜な夜な作業に付き合ってもらった。こうして無事に『COMPOSITION FOR COSMO-EGGS』の作曲と実装は完了し、3月に設営。そこでも機械は問題なく動き、会期中、常に自動生成する、鳥のさえずりをモデルにした音楽が完成した。

　「Cosmo-Eggs｜宇宙の卵」には、音楽、映像、物語、それぞれの時間がある。それらは、開かれた自由な時間と空間に置かれている。鑑賞者は自由に会場を歩き回ったり、バルーンに腰掛けて作品を味わい解釈し、その身体を通して複合的な時間を心に生む（想像の時間）。鑑賞者の動きを想定して会場の動線を決めたわけではないが、能作さんが中心となって考えた物の配置やスクリーンの構造がゆるやかに影響を与えていることは言うまでもない。

　こうやって、共異体の協働が成立した。僕にとってはとても満足のいく結果になった。内覧会も成功し、7月と8月には家族6人を引き連れてヴェネチアを訪問した[21]。驚異的なことに6か月の展示中、一度もトラブルは起きなかった。いや、一度だけ僕が名古屋から浜松に移動している車中で現地担当者からSkypeで連絡があったが、マニュアルどおりのリセット方法を指示したら、ものの数分で解決した。本当は一度くらい大きなトラブルが起きて、もう一度ヴェネチアに行くことになることをうっすら期待していたが、そうなることはなかった。

さて、美術展に出品するということで、音楽の時間と美術の時間の違いから、時間にフォーカスして取り組んだ「Cosmo-Eggs｜宇宙の卵」だったが、今回のヴェネチア・ビエンナーレでは、他にどのようなものが見られるのか、時間に関する興味深い試みがあるのか、気になっていた。蓋を開けてみたら、わりと長い映像（30分以上など）という作品形態がかなり多かった。時間の奪い合いになりはしないだろうかとハラハラした。金獅子賞を受賞したのはリトアニアパビリオンの『Sun & Sea (Marina)』で、3人の作家（演出、舞台美術、作曲）によるコレクティブだ[22]。船の

227

fig.11.『COMPOSITION FOR COSMO-EGGS』の楽曲自動生成の規則によって生成された楽譜。五線譜のように左から右に時間が進む。ローマ数字は8桁の2進数を10進数に変換した数字。（11100011=227）楽譜には9つの間があり、一番上は空気のON/OFF、以下8つは指のON/OFFを指す。グレー色の部分は音が鳴っている。「さえずり伝達の規則」によって基本となる運指が決まり（図は227）「さえずり生成の規則」によって指が刻むリズムを決定する。「伝達順序の規則」によるさえずる順番は、扉図の数列を参照。順序は展示期間の約一週間分で循環する。しかし、さえずりの生成は一週間で循環しないため、同じ運指パターンが繰り返されるわけではない。なお、楽曲を生成するプログラムの模式図は203頁を参照のこと。

18. 音楽の分野でよく使われている、プログラミング環境。開発はIRCAMで行われ、現在はcycling'74から発売されている。

19. AVRマイコン、基板、Arduino言語による統合開発環境から構成されたシステム。

20. 当時、東浦和にある有限会社ブルーアートの一室を借りてスタジオにしていた。

21. なぜ2回も訪問したかというと、ヴェネチア・リスボン経由リオデジャネイロ行きのチケットが格安だったので、母の故郷であるブラジルも訪れたからだ。父親は、この訪問が母親と結婚する以前に行って以来だというので、30年以上ぶりだった。ちょっとした親孝行もできて、良かったと思っている。

22. 公式ウェブサイトでは、上演の映像も見られる。https://sunandsea.lt/en （2020年2月閲覧）

ドックのような場所に、砂浜を模した舞台セットをつくりあげ、そこに老若男女がリゾート地のごとくリラックスした様子で寝そべりながら、気候変動など現代社会について風刺の効いた歌詞を歌い上げる。それはオペラと言っていいものだった。美術展なので、出入り自由という体裁であったが、ゆるやかながらもはじまりと終わりがあるものだった。そして上演は土曜日のみだった（後に水曜日にも行われた）。「ちょっと待ってくれよ。これはあきらかに音楽とか演劇にカテゴライズされるものでしょ」と思ったが、作品は素晴らしい。エッジにいる人たちは、やはりあまりジャンルを気にしないのだろうか。

　このように、ビエンナーレを見てみれば、僕が美術と音楽の狭間で気にかけていたことを意に介さない作品が多かった。しかし、「Cosmo-Eggs｜宇宙の卵」制作中の僕にとっては、時間のことは大問題だった。これを考えて制作したことに意味はあったし、これからの糧にもなったと思う。

最後にこの場を借りて「Cosmo-Eggs｜宇宙の卵」実現のために尽力した4人のプロジェクトメンバーをはじめ、関係各位、わざわざヴェルニサージュに駆けつけてくれた友人、大師匠たち、そしてすべての人に感謝したい。ゾンビ音楽の辿った数奇な運命。これからも行けるところまで行ってみようと思う。

『COMPOSITION FOR COSMO-EGGS "Singing Bird Generator"』楽曲生成プログラム模式図

楽曲生成の三つの規則のうち、主に「さえずり伝達の規則」と「さえずり生成の規則」を図式化したもの。この図を元にプログラマー（松本祐一）とのやりとりを行った。本プログラムが各機械に埋め込まれ、各楽器の相互作用によって楽曲全体が構成される。

各楽器のプログラム全体の流れ

さえずり伝達の規則

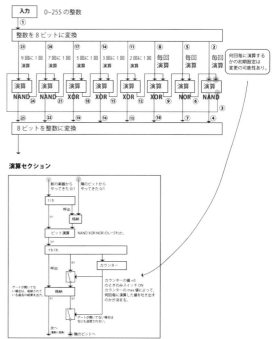

さえずり生成の規則

May Zombies Live in Interesting Times

Taro Yasuno

In 2012, Taro Yasuno created the first *Zombie Music*, a series of hand-crafted automatic instrumental performance pieces. In his essay, he talks about the concept behind *Zombie Music* while looking back at past projects, and explains his involvement with the "Cosmo-Eggs" exhibition and the compositional approach for his piece *COMPOSITION FOR COSMO-EGGS "Singing Bird Generator."*

Yasuno's *Zombie Music* features mechanical devices which imitate eight fingers covering or uncovering the finger-holes of recorder flutes according to the movements of a solenoid coil while an electromagnetic valve controls the air blown into the instruments. Automatic, machine-controlled performance pieces have been created before, but they featured concepts in which machines replace or surpass the human, producing music that is based on traditional tonal structures (do-re-mi, etc.). Yasuno's *Zombie Music* differs fundamentally. Its music is composed by converting the recorders' eight finger-holes into 8-bit binary sequences and organizing the fingering patterns along the time-axis—in other words, the composition derives directly from the very groundworks of music. Yasuno decided to call this music of nontraditional tonal structures—music outside the traditional tonal structures that is yet being played live by machine body parts—*Zombie Music*.

Zombie Music went through a long trial-and-error phase, from recorder duets to automatic performances with Roomba cleaning robots, before it finally developed into a stage-ready series using larger equipment. With his piece *Mausoleum I* (2017), which took place within a gallery, Yasuno began engaging with the *Zombie Music* series as an exhibitory piece. How to place music—with its "closed time" of clearly defined beginnings and ends—into the "open time" of a gallery, where a diverse audience joins and leaves freely? Yasuno solved this question by developing an automatic performance piece that continuously generates compositions, thereby erasing the "beginning" and "end" from the music. He placed his series into the narrative setting of a music that arrived here from a future after the extinction of humankind, and began to experiment with the imagination of his audience. This present-time-focused approach is closely connected to his piece for "Cosmo-Eggs."

Yasuno's *COMPOSITION FOR COSMO-EGGS "Singing Bird Generator"* piece at the Japan Pavilion was inspired by his fieldwork experience on Miyako Island in Okinawa, from the cries of local Ryukyu kingfishers to the ecologies formed by sea swallows. The composition relies on three concurrent algorithms generating the rhythm, adapting and coordinating it between the instruments, and specifying the order in which the notes are played. Using the air from the balloon in the middle of the exhibition space, the twelve recorders (arranged in groups of three) are played entirely automatically and occasionally harmonize with Toshiaki Ishikura's mythological story or Motoyuki Shitamichi's videos in the exhibition space. Yasuno emphasizes the great influence of his engagement with this "Cosmo-Eggs" exhibition and its focus on closed and open time. *Zombie Music* will continue its journey in the future.

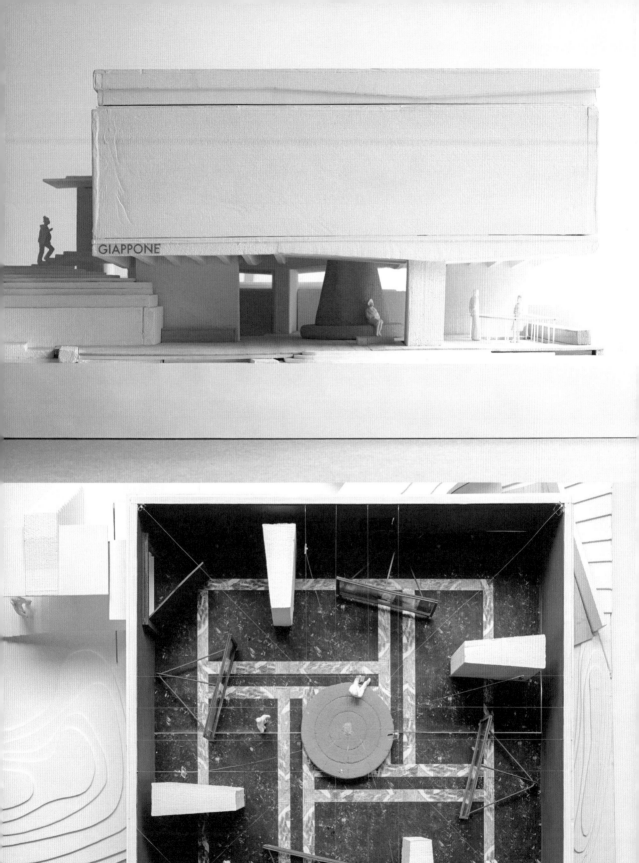

GIAPPONE

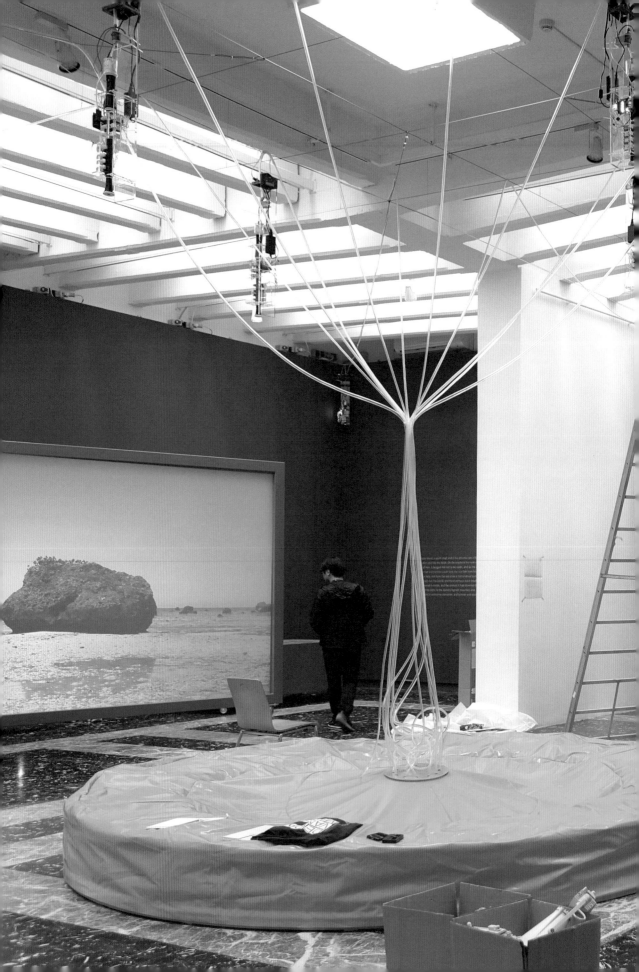

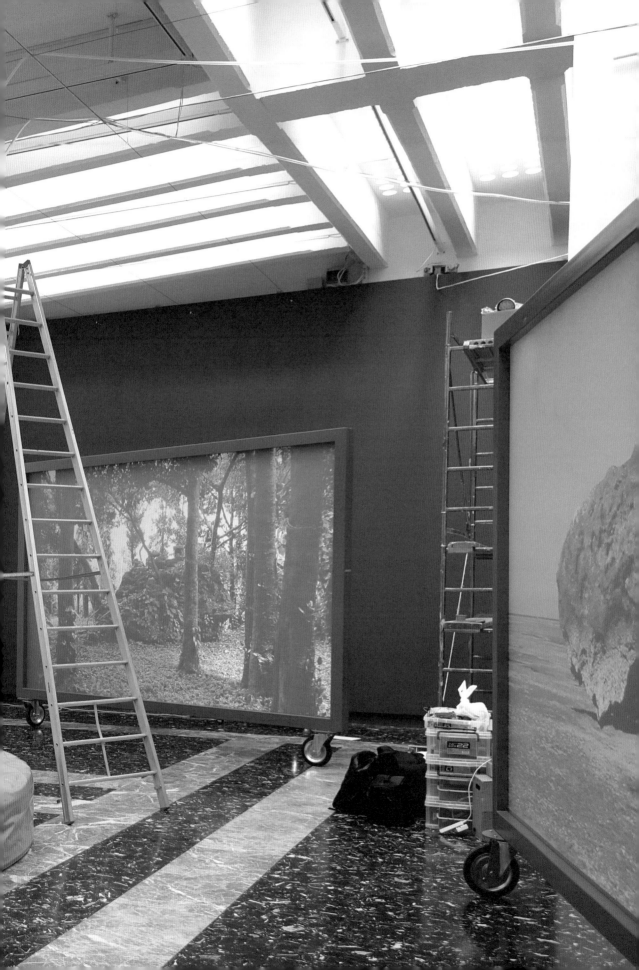

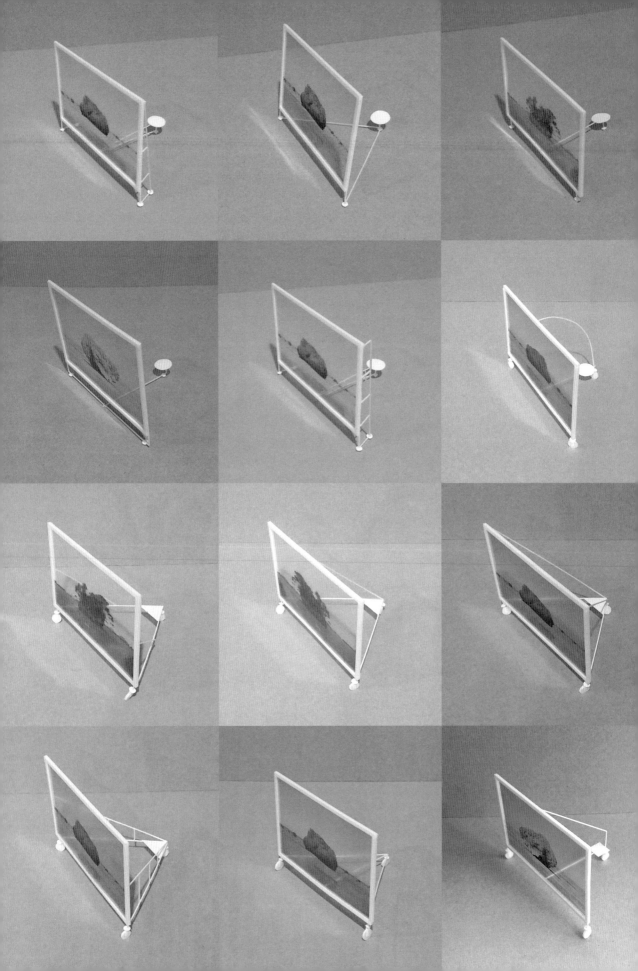

人新世のエコロジーから、建築とアートを考える

篠原雅武（思想家）× 能作文徳

「Cosmo-Eggs｜宇宙の卵」の空間構成を担当した建築家の能作文徳と、思想家の篠原雅武は、2018年に開催された第16回ヴェネツィア・ビエンナーレ国際建築展に共に参加して以来、議論を重ねてきた。また、篠原が研究する人新世の議論や、哲学者のティモシー・モートンが『自然なきエコロジー──来たるべき環境哲学に向けて』[1]で提唱した、これまでのエコロジーを刷新する思想は、現代美術や建築の領域からも大きな注目を集めている。

　本対談では、能作・篠原両氏が、「Cosmo-Eggs｜宇宙の卵」のコンセプトにも含まれたエコロジーをテーマに、人新世の現代をどう生きていくべきかを語り合った。災害が続く現代においてどのように建築や都市を計画するか、社会や環境の危機をいち早く感知するアートがエコロジーに対してできることとは何か。脆い状態にある人新世の世界、それに応答する新たなエコロジーが、建築とアートの両側面から話し合われた。

人新世において、フラジャイルであること

篠原雅武（以下、篠原）：『人新世の哲学』[2]の刊行後、色々議論することも多いのですが、いくつかの気づきがありました。ひとつは、人間が生きている条件そのものの脆さの問題で、ティモシー・モートンの *Realist Magic* (2013)で論じられています。「脆い（fragile）」というのは、非常に繊細なあり方で、壊れることもあるけれども、それでも今はかろうじて成り立っている状態です。その瀬戸際の状態を考えるために、モートンは脆さの問題を提示したのではないか。人間の生の支えそのものが脆くなっている。エコロジーというと、よく自然にやさしくしましょうと言われますが、これは結局、人間中心主義的な保護思想です。人間が自然にやさしくしようとしまいと、あるいは逆に人間が自滅しようとしまいと、地球的自然は存続する。重要なのはむしろ、温暖化にともなう台風の巨大化をはじめ、自然が猛威を振るうようになり、それこそゴジラのようにやってきて街を破壊してしまう存在になっていることです。自然との関係のなか

で、人間の生活条件が脆く壊れやすいものになっている。

　これとの関連で、もうひとつの問題があります。それは、自然世界が人間のコントロールを超えた、わけのわからないものになってしまったことです。歴史学者のディペッシュ・チャクラバルティの"Anthropocene Time（人新世の時間）"の冒頭で、人新世は二つのやり方で問うことができると書かれています[3]。ひとつは人間のモラルを問うもので、二酸化炭素を排出し、温暖化を引き起こし、森林を伐採し、動植物を殺害してきた人間の罪深さを批判することです。もうひとつは、人間が、人間的尺度を超えた存在としての自然世界の一部分として生きるようになっていることをどう考えるのか、です。

　もしかしたら、これは哲学の課題なのかもしれません。ここで重要なのは、人間の尺度を超えてしまっている世界において、なおも人間は生きている、ということです。例えば批評家のマーク・フィッシャーは、*Ghost of My Life* の最後のエッセイで、カンタン・メイヤスーを中心とする思弁的実在論の思想動向やティモシー・モートンの新しいエコロジー哲学を、エコロジカルな危機との関連で論じています[4]。そして、同じように人間的尺度を超えた世界の話をするのですが、なぜか、人間の絶滅（extinction）の問題として語ってしまう。私も、広大な世界のごく一部分に住みつく存在として人間を捉えること自体は重要だと思いますが、このことを人間の絶滅と短絡させなくてもいいと考えています。そこが重要な違いです。

能作文徳（以下、能作）：東日本大震災以降、建築の分野では「レジリエンス（回復力）」という言葉が注目されています。それまで、建築の構造には、安全性と経済的な合理性が求められ、最小限の材料で強靭な構造物をつくることが、建築構造学の方針となっていました。しかし、地震などの災害を経験することで、「リダンダンシー（冗長性）」の重要性が増し、災害が起きて壊れたとしても、復興しやすい状態や、被害を最小限に抑える状況を生み出そうとしています。

1. ティモシー・モートン著、篠原雅武訳『自然なきエコロジー──来たるべき環境哲学に向けて』以文社、2018年。

2. 篠原雅武『人新世の哲学：思弁的実在論以後の「人間の条件」』人文書院、2018年。

3. Dipesh Chakrabarty, "Anthropocene Time," *History and Theory*, 57. No.1, 2018, 5–32.

4. Mark Fisher, *Ghosts Of My Life: Writings on Depression, Hauntology and Lost Futures*, Zero Books, 2014, 231.

ただ建築の分野だと、壊れてもいいとはなかなか言いづらい。だから結果的に、津波に対してより高い防潮堤を建てるとか、河川の決壊に対してより高い堤防で防ぐという、自然に対抗する考え方になってしまいます。気候変動の影響で、今後は巨大な構築物で解決した方がいいと考える人は増えていくでしょう。一方で、川と親しむ親水空間などが例として挙げられますが、まちづくりや都市計画の専門家は、非日常としての自然災害と日常的に川を楽しむことを両立させる議論をしてきました。しかし、気候変動によって災害が頻発し、予測が難しい状態になれば、新しいスタンダードをどのように設定したらいいのかよくわからない不安定な状況になります。同時に、経済格差や人口減少の問題が重なり、巨大な構築物の建設に充てる費用も、被災した家屋を毎回修繕する費用も賄えない状況に陥ることが予想される。つまり、自然を制御するという方法が成り立たなくなる。そうしたときに、篠原さんが話している、フラジャイルなものと向き合う新たな考え方が必要になってくると思います。

被災地の復興に見えるトラウマ

篠原: 自然を制御するというのも、一種の思想、価値観ですよね。自然世界から人間世界を切り離し、防衛する。これが強固に根を張っている領域に向けて私のような議論をしても、なかなか伝わらないかもしれない。

——震災後、陸前高田に移住したアーティストの瀬尾夏美さんが出版した『あわいゆくころ』という本があります[5]。これには、「あいだ」とか「あわい」みたいなものがたくさん出てきます。震災が起きてから現在の復興までは、日々ドラスティックに変わっていったけれど、そこにいた人たちにとって、その7年は「あわい」の時間だったと。すごくもやっとしたグラデーションの時間なわけです。その間は停滞ではなくて、いずれ変わってしまう場所に花を植えて、その間だけでも花畑にするとか、色々工夫をしていたそうです。そういった営み自体が許された時間でもあったし、単なる空白ではない豊かな時間だったと。「あわい」のようなものに、現在の作家は敏感になっている気がします。

篠原: 私もこの3月に仙台に行って、荒浜小学校などを見てきました。津波で広大な領域が全滅し、居住者が誰もいなくなった風景には、とにかく驚きました。荒浜をはじめ、危険区域として指定されたところの人たちは、集団移転を強いられ、安全な内陸部で復興住宅という名の集合住宅に暮らすことになっているらしいのですが、そんなことは知りませんでした。海岸沿いの長い防潮堤の上でぼんやり考えながら思ったのは、海の存在が人の居住区から遠ざけられている、ということでした。津波のトラウマなのでしょうか。復興という現実問題への解決策だとしても、ああまでして海の存在を遠ざけていくことが本当にいいのかと考えはじめると、正直、わからなくなります。瀬尾さんの著書との関連で言うと、私が見た風景は、「あわい」の豊かさが一掃されてしまった状態と捉えることもできるでしょう。堤防でシャットアウトするとか、かさ上げして高台にするといったことで、「あわい」の時空間そのものが消されたのかもしれない。そこに至るまでに何があったのだろう。留まり続ける人が少なくなって、みんな移動していってしまう。あっさりその場を捨ててしまったのか。それは何なのだろうと。

能作: 津波、土砂崩れ、洪水など、自然災害の危険性がある地域は、都市計画法の市街化調整区域に指定されることで、宅地などの開発行為が原則的に認められないようになっています。東日本大震災と土地利用の関係を調べた論文によれば、市街化調整区域として農地利用されていた場所では、住宅開発ができなかったために津波の被害はある程度軽減されていました。しかし、半農半漁の集落だった荒浜地区では1978年の土地区画整理事業により、仙台市のベッドタウンとして荒浜新地区が開発され、多くの人が居住するようになりました。津波の被害が拡大したのは、そのためです。災害の危険が指摘されていたにもかかわらず、高度経済成長期に、都市人口の増加にともなう郊外住宅地の開発が進行しました。広島の土砂災害の被害を受けた八木地区もそのような場所でした。篠原さんがおっしゃるように、荒浜の集団移転の後に残された風景は、ある種のトラウマに映るかもしれません。しかし荒浜地区はそもそも危険性のある場所を、社会的経済的な理由で宅地に開発してしまったところに原因があります。

5. 瀬尾夏美『あわいゆくころ』晶文社、2019年。

土地の安全性をどう考えるか

能作：一方、高台移転の風景にも驚きます。私は直接関わることはなかったのですが、建築家による復興支援活動のプラットフォーム、アーキエイド[6]では、建築家や建築を学ぶ学生が牡鹿半島の集落に入り、被害の調査や、復興計画の提案、アーカイブなどを行いました。長い時間をかけてその場所の風景や地形、住宅の形式や地域の資源などの歴史的・地理的なネットワークを調べ、地域住民と一緒に復興のヴィジョンを議論するものでした。例えばアトリエ・ワンの「コア・ハウス」というプロジェクトでは、漁師住宅の形式から学びつつ、地域の木材資源を用いた板倉造の復興住宅を提案していました。

　ただ、高台移転が行われた後の牡鹿半島を訪れると、移転先は、ハウスメーカーの住宅展示場かと見間違うような風景になっていました。惨事便乗型の風景と言ってもいいかもしれません。移転先でも、住宅の選択は個人に委ねられています。そこでできあがった風景は消費社会の構造に直結していて、津波で流されたのは家という物理的な存在だけではなく、地域の歴史や文化だったのかと思い知らされました。

篠原：今お話しくださった荒浜新地区の経緯は、知りませんでした。まさに広島の水害と同じパターンですね。防潮堤は、トラウマ的な経験をなかったことにしたいという思いの反映として捉えることもできそうです。そうやって無理やり消そうとすることに、何か暴力的なものを感じますが、そこで消されるのは、能作さんが指摘する、危険な場所を宅地開発してしまったという歴史的事実の問題でもあり、この責任を問うこともまたおざなりになる。さらに、もとから危険とされていた場所に防潮堤をつくることに何か意味があるのかとか、色々考えさせられる問題ですね。

能作：2019年の台風15号・19号の後に、被害を受けた千葉の館山を訪れました。台風15号の後、屋根にブルーシートで応急処置をしたところに19号が直撃し、民家の瓦屋根は外れ、ビニルハウスのフレームも崩壊していました。房総半島は温暖な気候で、台風が直撃しないため、首都圏の農作物を生産するのに適した場所でした。しかし、海水温度の上昇によって巨大台風が増加し、今後の進路も変わる可能性がある。気候変動による災害が甚大化し被害が度重なれば、経済的な損害は増え続ける一方です。そうなると、この場所に住み続けることを見直さなければならず、土地を捨てるというケースも増えていくのではないかと思います。

人間世界とモノの世界の境界領域

能作：建築は、人間と非人間との絡み合いのなかで成立しています。哲学者のブルーノ・ラトゥールのアクター・ネットワーク理論（ANT）[7]が建築家や建築理論家に受容されつつありますが、建築理論を専門とする谷繁玲央さんは、建築に携わる者にとってANTは素朴すぎるので、役立てるためには工夫が必要であると述べています。というのも、建築はもともと人間と非人間を交差させて、ハイブリッドを生成していく技術だからです。だから、人間と非人間の絡み合い方に何かしら指針が必要だ、と。

　その絡み合いの良し悪しについて、エコロジーという観点からいくつか応答することができると思います。ひとつめは「物質」。具体的には、マテリアルフローの精査と組み替えです。マテリアルフローとは、物質が原料になり、加工され、運搬され、組み合わされ、使用され、廃棄され、再利用・循環される流れのことです。この観点から、建築生産の方式を組み替えるように、建築設計という下流から上流に働きかけることができます。二つめは「エネルギー」。消費エネルギー量を減らし、自然エネルギーを活用していくことです。そのときに、太陽・風・水・土・木という素朴な要素の重要性が増していきます。三つめは「生命」。これは人間が「生命」をともなっていることと関連します。マテリアルやエネルギーのように数値化しにくいですが、人間と非人間との絡み合いのなかで、いかに「生き生きした」「生命感にあふれた」状態を構築することができるか。この状態を生み出すべく、都市計画家で建築家のクリストファー・アレグザンダーは、長い時間をかけて自然とできあがった都市に見られるセミラティスの構造を指摘したり、誰もが生き生きとした環境をつくれるよう指南したパタン・ランゲージ[8]を体系立てたりしました。篠原さんは、以前「雑草」の状態が面白いと話していましたが、そうした力強さが、人間と非人間の絡み合いのなかで生じてくるように、設計をしたいと思っています。

6. 東日本大震災からの復興支援のためのボランタリーな建築家のネットワーク。2011年から当初掲げた時限の5年間活動し、2016年に活動を終えた。活動はレコードブック『Archi+Aid Record Book, 2011−2016 アーキエイド5年間の記録──東日本大震災と建築家のボランタリーな復興活動』（フリックスタジオ、2016）として記録されている。

7. ブルーノ・ラトゥールらが提唱した社会科学における理論的、方法論的アプローチのひとつ。社会的、自然的世界のあらゆるもの（アクター）を、絶えず変化する作用（エージェンシー）のネットワークの結節点として扱い、ある社会集団や文化を分析する理論的枠組みである。

8. クリストファー・アレグザンダーが提唱した言語とそれを用いるための理論。『パタン・ランゲージ　環境設計の手引』（鹿島出版会、1984）にまとまっている。

篠原：人間の生活世界がただ成り立っているだけでなく、生きているとはいかなることか、活動状態にあるとはいかなることか。これは難しい問題です。フレッド・モーテンの *The Universal Machine*（普遍的機械）という本で、示唆的なことが書かれていました。この人は、アフリカン・アメリカンで、詩人でもあり、学者でもあり、批評家でもあるのですが、彼の著書でも「モノ(thing)」が重要なテーマになっています。オブジェクト指向存在論やANTの文脈だけでなく、アフリカ系アメリカ人の思想においても「モノ」が重要になっている、ということです。モーテンは、現象学の立場に立つフッサールやレヴィナスのlifeworld（生活世界）の概念に対し、underworld of things（事物の地下世界）もあると書いている。さらに彼は、この二つの世界の差異が崩壊することがあると述べている[9]。これにならうと、地下世界に属する雑草的領域の上に、人間の生活が成り立っていると考えることもできる。建築にもこれは言えるのではないでしょうか。

　underworld of thingsとしての雑草は、草である限り、自然の領域に属するはずです。ただ、例えば、家があったところが取り壊されて、空き地や駐車場となった土地に雑草が生えてくる状況に関してはどう考えたらいいのか。家があったとき、そこは人間のlifeworldだった。それがなくなって雑草が生えてくることは、人間の生活世界そのものの崩壊であり、そこに、underworldに属するはずのものが現れていると捉えることができるかもしれない。家はなくなったが、地下世界に属するものが現れる。何かが存続している。モーテンは、この崩壊と喪失において存続するものを「アンダーグラウンド、街外れにおける、生の執拗なはかなさ」と表現します。

建築の外部
―― 思考された建築像と実生活の溝

篠原：ところでモーテンは、英文学者のマサオ・ミヨシのもとで学んだらしいです。それは彼の *Black and Blur* という本に収録されたエッセイで書かれている[10]。そこでモーテンは、ミヨシの「建築の外部」を注釈し、「建築の再物質化」ということを述べています。この議論はわりと重要だと思うので、詳しく述べておきますね。「建築の外部」でミヨシは、次のようなことを述べています。

川崎と基隆（台北の北にある港町：引用者補足）の路地には、いかにひどいものであれ、まだ住宅とアパートがある。それらが居住不可能であるか否かはあまり性急に判断されるべきではない――とりわけ、そこに住んでいるわけではない者によっては[11]。

　ミヨシの議論は、建築の外部、つまりは普通に人が生活しているところからの批判です。つまり、建築家が建てた建築物をも部分とする都市のなかでの、実生活の観点からの批判ですね。ミヨシの考えでは、大規模再開発の対象とされることなく地味に住み継がれてきた場所に建ち並ぶありふれた建物のなかで、実際に人間は生活してきたし、多くの生がそこにはある。彼は、こうした日常の建物を、建築的な思考と言葉との関連から考えられる建築に対するコンテクストと捉えることで、その思考と言葉自体に揺さぶりをかけ、破綻させようとする。それを「建築を、それをとりまく物質的なコンテクストへと連れ出すこと」と表現します。

　この物質的なコンテクストとは、「建築の言語やテクストや言説にはほとんど参加することなく普通に働く人たちが生活し仕事をしている外部の空間」を意味しています。つまり、建築的な思考や言説とは関わりなく存在してしまっているものとして「建築の外部」があるとしたら、それは日常生活の生々しさ以外の何ものでもない。

　さらにミヨシは、建築をその外の空間へ「連れ出す」と言います。それは建築そのものを、建築とは関わりなく存在してしまっている日常世界の只中へ、つまり『新建築』や『住宅特集』のような建築メディアとは相関することのない現実世界へと連れ出すことです。そこで建築家は、思考し語ることよりもむしろ、実際に住むという生活のリアリティに圧倒され、途方に暮れることになるでしょう。モーテンは、ミヨシが述べていることに関して次のように言います。「居住すなわち住むこと(inhabitation)は、ミヨシが建築の外部として描く運動性である。よりはっきり言うと、彼が語る建築の再物質化(rematerialization of architecture)は、建築の本当の消滅をもたらすことになるだろう」。再物質化とは、ひとつには、建築が建築メディアの内部において脱物質化された状態（写真、映像、批評言語で把握されてしまう状態）から抜け出ることでしょう。それも、実際に住みつかれることを通じた脱出であり、それによる再物質化です。雑誌のなかに存在している建築は、完成直後の建築であり、住み

9. Fred Moten, *The Universal Machine*, Duke University Press, 2018, 11.

10. Fred Moten, "Collective Head," *Black and Blur*, Duke University Press, 2017.

11. マサオ・ミヨシ著、篠儀直子訳「建築の外部」『Anywise: 知の諸問題をめぐる建築と哲学の対話』NTT出版、1999年、31-35頁。

つかれることで日常世界の現実にまみれて圧倒されてしまうことのない、汚れなき建築です。しかし、実際にはそういった汚れなき建築は、日常世界で使われ、住まわれてしまう。その過程で、建築は日常の汚濁にまみれ、使い古されていく。これがミヨシの言う、建築の再物質化ですね。建築空間が生きているとはどのようなことかを考える上で、色々示唆に富む考察だと思います。

建築の外部から建築を考える

——建築にともなう実生活の部分と、設計に込められた思考のピュアな形としての建築物のずれは、近代以降に建築のメディアができてからずっとある問題ですね。そこの折り合いの部分がうまくできている／できていた建築家とは、どういうものだろうと考えます。今和次郎的な着眼点はそれに近いかなと思いつつ、彼の設計の仕事はそれほど表立っていませんし、建築家なしの建築や街並み研究から設計手法を学ぼうとした1970年代のデザインサーヴェイも、やはりあまりうまくいかなかった。

能作： ミヨシの論考では、都市中心部の再開発とその周縁部にある居住地域の違いを述べています。グローバル資本主義の戦略によって都市中心部の建築が経済成長の道具になり、建築や都市計画が規制緩和というトレンドに沿ってそれに加担していくことに対して、川崎などの木造賃貸アパートの暮らしを対比させていました。ここで思い出したのは、槙文彦さんが述べていた、現代の設計者は「軍隊」と「民兵」に二分されているということでした[12]。建築家のなかでも、超高層ビルや商業施設、オフィスビルを手がけるゼネコン設計部や巨大設計事務所を「軍隊」と呼び、朽ちていく住居地域の改修やコミュニティを修復するような小さなまちづくりを行うアトリエ系設計者を「民兵」と呼んでいました。経済格差が進行することによって、都市中心部の再開発と、その周縁部にある住居地域の対比が鮮明になり、それにともない建築家の役割も二分しています。これはビルディングタイプという使用用途による分類や、タイポロジーという建築形態の型による分類ではなく、建物の経済規模による分類の出現とも言えます。私の事務所は西大井という品川の周縁にありますし、実際の仕事も小さな改修が多いので、私も民兵のひとりと言えるでしょう。若い建築家は、ミヨシの述べた「建築の外部」から建築を考えざるをえない状況になっています。

篠原： といっても、ミヨシみたいに考えている人は意外に少ない。私もこの思考は、能作さんとの議論を経るなかで、最近読み直してやっとわかりましたし、実はあまり理解もされていないのではないでしょうか。ミヨシが独自なのは、建築家の「ピュアな思考」と実生活の間に溝を見ていくからでしょう。これに対し、多くの文系の学者は、建築家のピュアな思考そのものの成り立ちにまで思いをめぐらすことなく、ただ資本主義の一部をなすものと一括してしまう。典型として、高度経済成長期に藤田省三が書いた「新品文化」[13]があります。新品として、完成品としてつくられてしまった商品には生命が宿っていないと批判したわけですが、商品化されたものが死んでいるというのは、わりと常套句になっていますね。このような考えを前提とするなら、では生きている建築とは何ですかと聞けば、「古民家は良い」みたいな答えになってしまうだろうと思います。新築などやめて、古民家礼賛でいいというような議論は、思考を停止させます。多木浩二の「生きられた家」もそうですね。建築家が設計した家と日常的に使われる普通の家を対立させていますが、ミヨシの場合は、これらを対立させるのではなく、溝を見出していく。

　磯崎新の思考も、もしかしたら対立の思考と言えるかもしれない。彼は新品文化的な建築に対するアンチテーゼとして、廃墟的なものを打ち出しました。彼がコミッショナーを務めた1996年の第6回ヴェネチア・ビエンナーレ国際建築展では、阪神・淡路大震災の瓦礫の実物を展示しました。神戸はもともと山を切り崩したり埋め立てたりした、新品文化の象徴のような街で、それが震災により壊れてしまった。その瓦礫を展示するというのは、ある意味、藤田が言っている新品文化の終わりを示していたと思います。進歩の果てに瓦礫だけがあった。ただ、磯崎の議論において、瓦礫化のさらなる先が考えられているのかどうかはわからない。

生きている空間の条件

能作： ヴェネチア・ビエンナーレの展示に関わって、「エコロジー」という言葉が拡散していると感じました。それが「関係性」と同義で使われることも多くなっているように思います。エコロジーの語源は、ギリシャ語の「オイコス（家）」と「ロゴス（理論）」を複

12. 槙文彦『残像のモダニズム 「共感のヒューマニズム」をめざして』岩波書店、2017年。

13. 藤田省三『精神史的考察： いくつかの断面に即して』平凡社、1982年。

合した、生物学者で哲学者のエルンスト・ヘッケルによる造語ですが、当初は生物と環境の相互作用を扱う学問として用いられていました。その後、環境科学者のエレン・リチャーズが「ヒューマン・エコロジー」という言葉で、人間と環境との関係を家政学に持ち込み、生活との関わりのなかで捉えられるようになりました。言葉自体が元来広い意味で使われていたとしても、エコロジーとは、生物の生存と環境との関係に基づいているものでした。

篠原：生き物と環境の相互作用は、ダーウィンの思想です。それを批判的に継承したのが、生物学者で登山もやっていた今西錦司です。彼は、著作『生物の世界』[14]を、戦争に行く直前に遺書のつもりで書いたそうですが、そこに共存の思想が展開されています。ダーウィンの進化論は、適者生存の思想です。競争に負けた種は絶滅する。今西はこれに対して、棲み分け理論を提唱します。様々な種が存在して、生活の場をつくり、各々がそこに棲みついていく。複数の生活の場は、全体として統合されていなくてもよい、と言っています。これもエコロジーのひとつではないでしょうか。

　同じく、ダーウィンの著書をかなり読み込んでいるティモシー・モートンは *The Ecological Thought*（エコロジカルな思考）で、エコロジーやエコロジカルとは共存（co-existence）を意味していると言っている。相互連関の起こるところへと思考を向けていくこと自体が、エコロジカルな思考だと考えています[15]。

能作：なるほど。基本的に私は、「生命」がエコロジーの起点にあると思っています。そして、「生き生きした」状態というのは、空間に何かしらの要素の出入りがあることだと考えます。この「生き生きした」「生命感のある」状態を建築家は色々な方法で試しています。ひとつは自然の状態を模倣する方法で、森のような、風のような、という建築です。これは建築をつくる想像力を掻き立ててくれるかもしれませんが、「生き生きした」状態になるとは言えないと思います。具体的に物理的な現象として捉えないといけない。建築の空間は閉じた領域をつくりだしますが、そこには様々な要素の出入りがあり、その流れや形を制御することができます。創作するときの感覚としては、死んだ状態を回避しようとするのに近いと思います。

　こうした様々な要素の出入りがある空間について考えていたときにヒントにしたのが、物理学者のイリヤ・プリゴジンが提唱した「散逸構造」でした。熱は宇宙空間に拡散して均一な状態になっていく、という構造のことです。例えば、ある物体が熱を持っていると、空気中にその熱は逃げていく。しかし、熱の流れによって自己組織化が起きます。よく紹介されるのは味噌汁の例ですが、コンロで味噌汁を加熱すると、温められた液体は上方に、冷めた表面の液体は下方に移動し、対流が生じます。そのときに六角形が反復する模様がうっすら現れます。こうした熱の出入りにより、流れが生じ、形が形成されるのです。この自己組織化は生命の手前の状態とも表現されています。

　建物は物質なので、それ自体は生きてはいませんが、日々反復される流れを制御する装置の役割を果たしている。そうした装置が、光や風や熱などの自然現象を空間に引き入れたり、人のふるまいを調整することで、異なる要素同士がうまく連関していく状態ができてきます。散逸構造のような秩序や組織化が維持されている状態が、生き生きした空間のひとつの条件なのかもしれません。すると、篠原さんが話された瓦礫と、私の考える建築の生きている状態はちょっと違うのかなと思いました。

篠原：違うというと？

能作：磯崎が提示した瓦礫は、死んでいるとされた新品が壊れていくことを指摘したものでした。それは新品と瓦礫の対比です。しかし、新品だとしても生き生きした状態を可能にするのが、建築家の役割だと思います。新品のなかでも生活は営まれていきますし、建築家は、その生活に生命力のある流れをつくりだすことを考えます。新品文化の批判とは、商品化住宅が反復された状態を指して、死んでいると言ったのだと思います。

人間化された空間の存在を指摘した「生きられた家」

篠原：空き家の場合には、すでにできてしまっているものが自然と朽ちていく。五十嵐太郎さんが教えてくれたことでもありますが、磯崎が言う瓦礫は、ヨーロッパ的です。「ふたたび廃墟になったヒロシマ」（1968）のモンタージュも、古代ローマの遺跡みたいな構築物が転がっているのですが、これは構築する意志をそのままひっくり返しただけ

14. 今西錦司『生物の世界』弘文堂書房、1941年。現在は、講談社文庫版（1972）が流通している。

15. Timothy Morton, *The Ecological Thought*, Harvard University Press, 2012.

に見える。けれど、日本の瓦礫は、腐っていく感じですよね。災害後の写真を見ても、大量のごみが水浸しになって、腐って臭いを発していることが伝わってくる、ぐちゃっとした印象がある。磯崎の瓦礫はもっと崇高で、構築への強い意志を感じます。

能作：建築のピュアな姿としての廃墟という感じがします。

篠原：建築することへの意志がすごく強い人なんだろうと思います。そこは否定できないし、建築家にはそうあってほしいですが。

　もうひとつ、多木の議論についてつけ加えておくと、彼は「生きられた家」について次のように言っています。「人間によって生きられる家は、生を刻み込むことによって辛うじて死の噴出を抑えている。家は湧きたつような生命をもつと同時に腐敗し、温かいと同時に悪臭を放つものである」[16]。彼の言う「生きられた家」は、人間によって生きられることでその経験が刻み込まれ、不思議な鼓動を失うことなく存続していく空間を意味しています。人間の生および経験と相関することで生きられたものになり、家は固有の生命を得ることになる。けれども、もちろん時間の経過と共に老朽化し腐敗していくので、家は絶えざるメンテナンスを必要とする、ということです。多木の議論は、物理的空間とは異なる、人間化された空間が存在することを指摘し、これを家という具体物と関連させ、建築と哲学の交わるところで論じた点が画期的でした。

　しかし多木は、家は崩壊しうること、崩壊と共に人間化された時空間を離れ、事物へと崩落し、散乱していくことについては考えていない。さらに、「生きられた家」という個別の世界をとりまく広大な世界を「コスモロジーの時間」や「神話的時間」といった人類学由来の概念で語ろうとする。突然、ピグミー族やボロロ族という未開人の集落の話などが出てくるのですが、それらは、家（それも戦後日本の住宅をめぐる状況のなかにある家）をとりまく地域的コンテクストのようなものを具体的に語る言葉としては不十分です。多木の意図はおそらく、建築家が建てる家が人間の経験の積み重ねを拒絶する家になっていることを批判するものでしたが、さらにもうひとつあって、消費社会化の過程で、家をとりまくコンテクストが集団性を失っていくことへの批判でもありました。失われた集団性の回復を切望するあまり、未開人の集落を支える神

話的時間について論じたのでしょうが、現実の戦後日本はそんな議論などおかまいなく、地域開発を進めていった。これを把握するものとしては、多木の議論はまったく使い物にならない。

人間不在のアート

篠原：この間、演出家・作家の岡田利規さんと話したのですが、彼は、観客に向ける演劇ではないものをつくりたいと言っていました。観客に共感を求める演劇ではなく、観客がいてもいなくても成り立つ演劇をつくりたいと。

能作：それはどういうことですか？

篠原：昔のギリシャ悲劇は、人間ではなく神に向けられていました。普通の人は、人間の尺度でものを把握して日常生活を営んでいるわけだけど、演劇という作品状況においては人間的尺度を外れた世界を出現させてもいいんじゃないか。その外れていくところをどう考えるかが重要だ、と岡田さんは言う。彼は、モノが主役のような演劇をやりたいと言っていたんです。モノがあふれた状況のなかに、役者もまたその一部分として存在するような演劇世界ですね。そうやってつくられたのが、『消しゴム山』という作品で、アーティストの金氏徹平さんが舞台装置をつくっているので、金氏さんと岡田さんの共作です[17]。

　実際見てみたら、本当にモノがあふれていたんです。よくわからない土管みたいなものがあったり、大きな猫の写真があったり、サッカーのゴールみたいなものがあったり。色んなモノがあふれているなかで、話が進んでいく。洗濯機が壊れたというところからはじまり、洗濯できないからコインランドリーに行くと、同じように洗濯機が壊れた人たちがたくさんいる。その人たち同士で話し合ったり、修理しようとしたりするんだけれど、しまいには壊れた状態に愛着を感じてしまって、もう修理しなくていいです、となる。これが前半です。最後の第3部になると、ストーリーもなく、ひたすら俳優が舞台上のモノを動かし続ける。そして、俳優もいなくなって、モノしかない状態になります。「観客がいない状況でも、海辺では鳥が鳴いていた」「観客がいなくても、パソコンには文字が刻まれていた」といったセリフが、誰もいないなか、音声と字幕で流れていく。本当に、人間不在の状況がつくりだされて終わります。

生きられた家 経験と象徴

多木浩二

16. 多木浩二『生きられた家』青土社、2000年、193頁。

17. チェルフィッチュ×金氏徹平『消しゴム山』（劇場）初演：KYOTO EXPERIMENT 2019、2019年10月5日（土）、6日（日）。

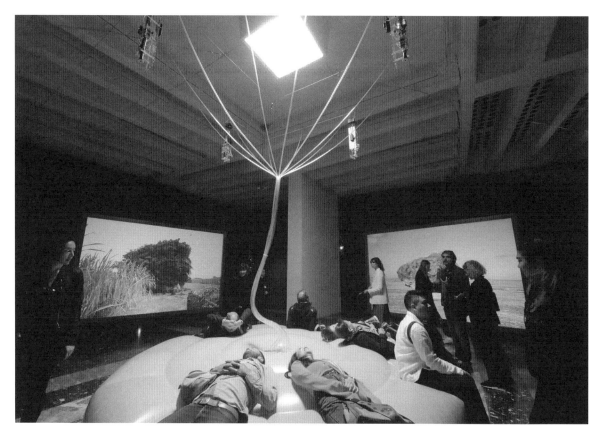

日本館2階「Cosmo-Eggs｜宇宙の卵」
会場風景

左＝「Cosmo-Eggs｜宇宙の卵」
会場模型
右＝日本館1階ピロティ部分に
設置されたバルーン

岡田さんがこれをつくったきっかけは、2017年に初めて陸前高田に行ったことだったそうです。東日本大震災の津波で、陸前高田の街はごっそり流されてしまった。当時かなり復興は進んでいたけれど、その状況自体にある種の怖さ、虚しさを感じたと言うんです。先ほど話したとおり、私が3月に行った仙台でも、巨大な堤防があって、小学校は震災遺構として残されているけれど、周りには何もない。役所の人に聞くと、ここにはもう人は住めないことになったので、みんな高台に移転していくと言っていた。残った跡地は、スポーツ関連の施設かショッピングセンターになるだろうということでした。つまり、ある種の人間不在の状況が、実際に現れてしまっている。これも岡田さんのテーマだったかもしれない。

今日の対談の最初に話したとおり、現在においては、エコロジカルな危機のなか、人間もまた脆さにおいて生きている状態をどう考えたらいいかが問われている。そこに反応したのが、岡田利規というアーティストだった。この作品に関連して、岡田さんと『WIRED』で対談[18]したのは今年の8月だったのですが、彼がそういうことを考えはじめたのも今年に入ってからだと思うし、今回のヴェネチアの展示とつながる部分があるように思います。彼との対談で印象的だったのは、「あれだけ広大な土地を変容させる莫大なコストを投じられた事業が現在を生きる人間の思惑中心のヴィジョンにのみ基づいて実現されていることのグロテスクさを目の当たりにして」ショックを受けた、という発言でした。

能作：ヴェネチア・ビエンナーレ日本館の展示では、ピロティ下に設置してある送風機から送られる空気によって、展示室内のバルーンのベンチが膨らみます。その空気がチューブを通って、機械で自動演奏する12本のリコーダーの音を発生させます。ベンチには人が座れるようになっていて、座ったタイミングと音が出るタイミングが合えば、リコーダーの音の強さが変化します。この微妙な関係を説明するのが難しくて、展示を体験していない人には、人と機械のインタラクティブアートだねと理解されてしまったことがありました。でも実際に体験すると、ほとんどの人はベンチに座ってもリコーダーの音が変化することには気づかないと思いますし、私たちもインタラクティブであることを簡単に提示するのは違うと考えていました。だから、空気がバルーン内に溜められ、チューブを

通ってリコーダーに至る仕組みがあるだけで、そこに別の圧力をかければ当然、音に変化が生まれるという程度の突き放したあり方になっていると思います。それは、安野さんの「ゾンビ音楽」が人間不在の状態を指向していることとも関係しています。

篠原：それを起こすのが猫でもいいと。

能作：そうですし、別に変化しなくてもいい。そのバランスを言葉で伝えるのは、難しいと思いました。

篠原：ある意味、モノの方が先に来ているということですね。人間が入り込もうと入らなかろうと、モノそのものは存在していると。

能作：そうです。

篠原：今はまだ、作品と観客の間のインタラクションが重視されているみたいですし、この思考モデルから抜け切れていない人には、そう考えるのは難しいかもしれない。

エコロジカルなアートとは

能作：当初、日本館の展示で、建築家として自分は何をしたらいいんだろう？と考えていました。それで、展示で使われるプロジェクターや送風機には電力が必要だし、夜は会場がクローズされるということだったので、建物の屋上に太陽光発電パネルを置いて電力をつくり、バッテリーに貯めて、それを機械制御で展示の機器に送ることができれば、エネルギーの自給自足ができると考えました。日照が少なければ機械が動かないことも起きる。それも面白いのではないかと。展示物だけでなく、展示を成立させている条件自体を提示することで、エコロジーというテーマに対して直接的な介入ができるだろうと考えたんです。人間不在の状況の展示をつくるには、機械がそれを動かしていることを顕在化させるべきだと。コストなどの問題で実現は難しかったのですが、同時に、それは展示物や日本館という対象に向かっていないと気づきました。下道さんの《津波石》の映像や安野さんのバルーンの空気圧を使って奏でる「ゾンビ音楽」と、日本館の建物との関係性に向き合うことが大事だと思いました。そこで、まず異質な事物をどのように配置するかに取り組んだのです。

18.「『人間中心主義の先にある演劇』というチェルフィッチュの挑戦──岡田利規×篠原雅武 対談」『WIRED』2019年10月2日https://wired.jp/2019/10/02/chelfitsch2019/（2020年2月閲覧）

ただ、それは通常の建築家の仕事だと思います。そうしたことまでをもエコロジーとして捉えられてしまうと、エコロジーという言葉が拡大され過ぎていると感じます。

篠原：つまり、アートの実践で言われるエコロジーは、共存や関係やつながりといった言葉と同義で使われてしまうのに対し、能作さんは機械をはじめとする事物との連関や、空気のような元素的存在との関わりにおいて生きている状態を、エコロジカルなものとして捉えているということですね。

能作：もうひとつ、ヴェネチア・ビエンナーレが開幕して、他の展示を見たら、人新世やエコロジーをテーマにしているものが多かった。でも、アートを生産すること自体がエネルギーを使い、ごみを増やしていることに意識を向ける人はあまりいません。とにかく概念を伝えることが重視されていて、アートという行為自体と、実際の地球環境に寄与することが別物であることを改めて感じました。そこにエコロジーとアートの亀裂があると思います。例えば、マイノリティの問題や国家といったテーマの展示については、あまり違和感はありませんでした。ですが、エコロジーの問題は、気候変動や異常気象のように、人間の認識を変えることだけではどうにもならないところまできています。アートはやはり代理表象（representation）であって、それがアートの力だけれども、限界でもあると感じました。といっても、私はアートの力も必要だと思っています。そのあたりに矛盾を抱えています。

篠原：エコロジカルということをどう考えるのか。グレタ・トゥンベリみたいにデモンストレーションをして盛り上がるということもありえるし、気候変動を訴える本がたくさん出版されて売れるというのも、現実世界ではあります。それはそれであっていいけど、私自身のやれることとしては、人間存在の脆さ、それも変化していく世界のなかで脆さのようなものが何であるかを言語化して、提案することです。

　井筒俊彦が書いた文章で、「文化と言語アラヤ識」[19]というのがあります。アラヤ識とは集合無意識みたいなものです。彼は、人間の生きているところの現実性を構成する原理は言語的なものだと述べています。例えば、これはコップとかこれはテーブルだというように分節化して、現実をつくりだしていく。山や川と名指すことで、そこを人間

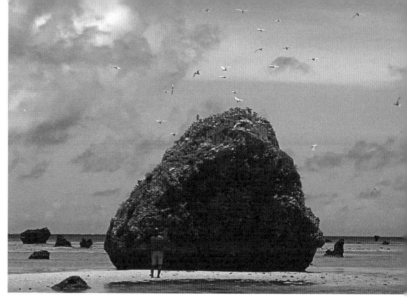

津波石の周囲を飛び交う海鳥
撮影：下道基行

世界の一部分にしていく。そして言語が、文化以前の自然的なものを分節化して秩序化し、カオス状態を整理していくと書いています。井筒自身は言語を通じてアクセスすることができないものはないと言う。我々はすべてを言語化しているし、その過程で生身の自然から人間が疎外されていくのは仕方のないことだ、と。でも、そう言いながら井筒は、言語的に分節しきれないものとしての自然の存在をどこかで感じているような気もするんです。人間的尺度に従えることのできるものと、できないものの間の溝のようなものを感じていた。彼が述べていることを踏まえるなら、脆さは、人間世界として構築された状態と、構築されることなく残されてしまう残余のような自然世界との境界において存在している。

居住可能な場としての地球を考える

—— 今回の展示のタイトル「Cosmo-Eggs｜宇宙の卵」についてはどうお考えでしょうか？

篠原：「宇宙の卵」は、宇宙物理学で言われるビッグバンに先立つ何ものかのことを指すのでしょうか？　そうだとしたら、地球に対する人間的痕跡の蓄積の結果、地球のあり方が変わってしまったことを問題化する人新世とは別のことです。地球の形成に先立つものとしてのビッグバンに、さらに先立つ何ものかがあるとしても、それは人間が自分たちの生活のために人為的秩序を構築しはじめた時点で、人間とは無関係のものになっている。ただ、宇宙から地球を見ることが、人新世の発見と関係しているということはある。人間存在

19. 井筒俊彦『意味の深みへ』
岩波書店、1985年。

の条件を、地球という物質的なものとして捉える視点を可能にしたのはスプートニク号だったと、哲学者のハンナ・アーレントは述べています。ガイア仮説を唱えた科学者のジェームズ・ラブロックも、もともと研究をしていた火星と比較したら、地球がすごいことに気づいたんです。火星は生命体が住めない、つまり居住できない環境だけれど、地球は居住可能である。

　地球における居住可能性、これもチャクラバルティの"Anthropocene Time（人新世の時間）"で論じられています。そこでは「居住可能性問題（habitability problem）」と書かれています。これは私にとって、とても大事な発見だったんです。地球を居住可能にしているものは何か？というものすごく原理的な問いです。能作さんも、居住可能性問題に応えるものとして建築をやっていると宣言すると面白いかもしれない。

　居住可能性問題は、地球システム科学から出てきた問題ですが、それを思想の問題として考えるというアクロバティックなことを、チャクラバルティはやっています。フラジャイルという問題も、居住可能かそうでないかのせめぎ合いと捉えることもできるでしょう。住むとは何かを問い直すことが、人新世をめぐる議論のなかでは出てきている。そう考えると、《津波石》の映像にも映っているように、この巨石に鳥がいることを、鳥がそこを居住可能な場所につくり替えていっていると捉えることもできる。すると、岩に鳥が棲んでいること自体が面白い。

能作：「宇宙の卵」というタイトルは神話的なものから来ています。また、赤瀬川源平の《宇宙の缶詰》（1964/1999）という缶詰の内と外を反転した作品とも関係しているんです。それから、津波石が鳥たちのコロニーになっていること、石と卵が形の類似性において神話的な物語を発生させることとも関連しています。

　最終的には、人新世という地質学的に新しい時代に入ったことについてはあまり触れられていません。ただ、気候変動によって、台風や豪雨などの自然現象が猛威を振るっていること、そして東日本大震災の巨大津波、それによって人間の世界が破壊され、一時的に人間不在の領域ができてくることは意識のなかにありました。そうした人間不在の領域を想起させるなかで、人間のちっぽけさなどが浮かび上がるようなことを考えていました。

篠原：プレゼンテーションの段階で、人新世のテーマは入っていましたか？

能作：はい。最初の方が強くあったかもしれません。服部さんは、下道さんの《津波石》の作品を見て、直観的にこれが人新世の問題とつながると感じたのではないかと思います。

――アート界における人新世の注目度は、ますます上がっていますよね。

篠原：温暖化や自然災害の激甚化の問題は、簡単には消えないと思います。今後ずっと考えなくてはいけない。ただ、人新世と言っているだけでは何にもならない。ずっと前、1988年の段階で温暖化は指摘されていました。経済学者の宇沢弘文は89年に温暖化についての本（『地球温暖化を考える』）を出しています[20]。当時は、まだ温暖化が進むことで具体的に何が起きるのかは予想できていなかった。それでも彼は、社会的共通資本という、居住可能性の根拠になるような論を発表します。『自動車の社会的費用』（1974）以来の持論を温暖化問題のなかで展開し直す。彼は経済の人なので、経済学批判としてこの論を展開しました。ただ、現在直面しているのは、経済的な諸関係では律することの難しい、世界設定そのものの更新に関わる事態です。

20. 宇沢弘文『地球温暖化を考える』
岩波書店、1995年。

簡単に共存はできない

――今回の4名の作家による協働は、能作さんにとってどんな経験でしたか？

能作：実感からすると、作家たちは、それぞれの持ち場でやることをやり、バランスを取りつつ取り組んでいたので、新しい共存の形がそこで醸成されていたかというとわかりません。

篠原：展示写真を見る限り、すごくまとまっている感じがしますね。

能作：建築家がいるから、まとまってよかったと言われました（笑）。それは、おそらく日本館の建物と作品との関係を私が強く意識していたからだと思います。「宇宙の卵」という神話的なタイトルと、この日本館の建築の持っているコンセプトは近いと感じていました。日本館を設計した吉阪隆正は、

展示室壁面に彫刻された石倉敏明による
創作神話

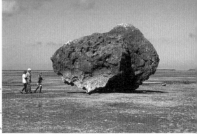

撮影：下道基行

ル・コルビュジエの弟子にあたるわけですが、この日本館は「無限成長美術館」という、収蔵品が増えても、螺旋状にどんどん増築して巨大化することができるというコンセプトとも関係しています。東京上野の国立西洋美術館も同様のコンセプトでつくられています。しかし吉阪の日本館は、増殖可能性という観点ではなく、螺旋状であることの方に重きを置いています。日本館は完全に閉じられた箱として完結していて、そのなかに、柱が螺旋を構成するように配置されているだけです。トグロを巻いた不可思議なドローイングから推測できるのは、吉阪が螺旋に東洋的な空間認識や時間感覚を投影していたことです。おそらく、貝殻や渦巻きのような生命的な現象とも関連させていると思います。渦巻きは、先ほど述べた散逸構造の代表ですね。また天窓と床の孔が同一線上に位置しており、建物の中心に空隙があるような構成です。これも人体が口から肛門までつながっているような、生命的なものを想起させます。なので、私はこの日本館自体が神話的な要素でできていると考えていました。そこで、スクリーンやバルーンはその日本館の構成と共鳴するように配置しました。その辺りがまとまっていると感じられた部分かと思います。

篠原： 先に出たカタログ（『Cosmo-Eggs｜宇宙の卵』(2019)）に掲載されている服部さんのエッセイに、津波石との関連で、「人間存在のちっぽけさ」と書いている部分がありましたが、私は人新世に触れるならもっと破壊的な状況を提示した方がいいんじゃないかと考えました。人間不在を、自然災害が起きてめちゃくちゃに破壊されてしまった崩壊状況と考えているのかなと思ったのです。それでも、実際の展示の写真などを見せてもらって気づいたのは、津波石の存在感の大きさですね。それを前にすると、確かに人間がちっぽけに見えてしまう。そう考えるなら、津波石は、荒ぶる自然のある種のシンボルとして捉えられるし、ヒューマンメジャーを超えた、巨大なハイパーオブジェクトとしても捉えることができる。これは面白いですね。ただ、果たしてそれが津波石と人間の共存なのかというと、わかりません。人間的尺度を超えてしまっているものと居合わせている状態を、共存という言葉で言えるのかどうか。そこには何か溝があるのかもしれない。

モートンの「アンビエンス」と「Cosmo-Eggs｜宇宙の卵」の空間構成

能作： 建築関係の人からは、「共異体」という言葉が面白いと言われました。建築界では、コミュニティが行き過ぎたものとして捉えられはじめていることと関係します。コミュニティが商業戦略の一部になり、無理やりリア充的な状況を生み出すことに嫌気がさしているのかもしれません。つながりのある共同体というよりは、異なるものが別々に共存しているような「共異体」という言葉が、今のコミュニティの社会現象の問題を言い当てていると感じたからでしょう。

篠原： 私が問題にしたいのは、人間世界と事物の世界がそんなに簡単に共存なんてできるのか？ということです。そこには差異があり、隔たりがあり、緊張がある。崩壊と裏腹にある緊張関係は、モノがシームレスにつながっていきますという話とは違うと思います。「共異体」と言ってしまうと、異なるものが予定調和しつつ別々に存在することのように思われてしまう。正直言って、私にはピンときません。でも、能作さんはそういう広告のキャッチコピーみたいな概念にはあまりとらわれず、今回の展示を淡々と行ったようにも思われますね。

能作： 答えになるかわかりませんが、私は即物的にデザインしていたと思います。白い空間の中だと映像が見づらいけれど、トップライトの光も入れたいという矛盾に対して、背景の色を暗いグリーンにして室内の光環境をコントロールしたり、大きなスクリーンにタイヤを付けて、脚がないように見せたりとか。タイヤが付くと動くことを意味するので、スクリーンがたまたまそこに集合しただけということになる。このように物質的な条件のなかで余計なものをできるだけつくらない、そして不快感を取り除くようにデザインしました。

篠原さんが翻訳された『自然なきエコロジー──来たるべき環境哲学に向けて』のなかで、ティモシー・モートンは「アンビエンス」というキーワードで、作品対象そのものではなく、その周りにあるもの、雰囲気、環境に目を向けています。そしてアンビエント詩学には、6つの主要な要素があると述べています。そのひとつに「再刻印」がありました。例えば、本には文字が書かれていますが、その文字のインク、書かれている紙自体は私たちの意識には上りません。しかし、それらは本のアンビ

タイヤの付いたスクリーン

エンスを形成しています。展示空間も同様に、作品ではなく、作品が掛けられている壁、作品と作品の距離、空間の雰囲気などが、アンビエンス詩学と関わってきます。私が通常の建築の仕事でやっていることが、アート作品のなかでは、作品の環境を成り立たせているものへ意識を向けさせることにつながっていたのではないかと思いました。

篠原：能作さんがアートとエコロジーのつながりがわからないという理由がわかりました。アートは実際の環境改善に貢献しなくてよいと思う。だから、人新世とかエコロジーとか言いながら、その問題を本当に考えているかどうかはわからない。ただ流行りの言葉に乗っかっているだけかもしれない。それはダメですね。

能作：人新世におけるエコロジーは、やさしいものではなく悲惨なものだと思いますね。

人とそれ以外の生物が棲む、居住実験場とは

篠原：先ほど、「居住可能性」という言葉が出てきたと思いますが、もうひとつ、これと関連するのが、「土地を捨てる」という言葉ですね。それはつまり、災害が起こりやすいところや不便なところを「居住不可能なところ」として見極め、そこから人間が撤退するということです。これは見方を変え

るなら、人間が不在の空間を積極的に増やすことでもあります。キム・スタンリー・ロビンソンというSF作家は、気候変動が起きてしまった地球において人間がなおも生きていくには、地球の半分を人間不在の場所にするのが望ましいと述べています[21]。ロビンソンは人間の文明の成果物である都市を拠点とすることで、人間不在の場所の創出が可能になると断言します。都市的な集住は、多くの人をまとまった限定的領域内に住まわせることですが、このことで、人間の拡散的居住状態が低減し、郊外型のスプロールへの傾向が止むことになる。これは、住宅や自動車道路が無駄に拡がり散乱している状態を終わらせていくことですが、エネルギー消費が削減され、不要なインフラも整理されていくでしょう。ロビンソンはこう主張します。「もしも都市化を適切に導くことができれば、惑星の表面の多くの部分から私たち自身を除去することができるだろう。これは、私たちがこの惑星をシェアする、絶滅の危機にある種の多くにとって好ましいというだけでなく、私たちにとっても好ましい。というのも、私たちは地球の生の網の目へと完全に組み入れられているからだ」。

　ロビンソンは、農村から都市への移動は全世界的傾向なので、地方における人間不在化は強制しなくてもおのずと進行すると言う。ただし、たとえ人間がスプロール地帯から移動し、そこが人間不在の場所になったとしても、人間が残した残骸は消えることなく散乱していますね。人間生活が営まれなくなった街はゴーストタウン化し、自動車道路にはひびが入り、電柱は折れ曲がり、スーパーマーケットでは食材が腐り、プラスチックのパックはそのまま腐臭を放つことになるでしょう。つまり、地球に人間不在の場所をつくるといっても、それは人間が住みつく以前のまっさらな状態に地球が戻ることを意味しない。ところが、ロビンソンの考えでは、人間が不在になった空き地的世界は、そこが空き地として保たれるのであれば、人間の痕跡がさらに刻み込まれてしまうことから逃れていられるという。「地球の表面積のほぼ半分を人間から解放することで、野生の植物や動物は、人間たちがやってくるよりも前に長らくしてきたように、人間に妨げられることなくそこで生きていくことができるようになる」。空き地には、人間が不在になり、人間的なものから解放された世界がいかなるものかを感じることを可能にしてくれる、空白的な場が現れているということでしょう。人間不在的状況において、人間生活の痕跡が

21. Kim Stanley Robinson, "Empty half the Earth of its humans. It's the only way to save the planet," *The Guardian*, 20 March 2018. https://www.theguardian.com/cities/2018/mar/20/save-the-planet-half-earth-kim-stanley-robinson（2020年2月閲覧）

残骸となって散乱するなか雑草も繁茂し、それらが相互に混ざり合うというのが人新世の本質じゃないかと思います。ここで何ができるかを問うのが、今後の課題でしょうね。

能作：SF作家の話とのことですが、居住可能な場所と人間不在の場所をつくっていくことは、大いにありうると思います。コンパクトシティの観点では以前から論じられていましたし、これからは撤退のプランニングが必要になってくるはずです。そして撤退を価値あるものとして受け止めないといけません。しかし、都市中心部では再開発が積極的に行われていて、経済成長が永遠に続くと信じているかのようです。そこではクリーンで快適で新品状態の都市が常にアップデートされていく一方、都市周縁は朽ちていき、腐っていく状態になります。いわば賞味期限切れの都市です。こうした新品都市と賞味期限切れ都市が対比的に現れはじめています。人間はどうしても新品をほしがってしまいます。そして、近代以降、建築は増殖するもの、破壊され再構築されていくもの、という成長概念に支えられてきました。そうした資本主義の力を建築理論とプロジェクトとして駆動させたのが、建築家のレム・コールハースです。コールハースは、ニューヨークのマンハッタニズムから建築原理を抽出し、世界中の建築家や建築を学ぶ人に流布させました。実はこのことが深刻なインパクトをもたらしたと思っています。頭のなかでは経済成長が信じられなくても、建築の欲望のようなもの、コールハースの戦略のひとつであるシュルレアリスム的な無意識の領域や偏執狂的イメージが、設計者を束縛しているのです。創作は、そもそも無意識の欲望をともないます。その欲望の形を変えなければ、撤退のプランニングは痛みをともない、トラウマ状態を引き起こします。

　建築の原理やモデルに大きな変更が必要なのです。そのモデルは、都市ではなく、土や庭ではないかと思います。私の事務所兼自宅の「西大井のあな」では、コンクリートで覆われた駐車場を削り、土に戻しました。当初、土は空気が行き渡らないため窒息した状態でしたが、その土を掘り返し、枯れ枝や腐葉土を入れ、微細な空隙のある竹炭の粉末を入れて、新鮮な水と空気が土の中に入り込むようにしました。ミミズやダンゴムシもそこに入れて、自宅のダンボールコンポストに溜めていた堆肥も撒きました。すると、そこに雑草が生え、コオロギや蟻が棲みつくようになりまし

「西大井のあな」旧駐車場のコンクリートをはがし、土に戻す様子

た。別種の生き物が居住する場所になったのです。植生が安定していないためか、ある雑草が繁茂して枯れた後には別の雑草が生えて、時期によって入れ替わっています。このように、土とは不在の状態ではなく、生成の状態なのだと思います。土は、人間と別の生き物が共に居住する実験場になる。この居住実験場である庭が、新たな建築のモデルにならないかと考えています。

(2019年11月20日　能作文徳建築設計事務所にて)
————————

篠原雅武(しのはら・まさたけ)

1975年生まれ。京都大学総合人間学部卒業。京都大学大学院人間・環境学研究科博士課程修了。博士(人間・環境学)。現在、京都大学総合生存学館(思修館)特定准教授。単著書に『公共空間の政治理論』(人文書院、2007)、『空間のために』(以文社、2011)、『全—生活論』(以文社、2012)、『生きられたニュータウン』(青土社、2015)、『複数性のエコロジー』(以文社、2016)、『人新世の哲学』(人文書院、2018)。主な翻訳書として『社会の新たな哲学』(マヌエル・デランダ著、人文書院、2015)、『自然なきエコロジー』(ティモシー・モートン著、以文社、2018)。

「西大井のあな」イメージスケッチ

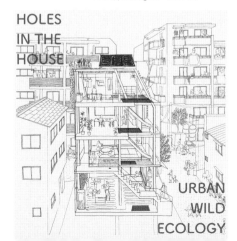

Art and Architecture for Ecologies of the Anthropocene

Masatake Shinohara (philosopher) and Fuminori Nousaku

Fuminori Nousaku, the architect responsible for the spatial design of "Cosmo-Eggs," in conversation with philosopher Masatake Shinohara, whose writings were influential during the project's conceptualization. Nousaku and Shinohara have previously worked together during the production of the 16th Venice Biennale International Architecture Exhibition in 2018. Shinohara begins by outlining the concept of the anthropocene, one of his central research subjects, and new ecological thought related to philosophical frameworks developed by thinkers such as Timothy Morton. In particular, Shinohara speaks about the enormous fragility of a human-centric world with inevitable impact on environment and geology. In an age of increasing natural disasters, Nousaku sees potential in a "living architecture" that is mindful of human's relationship with nonhumans rather than an architecture that places humans in opposition to nature. The discussion evolves into an examination of the "underworld of things," an interdisciplinary field outlined by philosopher Fred Moten, and the potential of the "outside architecture" outlined by Masao Miyoshi.

In the context of art, Shinohara points towards the piece *Eraser Mountain (Theater)* by artists chelfitsch & Teppei Kaneuji, which is in relation to a contemporary transmutation of thought that no longer focuses on the human alone. According to Shinohara, art provides platforms to express and explore new possibilities for the future of societies, and he praises Motoyuki Shitamichi's *Tsunami Boulder* videos for overcoming both human-measurement and human-timescales. Nousaku explains his original plan to generate the power necessary for the exhibition via solar energy (a plan that eventually could not be realized). Art, says Nousaku, has the freedom to express ideas while acting under conditions that run contrary to these exact ideas—a fundamental difference to the field of architecture.

The topic shifts towards the importance of re-thinking planet earth as a "region of habitable land"; they argue that architectural models and urban planning of the future need to leave behind conventional principles for the development of cities and could instead take inspiration from new, different fields—gardens and fertile soil, for example, act as experimental sites of coexistence for a variety of diverse species.

Masatake Shinohara
Born in 1975 in Kanagawa Prefecture. After graduating from the Faculty of Integrated Human Studies, Kyoto University, he went on studying at the Graduate School of Human and Environment Studies of the same university for a doctoral program. He currently serves as a program-specific associate professor at the Graduate School of Advanced Integrated Studies in Human Survivability (GSAIS = Shishu-kan). His publications include *Kokyo Kukan no Seiji Riron* [Political theory of public space] (Jimbun Shoin, 2007), *Kukan no tame n i : Henzaika suru Suramuteki Shakai no Nakade* [For spaces: In omnipresent slum-like world] (Ibunsha, 2011), *Zen-Seikatsuron: Tenkeiki no Kokyo Kukan* [All theories of living: public space in transformation] (Ibunsha, 2012), and *Ikirareta Nyu Taun: Mirai Kukan no Tetsugaku* [New town that would have survived: philosophy of future space] (Seidosha, 2015), *Fukususei no ecology* [The ecology of the multiplicity](Ibunsha, 2016), *Jinshinsei no Tetugaku* [Philosophy in the Anthropocene] (Jimbun Shoin, 2018).

58. Esposizione
Internazionale
d'Arte
Partecipazioni Nazionali

The Japan Pavilion at the 58th International Art Exhibition –
La Biennale di Venezia

Cosmo-Eggs
宇宙の卵

May 11 – November 24, 2019
The Japan Pavilion at the Giardini (Venice, Italy)

Motoyuki Shitamichi [Artist]

Taro Yasuno [Composer]

Toshiaki Ishikura [Anthropologist]

Fuminori Nousaku [Architect]

Hiroyuki Hattori [Curator]

Commissioner: The Japan Foundation
Coordinators: Yukihiro Ohira, Jun Takeshita, Hiroyuki Sato, Maria Cristina Gasperini
Local coordinator: Harumi Muto
Graphic design: Yoshihisa Tanaka
Technical support: HIGURE 17-15 cas, AEROTECH.Co.,Ltd

With the special support of: Ishibashi Foundation
With the support of: Window Research Institute, gigei10
In cooperation with: Canon Marketing Japan Inc., Canon Europe Ltd., DAIKO ELECTRIC CO.,LTD.

 ISHIBASHI FOUNDATION Canon DAIKO

Cosmo-Eggs
宇宙の卵

Artist: Motoyuki Shitamichi + Taro Yasuno + Toshiaki Ishikura + Fuminori Nousaku
Curator: Hiroyuki Hattori

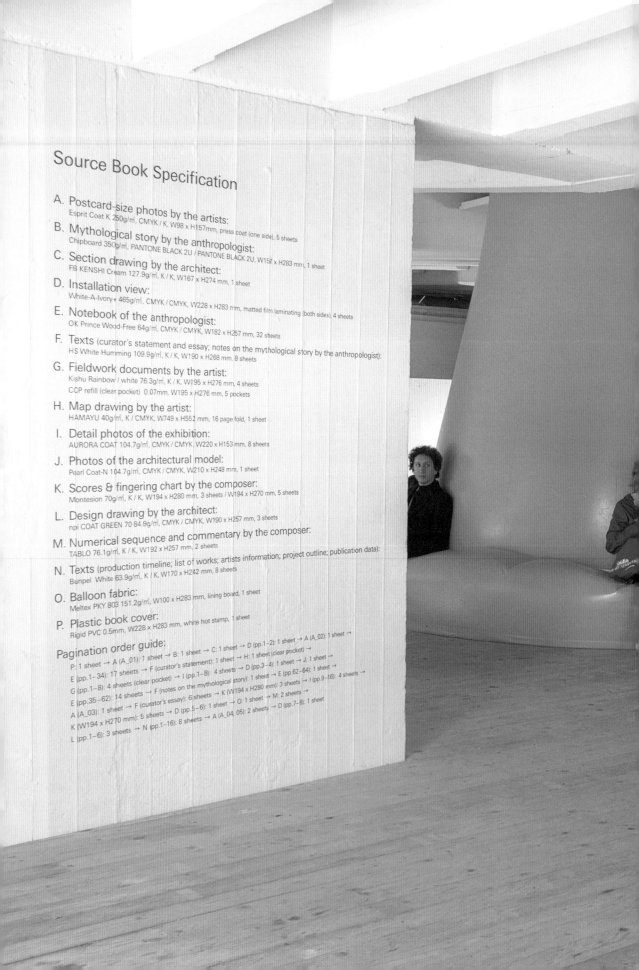

Source Book Specification

A. Postcard-size photos by the artists:
Esprit Coat K 250g/㎡, CMYK / K, W98 x H157mm, press coat (one side), 5 sheets

B. Mythological story by the anthropologist:
Chipboard 350g/㎡, PANTONE BLACK 2U / PANTONE BLACK 2U, W15f x H283 mm, 1 sheet

C. Section drawing by the architect:
FB KENSHI Cream 127.9g/㎡, K / K, W167 x H274 mm, 1 sheet

D. Installation view:
White-A-Ivory+ 465g/㎡, CMYK / CMYK, W228 x H283 mm, matted film laminating (both sides), 4 sheets

E. Notebook of the anthropologist:
OK Prince Wood-Free 64g/㎡, CMYK / CMYK, W182 x H257 mm, 32 sheets

F. Texts (curator's statement and essay; notes on the mythological story by the anthropologist):
HS White Humming 109.9g/㎡, K / K, W190 x H268 mm, 8 sheets

G. Fieldwork documents by the artist:
Kishu Rainbow / white 76.3g/㎡, K / K, W195 x H276 mm, 4 sheets
CCP refill (clear pocket) 0.07mm, W195 x H276 mm, 5 pockets

H. Map drawing by the artist:
HAMAYU 40g/㎡, K / CMYK, W749 x H552 mm, 16 page fold, 1 sheet

I. Detail photos of the exhibition:
AURORA COAT 104.7g/㎡, CMYK / CMYK, W220 x H153 mm, 8 sheets

J. Photos of the architectural model:
Pearl Coat-N 104.7g/㎡, CMYK / CMYK, W210 x H248 mm, 1 sheet

K. Scores & fingering chart by the composer:
Montesion 70g/㎡, K / K, W194 x H280 mm, 3 sheets / W194 x H270 mm, 5 sheets

L. Design drawing by the architect:
npi COAT GREEN 70 84.9g/㎡, CMYK / CMYK, W190 x H257 mm, 3 sheets

M. Numerical sequence and commentary by the composer:
TABLO 76.1g/㎡, K / K, W192 x H257 mm, 2 sheets

N. Texts (production timeline; list of works; artists information; project outline; publication data):
Bunpel White 63.9g/㎡, K / K, W170 x H242 mm, 8 sheets

O. Balloon fabric:
Meltex PKY 803 151.2g/㎡, W100 x H283 mm, lining board, 1 sheet

P. Plastic book cover:
Rigid PVC 0.5mm, W228 x H283 mm, white hot stamp, 1 sheet

Pagination order guide:

P: 1 sheet → A (A_01): 1 sheet → B: 1 sheet → C: 1 sheet → D (pp.1–2): 1 sheet → A (A_02): 1 sheet →
E (pp.1–34): 17 sheets → F (curator's statement): 1 sheet → H: 1 sheet (clear pocket) →
G (pp.1–8): 4 sheets (clear pocket) → I (pp.1–8): 4 sheets → D (pp.3–4): 1 sheet → J: 1 sheet →
E (pp.35–62): 14 sheets → F (notes on the mythological story): 1 sheet → E (pp.62–64): 1 sheet →
A (A_03): 1 sheet → F (curator's essay): 6 sheets → K (W194 x H280 mm): 3 sheets → I (pp.9–16): 4 sheets →
K (W194 x H270 mm): 5 sheets → D (pp.5–6): 1 sheet → O: 1 sheet → M: 2 sheets →
L (pp.1–6): 3 sheets → N (pp.1–16): 8 sheets → A (A_04, 05): 2 sheets → D (pp.7–8): 1 sheet

← → C ⌂ 2019.veneziabiennale-japanpavilion.jp/timeline/

Cosmo-Eggs
宇宙の卵

Artist: Motoyuki Shitamichi
Taro Yasuno
Toshiaki Ishikura
Fuminori Nousaku
Curator: Hiroyuki Hattori

Information / Project
Timeline [Production, Research,
Meeting, Exhibition, Event]
Photo & Movie
Books / Press

All / Production / Research / Meeting / Exhibition / Event Ascending | Descending

Exhibition
May 11, 2019
Opening of the 58th Venice Biennale: International Art Exhibition

Exhibition
May 8 – 10, 2019
Preview (vernissage)

Exhibition
May 4, 2019
The artists and curator head for Venice to prepare for the opening of the exhibition. They plan to stay until around May 12.

Research
March 27–, 2019
While the other members are in Venice setting up the exhibition, Ishikura, who remained in Japan, is spending several days on Tarama Island to investigate the Mushiokuri event. **Ishikura is drawing on the "Cosmo-Eggs" project to expand his research.**

Meeting
March 24, 2019
Hattori is in the second day of setting up the exhibition in Venice. He holds a video conference with Shibahara, who had suddenly become involved in the editing team for the catalogue and the designer Tanaka. The Appear In online video conference set works pretty well.

Exhibition
March 22 – 30
Along with th installation te Shitamichi, Ya Nousaku, and are in Venice f set-up of the exhibition.

Meeting
March 15, 2019
Tanaka, LIXIL, and Hattori hold a meeting on the catalogue at Tanaka's office. Finally, the overall image becomes visible, and everyone is relieved.

Production
March 13, 2019
Shitamichi's drawings, nautical charts, and other materials are shipped from Tokyo to Venice. They are scheduled to arrive on March 20.

Production
March 7, 2019
The balloon is shipped from Tokyo to Venice.

Production
March 1, 2019
PR materials (text and images for social media, etc.) to be sent to the Venice Biennale Foundation are submitted to the Japan Foundation.

Production
February 27, 2019
A discussion on details of the exhibition is held at Nousaku's office. **They examine color samples for the wall that arrived from Venice and decide on the color of paint to use.**

February 25 –
Shitamichi on shoots tsunam boulders on I Island. This is video session f

体現する印刷物
──アーカイブ時代を迎えた美術展のグラフィックデザイン

森大志郎（グラフィックデザイナー）× 田中義久

2019年のヴェネチア・ビエンナーレ 日本館の展示に合わせて刊行された展覧会カタログ『Cosmo-Eggs｜宇宙の卵』は、各々のリサーチやリファレンスをそのまま重層させていく発想でつくられている。展覧会の制作過程で生じた様々なリサーチのメモ、調査ノートや資料が、紙の素材を合わせながら重ねられており、カタログ自体が、展示のテーマを体現した形となっている。そして、展覧会の内容に踏み込んだカタログが実現した背景には、「Cosmo-Eggs｜宇宙の卵」に、チームの一員としてグラフィックデザイナーが参画したことがある。

「Cosmo-Eggs｜宇宙の卵」にデザインやカタログが与えた影響、そして、パフォーマンスやインスタレーションなど、メディアが多様化する現代美術展におけるカタログや印刷物の役割を、プロジェクトメンバーの田中義久と、多くの美術展のカタログや印刷物のデザインを手掛ける森大志郎が語り合った。森は、第55回ヴェネチア・ビエンナーレ国際美術展 日本館「抽象的に話すこと──不確かなものの共有とコレクティブ・アクト」(2013)や「田中功起　共にいることの可能性、その試み」(水戸芸術館、2016)では、田中功起と共にプロセスを重視したデザインを展開し、東京国立近代美術館での「14の夕べ」(2012)と「Re: play 1972/2015─『映像表現 '72』展、再演」(2015)では、パフォーマンスや展覧会という従来の方法では捉えきれないメディアの記録や再現を試みている。

絵画や彫刻のように、作品そのものを残せない類の作品がますます増えるなか、深く展覧会に関わり、内容やコンセプトをデザインとして表すデザイナーの存在はいっそう大きく、展覧会アーカイブとしてのカタログの価値も高まっていくだろう。本対談では、このような現代美術の状況を見据えた、展覧会とデザイナーの関わり方や課題が話された。

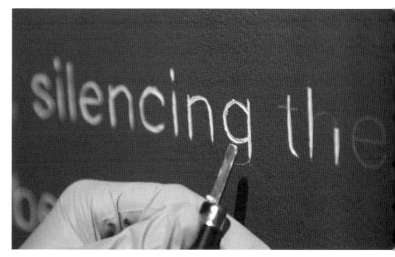

fig.1

神話の文字を、壁に彫り込む
──「Cosmo-Eggs｜宇宙の卵」の展示空間

森大志郎（以下、森）：田中（義）さんは、今回の「Cosmo-Eggs｜宇宙の卵」（以下、「Cosmo-Eggs」）の展示そのものにも具体的に関わったんですか？ 空間は建築家が担当したんですよね？

田中義久（以下、田中）：建築家の能作さんが、動くスクリーンを設計したり、空間にどうモノを配置していくか、素材をどうするか、色は何にするかといった空間のデザイン全般をされています。僕が担当したのは、基本的にサイン計画です。入口周りやピロティのサイン、また館内壁面の4か所に石倉さんの創作神話を手で彫ったのですが fig.1、その文字のデザインなどもしています。

森：黒い板に本当に彫っているんですね（笑）。

田中：そうなんです。もともとは入口に掲示するとかディスプレイで映すとか、色々とアイデアが出ていたのですが、安野さんのスタジオで神話をどう定着するかが話題になったときに、下道さんから文字を彫るのはどうかという提案がありました。そ

こで議論が盛り上がり、壁に文字を彫り込むこと
が決まりました。彫るという行為は神話に対しても
相性がいいですし、今回は下道さんの作品であ
る《津波石》が起点にもなっている。そう考えると
一番いいだろうという話になりました。

森：実際にやるところがすごいです（笑）。そういう
アイデアを形にしていくのは、とても具体的な関わ
り方ですね。展示空間の中で文字を読むことは、
作品経験とは違うものです。文字というマテリア
ルは何とも希薄なものなので、基本的には情報と
しての価値の度合いが高いわけですが、それを
変質させることで、こういう経験が可能になる。や
はりここまで物理的だと、その様相に目を奪われ
ますよね。

田中：やっぱり、観に来た方には「あっ」という反
応があるし、なぜ彫っているんだろう？とも考える。
それから、コレクティブであるからには、関わり方
も重要ですよね。彫る作業自体も、結果的にみん
ながやっていましたし、私もやりました。ひとりで
は彫りきれないので、誰かがAを彫って、隣のT
を違う人が彫って、とずっと続いていくんです。そ
れで、疲れてきたら交代して、みんなで一致団結
していく（笑）。

森：面白いですね（笑）。一方で、文字には色ん
な人の手つきも残るわけですよね。

田中：はい、上手い人と下手な人とがいます（笑）。
それだって、「ああ、そうだよな」って認めるしかな
い。むしろ自分はなぜきれいに彫ろうとしていた
んだろうと、ハッとなったり（笑）。でも、それをフォ
ローし合う行為や、差異を認め合うことが重要な
んだろうと。カタログのつくり方もそういうところを
意識しています。誰かひとりの強いビジュアルでは
なく、常に更新されていく状況を映し出している。

森：（『Cosmo-Eggs｜宇宙の卵』をめくりながら）こういう
組み合わせが発生するということですよね。

田中：このカタログは、本自体を支える柱のよう
な役割として、硬い紙を一定間隔で入れているの
ですが、そこには1枚のインスタレーション写真が
見開きで印刷されています。そして、ひとつの見
開きの写真の間に、各作家が用意した資料が挟
まっています。つまり、ここにあるひとつの画が生

まれるに至った、様々なリサーチの過程や結果が
この本の構造を支えていることになります。また、
リング製本を採用したことによって輪廻のように
ページをめくり続けることができる^{fig.2}。私は、造本
設計こそしていますが、だからといって自分の手
つきがこの本に存在するわけでもない。本を手に
取った際、それぞれの資料の複製がここにただ
あるだけ、という状況を目指していました。

デザイナーをチームの一員とした、キュレーターの判断

森：壁に文字を彫るというアイ
デアは、ものを読む経験そのも
のを変えてしまいますよね。作
品を補完するテキストだったり、
作品とは別の資料を紹介する
ことで展覧会が成り立つという
のは、美術の文脈だと1970年
代辺りのコンセプチュアルアー
ト以降、繰り返されています。
つまり、この頃から展示される
ものが明らかに作品ではない
ものに移行していく時代がはじ

fig.2. カタログ『Cosmo-Eggs｜宇宙の卵』
撮影：山中慎太郎（Qsyum!）

まり、50年くらいかけて色々と蓄積されていった。
そして今回、デザイナーが展示そのものに密接に
関わることで、さらに興味深い局面へ変化してい
るのではないでしょうか。正直、僕が参加した際
にはここまでの提案をするものでもないと思って
いました。

田中：それはやはり服部さんからの呼びかけが
あったことが大きいでしょう。異種の協働という意
味でも、デザインは重要な領域だということを自
覚されていましたし、その意味で、どう関わっても
らえるかを考えてほしいという投げかけがあったた
め、このような応答になったのだと思います。

森：そういう人ってあまりいないですね。

田中：できないですよね。何というか、服部さん
は飄々とされていますが、リスクを取っているなと
思いました。何が出てくるかを、相当俯瞰して見
ている。そして、問題が起きたときには支えるとい
う。もちろんそこで起きる未知の可能性こそ醍醐
味を感じているというか、彼にとって重要な概念
なのでしょうけど。とはいえ、過去に色々と実践し

fig.3

てきたなかで、問題もいっぱい起きたはずです。ある程度リスクヘッジみたいなものを体感として持っているからこそ、遠くからタクトを振れるのかもしれません。

森：経験豊富なんでしょうね。

田中：あとは、信じているメンバーを軸に置いていることもあるでしょうし。服部さんのようなタイプのインディペンデントキュレーターが、ヴェネチアの舞台で展示をキュレーションするのは、とても現代的だなと思います。

森：メンバーのみなさんそれぞれが、クリティカルなアイデアを出していますよね。神話も、それぞれが殴り書きで書いてみるという方法もありそうだけど、ある種の活字をベースにしたテンプレートに合わせてみんなで彫っていく手つきが興味深い。ひとりの職人が最後の形のクオリティを担うのであれば、当然どんなものができるのか想像もつくのですが、みんなで「なぞる」なんて、展覧会という場で普通はやらないでしょう。こういう仕事が実現すること自体が興味深いです。

森：（「Cosmo-Eggs」展示風景を見ながら）このピロティの辺り、興味深いですね。

田中：ピロティ部分には、もともとあった彫刻台の周りを囲うようなテーブルを能作さんが設計し、カタログを10冊ほど、ページを変えながら開いて置いていきました[fig.3]。
　カタログには20種類くらいの紙を使っていて、印刷の仕様も色々異なっているのですが、その情報をすべて躯体の柱に書き込みました[fig.4]。というのも、カタログが展覧会のコンセプトを伝える役目として、その一端を担っているという話になったからです。これまでのプロセスが積み重なってできたコンセプトブックのメディウムとして公開しました。

カタログ『Cosmo-Eggs｜宇宙の卵』のプロダクション

森：通常、紙ものを屋外に出すという選択肢はないですよね（笑）。外に出していると、当然ながらたくさんなくなったりするでしょうし。

田中：現地販売分は4000部くらいあったのですが、15ユーロというかなり安い価格で売っていたこともあり、最終的には売り切れたようです。
　デザイナーは、展覧会に対してどのような性質を持った本をつくるべきかの判断に介入できるのではないかと思っています。このカタログは英語版だけでも1万部刷っていますが、主催の国際交流基金にそこまでの予算はありません。予算の範囲内だと自動的に実現できる範囲が決まってしまいますので、今回は初めから、この展示に一番合ったコンセプトブックをつくることをゴールに設定し、資金を集めていくことにしたんです。日本語版と英語版の2種類つくっていますが、出版社も2社体制にして、日本語版はLIXIL出版[1]、英語版はCase Publishing[2]という枠組みでお互いに出資してもらいました。さらには、数名の個人の方や企業にも援助してもらえた。ちなみに今回の帰国展に合わせて制作しているカタログ（本書）もtorch pressに自分たちで持ちかけていますが、自主的に動かなければ、あのような形で実現することはできませんでした。

森：田中（義）さんは、以前お話しした際にも、流通も含めた、モノが売れるところまでの設計について語っていました。通常、そこに踏み込むのは非常に難しいし、できる人とできない人の差があまりにも大きい。映画だとプロデューサーの役割で、資金を集めてきたからこそモノができるという、いわば資本主義社会では外せない部分です。確かにそれによって、つくれるものの内容や質は変わってきますが、一般的な意味で言うところのデザイナーという立場からは逸脱しているようにも見えます。

1. 下道基行、安野太郎、石倉敏明、能作文徳、服部浩之『Cosmo-Eggs｜宇宙の卵』［日本語版］、LIXIL出版、2019年。

2. 『Cosmo-Eggs』［英語版］、Case Publishing、2019年。

田中：出版社や支援してくれるコレクター、その他の人も、それぞれに性格があって、良し悪しの価値観は違います。だから、単にお金を出してもらえればいいわけではなくて、質を担保しつつ資金を調達しないといけない。そのときに、みんなの意識を共有する一番の近道は、つくり手側の働きかけだと思います。もちろん負担はかかりますが、それをクリアすれば、つくるときのストレスは極端に減らすことができますし、実際に今回もそうでした。予算の建て付けができてからは、信頼を得ているので揉めることがなく、ひたすら作家同士で話し合って制作できる状況になった。そうすると、作家のモチベーションも上がるし、やれるのならやってしまおうという考えになります。

森：すごいですね。今までのヴェネチア・ビエンナーレは、主催者やキュレーターが用意する場であって、ましてや、デザイナーがこうした形で参加するなど考えもできませんでしたが、今回はキュレーターが服部さんだったがゆえに、ここまで個人の力量に任せた体制ができた。田中（義）さんが、ものづくりに対する責任をそこまで負わせてもらえる構造があることは非常に特殊だし、びっくりします。確かに15ユーロは安すぎると思いますが、普通ではありえないつくり方ですね。

田中：印刷媒体に対する予算があらかじめ決まっているなかで、それでもアーティストからすればできるだけ多くの人に観てほしいわけです。ヴェネチア・ビエンナーレは、何十万人という単位で来場者があると思いますが、展示をより深く理解してもらうためにも、個人的には無料でもいいから本を配りたいという感覚でした。しかしながら、流通コストや買取予算、また本を保管できるスペースなどにも限りがあるため、どれだけ複雑な造本であっても1万部という数字を維持し、なおかつ安くする必要があった。15ユーロという価格は、ヴェネチア・ビエンナーレの日本館に来てくれた人に対するお礼も含めた値段として、日本で買う場合は3,850円としています。出版社の方々とそのような調整も行っていきました。

森：色んなところが納得して、コンセプトブックが流通することで、展覧会の内容が伝播する可能性を拡張しているんですね。

田中：もしこれが重厚なハードカバーのような仕様だったら、つくれても1,000部、2,000部の規模になってしまうし、価格も何万円にもなるはずです。15ユーロにすることで、気軽に買える状況が担保できました。

森：それは圧倒的ですね。でも、そういうことをすると、主催者側にとってはありがた迷惑ということが多々ありますね（笑）。一方で、個人や民間企業が、文化や美術全般の取り組みに対して積極的になれるかというと、そうでもない。ですから、公共性を保った組織が率先して、文化にお金を出している場面を批判したくはありません。ただそれらの仕組みが、積極的な関与といった場面から遠ざかる面も多いと感じることも少なくないです。こういうある種の「事件」が起こることで、内部の人たちの意識が変わる可能性はありますよね。

田中：そう思いたいですね。お互いのいい部分を引き出すという意味では、今回のヴェネチア・ビエンナーレ自体、各館の作家の選定にしても、アルセナーレで開催している展覧会にしても、グループやコレクティブが多かったです。ひとりで考え抜くには複雑すぎる社会状況に対して、それぞれの知見を出し合って、乗り越えるための手段を模索する方法は、時代そのものを反映しているのではないでしょうか。

森：そうですね。代表や代理構造を背景に、それらの集合によって成立する場であったヴェネチア・ビエンナーレが、参加する立場からそのプログラムを変えようとする人たちが現れ、こういう形でまた新しく変わっていく。今後も変化していく場面が継続してほしいなと思います。

田中功起による第55回ヴェネチア・ビエンナーレ 日本館「抽象的に話すこと — 不確かなものの共有とコレクティブ・アクト」から引き継がれたもの

田中：今回のメンバーはそれぞれ、秋田や東京、埼玉や名古屋に住んでいて、準備の時間もあまりなかったと思います。コンペで決まってから1年足らずのうちに、本も出さないといけないし、展覧会も完成させなければならない。そこで、FacebookのMessengerでグループをつくり、やりとりをシェ

fig.4

fig.5. 第55回ヴェネチア・ビエンナーレ日本館の展示風景。壁には、ひとつ前に日本館で開催された展覧会「ここに、建築は、可能か」のキャプションが残っている。撮影：木奥恵三

アしながら会話していたんです。僕も途中から入れていただき、メンバーの意見でプロジェクトの輪郭が形づくられていく過程を体感しました。

　そのなかで、2013年に開催された、田中功起さんのヴェネチア・ビエンナーレ（「抽象的に話すこと—不確かなものの共有とコレクティブ・アクト」）での展示の話が上がっていました。国際交流基金にアーカイブされている特設ウェブサイト[3]は、情報が網羅されていて、起きたことがきちんと記録されています。実際に、作家本人がどうやって展示をつくり上げたかを想像できる。印刷物やポスターといった現場のものまで揃えてウェブサイトをつくった作家は、ほとんどいません。

　水戸芸術館の田中(功)さんの展示[4]でも、書割のような仕組みや、クラフト系の紙と白い紙を合わせたテキスト、持ち込んできた素材のしつらえに即した紙の選び方など、テキストを施す行為については、森さんが関わっていることがわかるものでした。

森：それは、田中功起さんのアイデアが、いい意味で展開されているのだと思います。彼は、ひとつ前の第13回ヴェネチア・ビエンナーレ国際建築展 日本館「ここに、建築は、可能か」(2012)の際に展示物として残された様々なものを、そのまま利用していました[fig.5]。

　ちょっと面白い話があって、田中(功)さんが日本館の会場を下見に行ったときに、前回の建築展のために、石巻などの色んな地域から持ってきた木の切り株が、たくさん残っていたそうです。そこからキノコが生えていたらしくて。その話を聞いて、キノコをそのまま残したら面白くていいなと、密かに思っていましたが、さすがにそれは残さなかった(笑)。そこまでしないまでも、残存物もしくは展示場所のコンテクストを、自分がどう読み替えたのかというプロセスを見せる。その仕事を初めてやったのが、田中(功)さんなんだと思います。その方法論が水戸芸術館での仕事につながっていくのですが、僕が彼と仕事をした最初の機会は、それよりも前のドイツ銀行のアワードのときでした。そこでいくつか一緒に本[5]をつくることになり、本づくりの要素を展示会場へフィードバックするという場面もあったんです。

　おそらく、そのときすでに日本館での展示のアイデアは十分持っていたはずです。前の建築展の素材を使うことも含めて。彼は、何がコンテクストになり、そこからどういうプロセスをともなって

モノや出来事が変質するのかという局面を見出す仕事を、長い間続けています。その特徴が、ヴェネチア・ビエンナーレの展示でも非常に上手い形で活かされた。それが参照されて、今回のような形で発展するのであれば、田中(功)さんは自分も参加したかったんじゃないかな(笑)。

田中：今回の施工をしているのは HIGURE 17-15 cas[6]で、ピロティの部分も前回の建築展[7]で使ったものが残されていました。そういう考え方がニュートラルに入ってくる状況が生まれたのは、田中(功)さんのヴェネチアでの展示という前例があるからなのかもしれませんね。

第55回ヴェネチア・ビエンナーレ
日本館のポスター設計

森：田中功起さんのときは、入口の看板すら、前回の状態をそのまま使っていましたからね。その上からポスターを貼っていた(笑)。この展示に際し、僕が用意したのは3種類です。展示で展開するビジュアルをポスターにそのまま掲載し、ビジュアルの上に文字を乗せて完成形になります。ヴェネチア・ビエンナーレの会期中は、ヴェネチアの街中にポスターが貼られるのですが、2枚をできるだけセットで貼るように要望しました。文字内容やこの面のレイアウトは同じですが、黄色ベタが乗っているものとそうでないものがあり、隣り合うことでプロセスの差分がわかるものになっています[fig.6]。会場へ行くと、このポスター上の日時や会場といった要素が取り除かれ、その代わりに、キャプションと解説が裏側に掲載されたものをハンドアウトとして持ち帰れるようにしていました[fig.7]。

田中：すべてイタリアで印刷したんですか？

森：ポスターは、日本で印刷しています。本当は全部日本でやってもよかったのですが、原稿が揃うのもギリギリだったので、ハンドアウトに関してはヴェネチアで刷りました。

3. http://2013.veneziabiennale-japanpavilion.jp/index.html（2020年2月閲覧）

4.「田中功起　共にいることの可能性、その試み」(水戸芸術館、2016)

5. Doryun Chong, Britta Färber, Hou Hanru, Friedhelm Hütte, Stefan Krause, Koki Tanaka, *Koki Tanaka "Precarious Practice" Artist of The Year 2015*, Deutsche Bank, 2015.

6. 田中功起氏による、第55回ヴェネチア・ビエンナーレ国際美術展 日本館も、HIGURE 17-15 cas が施工を担当した。

7. 第16回ヴェネチア・ビエンナーレ国際建築展 日本館「建築の民族誌」(2018)。

上＝fig.6

下＝fig.7
2点とも　撮影：木奥恵三

田中：重層的な構造ですよね。ロゴマークはぬき[8]をしないといけないけれど、シルバーだからのせ[9]とか、黄色もそのまま乗せている。

森：ヴェネチア・ビエンナーレのロゴマークは、色を乗せることが許されなかったので抜きましたが、他は図版も含めてすべて黄色が乗っています。

　設計としては、プロセスが認識できることがポイントです。田中（功）さんの作品は、制作の過程から見えてくるものに常に焦点が当たっています。この頃は、集まった人々にある種の経験を共有してもらう実験を行い、そのプロセスを記録し展開する映像作品に、集中的に取り組んでいました。ですから、同様に問題の過程を見せるコンセプトを印刷物設計の核にすることが、このときの僕の課題だったと言えます。

田中：もともとあるものに何かが乗算される、その変化を共有していく仕組みは一貫しているなと思います。その重層性を空間へと展開するグラフィックデザインだからこそ、カッティングシートやシルクスクリーン、転写シートなどで壁に固定するのではなく、移動可能であることが一目でわかるポスターという紙を貼る設計になっているのですね。

既存のフォーマットを疑う

田中：（田中功起さんのヴェネチアの展示では）このポスターを、キャプションとして壁に貼ったというのが面白い。従来の展示の考え方では、展示物自体をピンで留めるといった簡易的な手段はありましたが、来場者に情報を提供するサイン自体がふにゃふにゃしていることはないですよね（笑）[fig.8]。

森：ないですね。読みづらくなるだろうと、配慮しますよね（笑）。

田中：サインは見せるものだから文字を読みやすくするとか、きれいなボードに貼るとか、そういうことを当然視する考え方ですね。しかし、作品に接近していけばいくほど、サインやキャプションなどの素材感やメディウム自体も変えていかないといけないはずだと思います。チラシはA4で、ポスターはB2というような既存のフォーマットは、あまり展示内容とは関係ないし、配架ラックがそうだからというだけの理由だったりする（笑）。

森：サイズを5ミリ伸ばしただけでも、ラックに入らなかったとクレームが来たりしますね（笑）。僕の世代は、色んな意味で既存の社会的なフォーマットを再考せざるをえませんでした。なぜA4でいいと思うのか、パネルボードでいいと思うのかといった様々なことを問題として見出し、もう一度立ち止まって見直してみること自体が、ものをつくる上での最初の選択だった。既存のフォーマットをただ受け継ぐのか、フォーマットそのものへの自分なりの考えを発信するのかを明確にすること自体が、むしろ重要だったとも言えます。僕の興味の範囲と田中さんの仕事の特徴的な部分が非常に近かったのではないかと考えています。

　印刷物をつくっていると、作家が作品をつくるのとは違う意味で、規範や基準といった問題を扱うことが非常に多いです。もっと言うと、デザイナーには、基本的に問題の解決策を提示するという社会的な役割があると思います。一方で作家は、むしろ問題そのものを自分で設定する立場を負うので、違う位相にいると考えています。つまり、デザイナーは、問題を問題として見せるわけにはいかないので、その問題が何なのかということを示し、それを解決する別の手立てを考える。

　今回「Cosmo-Eggs」の展示空間で、文字を読む経験を変容させた田中（義）さんは、新しい解決策を提示する以上の問題設定を見せてしまったのではないでしょうか。ですから、帰国展で、展示をつくる作家の人たちと立場を同じくして舞台に立つのは当然という気がします。

8. 下層には絵柄がなく、紙に直に印刷すること。

9. 下層にあらかじめ印刷した絵柄がある上から印刷すること。

fig.8. 第55回ヴェネチア・ビエンナーレ日本館の展示風景。展示サインとして、壁にポスターを貼っている。
撮影：木奥恵三

田中：おっしゃるとおり、作家は問題提起や自分の信念をもとに作品を展示していきます。そして、それを空間で伝えるための構造を、美術館側のキュレーターが一緒になってつくっていく。そこでは、純度を保ちながらコンセプトへの意識が共有されていると思うのですが、それを伝える「広報物」となった瞬間に……（笑）。そこに疑問はあります。

展覧会広報のあり方

田中：広報物をどのような立場から捉えるかという話でもあるのですが、美術館としては、集客するために広報するわけです。観客動員数やカタログの売上部数のように、数字で見えてこないといけない面や慣例化してしまった旧態依然とした仕組みがあることも理解できます。でもその一方で、問題提起しようとしている内容に沿わない形で人を集めても、意味がないと思うんです。集客のために無関係に元気よく振る舞ったり、誇大広告のように捻じ曲げた形で伝えたりすることで人が足を運ぶようなやり方は、いささか強引すぎる。その広報物に惹かれて人が来たとしても、いい形で伝播するとは限らないですよね。

　では、広報物がどうあるべきかといえば、内容に寄り添うことが大前提ではないかと思います。ただ、寄り添いすぎて多くの人に伝わりづらい見せ方になってしまったら元も子もない。それを打開するためには、今までどおりの構造だけでは立ち行かないし、素朴な意見としても、もうちょっとみんながいいと思う方向で走りませんか、と。

森：展覧会の広報は、一般的に1980年代くらいから広告代理店などで戦略化され、1990年代、2000年代以降は、先鋭化される一方で同時に様々な手法も失っていった時代だったのではないかと考えています。広報戦略による効率化が、あまりに集客の問題に集約されすぎて、個別の企画内容への関心を失ってしまい、集客のための仕組みだけがひとり歩きしているように見えることもあります。受容する側も、そこで使われている効率的なフォーマットが当たり前になってしまい、そうでないと必要な情報として見なくなる。先鋭化された情報のあり方に、いつの間にか支配されている部分があるのではないでしょうか。

　僕が特に美術の仕事をやっているのは、美術作家の人たちが、常にそこを疑っているからかもしれません。疑いつつ、思いもよらない新しい発想や見方を提示することこそ、彼らの仕事です。そのなかで、僕はデザイナーとして、より良い新しい解決策を見出す仕事をしたいと望みつつ取り組んできたつもりです。それによって、近年変わった部分はあったはずだとも思っています。美術館の広報物は、ここ15年くらいで大きく変わってきた。それ以前は、本当にただのA4チラシばかりだったし（笑）、カタログもいわば同様です。

田中：目録みたいなものですよね。

森：とある新聞社主催の展覧会のカタログを見ても、それが5年前のものでもまったく変わりがない。そういう反復。つくっていて面白くないと思うし、こういったことを繰り返していても仕方ないですよね。

　美術というジャンルにおいては、何かを更新しようとする動きが常にあって、今回のカタログのようなものが実現すること自体、ヴェネチア・ビエンナーレ 日本館のひとつの事件だったんじゃないかなと思います。

　ヴェネチア・ビエンナーレにはとても長い伝統があります。ですから、身軽に様々なことが刷新されるわけでもないはずです。今回、服部さんが関わることによって、こうした場面が生まれた。それは、田中功起さんの仕事に触発された服部さんのプランに目を付けた参加者たちの、新しい仕事のあり方に懸ける何かがあったからこそだと言えるのではないでしょうか。

展覧会を再現する試み――「Re: play 1972/2015―『映像表現 '72』展、再演」

田中：今回の帰国展のプランは、日本館の展示空間を90パーセントに縮小して再現することを予定しています。縮小した理由は、そうしないとアーティゾン美術館の展示室に入りきらなかったことが大きいようですが、その周りには隙間の空間ができる。そこに「Cosmo-Eggs」のプロセスやリサーチなどを入れていこうと話しています。

森：それは、「Re: play 1972/2015―『映像表現 '72』展、再演」（以下、「リプレイ展」）の構造と同型ですね fig.9。

fig.9.「Re: play 1972/2015
―『映像表現 '72』展、再演」
（東京国立近代美術館、2015）会場風景
撮影：木奥恵三

田中：まさに、展示の再現に向き合わなければならないですよね。帰国展は、ドキュメント部分と再現部分が混ざった状態になるので、ドキュメン

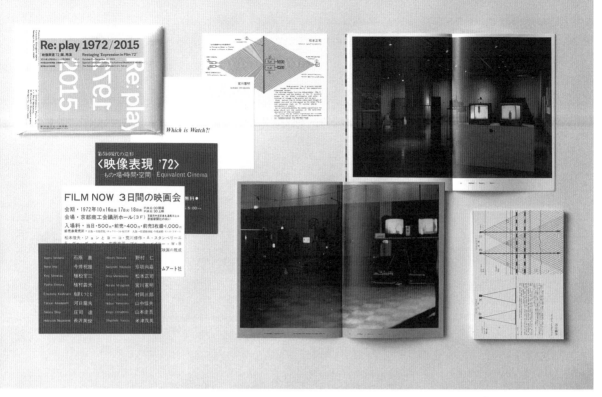

fig.10.「リプレイ展」カタログ。複数の
冊子やカードを束ねたつくりになっている。
撮影：山中慎太郎（Qsyum!）

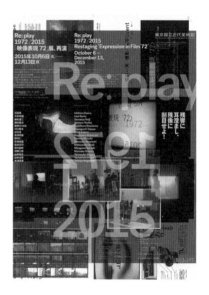

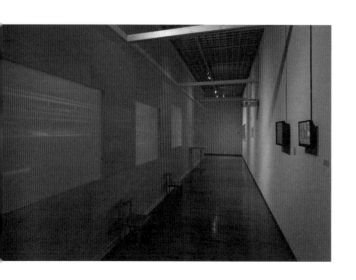

左＝fig.11.「リプレイ展」会場風景。
再現部と会場の隙間の空間
撮影：木奥恵三

上＝fig.12.「リプレイ展」ポスター

トをどう本に落とし込むかとか、展示に持ち込むかがあると思います。

再現の可能性といったときに、「14の夕べ」や「リプレイ展」などが先例としてあるという話は挙がっていました。どちらもキュレーションは東京国立近代美術館の三輪健仁さんで、森さんが印刷物のデザインを担当されています。

森：「リプレイ展」は、1972年に京都市美術館（現・京都市京セラ美術館）で催されたもの（「映像表現'72」展）を、2015年においてどのようにつくり直すのかという取り組みのなかで何を見出せるのか、これ自体が課題となりました。カタログもその検証に軸を置いています。例えば、72年の展示の際の会場記録写真と同じ構図で、15年に再現した展示会場で撮り直してみたりしています。それら二つを並べて何が見えてくるのかはわからないんですけど（笑）。でも、ともかく同じ構図で撮ってみる。それで、新旧をこのように並べてレイアウトしたり、レイアウトされ、断片化したものを素材にして、別の冊子に掲載し直す。このカタログ全体で、そういったことを繰り返しています fig.10。

田中：完璧に再現したときの差異を、現代と過去として比較するためにやっているということですよね？

森：対象として与えられたひとつの資料から、その背景にある事実を探っていく過程で、別の資料体が出てくる。それらを並置し、比較対照できる場をつくり直すというのが、試みのひとつでした。それをやることで、新しい何かが見えるのかどうかは、学芸員にとっても実験だったはずです。

企画者である三輪さんは、72年の時点で、美術館という場がすでに限界を迎えていたと考えていたと思います。展覧会が行われたことは事実だが、果たして、こうした記録物から「展覧会」の何がわかるのか？　そうした問題に突き当たらざるをえない。

一方で具体的には、72年当時の展示を資料から分析・再現し、縮小して展示をしてみることによって、何が起こるのかを見てみようとなったわけです。そこで何が起きたのかというと、展示会場の外側に別の回廊ができてしまった。異なるコンテクスト同士が重なり合ったときに「一致」によって双方の関係が結ばれるのではなく、「隙間」が生まれるんですよね。その隙間そのもの

が、この展覧会を語る上で重要な舞台になったんです fig.11。

田中：わかるなあ。

森：ただ、実際のところこれによって何が見えるのかについては、色んな意見があると思います（笑）。何の価値もないんじゃないか、とかね。違いはわかったけど、その違いの質は何なんだ？っていう。

田中：でも、そのずれや隙間こそが現代なんだという気がします。

「リプレイ展」のカタログで行った
再現から見えたもの

森：印刷物についても、基本的に隙間をどう見るかという話です。同じ構図で、15年には15年時点のカメラで撮り直す。印刷も当然、古い技術と新しい技術でつくり直したものを二つあるいは複数並べてみる。この72年のパンフレットを再現したカード状の印刷物は、72年当時のものからつくり直しています。実は面付[10]も当時のパンフレットをそのまま再現しています。72年のパンフレットを保管されていた作家の方が、断裁前の面付された全体像も持っていたという経緯です。この面付の状態を、「リプレイ展」のポスターやチラシの背景に敷いたり、カタログにも使っています fig.12。結果として、作品や作家の図版やテキストだけでなく、当時広告としてレイアウトされたものなども入ってしまっています。

田中：なるほど。版下[11]からデータを起こしたんですか？

森：いや、さすがに版下は辿れなくて、印刷物をもとにしました。スキャンしたものをFMスクリーニング[12]で再現しています。つまり、網点[13]も当時より解像度の高い別の新しいスクリーニングで再現するということをやっています。

田中：プロセスというより、比較して見たときの再現性を優先しているんですね。

森：FMスクリーニングのように新しい技術ができたことによって、当時の印刷物をそれなりに再

10. 印刷・断裁・製本加工の都合を考えて、1枚の版に複数ページを配置していくこと、あるいは、複数回同じものを焼付けること。

11. 製版用の原稿。印画紙や図版を貼り付け、罫線やトンボを記入したもの。

12. 粒子のように細かい均一な大きさの点の密度によって、カラーや濃淡を再現するスクリーニング技術。

13. 印刷物の濃淡を表現するための小さな点。網点の大きさが大きくなるほど濃く見え、小さくなるほど薄く見える。

現できるんですよね。これを当時と同じ133線[14]とか150線で、印刷物を材料にしてつくり直すとモアレ[15]が出ますし、違っているという事実以上に別の見え方への変化の度合いが大きすぎます。15年時点のより高度な印刷技術の採択が、こういうクオリティの再現につながったと言えると思います。ルーペで観察すると、72年当時のひとつの網点が、FMスクリーニングによって凝集された新しい網点へつくり直されていることがわかります。

田中：こちらの冊子はどういうものですか？

森：これは山中信夫[16]さんの《ピンホール・カメラ》という作品で、大きいカメラ・オブスキュラ[17]なんです。この箱の中に入ると、背面に展示会場の光景が転写される仕組みになっています。つまり、すでに当時の現場で展覧会を別の形で再現する場所が生まれていたわけです。ただ、この大きなカメラ・オブスキュラの中で見る経験というのは、(72年当時の記録には)何も残っていなかった。そこで、15年の展示の際に撮影したものを使用してみました。だから、天地が逆さまになっています。
　また、この冊子も含め、72年の印刷物をそのまま掲載している部分があるので、僕のデザインとは違う書体やレイアウトが載っています。例えば、当時の『美術手帖』の記事の隣に、新しく撮り直した展示会場の写真を、データ上でそのまま乗せてしまう形でレイアウトしています。ページ番号も当時のものなので、ひとつの紙面にページ番号が複数並存しています。

田中：面白い。

森：また、印刷物のトンボの外側は制作過程でしか現れないものですが、この冊子では、トンボも含めて残しています。これがこの冊子デザインの質を語る重要なポイントになっています。

田中：空間の中に空間をつくることで生まれる余白の部分に重要な物事が詰まっていることと通じますね。

森：そうですね。印刷物にできる余白もそうですが、縮小した展示と美術館の展示室との間に発生した隙間が、回廊だということがポイントだと思います。ヴェネチアの日本館の建物もそうですけど、壁が立つことによって空間が分節され、中心

は空虚なまま回遊する形になっています。そういう回廊形式から読みとれる問題が、ここで新しく見えてきた。

美術展カタログの消費サイクルと扱い方を考え直す

田中：「リプレイ展」のカタログは、展示の会期中に出版されたのですか？

森：はい、何とか間に合いました。販売用として用意されたものは会期末にほとんど売れたのですが、逆にそれ以降は売る場所もないという状況(笑)。この冊子fig.13については、さらに翌年の3月に出版されています。

田中：えっ！

森：ですので、この冊子は誰も持っていないくらいレアな状態かもしれません(笑)。もちろん、発行することを予定していたので、一緒にバインドできるような仕様設計になっています。この後発冊子には、山中信夫の《ピンホール・カメラ》に関する72年時点の記事や展示会場で撮影された資料を掲載しています。そして、先ほどお話ししたような手法、つまりそれらとほぼ同じ構図で撮影した2015年時点での京都市美術館の展示室と東京国立近代美術館の展覧会場、双方の写真を、この作品の内部にピンホールを通して映し出されていたであろう会場のイメージ(当時は何も記録が残されなかった)と並置しています。さらに、三輪さんによるこの展覧会自体の制作過程を検証したエッセイの「翻訳」も掲載されています。

田中：それはマニアックだなあ(笑)。でも、最終的にできあがったコンプリート版には相当な価値がありますね。しかし、この本に美術館のシステムがまったく合っていない……。

森：出版社から刊行されるものだったら、例えば、時期を分けて刊行していくシリーズ性を最初にうたってしまうようなやり方もあると思うんですけどね。

田中：これ(カタログ『Cosmo-Eggs』)も、展示風景を掲載して、しかも展示のスタートに納品を間に合わせるために、施工を1か月早めてもらったんです。僕も現場に行って、みんなで壁に彫って、完

14. 印刷の精度を示す尺度のひとつで、網点が1インチに何列並んでいるかという意味。数が大きいほど高精細な印刷となる。

15. 網点同士が干渉し、発生してしまう縞模様のこと。印刷物のスキャンデータを使用する場合、元の印刷物の網点に新たな網点が干渉してしまうため発生しやすい。

16. アーティスト。やまなか・のぶお(1948-1982)。

17. 現在のカメラの原型となった道具で、暗くした室内の壁に、小さな穴を通した外の景色が映し出される光学的原理を利用した装置。素描の補助用具として使用された。

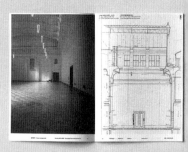

fig.13.「リプレイ展」カタログの後発冊子　撮影：山中慎太郎(Qsyum!)

成させてそれを撮影したものを収録しています。ただでさえスケジュールがタイトなのに、そこからまた1か月、このために前倒しになっているという。

森：1か月前倒しとは、すごいですね。

田中：スタートに間に合わせるための強硬策だったので、本来の流れからすると不自然なのかもしれません。ですが、カタログは、展示を読み解くためのレシピみたいなもので、実際の会場風景が収録されることには大きな意味があったと思っています。

　そもそも、美術館側は、カタログの存在をもっとアピールする必要があると思うんですよね。カタログは、当然、会期中の方が売れるし、来場者にとっては見た後にすぐ買えると楽だけれども、展示が終わったらほとんど買えなくなってしまうのはあまりにも勿体ない。今までやった展覧会をどう見せていくかとか、カタログの価値を再認識した上でのあり方、見せ方が必要だと思います。アーカイブがトピックになっているのなら尚更です。

森：美術館が、自分たちがつくったものを、時間の差をともなって、再度見ることのできる場面を前提にしていないのは、正直驚きます。

田中：同感です。

森：あれだけ、時間を隔てた様々な作品を展示するのが日常業務なのに、自分たちがつくったものに対して、そんなに無自覚でいいのかなあ、と思います……。

田中：展示に対してはあれほどやっているのに不思議です。もちろん、美術館で働いている人からすれば、何十年も前から決まっているシステムだし、それを変えるには相当な労力が要るのはわかるんですが。

森：展覧会には会期があり、そこでしか観ることができないものがあるという事実は明らかですが、基本的にカタログには、作品をどう観るのかという視点と共に、展覧会そのものをどう語り直せるのかという視点も必要なはずです。印刷物としてモノをつくって観客に提供するという場面が、どういった質を問うているのかを、考えはじめる時期だと思います。

美術館が発行する印刷物の価値

森：「リプレイ展」を通じて、新しい技術で当時のものをつくり直してみることで、見えてくるものはあるとわかりました。ただ、それが美術の歴史のなかでどう捉えられ、どういう議論がなされるのかが問題です。「再演」という問題も、音楽では継続的に議論されていますし、美術においてもパフォーマンスの再演はトピックになっていますが、展示の再現については、「When Attitudes Become Form: Bern 1969/Venice 2013」（Fondazione Prada, Venice, 2013）などが事例としてありますが、議論されはじめたのも本当にここ数年のことです。それが新しい何かにつながるのかどうかは、今後の問題でもあると思います。

田中：パフォーマンスアートも1960年代以降すごく増えているわけで、記録できない類のものをどう価値づけしていくかは、ヒントになるでしょうね。

　作品を観る経験と一口に言っても、インスタレーションは空間の中で観て、体感するわけで、展示がどうであったか、その価値観や作品性を網羅するためには、空間ごと再現する必要があると思います。それによって、差異の限界値がどのように生まれたのかを見直す必要性がある。

森：72年当時は、作家たちが、美術館が用意する場だけでは、もはや自分たちの視点や活動を見せるに足らないという判断をはっきり示しはじめた時期です。そこから作家が試みたのが、印刷物を使い、展示とは別の形で活動を展開することでした。そのような作家の活動を見てきたことが、僕の仕事の基礎になっています。印刷物は、制度化された美術館に回収されない新しい手法だったはずです。

　昨今、こうした状況に焦点を当てる美術館が増えてきて、そこで展開された印刷物なども研究対象になったり展示されたりしています。美術館として印刷物をどう扱うかという議論も、ここ数年盛んです。つまり、アーカイブの問題が、新しい焦点になっている。美術館がこういうものを今後どのように収蔵していくのかは、簡単には解決しない問題だと思いますが、私は、印刷物は、美術館に展示され、壁に囲まれ、価値を仰ぐようなものとは明らかに違うポジションを持ちうると考えています。あえて言えば、印刷物一般は、展示にまったくそぐわない。むしろ展示されることによっ

て、その価値やポテンシャルがなくなってしまう可能性の方が高いと思います。結果的に収蔵はできても、展示にこんなに不向きなものはないので（笑）、美術館側で何かを受け持つには無理がある気がしています。美術館はコンサバティブな場なので、自分たちのコレクションに関わるものを文字どおり建物の外に出してしまうなんてことは、絶対にやらないはずです。このカタログをピロティに出してしまうといった服部さんの判断も通常ありえないはずです。ですが、印刷物は、そうなってこそ意味があるものです。そういう意味で、カタログを屋外に出して並べることは、力技だけど理にかなっている感じがします。

田中：そうですね。

森：美術館の展示室に複製物や贋作が堂々と並ぶなんてことは、よっぽどのことがない限り前提とはなりえそうにないですよね。つまり、再演も再現も、基本的には疎まれる事案なはずです。単刀直入に言うと、印刷物は本質的に複製物です。ひとつの起源をここから辿れるわけでもないし、辿ったところでそれは複数の版や設計過程の様々に分岐し分解された事実や事物につながるのみです。印刷物はそういう意味では現状の美術館の理念にそぐわない。ですから、1960年代以降多くの作家が、自分たちの仕事の手法のひとつとして印刷物を選択してきたことを、美術館がどう捉え直すかは、大きな課題にならざるをえないはずです。

展覧会の記録と再現という、新しい課題

森：これまでお話ししてきたように、展示空間においても、印刷物においても、オリジナルと再現が並ぶ違和感は確実にあります。田中（義）さんたちは、これからできあがったものの違和感をどう回収するか。新しい試みにならざるをえないと思いますよ。

田中：映像で見るものと、実際に観るものはまったく違うじゃないですか。50年以上前からある建物を、書割で再現するんですから、それをどのように受け止めていくか。

森：「リプレイ展」も見てのとおりベニヤ板でできた箱ですからね（笑）。ただ、箱の中のプロジェク

ションが、外側から見えるように穴を開けるとか、ところどころ面白いことはやっていて[fig.14]。会場構成をやった建築家の西澤徹夫さんは、写真から当時の会場の配置をつくり直したり、ものすごく細かく検証していましたね。

田中：カタログ『Cosmo-Eggs』も、日本館竣工当時（1956年）の図面を能作さんがトレースしつつ、今回の図面を入れ込んでいます。

　例えば、建築展においては、名建築とされるものを再現する難しさがありますね。美術館に持ち込まれることで、外部だったはずの場所も室内になってしまう。外に建っていない建造物は、そもそもの環境を踏まえない状態で、存在してしまう。両足を切られてしまったものというか……。

森：コンテクストから完全に切り離されてしまって、いきなり移動可能なものになってしまう。異質ですよね。

田中：でも、その違和感を実感できることが大事で。実際にやってみないと想像できないんですよ、何が起きるのかが。再演の価値も、そういうところがありそうですね。

森：ある種の埋まらない隙間ができてしまうことが、よくわかるんですよね。「リプレイ展」も、そもそも72年に京都で行われたときは、吹き抜けの一番天井が高い部屋が会場だったので、まったく違う空間体験のはずです。ただ、ここまで徹底した再現をやることもないし、やってみてわかることは大きいものです。それにしても、展示を再現するパターンが二つ出揃うのは稀有なんじゃないですかね。こういった問題を議論する土台ができてきた感じがするので、時間をかけて何をやったのかを読み解き直すことが必要になるはずです。

田中：そうですね。

森：この議論は美術館にとっては新しい課題で、その言語をどうつくりだしていくかの最初の分岐点になると思うので、中途半端に終わらせず、新しい舞台のための批評言語や、展覧会をつくるための起点になるような言葉を、キュレーターもそうだし、我々もつくらないといけないはずです。やったからには、という責任がもう生じてしまっていますからね（笑）。これだけのことをやっておきなが

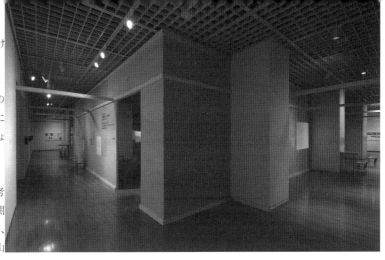

ら、何も言葉を残さなかったなんてことにするわけにはいきません。

——パフォーミングアーツの記述やアーカイブの問題が世界的に問われているなかで、美術館にとっても、次は展示の残し方が問題になるでしょうね。

田中：そのひとつとして、カタログの扱い方も考えたいですね。美術館とグラフィックデザインの関わりだけでも、ロビーやフロアの空間やサイン、ショップ、食べ物は何を出すのかまで、課題は山ほどあります。それはぜひ、また別の機会に森さんと議論できればと思います。

fig.14.「リプレイ展」の会場風景。再現空間をベニヤ板で囲っている。撮影：木奥恵三

森大志郎（もり・だいしろう）
1971年生まれ。美術展や映画祭のカタログ等のエディトリアル・デザインを主に手がける。主な仕事に東京都現代美術館MOTコレクション展覧会シリーズ、東京国立近代美術館ギャラリー4展覧会シリーズ、『Grand Openings, Return of the Blogs』（ニューヨーク近代美術館）、『「出版物＝印刷された問題（printedmatter）」：ロバート・スミッソンの眺望』（上崎千との共作『アイデア』320、誠文堂新光社）など。

田中義久（たなか・よしひさ）
グラフィックデザイナー、美術家。文化施設のVI計画や、アートブック、写真集デザインを手がける。主な仕事に東京都写真美術館、Complex 665、「POST」、「The Tokyo Art Book Fair」、「トーマス・ルフ展」（東京国立近代美術館、金沢21世紀美術館、2016-2017）、「takeo paper show 2018」（2018）、「アニッシュ・カプーア IN 別府」（2018）など。また、飯田竜太とアーティスト・デュオ「Nerhol」としても活動している。

Printed Matter as Embodiment
—Graphic Design and Contemporary Art
in the Age of the Archive

Daishiro Mori (graphic designer) and Yoshihisa Tanaka

Yoshihisa Tanaka, graphic designer of the "Cosmo-Eggs" project, in discussion with Daishiro Mori, a veteran graphic designer who has worked on countless exhibitions and publications, such as the 55th Venice Biennale International Art Exhibition in 2013 (artist: Koki Tanaka)—an exhibition that served as a point of reference for the "Cosmo-Eggs" project.

Mori and Tanaka begin by highlighting the uniquely large role of the graphic designer in Hiroyuki Hattori's curatorial approach, and pay particular attention to the decision to exhibit Toshiaki Ishikura's mythological story on the walls of the exhibition room, carved letter-by-letter by each member of the team regardless of their skill. They go on to discuss the significance of the *Cosmo-Eggs* catalogue itself: available within the outside area of the Japan Pavilion, the book deviates from the usual role played by catalogues and—due to its deep connection with the production process of the exhibition—entered into a reciprocal relationship with the setup of the exhibition itself. Tanaka is critical of the limitations usually applied to exhibition catalogues and printed matter: due to standardized formats and expectations, they are confined to their role of attracting visitors and rarely enjoy the necessary freedom to express or embody the artistic vision behind respective exhibitions.

Shifting the topic to the Artizon homecoming exhibition, in which the Japan Pavilion exhibition is reproduced at 90% its original size, Mori talks about his experience designing for the "Re: play 1972/2015—Restaging 'Expression in Film '72'" exhibition (the National Museum of Modern Art, Tokyo, 2015) and the complexities behind the reproduction/documentation question. Mori found himself faced with the question of how to reproduce the 1972 catalogue in the current age—mirroring problems the exhibition also had to answer—and discovered the importance of the "blank space" that emerges due to various contextual differences (e.g. in technology and materials). Tanaka rethinks the role of catalogues-as-archives and their potential to document contemporary artworks that are difficult to record as they are, such as performances or installations, and suggests that a new approach should be found which

escapes the needlessly consumptive, present life-cycle of exhibition catalogues.

————

Daishiro Mori
Born in 1971, Mori focuses on editorial design for exhibition and movie festival catalogues. His major achievements include the MOT Collection series of the Tokyo Contemporary Museum of Art; a Gallery 4-exhibition series at the National Museum of Modern Art, Tokyo; the exhibition "Grand Openings, Return of the Blogs" (MoMA, New York); "Printed Matter: Robert Smithson's Landscape" (with Sen Uesaki, published in *IDEA* magazine No. 320) and many more.

Yoshihisa Tanaka
Graphic designer and artist. As a designer, Tanaka focuses on designing artbooks, photobooks, and visual identities for cultural facilities. His major clients and exhibitions include the Tokyo Photographic Art Museum, art space "Complex 665" (Tokyo, Japan), bookshop and gallery POST (Tokyo, Japan), Tokyo Art Book Fair (Tokyo, Japan), the exhibition "Thomas Ruff" (The National Museum of Modern Art, Tokyo, and 21st Century Museum of Contemporary Art, Kanazawa, 2016–2017), "takeo paper show 2018" (Tokyo), "Anish Kapoor in Beppu" (Beppu, Japan, 2018), and many more. Yoshihisa Tanaka is part of the artist duo Nerhol, together with Ryuta Iida.

Cosmo-Eggs｜宇宙の卵
——コレクティブ以後のアート

発行日：2020年4月19日　第1版

著者：下道基行、安野太郎、石倉敏明、
能作文徳、服部浩之
編集：柴原聡子、網野奈央(torch press)
アートディレクション&デザイン：田中義久
デザイン：山田悠太朗
展示風景撮影：アーカイ美味んぐ(萩原健一、山城大督)
写真：下道基行(pp.153-157, 167)、
石倉敏明(pp.169, 176-178, 182-183)
模型写真：鈴木淳平(pp.205, 209, 210, 218)

翻訳：ロバート・ツェツシェ、
ブライアン・トーガソン(pp.46-49)、
大久保玲奈(pp.49-51)、小川紀久子(pp.92-99)
編集協力：橋場麻衣

発行所：torch press
〒161-0031 東京都新宿区西落合4-3-1-3F
www.torchpress.net / order@torchpress.net

印刷・製本：シナノ印刷株式会社

乱丁・落丁本はお取替えいたします。
本書の無断転写、転載、複写は禁じます。

本書は第58回ヴェネチア・ビエンナーレ国際美術展 日本館展示
「Cosmo-Eggs｜宇宙の卵」帰国展(アーティゾン美術館、
2020年4月18日-6月21日)に合わせて刊行された。
関連書籍にコンセプトブックとなる『Cosmo-Eggs｜宇宙の卵』
(LIXIL出版、2019)がある(英語版はCase Publishing)。

Reflections on Cosmo-Eggs at the Japan Pavilion
at La Biennale di Venezia 2019

First published in Japan, 19th April, 2020

Authors: Motoyuki Shitamichi, Taro Yasuno,
Toshiaki Ishikura, Fuminori Nousaku, Hiroyuki Hattori
Editors: Satoko Shibahara, Nao Amino (torch press)
Art direction & Design: Yoshihisa Tanaka
Design: Yutaro Yamada
Installation photos: ArchiBIMIng (Kenichi Hagihara,
Daisuke Yamashiro)
Photo: Motoyuki Shitamichi (pp.153–157, 167),
Toshiaki Ishikura (pp.169, 176–178, 182–183)
Photographs of the architectural model: Jumpei Suzuki
(pp.205, 209, 210, 218)

Translation: Robert Zetzsche, Bryan Thogerson (pp.46–49),
Renna Okubo (pp.49–51), Kikuko Ogawa (pp.92–99)
Editorial Assistant: Mai Hashiba

Published by torch press
4-3-1-3F, Nishiochai, Shinjuku-ku, Tokyo 161-0031 JAPAN
www.torchpress.net / order@torchpress.net

Printed and bound in Japan by Shinano Co., Ltd.

ISBN978-4-907562-20-5

This book was published on the occasion of the Cosmo-Eggs
homecoming exhibition (at the Artizon Museum from April 18 to
June 21, 2020), first exhibited at the Japan Pavilion at the 58th
Venice Biennale International Art Exhibition.
Related publications include the exhibition's concept book, titled
Cosmo-Eggs (Case Publishing, 2019). Japanese version published
by LIXIL.